KB102581

공감의 디자인

공감의 디자인

사랑받는 제품을 만드는
공감 사용법

존 콜코 지음 | 심태은 옮김

유엑스 리뷰

차례

들어가며

1장 디자인으로 말하다

2장 시장을 말하다

3장 행동으로 말하다

4장 계획으로 말하다

5장 디테일을 말하다

6장 출시를 말하다

결론

나의 가장 좋은 친구이자 사랑인 제스에게

디자인 씽킹Design Thinking에서
디자인 두잉Design Doing으로

이제 아이패드iPad가 없는 세상은 상상조차 할 수 없게 됐다. 그러나 불과 몇 년 전까지만 하더라도 비디오 녹화 장치VCR에 잘못 표시된 시간이 현대 기술의 복잡성을 상징하기도 했다. 소비자들이 겪고 있던 이런 풍경들은 매우 빠르고 급격하게 바뀌어 나갔고 인류 또한 그에 따라 변화했다. 이렇게 빠른 변화에 적응한 것을 보면 인류가 기술이라는 게임에 익숙해졌고, 입이 벌어질 정도로 단순한 제품을 만들어 기술 발전에 따른 혼란을 잠재우는 방법을 터득한 것처럼 보인다.

그러나 그 단순함의 이면에 있는 막막함과 모호함 속에서 제품과 서비스를 개발하는 기업, 컨설팅 회사, 스타트업 관계자들은 기술의 복잡함과 혼란을 극복하기 위해 매일 고민하고 있다. 제품을 개발하는 과정은 대체로 난해하며 시대에 맞지 않는 사고방식을 활용하기도 한다. 일례로 '제품 요구 사항 문서'

는 1980년대에 만들어진 유물임에도 불구하고 지금까지도 제품 개발 회의에 등장하고 있다. 그리고 이 제품 개발 회의는 기능, 정렬, 타임 투 마켓time-to-market(제품, 서비스 등의 개발이나 디자인부터 출시까지 걸리는 시간)을 중심으로 끝없이 진행된다. 시장에서는 이해하기 쉽고 강력한 기술적 기능을 갖추는 것이 중요하며, 무엇보다 사용할 때 즐거움을 줄 수 있는 제품을 요구하고 있지만 기존 프로세스로는 이를 충족하기 힘들다. 그리고 소비자들의 기대치가 계속해서 높아지고 있어 기능 매트릭스와 사양이 복잡해야 한다는 압박을 받기 쉽다. 이런 압박을 받고 있는 상황이라면 사용자에게 진짜 필요하거나 사용자가 좋아할 만한 제품은 고사하고 유용한 제품을 개발하는 것만으로도 벅차다.

이런 불안함과 복잡함에 대응하기 위해 지난 수십 년간 신속하고 민첩하며 빠르다고 자부하는 많은 방법론이 개발되었다. 이들 방법론들은 문서 작성을 거부하고 선형적인 프로세스를 비웃으며 속도와 결과만을 중시한다. 그리고 빨리 실패를 딛고 성공하기 위해서는 느슨하고 가볍게 가야 한다고 강조한다. 그렇지만 이 역시 나름의 문제를 안고 있다. 속도와 결과에만 집중하다 보니 만들다 만 듯한 어설픈 제품들이 만들어졌기 때문이다. 제품을 더 빨리 더 자주 시장에 출시하는 것을 자부심으로 느낄 수도 있겠지만, 개발자나 마케터들은 이런 부실한 구조와 프로세스로 인한 불안을 실감한다. 그래서 "빠른 게 아니라 허술한 거겠지"라고 말하며 불평을 토로한다. 새로운 방법론을 채택한 환경은 운전사도 없는 버스가 엄청난 속도로 질주하는 것처럼 느껴지기도 한다.

간편하고 신뢰할 수 있는 신제품을 만들어 소비재 개발의 일대 혁신을 상징하는 기업으로 손꼽히는 네스트Nest(미국 온도 제어 기기 제조업체)는 가장 따분한 시장이라고 볼 수 있는 냉난방 부문에서 중요한 혁신을 일구었다. 네스트의 '학습형' 온도조절기는 '도발적이고 아름답다'는 평가를 받는다. CNET(미국 기술 미디어 웹사이트) 리뷰어는 제품을 사용할 때 '깜짝 놀랄만한 즐거움'을 느꼈다고 평가했다.[1] 보수적이기로 유명한 금융 업계에서는 '가장 간편하고 다양한 방법으로 결제가 가능한'[2] 스퀘어Square라는 결제 앱이 등장했다. 패스트 컴퍼니Fast Company(미국 온라인 비즈니스 잡지)는 스퀘어를 '간단하면서도 매력적'이라고 극찬했다.[3] 숙박 업계에서는 에어비앤비Airbnb가 간편하고 훌륭한 서비스 기반을 만들어 여행의 개념을 바꾸었고, 사람들의 마음을 사로잡고 있다.

이런 신제품들은 헬스케어, 소비자 가전, 금융 관리, 소매 등 다양한 부문에서 출시되고 있으며, 해당 업계는 엄청난 성장과 함께 상업적인 성공을 거두었다. 애플Apple, 나이키Nike, 젯블루JetBlue(미국 저비용 항공사), 스타벅스Starbucks 등 다양한 기업들의 출시 제품과 뛰어난 서비스를 바탕으로 사용자 경험과 수익 증대 간의 연관성을 다룬 글도 수없이 쏟아졌다.

작고 혁신적인 기업 네스트와 네스트의 경쟁사이자 크고 고리타분한 기업 하니웰Honeywell(직원 수 약 13만 명)은 사용할 수 있는 인재 풀, 도서 및 블로그, 제품 개발에 필요한 자원이 동일했다. 그렇다면 구글Google이 약 21억 달러를 들여 네스트를 인수한 이유는 무엇일까? 왜 소비자와 리뷰어는 네스트 제품에 '멋진', '기가 막힐 정도로 훌륭한', '놀라운', '혁명적인'이라는 형용

사를 사용하는 것일까? 다른 기업들은 세련되고 효과적인 방식으로 가장 간단한 기능을 탑재하는 데 어려움을 겪는 반면 어떻게 네스트 같은 작은 기업은 이런 변화를 손쉽게 이루어낼 수 있었을까?

이런 기업이 특별한 이유는 디자인 프로세스를 거쳐 제품을 생산하기 때문이며, 바로 이 프로세스가 언론의 찬사와 소비자의 구매를 끌어내는 것이다. 에어비앤비 같은 스타트업과 젯블루나 스타벅스 같은 대기업들은 기능 추가나 단순한 판매 증가 대신 사용자가 제품과 서비스에 더 깊고 의미 있는 관계를 형성하도록 만들면 업계를 뒤흔들 수 있음을 증명했다. 이 관계는 제품에 개성이나 영혼이 있는 것처럼 디자인하여 만들 수 있다. 그렇게 탄생한 제품들은 그냥 공장에서 찍어낸 물건이 아니라, 소비자에게 좋은 친구처럼 느껴지게 된다.

새로운 제품은 쉽게 만들어지지 않는다

이 책을 읽는 독자들은 디자인을 미적인 측면이나 사용적인 측면으로만 생각할 수도 있다. 소속되어 있는 조직에 디자인과 관련된 업무를 하는 사람이 있다면 디자인이라는 개념에 좀 더 익숙할지도 모른다. 이 업무라는 것은 보통 그다지 중요하지 않고, 모호한 경우가 대부분이며 '창의적'이라고 여겨지는 몇 명에게만 할당된다. 디자이너와 개발자가 브레인스토밍에 참여하기도 하지만 그들의 역할은 대부분 정해져 있는 경우가 많다. 즉 다른 사람이 이미 결정한 제품의 사양(요구 사항)을 받아서 이

를 충족시킬 수 있는 방법을 찾는 것이다. 능력 있는 개인이 그런 요구 사항을 받고서 난감해 하는 것을 자주 보았다. 여기에는 이 요구 사항이 어떻게 비즈니스로 이어지며, 의사 결정에 어떤 도움이 되는지에 관한 전략이 빠져 있기 때문이다. 따라서 애초에 왜 이런 제품을 만들게 되었는지 제대로 이해하지 못한 채 특정한 결정 사항의 가치나 전체적인 전략에 의문을 갖게 된다.

디자인에는 미적인 부분과 함께 사용 편의성이 공통으로 포함된다. 그러나 이 책은 디자인의 개념을 좀 더 다양한 방향으로 바라본다. 물건이 특정한 방식으로만 보이도록 만드는 것이 아니라 어떠한 일을 '완수하는 방법'으로서 이해하는 데 주안점을 두고 있는 것이다. 앞으로 설명할 디자인 프로세스는 혁신과 정서적인 관계를 맺을 수 있는 새로운 제품과 서비스로 이어진다. 이 프로세스는 공감을 중심으로 하며, 소비자들이 실제 제품을 사용하는 자연스러운 환경 속에서 인간에 관한 심도 있는 연구를 바탕에 둔다.

또 인간 행동에 관한 유의미한 통찰을 통해 체계적인 탐구 방식에 활용하며, 반복적인 과정으로 시각적인 사고방식을 활용한 미래의 가능성을 모색한다. 검은색 터틀넥을 입거나(스티브 잡스) 뿔테 안경을 쓴(빌 게이츠) 사람만이 아니라 제품 개발에 참여하는 모든 사람의 창의성을 인정한다. 디지털 기술은 끊임없이 진보하고 있으며, 이런 기술이 다양한 기업과 구성원들의 역량을 전반적으로 높이고 있다. 그러면서 기존의 제품 개발이나 브랜드 관리 담당자뿐만 아니라 제품과 서비스를 만들고 제공하는데 참여하는 모든 사람에게도 이런 디자인 프로세스와 사고방식이 적용되고 있다.

앞서 언급한 기업들을 보면 디자인이라는 단어가 직책이나 프로세스 이름에서 빠진 경우가 있다. 하지만 실제 업무를 수행하다 보면 디자이너가 사용하는 것과 같은 방법으로 인간과 인간의 행동을 종합적으로 고찰한다는 것을 알 수 있다. 이런 디자인 씽킹과 프로세스를 적용하는 조직의 제품 담당자는 해결해야 할 문제가 무엇인지 파악하기 위해 소비자 커뮤니티와 탄탄한 공감대를 형성한다. 이를 통해 문제의 해법을 추론하고 소비자들에게 효과적으로 다가갈 수 있는 제품을 만든다. 또 공통된 시각적인 도구를 활용하여 비전과 목표에 맞게 정렬한다.

디자인에 초점을 맞춘 제품 개발의 핵심은 소비자들이 제품과 정서적인 관계를 맺을 수 있게 돕는 것이다. 현대의 소비자들은 제품, 그중에서도 특히 디지털 제품을 의인화하고 있으며 여기에 인간의 특성을 부여하여 인간적인 차원에서 정서적인 관계를 맺는 경향이 있다. 제품의 어떤 점이 사람들의 마음을 움직이고 있는지, 또 그런 제품을 디자인하기 위해서는 무엇이 필요한지 알기 위해서는 먼저 사람을 이해할 줄 알아야 한다. 소비자들이 제품을 통해 어떤 감정을 느끼는지 알기 위해서는 그들에게 진정으로 공감하는 것이 무엇보다 중요하다.

그렇다면 어떻게 해야 제대로 된 공감할 수 있을까? 함께 시간을 보내면서 친밀함을 쌓고, 직접 그들의 눈이 되어 바라보고, 그들과 같은 경험을 하기 위해 최선을 다하는 방법밖에는 없다. 이런 접근방식은 통찰을 얻기 위해 특별히 디자인된 것이다. 여기서 말하는 '통찰'이란 인간의 행동을 가정하는 가설로 정의되지만, '진실'이라는 개념으로 받아들이면 이해하기 쉬울 것이다. 이렇게 얻은 통찰은 혁신의 열쇠를 쥐고 있다. 이 책은 명확하고

유연한 디자인 프로세스를 통해 사람들의 마음을 움직이는 제품에 관한 통찰력을 기를 수 있는 힘을 제공한다.

한마디로 말하자면, 이 책을 통해 제품 관리에 강력하고 반복적인 디자인 프로세스를 적용하는 방법을 배우게 될 것이다. 제대로만 활용한다면 시장을 읽고 사람들의 마음을 읽는 통찰을 얻을 수 있는 것은 물론이고, 이를 통해 유용한 제품을 만들 수 있을 것이다.

다음은 이 프로세스에서 중요한 네 가지 요소이다.

- 사용자 커뮤니티에서 어떤 신호를 보내고 있는지 파악하여 제품-시장의 적합성을 결정한다.
- 문화기술지 연구ethnographic research(민족지(학), 기술적 민족학이라고도 하며 현지 조사에 바탕을 둔 여러 민족의 사회조직이나 생활 양식 전반을 연구하는 것)를 수행하여 행동에 관한 통찰을 파악한다.
- 복잡한 연구 데이터를 종합하여 통찰을 단순화함으로써 제품의 전략과 개요를 수립한다.
- 시각적으로 복잡한 아이디어를 단순화하여 제품의 디테일을 정리한다.

이 프로세스는 처음부터 끝까지 검증된 방법을 활용한다. 다양한 예시를 통해 교훈을 얻을 수 있는 것은 물론이고, 전 세계적으로 유명한 제품과 서비스 프로덕트 매니저의 실제 인터뷰를 통해 소비자와 관계를 맺는 제품을 개발하기 위해 어떻게 디자인 프로세스를 수립하고 적용하는지 배울 수 있을 것이다. 그

방법들은 다음과 같다.

- 유의미한 제품 개발의 핵심은 공감이며 공감은 학습을 통해 습득할 수 있다.
- 새로운 제품의 단순성에 도달하기 위해서는 인간과 질적 연구의 복잡성을 해소하는 방법이 있다.
- 제품이 성공하기 위해 반드시 갖추어야 할 제품의 개성은 철저한 아이데이션ideation(아이디어 생산을 위한 활동 혹은 아이디어 생산 자체를 뜻하는 광고 용어) 과정으로 수립될 수 있다.
- 미래에 관한 비전을 소규모 공동 창업자 팀이나 대규모 이해 당사자에게 전달하는 데 도움이 되는 개요를 시각적으로 제시할 수 있다.

디자인으로 바라본 세상을 말하다

이 책은 디자인이 주도하는 제품 개발 과정을 중심으로 아이디어부터 제품 제작까지 이어지는 전반적인 과정을 이야기한다. 간단하게 책의 내용을 소개하면 다음과 같다.

1장에서는 자연스러운 제품 사용 환경 속에서 공감을 통해 인간을 보다 심도 있게 연구하는 것에 기반을 둔 디자인 과정을 소개한다. 이 과정으로 사람들의 행동과 관련된 유의미한 통찰을 발견할 수 있고, 이를 활용하여 창의적인 모색으로 나아갈 수 있다.

2장에서는 제품-시장의 적합성을 사용자 커뮤니티가 제품과 맺는 관계로 정의한다. 사용자 커뮤니티가 제품과 맺는 정서적

인 요구를 생각해 볼 수 있는 몇 가지 틀을 제시하고, 디자인이 주도하는 시장 시나리오를 모색하는 방법을 설명한다. 여기에서는 사용자 커뮤니티의 집단 상호작용이 어떻게 발달했으며, 전체 집단이 어떻게 행동하고 있는지를 중심으로 사용자 커뮤니티가 보내는 신호를 수집하는 방법을 배울 수 있다.

3장에서는 사람들과의 상호작용을 통해 행동에 대한 통찰을 얻는 방법을 소개한다. 여기에서는 문화기술지 연구 방법을 설명하고, 이를 공감하기 위해 소비자의 숨겨진 욕망, 요구, 욕구를 나타내는 행동을 관찰하는 방법을 제시한다. 또 종합 및 해석이라는 방법론을 사용하여 어떻게 사람들의 행동을 통해 의미를 찾을 수 있는지 설명한다. 이런 과정을 통해 새로운 제품의 혁신을 도모할 수 있고, 사람과 관계 맺는 디자인을 만드는 것은 물론이고 인간 행동에 관한 도발적인 사실을 도출하는 방법을 배울 수 있다. 인간 행동에 대한 통찰은 디자인 전략을 위한 틀을 수립하는데 도움이 된다. 디자인 전략은 스토리텔링 형식으로 만들어지며 제품 특유의 관점을 강조한다.

4장에서는 제품에 꼭 맞는 개성을 찾기까지 다양한 감정을 반복적으로 탐구하는 방법을 소개한다.

5장에서는 제품 비전에 초점을 맞추어 제품 제작과 미세한 감정적인 사항을 통제하는 방법을 설명한다. 여기에는 제품 상호작용 매핑, 인터페이스를 통한 주요 경로 수립, 특정한 감정적 목표를 지원하는 시각적 미학 개발, 그리고 가장 중요하게는 개발 팀이 미래에 대한 비전을 이해하게 하는 것 등이 포함된다.

6장에서는 제품 디자인이 끝난 후 제품에 생명을 불어넣는 방법을 소개한다. 디자인이 이 작업(보통 엔지니어링 활동을 의미

함)을 어떻게 주도해야 적기에 적절한 제품을 출시할 수 있으며, 어떻게 해야 이전 장에서 설명한 정서적인 목표를 유지할 수 있는지 다룬다. 이는 곧 개발자가 비전을 실현하는 방향으로 작업할 수 있게 권한을 주고, 성공을 향한 여정에 대한 지침이나 제품 로드맵을 제공하는 것을 말한다.

이 책은 프로세스에 초점을 맞추어 더 나은 제품을 고안하고 디자인할 수 있게 돕는다. 또 제품 제작이나 서비스 개발뿐만 아니라 그것들을 다양한 방법으로 연습해 볼 수 있게 한다. 이런 실용적인 목적과 함께 다음의 세 가지 중요한 핵심 내용을 담고 있다. 첫째, 디자이너는 훌륭한 제품 리더가 될 수 있고 제품 리더는 디자인 감수성을 갖춰야 한다. 둘째, 디자이너가 아니어도 이런 디자인 프로세스와 사고방식을 쉽게 받아들일 수 있으며, 디지털 기술이 더욱 보편화됨에 따라 더 많은 사람과 기업이 이를 수용할 필요가 있다. 셋째, 제품 관리에서 디자인적인 접근방식은 시장 적합성과 행동에 관한 통찰을 이끌어내는 데 가장 효과적이다.

디자이너나 제품 개발자라면 가지고 있는 기술을 새로운 맥락과 새로운 틀에 적용하는 방법을 학습한다면 효과적인 방법으로 통제력과 생산성을 높일 수 있다. 결과적으로는 전략적으로 시장에 영향력을 발휘할 수 있으며 더 많은 보상을 기대해 볼 수 있을 것이다.

마케팅이나 브랜드 관리처럼 다른 관점에서 제품 관리에 접근해 본다면 디자이너의 시각, 방법론, 프로세스를 차용하는 법과 이것이 제품-시장 적합성에 가져오는 심층 가치는 무엇인지

를 배울 수 있을 것이다. 그리고 "이 의사 결정이 제품 사용자에게 어떤 긍정적인 효과를 미치는가?"를 질문해 보며 디자인 특유의 관점에서 제품 의사 결정을 바라보는 법을 더 효과적으로 알게 될 것이다.

무엇보다도 이 책은 생각할 거리뿐만 아니라 행동할 거리를 함께 제공한다. 이를 통해 자신의 업무, 대중에게 사랑받는 잘 디자인된 제품을 만드는데 이 프로세스를 효과적으로 적용할 수 있기를 바란다.

1장

디자인으로 말하다

오후 9시 45분. 조 맥퀘이드Joe McQuaid는 지하철에 앉아 눈을 감고 새로운 직장 상사와 두 시간 동안 나눈 회의 내용을 다시 생각해 본다. 조는 다니던 직장을 그만두고 건강과 웰니스를 다루는 스타트업으로 이직하기로 했다.

기회 자체는 좋았다. 하지만 조는 일을 시작도 하기 전에 부담감부터 느꼈다. 새로 이직하려는 회사는 자금 조달이 잘되고 있긴 했지만 지난 6개월간 뚜렷한 돌파구가 보이지 않아 고전하고 있었다. 그래서 최근 대대적인 조직 개편과 정리해고가 이루어졌다. 새로운 방향으로 전환하겠다고 결단을 내린 회사는 경영진을 네 명으로 줄였고, 제품 개발을 위해 재능 있는 담당자를 애타게 찾고 있었다. 그리고 조가 바로 그 담당자였다.

조는 독특한 이력의 소유자다. 대학에서 엔지니어링을 전공했지만, 언제나 기계보다는 사람과 엮이는 일을 더 좋아했다. 최근까지 〈포천Fortune〉이 선정한 500대 금융 기업에서 선임 인터랙션 디자이너로 활동했다. 하지만 자신이 건강과 웰니스에 관

한 획기적이고 혁신적인 아이디어를 마구 쏟아낼 정도의 능력 있는 인물은 아니라고 생각했다. 그러나 면접 과정이 순조로웠고, 함께 일할 팀 구성원과도 잘 맞았다. 팀원들은 조가 제시한 방법과 그의 능력을 신뢰했다. 내일이면 조는 리브웰LiveWell이라는 소규모 스타트업의 최고제품책임자CPO, Chief Product Officer로 일을 시작한다.

어디까지 '제품'이라고 말할 수 있을까

지금부터 조가 팀을 이끌어 나가면서 새로운 역할에 적응하는 과정과 그 안에서 겪게 되는 다양한 문제들을 함께 살펴볼 것이다. 본격적인 여정을 시작하기 전에, 먼저 제품이란 무엇인가 생각해 보자.

지금 당신 주변에는 어떤 물건들이 있는지 살펴보자. 당신은 앞 좌석에 달린 주머니에 플라스틱 생수병을 꽂아 놓고, 옆 사람과 팔걸이 하나를 사이에 둔 채 불편한 의자에 앉아 장거리 비행을 하면서 이 책을 읽고 있을지 모른다. 또는 집에서 편안한 소파에 앉아 아담한 크기의 독서용 램프를 켜놓고 한 손에는 하이볼 잔을 들고서 이 책을 읽고 있을 수도 있다. 즉 소파, 램프, 불편한 기내 좌석, 팔걸이, 생수병, 비행기까지 여기서 말하는 모든 것이 '제품'이다. 이런 제품들은 계획, 구상, 생산, 유통을 거치고, 각각의 물체는 일종의 가치, 즉 효용성과 감정적인 여운 그리운 기억 등을 제공한다.

독서용 램프를 할머니에게 물려받았다면 그것을 사용할 때

마다 할머니가 생각날 수도 있다. 또는 타깃Target(미국 종합 유통 업체)에서 별생각 없이 최저가로 검색해 구매한 것일 수도 있다. 타깃에서 한 쇼핑에 좋은 기억이 있다면 타깃의 임원진이 좋아하겠지만, 그런 것이 아니라면 여기서 산 램프는 단순히 불을 밝힌다는 효용성만 제공할 뿐이다. 또는 이 책을 핸드폰이나 이북 리더와 같은 디지털 기기를 통해 읽고 있을 수도 있다. 이쯤 되면 제품이라는 개념이 모호하게 느껴진다.

핸드폰은 램프처럼 실재하는 물체다. 핸드폰은 구매자에게 효용성과 가치를 제공하지만, 핸드폰의 물리적인 존재 그 자체의 중요성은 점점 줄어들고 있다. 지금의 핸드폰은 디지털 상품의 존재를 전달하는 역할을 할 뿐이다. 핸드폰을 할머니에게 물려받았을 리 없고, 배경화면에 할머니의 사진을 저장해 놓은 것이 아니고서야 핸드폰을 켤 때마다 할머니를 떠올리는 일은 더더욱 없을 것이다. 사실 요즘 같은 시대에 핸드폰을 제값에 샀을 가능성도 드물다. 통신사 이벤트를 통해 공짜로 받게 된 것이라면 더더욱 핸드폰에 대한 애착은 크게 줄어들 것이다.

제값을 주고 산 것이 아니라면 핸드폰이라는 물체 자체에 감정적인 중요성이 부여되지 않는 것은 물론이고, 물리적인 기기의 소유권은 점점 덜 중요하게 변한다. 쉽게 말해 핸드폰을 잃어버리면 핸드폰의 플라스틱, 금속, 유리라는 실체보다는 핸드폰에 저장된 디지털 사진, 이메일, 메모나 다운받은 책이 더 아깝게 느껴질 것이라는 말이다. 디지털 세계에서는 데이터가 가장 중요한 부분을 차지하기 때문에, 여기서 말하는 제품의 개념은 신기하면서도 정형이 없는 것이 되기도 한다.

여기서 핸드폰이 제품이 아니라면 무엇이 제품일까? 여기서

'제품'은 바로 사진이나 이메일에 접근하도록 도와주는 소프트웨어 애플리케이션을 말한다. 애플의 iOS도 제품이지만, 이것을 할머니가 주셨을 리 만무하다. 또한 iOS에 특별한 애착이 형성되지도 않았을 것이다(운영 체제를 '사랑하는' 사람이 과연 있을까?). 핸드폰의 소프트웨어는 더 작은 앱으로 나뉘고, 이 앱은 사용될 때 가치를 창출한다. 이렇게 세부적인 수준까지 내려오면 비로소 애착 같은 것이 생긴다. 이런 앱이 특정한 목적을 달성하도록 도와주기 때문이다. 친구의 고양이가 종이 상자 안에 앉아서 의기양양한 표정을 짓는 사진에 '좋아요'를 눌렀다면 페이스북Facebook의 모바일 제품과 상호작용한 것이다. 이때 목적은 정서적인 것(친구 관계 유지 또는 재미)이거나 훨씬 평범한 것(시간 보내기)일 수 있다. 페이스북 제품은 처음부터 이런 목적을 달성할 수 있도록 디자인된 것이다. 또 일반 사람들은 생각지 못한 목표를 지원하도록 만들어지기도 했는데, 예를 들면 기업의 표적 광고를 수신하기도 하는 것이다. 고마워요, 페이스북!

마찬가지 방식으로 웹을 생각해 보자. 웹은 사용자가 원하는 것을 찾아주거나, 그들이 원하는 목적을 달성할 수 있게 도와주는 제품으로 구성되어 있다. 구글을 예로 들면, 메일, 캘린더, 연락처, 그룹 등을 일련의 애플리케이션으로도 볼 수 있다. 각각의 앱이 개별 제품이 되고, 해당 제품마다 프로덕트 매니저가 있을 것이다. 레딧Reddit(소셜 뉴스 웹사이트)에서 〈뉴욕타임스New York Times〉까지, 이제 다양한 디지털 상품들을 제품이라고 생각할 수 있다. 그리고 더 자세히 살펴보면 이런 제품의 비전과 비전의 구현을 책임지는 사람이 있음을 발견할 수 있다.

사람들의 욕망을 이해하는 직업

프로덕트 매니저는 제품을 책임진다. 제품이 가진 목적이 무엇인지 파악하고 제품을 제작하여 결과물이 그 목적을 제대로 충족하는지 판단하는 일을 한다. 아날로그 세계에서 '내구소비재' 제품을 관리한다는 것은 보통 마케팅 활동을 의미한다.

예를 들어 질레트Gillette의 프로덕트 매니저는 마하3Mach3 같은 브랜드를 담당하며 브랜드 매니저라고도 불릴 것이다. 이들은 시장 기회를 파악하고(다른 회사는 3중날 면도기를 판매하는군!) 이 기회를 제품의 기능으로 기획하며(우리 면도기에는 날을 더 달아야겠어!) 다른 구성원과 협력해 제품을 제작하고(추가 날을 어디에서 조달할 수 있을까?) 시장에서 제품이 어떤 성과를 거두는지 지켜본다. 또 이 제품이 어느 시장에서 수용도가 높은지, 가격은 어떻게 책정해야 하는지, 판매처는 어디로 정해야 할지 등을 파악하는 일도 한다.

제품 관리는 물리적인 소비재와 디지털 제품을 모두 포함한다. 하나의 제품이 탄생하는 과정과 그것이 소기의 성공을 거두고 이를 유지할 수 있게 하는 전반의 과정이라고 생각하면 된다. 이는 프로젝트 관리와는 확연히 다르다. 보통 프로젝트 관리는 콘텐츠와 관계없이 한정된 예산 내에서 또는 특정한 날짜까지 프로젝트를 수행하는 것을 말한다. 또 제품 관리는 제품 광고와도 다르게 접근해야 한다. 광고는 소비자가 제품을 인지하게 만드는 활동을 말하기 때문이다.

프로덕트 매니저는 콘텐츠 전문가로서 제품이 어떤 기능을 가지고 어떻게 작동하는지를 심층적으로 살핀다. 그렇다고 이들

이 실제로 제품을 제작한다는 말은 아니다. 질레트의 경우 플라스틱 엔지니어가 핸들의 모양을 만들고 화학자가 최신 면도기에 장착된 수백 개의 날 끝에 묻히는 로션의 특별한 제조법을 개발한다. 소프트웨어 분야에서는 엔지니어가 코드를 작성해 소프트웨어를 만든다. 반면 프로덕트 매니저는 제품의 비전을 명확하게 세우고 실제로 제품을 만드는 사람들이 그런 비전을 구현하도록 돕는다. 이 비전이란 사람과 시장에 관한 것이다. 제품 관리는 **제품, 사람, 시장이 서로 잘 맞물리도록 하는 것이다.**

제품과 시장의 적합성을 좌우하는 요소는 경쟁사의 제품과 제품 액세서리의 관계, 제품의 가격과 마케팅 전략, 그리고 제품의 개발, 유통, 유지 관리의 기술적인 타당성이다. 제품-시장의 적합성은 보통 거시적인 관점을 제공하며 제품 콘셉트와 전략을 고민하기 위한 밑바탕이 된다. 즉 소비자가 원하는 것은 무엇인지, 시장이 그것을 얼마만큼 감당할 수 있는지 이해하는 것이 무엇보다 중요하다. 이것은 지리적인 위치, 시기, 비용, 실행의 맥락과 연관되어 있다.

제품과 사용자의 적합성을 결정하는 요소는 제품 기능, 제품 경험이 불러일으키는 감정, 제품 스타일, 해당 제품과 다른 제품 사이 통합의 용이성, (실용적이든 열망에 가까운 것이든) 사용자의 목표 달성에 도움이 되는 제품의 기능 등이다. 이는 보통 미시적인 관점을 제공하며 디테일과 전략을 고민하기 위한 밑바탕이 된다. 따라서 제품-사용자 사이의 적합성을 따지기 위해서는 사람들이 무엇을 원하고, 무엇을 필요로 하는지 정확하게 파악하고 그들의 욕망을 이해하는 것이다.

디자인 씽킹이란 무엇일까

제품 개발에 대한 기존의 접근 방법은 시장, 경쟁사의 동향 등 외부에 집중하는 것이었다. 이때 사용된 전술은 당연히 마케팅 활동이다. 시장 세분화, 이메일 마케팅, 광고, 포커스 그룹(인터뷰 참여자 간 상호작용을 적극 활용하는 인터뷰 방법), 구매 분석, 제품 출시 경쟁 등이 모두 여기에 해당한다.

인터넷이 발달하기 시작하면서 제품 관리 분야의 담당자로 엔지니어가 새롭게 추가되었다. 마이크로소프트Microsoft나 구글처럼 엔지니어링 중심의 문화가 강한 기업에서는 자연스럽게 유능한 전문가들을 제품 개발뿐만 아니라 제품 전략을 담당하는 자리에 앉혔다. 제품 관리에 대한 엔지니어링식 접근 방법은 기술, 개발 팀이 구현할 수 있는 고유한 역량과 기능 등 내부에 더 집중하는 것이다. 이런 기술적인 접근법이 마케팅 활동을 무시한다는 말은 아니다. 단지 시장을 엔지니어링이라는 렌즈를 통해 바라보고 엔지니어링 활동을 더 우선시한다는 것이다. 요구사항 정의, 좋은 코딩, 오픈 API(공개 API라고도 하며, 누구나 사용할 수 있도록 공개된 운영 체제와 응용프로그램 사이의 통신에 사용되는 언어나 메시지 형식), 최적화, 품질 보증, 기능 개발, 알고리즘 등이 여기에 해당한다.

제품 관리의 또 다른 접근 방법은 디자인에 뿌리를 둔다. '디자인'이라는 단어는 보통 가구 제작자의 솜씨, 포스터의 아름다움, 토스터나 자동차 등 물리적인 제품의 전체적인 모습이나 스타일을 이야기하는데 사용됐다. 그동안 디자이너들은 물건을

보기 좋게 만드는 일에 집중해 왔다. 그러다 보니 지난 수년간 제품 개발에서 디자이너의 기여도가 피상적인 것에 불과하다고 느껴졌다. 디자이너들은 보통 제품이 거의 다 완성이 되었을 때 불려와서 제품의 '외관을 만들 것'을 요청받았기 때문이다. 하지만 지금 시대의 디자인은 단순히 미적인 측면을 뛰어넘어 더 큰 의미를 갖는다. 디자이너는 디자인이 문제를 해결하는 분야라고 이야기한다. 디자인은 기술의 복잡성을 이해하고 기술을 사회에 진입시키기 위한 필수 프로세스로 발전했다. 디자인 프로세스는 시장이나 기술 중심이라기보다는 사용자 중심이라고 이야기할 수 있다. 사용자가 자신의 목표와 열망을 달성하는 데 도움을 주는 방향으로 의사 결정이 이루어지기 때문이다.

현재 이런 프로세스는 디자인 씽킹이라고 불리게 되었다. 디자이너가 문제에 접근하는 방식이 세상을 바라보는 또 다른 방법으로 여겨질 수 있기 때문이다. 디자인 씽킹은 분석적 사고(개선해야 할 일을 선택하고, 그 일의 수행 방법을 분석적으로 생각하는 관습을 갖도록 하는 개념)와 같은 선상에 있다. 디자이너는 목적의식을 바탕으로 논리를 직관적으로 바라보거나, 추론에 따른 비약을 수용하여 스케치와 드로잉을 문제 해결을 위한 도구로 활용한다. 이 책에서는 디자인과 디자인 씽킹을 따로 구별하지 않고 사용한다. 둘 다 문제를 해결하는 '디자이너적인' 접근 방법을 의미하고 있기 때문이다.

많은 대기업이 디자인을 도입한 이유는 디자인이 혁신의 동력이 되고, 범용화commoditization(제품, 기업 간의 차별화가 명료하지 않게 되는 것)의 위험에서 벗어나는 데 도움을 주기 때문이다. 또 서비스의 맥락에서도 이야기할 수 있다. 디자인이 조직의 변화

를 관리하고 미션 크리티컬Mission Critical(업무 수행에 가장 중요한 요소) 서비스(예: 의료 서비스)의 개선과 기존 정부 정책을 새로운 방식으로 검토하는 데 도움이 될 수 있기 때문이다.

따라서 제품 관리에도 디자인이 효과적으로 활용될 수 있다는 것은 그리 놀라운 일도 아니다. 디자인 경력이 있는 프로덕트 매니저는 사용자 중심의 제품 전략을 추구한다. 이들은 의사 결정을 할 때 사업의 방향이나 기술 발전보다는 실제 제품을 사용할 사람들을 더 중요하게 생각한다. 이런 디자인 중심의 제품 관리가 기술이나 비즈니스의 현실을 무시한다는 것은 아니다. 단지 비즈니스나 엔지니어링보다 사람을 우선하며, 이런 렌즈를 통해 갈등을 해결하고 의사 결정의 우선순위를 정하는 것이다.

일반적인 제품 회의에서 기술 전문가, 마케터, 프로덕트 매니저 사이에 어떤 입장 차이가 나타나는지 살펴보자.

마케터: 내일부터 신제품을 홍보할 배너 광고 시리즈를 시작하려고 하는데요. 제품 출시용 기능 배포 준비는 되었나요?

엔지니어: 기능은 배포 준비가 되었지만, 몇 가지 사용성 문제를 해결하려면 추가로 일주일 정도 시간이 더 필요합니다. 그리고 스케줄 상으로는 빨리 새로운 기능 개발로 넘어가야 해요. 이 사용성 문제는 나중에 해결할 수 있습니다. 그리고 배너 광고가 그게 뭡니까.

마케터(혼잣말로): 자기나 잘하라지.

물론 위의 예시는 회사 내에서 자주 벌어지는 상황을 단순화한 것이다. 여기에는 프로덕트 매니저가 반드시, 그리고 자주 해

결해야 하는 갈등의 유형이 제시되었다. 신제품 개발 중 이런 문제가 발생했다면 프로덕트 매니저는 내부 스케줄이나 계획된 마케팅 활동보다 먼저 사용성 문제 해결에 집중하기 위해 제품 출시를 연기할 수 있다. 이 경우 출시 연기에 따른 문제들을 처리해야 할 것이다.

아니면 개발 인력의 스케줄과 마케팅 활동을 우선으로 진행하며, 사용성 문제 해결은 연기한 채 제품을 먼저 출시할 수도 있다. 이 경우 제품 사용성 문제로 인한 결과를 처리해야 한다.

프로덕트 매니저는 인력 수급, 비용, 일정, 품질, 기능 등 다양한 주제와 관련하여 여러 변수에 끊임없이 직면하게 된다. 예시처럼 양자택일의 상황은 거의 없다. 이런 결정들은 상황에 따라 크게 달라지기 때문이다. 그러나 디자인 중심의 제품 관리는 어떤 상황에서도 빠르게 결정할 수 있게 돕는다. 결정을 분석하고 숙고할 수 있는 일관된 관점을 제공하기 때문이다.

디자인은 철학적인 방식으로 사용자 중심의 제품 관리를 사고하기 때문에, 해당 프로덕트 매니저는 소프트웨어 사용자의 관점에서 결정을 내리게 된다. 그리고 출시 연기가 미치는 영향에 직면하게 될 것이다. 제때 제품을 출시하는 것, 또는 기능만 무성한 제품을 내놓는 것보다는 최대한 사용하기 쉽고 편리한 완성도 높은 제품을 출시하는 것을 우선순위로 삼게 된다. 또 배너 광고에 대한 직원들 사이의 불만이 주먹다짐으로 이어지지 않도록 회의를 유연하게 종료시킬 수도 있다.

디자인 중심의 제품 관리는 목표와 감정에 초점을 맞춘다. 앞선 예시의 제품 관리자라고 생각해 보자. 매니저로서 출시 연기를 결정했고, 이제 그에 따른 결과를 마주해야 한다. 연기는 종

종 도미노 효과를 일으키기도 한다. 다른 사람의 인력 수급 요구에 부정적인 영향을 미칠 수도 있고, 재정적으로도 크고 작은 영향을 줄 수 있다. 이념에 따라 제품 의사 결정을 내리는 것은 용감하거나 어리석은 일이 될 수 있으므로, 무엇보다 결정에 신중을 기해야 한다. 현실에서 제품에 대한 의사 결정을 할 땐 고려해야 할 것도 많고 끊임없이 타협해야 한다. 그러나 디자인 중심의 제품 관리는 일반적으로 기술이나 마케팅보다 사용자의 문제 해결을 우선하기에, 프로덕트 매니저는 사용자의 요구, 필요, 욕구를 대변하는 역할을 하는 경우가 많다.

규모가 큰 조직에서는 이런 접근방식이 대체로 소수의 의견인 경우가 많으며, 따분하게 들리기까지 한다. 어느 회사에서나 출시 지연은 나비효과를 일으키기 마련이다. 그런 나비효과는 팀 플레이어가 아니거나 비즈니스에서 타임 투 마켓의 가치가 얼마나 중요한지 모르는 사람이 일으키는 문제로 인식될 수 있다. 조직의 사업부 단위에서는 그저 제품에만 집중하고, 튀는 행동은 하지 않으며 다음 분기에 있을 실적 회의만 잘 넘기자는 식으로 편협한 관점이 강해지기도 한다.

그러나 핸드폰 앱이나 구글 인프라의 다양한 제품처럼, 디지털 제품이 기업의 소프트웨어 포트폴리오에 포함되면 디자인 중심의 제품 관리는 더욱 중요하게 작용된다. 사람들의 목표가 포트폴리오의 수많은 제품 사이로 교차하게 되는데, 이때 제품 관리에 '사일로silo'(원래는 곡식, 무기 등의 독립된 저장고를 의미하나 경영 분야에서는 조직 내에서 외부와 소통하지 않는 부서를 의미함) 접근법을 활용하는 것은 좋지 않다. 조직 차원에서는 관리하기

쉬울지 모르나 실제 제품을 사용하는 사람들의 삶을 더욱 복잡하게 만들 수 있기 때문이다.

예를 들어 구글의 이메일 제품인 지메일Gmail을 독립적인 제품 사일로라고 생각해 보자. 지메일에는 관리 가능하며 한정된 수의 기능이 있고, 관리 가능하며 한정된 수의 개발자가 지메일을 개발하고 있다. 게다가 이 팀은 지메일에만 국한된 목표를 달성하면 인센티브를 받을 수 있고 사업부 단위로 손익을 추적할 수도 있다.

그러나 지메일을 사용하는 사람들은 지메일을 단독 제품으로 생각하지 않는다. 이메일이 계약 관리, 지도 경로 수신, 회의 예약 등과 동떨어져 있다고 생각하지 않는 것이다. 대신 "당신과 중요하게 할 이야기가 있습니다만, 회의실 같은 곳에서 보자고 하면 괜히 긴장하고 걱정하실 것 같네요. 그러니 커피숍에서 만납시다"라던가 "모두 컨퍼런스 콜에 참여 가능한지 알려주세요. 컨퍼런스 콜이 얼마나 재밌고 대단한지 몰라요" 등의 어떤 목표를 달성하기 위해 행동을 취해야 한다고 생각한다.

이런 경우 사람들이 목표를 달성하는 하나의 방법은 이메일을 보내는 것이다. 달력을 보는 것도 하나의 목표 달성 방법이다. 커피숍 주소를 검색하거나, 그곳까지 차로 운전해서 갈 수 있는 경로를 검색하는 것도 모두 마찬가지다. 이 모든 활동은 이메일을 포함한 여러 제품에 걸쳐 있다. 구글 조직 구조 내 임의의 영역은 그것을 사용하는 사람들이 자신의 목표를 수월하게 달성하는 능력과는 전혀 관계가 없다. 디자인 중심의 제품 관리는 모든 제품 개발 측면에서 사용자를 가장 중요하게 생각하는 광범위한 철학을 담고 있다. 이는 구글의 지도 팀이 메일 팀과 소

통하도록 하는 것과 같은, 조직 차원에서 어려운 일을 해내는 것을 말한다. 또 인센티브 구조나 수익 보고 모델이 상충하더라도 조직의 정렬을 추구하는 것을 의미할 수도 있다.

디자인 중심의 제품 관리에는 또 다른 독특한 특징이 있다. 대개 디자이너는 미래를 낙관하고 기술을 위한 기술에 회의적이다. 대신 반복적이고 여러 갈래로 나뉘면서도 동시에 통합적인 프로세스를 활용한다. 또한 자신이 잘 아는 범위 내에서의 직관을 신뢰하고, 불완전한 데이터를 갖고도 앞으로 나아가며, 혁신을 추구하는 데 따르는 위험을 감수하고, 시각적인 도구를 기본적인 의사소통 방법으로 활용하는 법을 배운다. 디자이너는 집 꾸미기를 도와주지는 않지만, 물건을 멋지게 보이게 하는 재주를 가지고 있다.

스티브 잡스도 위험을 감수하며 도전했다

디자인은 기술을 사회로 진입시키거나 문화라는 구조 안에 기술을 통합할 방법을 찾는 일이다. 초기의 디자이너들은 가전제품의 내부를 플라스틱 케이스로 덮어 기술을 감추는 일에 골몰했다. 그러나 기술의 발달이 곳곳에서 일어나고 있는 지금, 먹거리와 항공 여행에 이르는 모든 곳에 디지털화가 도입되었고 이제 기술을 숨기는 것은 현실적인 목표가 되지 않고 있다. 기술이 우리 생활 곳곳에 퍼져 있기에 오히려 기술이 스스로 몸을 감춘 것처럼 보일 정도이다.

오늘날의 디자이너는 기술을 인간 대 인간의 상호작용에 적

합도록 만드는 것에 집중한다. 제품 관리에 디자인을 적용하게 되면 자연스럽게 기술의 발달 그 자체가 목적인 것에 회의적으로 변하고, 단순히 멋있어 보이려는 것을 경계하는 쪽으로 기울게 된다. 더 나아가 기술을 더 큰 목적을 위한 수단으로 인식하고, 그 목적은 사람들이 원하는 목표를 달성하도록 돕고 희망과 꿈을 실현하도록 돕는 것이 되어야 한다.

디자인 프로세스는 시각적인 동시에 시각적인 도구를 활용하여 프로세스, 아이디어, 해법을 전달한다. 시각적인 사고는 아이디어를 이리저리 뜯어보고 개선할 수 있는 하나의 방법이 된다. 디자이너는 화이트보드, 스케치, 만화, 도표 등을 활용하여 자신의 생각을 효과적으로 전달한다. 이런 시각화는 아이디어를 실험하고, 다양한 방향을 모색하며, 무엇이 가능할지를 가늠할 수 있게 해준다. 이는 사람들이 보다 쉽게 이해할 수 있는 방식으로 미래를 낙관적으로 서술하는 방법이라 할 수 있다. 디자인을 제품 관리에 접목하게 되면 시각적인 사고를 통해 아이디어에 생명을 불어넣을 수 있다.

디자인은 미래에 낙관적인 입장을 갖는다. 상황을 개선하는 방법이 무수히 많다고 가정하기 때문이다. 디자이너는 단 하나의 최선, 혹은 최적의 해법으로 상황을 축소하기보다 해당 상황의 공간을 탐색하여 다양한 개선 가능성을 살펴보고 무엇이 가능할지를 다방면으로 생각한다. 이러한 방식을 특징적으로 나타내는 것 중 하나가 바로 통합적인 사고이다.

로저 마틴Roger Martin 토론토 대학교 로트만 경영대학원 Rotman School of Management at the University of Toronto장은 이러한 사

고방식이 업계 리더들 사이에서는 일반적이라고 말한다. "지난 6년간 50명이 넘는 업계 리더들을 인터뷰했습니다. 길게는 8시간 동안 인터뷰한 적도 있었죠. 그 결과 이들 대부분이 범상치 않은 특징을 가지고 있음을 알게 되었습니다. 머릿속에서 한 번에 두 가지 반대되는 아이디어를 생각하는 경향이 있었고, 그걸 해결할 능력이 있었던 겁니다. 이들은 그런 생각에 당황하지 않았고, 어느 한쪽으로 단순하게 결론을 내리지 않아요. 대신 양쪽의 요소를 포함하면서 그보다 훨씬 나은 새로운 아이디어를 내놓습니다. 양자 간의 긴장을 창의적으로 해소하는 겁니다."[1] 제품 관리에 디자인을 적용하면 이렇게 아이디어 속에서 살아가는 능력을 키우게 될 것이고 이를 통해 업무에서도 통합적인 사고를 도입할 수 있게 될 것이다.

디자이너는 아직 존재하지 않는 것을 만들어야 하므로 실제로 구현되기 전까지는 이 프로세스를 분석적으로 증명할 수 없다. 즉 디자이너에게는 직관 혹은 추론에 따른 비약이 필요하다는 것이다. 이는 전략적인 해석의 형태로 나타나는데, 형태가 없는 요구와 필요를 유형의 해법으로 전환한다. 디자이너는 필요한 만큼의 데이터를 가지고 일을 진행하는 법을 배우지만, 최대한의 정보를 가지고 내린 직관적인 비약조차 틀릴 때가 있기 마련이다. 물론 추론의 오류를 최소화하기 위해 노력하겠지만, 디자인 프로세스에서 혁신에 따른 위험 감수는 피할 수 없는 부분이다. 이는 곧 새로운 제품, 시스템, 서비스가 실패할 가능성을 말한다. 위험이 크면 클수록 보상도 커지는 법이다. 마찬가지로 혁신에 따른 위험이 클수록 실패의 여파도 커진다.

18개월간 막대한 비용을 들인 개발 끝에 애플은 2000년에

상징적인 정사각형 모양(디자인)의 파워맥 G4Power Mac G4를 상당한 제조 원가로 출시했다.[2] 애플은 단 1년 만에 약 15만대를 팔고 해당 제품을 단종시켰다.[3] 스티브 잡스Steve Jobs는 "시장이 생각보다 크지 않았다는 점이 실망스러웠다"[4]라고 말하며 실패의 원인을 대상 고객의 부족으로 꼽았다.

대상 고객의 부족은 제품 관리의 실패를 말한다. 혁신의 가능성이 있는 시장을 이해하는 것은 온전히 프로덕트 매니저의 책임이기 때문이다. 제품을 출시하기 전까지는 잡스 역시 사람들이 이 제품을 구매할지 또는 구매하지 않을지 정확히 알 수 없었을 것이다. 프로덕트 매니저(그리고 혁신가)로서 잡스는 혁신에 따른 위험을 감수했고, 성공의 결실을 거둘 준비가 되어 있었으며 실패의 가능성도 함께 인지하고 있었다. 디자인을 제품 관리에 접목하게 되면 더욱 주저함 없이 더 큰 위험을 감수하게 되고, 자신의 직관을 믿을 것이다. 자신이 돕고자 하는 사람에게 공감함으로써 직관이 길러질 것이기 때문이다. 실패가 없을 수는 없겠지만, 크게 한 걸음 내디딜 수 있다면 더 크고 확실한 성공으로 다가갈 수 있을 것이다.

디자인 씽킹으로 바라보는 방법

제품 관리 관점 중 하나인 '린lean(제품 생산 과정에서 낭비를 최소화한다는 개념)' 방식에서는 최소 기능 제품MVPminimum viable product(고객의 피드백을 바탕으로 최소한의 기능만 구현한 제품)의 개발이 요구된다. 즉 제품 개발 팀이 최대한 빨리 무슨 제품이든

만들어서 실제 사용자가 직접 제품 테스트를 진행하고, 그 결과를 분석하여 발견되는 문제점들을 조금씩 개선하도록 하는 것이다. 이 관점에 따르면 제품 개발에 좀 더 과학적으로 접근할 수 있다고 한다. 각종 미사여구나 비전, 전략은 주관적이지만, 제품을 실제로 사용하는 것은 객관적이며 측정 가능하기 때문이다. 제품이 출시되면 제품 개발 팀은 사람들의 사용 패턴을 분석하고, 이러한 사용법을 바탕으로 제품 개발 프로세스를 반복하는 것으로 실패의 가능성을 낮춘다. 이를 통해 객관적인 프로세스를 구현할 수 있다.

그러나 이런 과학적인 프로세스는 제품을 점진적으로 개선할 수 있을지는 몰라도 차원을 뛰어넘을 정도의 혁신은 이룰 수 없다. 여기에 디자인을 적용하면 린 제품 개발이라는 과학적인 측정 개념과는 근본적으로 상충하는 전혀 다른 방식을 추구하게 된다. MVP와 린 방식의 핵심은 신속함이다. 우리가 하는 대부분의 디자인은 속도가 느리다. 단순히 시간이 오래 걸려서 그런 것이 아니라 사색과 숙고를 거치는 체계적인 과정으로 오랜 시간 생각하고 모색하며 상상하기 때문에 실질적인 구현이 느린 것이다. 이는 분명 효율적인 방법은 아니지만 디자인은 효율성을 목표로 하지 않는다. 하지만 이 책에서 이야기하는 프로세스는 철저하고 체계적이며 매우 엄격하다. 또 굉장히 문화적이고 개인적이며 정서적이다. 개인의 관점에 크게 좌우되는 편견을 적극적으로 수용한다. 무엇보다 분석적이거나 경험적인 방식이 아니기 때문에, 분석적인 관점을 갖고 측정 기준을 적용하려고 하면 실망하게 될 것이다. (표 1-1 참조)

표 1-1 제품 개발을 위한 3가지 프로세스

기존의 제품 개발 프로세스	린 프로세스	디자인 프로세스
시장에 필요한 것에 집중	대중의 말에 집중	대중의 행동에 집중
이상치를 제외하고 '평균' 관점으로 회귀하여 편견(과 위험) 최소화	테스트를 가능한 자주 시행하여 편견(과 위험) 최소화	이상치와 이를 받아들이는 데 따르는 위험을 수용
기술 발전과 기능 자체를 목적으로 생각	기술 발전을 빠른 아이데이션과 테스트를 위한 긍정적인 매개체로 생각	기술 발전을 목적 자체가 아닌 목적을 위한 수단으로 비판적으로 생각
분석적인 문화가 강한 곳에서 나타남	분석적인 문화가 강한 곳에서 나타남	시각적인 문화가 강한 곳에서 나타남
시장 행동을 예측	시장 행동을 테스트	시장 행동을 유발
유용성(새로운 제품과 서비스가 할 수 있는 것)으로 가치 측정	유용성(새로운 제품과 서비스가 무엇을 할 수 있는가)으로 가치 측정	정서(새로운 제품과 서비스로 어떤 느낌이 들도록 만들었는가)로 가치 측정

디자인은 대중의 요구, 필요, 욕망을 이해하고 공감하기 위한 방법으로 매우 효과적이다. 아름답고 사용성이 높은 도구, 시스템, 서비스를 제작하는 생산 과정에서도 마찬가지다. 그동안 필자는 포천 500대 기업의 주요 임원, 제품, 군사, 정부 기관 컨설턴트, 이제 막 공부를 시작한 학생들을 대상으로 이 책에서 제시한 다양한 기술과 방법들을 가르쳤다. 그들 모두가 이 프로세스가 얼마나 자연스러운 것인지 깨달으며 놀라워했고, 혁신적이고 매력적인 제품을 만드는 데 얼마나 강한 힘을 발휘하는지 알게되면서 또 한 번 놀랐다.

이 책에서 설명하는 기법과 프로세스는 주로 디지털 제품에 적용된 것이지만, 이 방법은 디지털 제품 이외에도 많은 분야에

서 활용할 수 있다. 서비스, 조직 구조, 정책 변화를 비롯하여 인간이 복잡한 사회적, 기술적 변화에 직면하는 모든 곳에 활용할 수 있다. 어떤 지인은 군대 내 성폭력 문제를 해결하는 대안을 찾기 위해 이 방법을 군에 적용했다. 다른 지인은 유니세프 UNICEF와 함께 도서 지역에 의약품을 배송하는 '최종 마일' 배송을 구현하기 위해 이 방법을 도입하기도 했다.

이 책을 쓰고 있을 당시 〈하버드 비즈니스 리뷰 프레스 Harvard Business Review Press〉의 담당 편집장은 "원고를 읽으면서 저 또한 흥미로운 깨달음이 있었습니다. 오랫동안 출판 기획 편집자로 일한 저 역시 제품 관리자라는 사실이었죠. 저는 잠재적인 시장이 어디인지 파악하고, 장래성이 있는 출판 프로젝트가 무엇인지 생각하며, 어떤 개인적인, 정서적인, 지적인 영향을 미칠지를 이해하고자 노력합니다. 그리고 팀원들이 계약하려는 책에 대한 비전에 열정을 갖게 하려고 하죠. 또 작가와 힘을 합쳐 '제품'을 개발해요. 우리 팀은 작가와 함께 신중하게 해당 도서의 시장과 시장에 침투할 효과적인 방법을 고민합니다. 그런 다음, '제품'을 출시하고 사용자의 반응을 면밀하게 살핍니다"라고 말했다. 이 프로세스는 산업과 문화를 막론하고 광범위하게 적용할 수 있으며, 창의적인 관리가 요구되는 일이 많아지면서 점점더 이 프로세스의 필요성이 커지고 있다.

제품 관리에 디자인을 접목하면 대중의 욕구, 필요, 욕망을 이해하게 될 것이고, 이를 바탕으로 그들을 돕거나 만족시킬 제품을 만들 수 있게 된다. 이런 제품 관리 접근방식은 사람의 마음을 이해하는 것이 핵심이다. 무엇보다 디자인을 프로세스에

적용하면 정서적인 여운의 차원이 달라지는 것은 물론이고 제품 사용자와 더욱 특별한 관계를 맺게 될 것이다.

조 게비아 JOE GEBBIA 인터뷰
"창의적인 역할을 찾아라!"

조 게비아는 에어비앤비의 사용자 경험을 좌우하는 최고 제품 디자이너Chief Product Designer이다. 그는 멋지고 직관적인 디자인을 통해 감동적이면서 편리한 사용자 경험을 창출하는 일에 집중하고 있다. 그리고 이를 실현하기 위해 제품 로드맵을 수립한다. 게비아는 삶을 간소화하고 환경에 긍정적인 영향을 미치는 제품을 중요하게 생각하며, 에어비앤비가 이러한 기조를 지킬 수 있도록 노력 중이다.

Q: 조, 어떻게 화가에서 이 시대에 가장 유명한 스타트업의 경영진이 되었나요?

A: 미대에 진학한 뒤 산업 디자인이라는 분야가 있다는 걸 알게 됐습니다. 우리 삶에 쓰이는 모든 물건이 사실은 누군가가 디자인한 것이라는 생각을 그때까지 한 번도 해 보지 못했거든요. 그래서 흥미가 생겼습니다. 그리고 '예술계의 상황을 개선하는 것보다 사람들의 삶을 개선하고 문제를 해결하는 데 내가 가진 창의력을 쓰는 게 훨씬 낫겠다'라고 생각했어요. 그래서 그림을 그리는 것에서 방향을 전환했습니다. 산업 디자인 과정을 밟으면서 사람들이 가지고 있

는 진짜 문제를 해결하는 디자인 모범 사례와 방식을 알게 되었습니다. "예술은 질문을 제기하고, 디자인은 질문에 답을 제시한다"라고 말한 존 마에다John Maeda 전 로드아일랜드 디자인학교Rhode Island School of Design, RISD 학장님의 말씀이 생각나네요. 이전에도 어떻게 하면 창의력으로 사람들의 삶을 더 낫게 만들 수 있을까에 관심이 많았습니다.

제가 졸업하고 처음으로 진행했던 프로젝트는 크릿번스Critbuns라고 하는 소비재(방석)였습니다. 재학 당시 디자인 비평 수업을 듣는데 앉아 있는 게 너무 불편했던 경험에서 영감을 받아 만든 방석이었어요. 푹신한 폼 소재로 된 방석에 앉아서 수업을 듣는 겁니다. 이 프로젝트의 목적은 스케치북에 담긴 아이디어를 판매점 선반 위에 놓을 제품으로 구현하는 것이었습니다. 스케치북과 판매점 사이의 미스터리한 간극이 무엇인지 파악하는 현실 경험이었죠.

저는 이 간극을 나름대로 파악했고, 크릿번스는 뉴욕 현대미술관The Museum of Modern Art, MoMA 기념품점에 입점하게 되었습니다. 저는 첫 회사인 크릿번스를 통해 제품 개발에 대해 많은 교훈을 얻었습니다. 제품 디자인이 무엇인지, 디자인과 제품 관리가 어떻게 다른지를 배우는 가장 확실한 방법은 무언가를 실제로 만들어보고 그 모든 과정을 전부 자신이 직접 경험해 보는 것입니다. 그러면 제품을 '고안'하는 쪽과 '출시'하는 쪽 사이에 어떤 갈등이 있는지 자세히 알 수 있습니다. 그리고 어느 순간이 되면 아이디어 생산은 멈추고 이를 취합해서 제작, 출시, 코딩 개선, 대량생산하는

단계로 넘어가야 해요. 저에게는 실제로 무엇이 필요한지를 이해할 수 있는 매우 좋은 기회였습니다. 저는 내 역할이 끝났다고 해서 일을 다른 사람에게 넘기는 컨설턴트처럼 행동하지 않았습니다. 전체 프로세스의 일정 부분까지만 관여하고 다른 사람이 그 일을 이어받으면 다시는 해당 프로젝트를 볼 일이 없는 정도로 조직 규모가 큰 곳에서 일하는 것이 아니었으니까요. 제품을 이해하는 가장 빠른 방법은 스스로 모든 것을 해 보는 것입니다. 이런 경험들은 커리어 초기에 굉장히 유용한 교훈이 되었습니다.

산업 디자인에는 제가 '디자이너의 죄책감'이라고 부르는 문제점이 하나 있습니다. 저도 꽤 초반에 이걸 겪으며 괴로워했어요. 어느 시점에 이르면, 내가 디자인한 물건이 대량 생산된다는 것을 깨닫게 됩니다. 저 같은 경우 제가 디자인한 제품이 결국에는 쓰레기장으로 가게 된다는 것에 심한 죄책감을 느꼈어요. 어찌 됐든 모든 소비재는 정해진 수명이 있기 마련이니까요. 그게 단 하루가 되었든, 10년, 100년이 되었든, 어쨌든 언젠가는 만들어진 물건은 버려지게 되어 있습니다. 이 문제는 디자이너에게 엄청난 갈등으로 다가옵니다. 한참 물건을 만드는 방법을 배우고 있는데, 어느 날 갑자기 이런 경종이 울리는 거죠. 그래서 저는 물건을 더 많이 만들지 않고도 세상에 디자인을 적용할 수 있는 방법이 무엇이 있을까 고민하기 시작했습니다.

여기서 두 번째 스타트업에 관한 영감을 받았습니다. 바로 온라인으로 디자이너와 지속 가능한 소재를 연결하는 데

도움을 주는 것이었습니다. 이게 2006년 이야기인데요. 이때 인터넷이라는 공간에 처음으로 발을 들이게 되었습니다. 덕분에 물건이 없는 것의 위대함을 알게 되었어요. 웹 서비스만 있으면 주문 처리, 대량생산, 창고 보관이 필요가 없었으니까요. 이 회사의 사회적인 소명은 재생 플라스틱, 재생 목재, 유기농 면화 등 환경을 고려한 소재를 제공하는 곳과 디자이너들을 연결하는 것이었습니다. 인터넷이라는 가상의 공간에서 제품 개발과 디자인 프로세스가 적용되는 것을 보게 되었죠.

온라인에도 적용될 수 있는 매우 훌륭한 산업 디자인 원칙이 있습니다. 바로 사용성과 공감입니다. 누구를 위해 디자인하는지 이해하고 싶다면 역지사지로 돌아볼 필요가 있습니다. 이것이 제가 RISD에서 배운 것입니다. 재학 시절에 의료 디자인 프로젝트를 진행한 적이 있었습니다. 문제를 어떻게 해결할 것인지 알아보기 위해 환자, 의사, 간호사와 인터뷰를 나눴죠. 여러 차례 병원을 방문하기도 했습니다. 환자용 침대에 눕거나 의료기기를 직접 사용해 보기도 했죠. 스스로 환자가 되어 보는 경험이 필요했습니다. 직접 '환자가 된다'는 아이디어가 바로 인터넷이 산업 디자인에서 가져온 원칙입니다. 여기서 제품의 형태는 중요하지 않아요. 그건 물리적인 제품일 수도 있지만, 서비스나 앱이 될 수도 있습니다. 누군가에게 공감하고 그 사람이 가지고 있는 문제를 진짜로 해결하기 위해서는 그 사람의 처지가 되어 직접 느끼는 수밖에 없습니다.

이 두 번째 스타트업을 운영하는 동안 벌어둔 돈이 다 떨어져서 월세를 해결할 방법을 찾아야 했습니다. 돈을 모으기 위해 룸메이트와 함께 에어 매트를 몇 개 사다가 콘퍼런스 참가자에게 잠자리를 제공했습니다. 우리는 이것이 단순한 주말 프로젝트가 아니라 그보다 더 큰 아이디어라는 사실을 깨닫게 되었죠. 월세를 벌기 위해 시작한 잠자리 제공이 '에어비앤비'의 시초가 됐습니다. 제 이야기는 물리적인 제품, 대량생산과 배송에서 시작했습니다. 이것이 원자에 해당해요. 그리고 이제는 쓰레기로 버려질 걱정 없는 물리적인 제품은 생산되지 않습니다. 대신 전 세계의 수많은 호스트가 기존 공간의 용도를 전환하여 더 효율적으로 활용할 수 있게 영감을 주는 공간을 만들었습니다. 에어비앤비는 세상에 존재하는 비효율성을 대체하고, 그 과정에서 새로운 경제 모델을 창출했습니다. 그리고 여기에서 영감을 받은 사람들은 다른 산업, 예를 들면 자동차, 주차장, 이벤트 공간, 공유 사무실 등에 이 경제 이론을 적용하게 되었죠. 이 경제 이론은 지금 '공유 경제'라고 불립니다.

지금 제가 있는 환경은 완벽하고, 상당히 만족스럽습니다. 실제로 어떤 물건을 만들고 있지는 않지만 서비스 사용자가 더욱 수완을 높이고, 인접 업계에서 "어떻게 하면 에어비앤비와 똑같은 원칙을 적용해서 지금 있는 자원을 더 효율적으로 활용할 수 있을까?"를 고민하도록 자극합니다.

Q: 디자인과 제품을 각각 독립적인 것처럼 말씀하셨는데, 에어비앤비에서도 업무 기능이 독립되어 있습니까?

A: 회사 설립 초창기에는 세 명의 직원들이 아파트에서 '그냥' 만들기만 했습니다. 기획이라고 할 만한 것도 없었죠. 엄청난 연구를 할 시간도 없었기에, 그냥 만들어서 출하했습니다. 그리고 숫자를 살펴보면서 대중이 제품에 어떻게 반응하는지를 지켜봤습니다. 그리고 이 과정을 미친 듯이 반복했어요. 규모가 작을 때는 이렇게 하기 쉽습니다.

그러나 조직이 점점 커질수록 디자인과 개발이 멀어지지 않도록 상당한 노력을 기울여야 했습니다. 당연히 이 둘을 분리해 놓고 싶은 관성이 있어요. 에어비앤비 조직을 두 개의 동심원이라고 생각하면, 이 원들이 중첩되는 가운데 부분(원의 대부분을 차지함)을 제품 팀이라고 부릅니다. 왼쪽 원은 엔지니어링이고, 오른쪽 원은 디자인이며, 그 가운데가 제품인 거죠. 에어비앤비는 엔지니어, 디자이너, 제품 관리 간의 경계를 최대한 명확하게 하려고 합니다. 그렇지만 그 안에서도 모두가 한 팀이라는 생각은 강화합니다. 각자의 소속 부서는 상관없습니다. 모두 같은 서비스를 개발하고 있으니까요. 고객들은 누가 무엇을 했는지, 어떤 유형의 엔지니어가 어떻게 관여했는지는 신경도 쓰지 않거든요. 그저 훌륭한 서비스를 원할 뿐이죠. 그래서 이 두 개의 원을 서로 최대한 가까이 붙어 있게 만드는 것이 중요했습니다. 이것은 사무실 배치, 회의 구조, 서로 간의 친목 도모, 정보와 통찰 공유 등에 많은 영향을 미칩니다. 어렵기는 하지만 우리는 모든 팀이 서로 공존하기 위해 최선을 다하고 있습니다. 팀이 진화할수록 전문화되거든요. 그리고 팀이 더욱 전문화되면 서로 멀어지게 마련입니다.

Q: 왜 그렇게 경계를 구분하는 거죠?

A: 엔지니어가 디자인도 할 줄 알아야 할까요? 디자이너가 코딩도 해야 할까요? 디자이너가 코딩도 할 줄 알아야 하고, 자신이 작업하는 것을 만들어낼 수 있어야 한다고 생각하는 관점도 있지만, 저는 이부분에는 동의하지 않습니다. 저는 말 그대로 다양한 분야를 넘나드는 데 엄청난 열정을 가진 동시에 한 가지 분야에 매우 통달한 인재를 찾으려고 합니다. 어떤 디자이너가 코딩을 배운다고 하면, 그 사람은 디자인을 제대로 하고 있는 것이 아닙니다. 장기적으로 봤을 때 디자이너가 코딩을 배우는 게 디자인 개선에 어떤 도움이 되는지 명확하게 보여줄 수 없거든요. 저라면 디자인 전문가와 개발 전문가가 나란히 앉아서 함께 프로젝트를 수행하는 협력적인 문화를 만들고, 서로 각자의 장점을 충분히 발휘하도록 할 것 같습니다.

Q: 사람 수가 얼마 되지 않아서 조직 내 역할 구분이 거의 없는 상황이라면 공유가 잘 되므로 제품 비전에 관한 소통이 상당히 잘 이루어졌을 거라고 봅니다. 하지만 팀의 규모도 커지고 조직 구조도 다양해졌다면, 어떻게 제품 비전을 전달하나요?

A: 이야기를 통하면 제품 비전을 가장 잘 전달할 수 있습니다. 연초에 에어비앤비에서는 한 가지 훈련을 진행했습니다. 저는 제품 팀 구성원(엔지니어, 디자이너, 프로듀서)에게 지난해 작성된 고객 후기 중 가장 마음에 드는 것을 골라 이메일로 보내달라고 했습니다. 에어비앤비 게스트나 호스트의

이야기 중에서 가장 공감이 가는 이야기를 보내라고 한 거죠. 그런 다음 "자신이 올해 획기적인 방식으로 에어비앤비의 서비스를 개선하는 데 이바지했다고 가정했을 때, 12월에 어떤 이메일을 받을 것으로 생각하는가?"라는 질문을 던졌습니다. 저는 직원들에게 코딩이나 디자인이 역대 최고로 잘 되었음을 나타내는 이야기가 담긴 가상의 후기를 써 보도록 했습니다. 자신이 맡은 업무를 잘 수행했다면 받게 될 것으로 보이는 이메일을 미리 써 보게 한 것이죠.

각 팀의 포부가 담긴 이야기는 실로 놀라웠습니다. 현재 겪는 문제와 관련해 놀라운 상상력과 통찰을 보여주었고, 그 안에는 제품의 방향성도 함께 담겨 있었습니다. 에어비앤비는 이 이야기를 책으로 엮어서 전체 팀에게 보냈습니다. 이 책은 우리가 함께하면 무엇을 만들어낼 수 있는지를 보여주는 렌즈 역할을 했습니다. 물론 저도 여기에 참여했어요. 제 이야기가 가장 첫 번째 페이지를 장식했습니다.

나중에 두 명의 팀원이 고객에게 받은 이메일을 저에게 전달했습니다. 내용은 그들이 연초에 작성했던 것과 묘하게 닮아 있었어요. 내용이 완전히 같지는 않았지만, 메시지는 팀원들이 상상했던 것과 비슷했습니다. 이런 비전이 제품 팀 구성원에게 전달되는 방식은 다양합니다. 모두가 자기 생각을 말하고 피력할 기회이기 때문입니다. 모두가 자신의 비전을 이야기할 수 있습니다. 위에서 아래로 내려가는 것과 아래에서 위로 올라가는 것 사이의 균형은 어느 조직에나 존재합니다. 비전을 제시하는 것과 열린 마음을 갖는 것

사이에서 중심을 잘 잡아야 다른 사람들도 이 비전을 자신의 것으로 여길 수 있습니다. 직원들이 직접 고객 후기를 써보는 것은 이를 위한 훈련이었습니다.

Q: 이렇게 훌륭한 아이디어가 수집되면 어떻게 우선순위를 정하나요?

A: 에어비앤비는 의도적으로 창의적인 인재를 채용하고 있습니다. 우리가 나아갈 수 있는 방향은 무수하게 많죠. 그래서 "비전이 주도하고 고객이 알려준다"라는 일반적인 원칙을 조직 안에 적용하고 있습니다. 기업으로서 에어비앤비에는 제품이 향하고자 하는 분명한 비전이 있습니다. 모두가 북극성으로 삼는 지향점이 있는 것이죠. 그렇지만 모든 직원에게 일일이 어떻게 그 목표 지점으로 가야 하는지, 어떻게 하기를 원하는지 알려줄 수는 없습니다. 오히려 이것을 찾아내는 데 도움을 줄 수 있는 정말 똑똑한 사람을 채용하죠. 비전은 해법보다는 기회를 가리키는 방식으로 표면화됩니다. 기회를 이야기하면서 나아갈 방향을 말하는 겁니다. 내년까지 어떠한 기능을 출시할 계획이라거나, 항목별로 이런저런 것들을 달성해야 한다고 고리타분하게 이야기하지 않습니다. 대신, 미래에 우리 서비스를 사용할 사람들을 위해 만들고자 하는 경험을 이야기합니다. 그런 다음에 각 팀이 빈 곳을 채웁니다.

Q: 그런 이상적인 경험은 데이터와 집단의 직관, 둘 중 어디에 더 많이 기반합니까?

A: 데이터는 아주 중요합니다. 주변에 널린 게 데이터예요. 에어비앤비는 모든 것을 기록하고 상상할 수 있는 빅 데이터를 갖고 있습니다. 그리고 아주 탄탄한 분석 팀이 데이터를 세세하게 분석합니다. 이 데이터라는 것은 지금 우리 사이트에서 무슨 일이 벌어지고 있는지 알려줍니다. 얼마나 많은 사람이 어떤 항목을 몇 번이나 클릭했는지, 혹은 클릭하지 않았는지, 얼마나 많은 사람이 어떤 양식을 작성했는지, 혹은 작성하지 않았는지, 또는 얼마나 많은 사람이 어떤 흐름을 통해 이동했는지 등을 알 수 있어요. 하지만 데이터는 이런 현상이 왜 일어나고 있는지는 대답하지 못합니다. 등록 흐름을 환상적으로 디자인해서 어떤 사람이 에어비앤비 사이트에 새로운 공간을 등록하도록 유도할 수는 있습니다. 하지만 그 사람이 중간에 등록을 포기했다고 가정해 봅시다. 하룻동안 데이터 안에서 이런 현상이 수십 건이나 관측될 수도 있어요. 그렇지만 왜 이런 일이 벌어졌는지는 데이터를 통해서는 알 수가 없습니다.

바로 여기서 연구와 통찰이 등장합니다. 정성적인 부분을 파고들어서 게스트, 호스트와 이야기를 나눠 그 이유를 찾습니다. 게스트와 호스트에게 사이트의 흐름을 차근차근 밟아보도록 하고 그 과정에서 어떤 일이 생기는지를 알려달라고 해요. 그렇게 하면서 데이터 수준이 아니라 인간적인 차원에서 사람들의 마음에 어떤 변화가 생기는지, 그들이 우려하는 점은 무엇인지를 파악할 수 있습니다. 사용자가 바라고 있지만, 에어비앤비에서 제공하지 못한 경험이

무엇인지를 이해하려고 노력하는 것입니다.

어떤 아이디어나 방식이 기존에는 찾아볼 수 없을 정도로 새로운 것일 경우, 이는 제대로 측정할 수가 없습니다. 초창기 광고 시대의 거물 조지 로이스George Lois가 〈에스콰이어 Esquire〉 지에 "위대한 아이디어는 테스트할 수 없다. 평범한 아이디어나 테스트할 수 있다"라고 쓴 말을 참 좋아합니다. 급진적인 아이디어에 대해 고민할 때 드는 느낌을 제대로 설명해 주고 있거든요. 급진적인 아이디어는 측정할 수 없어요. 그런 아이디어를 어떻게 구현할지 보기 위해서 데이터를 미리 적용해 볼 수가 없습니다. 우선은 그 아이디어를 먼저 실현하고, 이후 어떤 문제가 발생하는지 살펴보며 측정해야 하죠. 만약 순전히 데이터에만 기반해서 의사 결정을 내렸다면, 에어비앤비는 진즉에 문을 닫았어야 했습니다. 수 개월간 여러 수치가 보여주었던 결과는 이 아이디어가 성공하지 않을 것이므로 그만둬야 한다고, 다른 일을 해야 한다는 것이었거든요. 그러니까 언제나 수치에 의존해서 결정을 내리지는 않습니다.

Q: 수치상으로 포기해야 한다는 결과가 나왔을 때, 어떻게 이 결과를 무시하고 직감을 따르기로 했나요?

A: 되돌아볼 경험이 있었기에 가능했습니다. 이 사업에 불을 지폈던 초기 에어비앤비의 모델, 3개의 에어 매트와 세 명의 게스트로부터 현실적인 경험을 끌어낸 겁니다. 일종의 시제품을 직접 경험했고, 그 결과가 어땠는지를 알고 있

었어요. 그리고 이 문제에 푹 빠져 살았습니다. 다른 사람들이 보지 못하는 방식으로 이 사업을 바라봤어요. 그러면서 에어비앤비를 통해 사람들도 우리가 무엇을 보았는지 알게 될 것이라고 확신했습니다. 자신의 공간을 타인과 공유하는 것과 이런 기회가 아니면 만날 일이 없는 사람과 만날 수 있는 새로운 경험을 즐기게 될 것이라고 말이죠. 우리가 직접 보고 경험한 것을 다른 사람들도 보고 경험하게 된다면 좋아할 수밖에 없을 것이라고 믿었습니다.

이걸 증명하는 전형적인 사례가 있었어요. 사업 운영이 몇 개월째 부진했던 시기에 에어비앤비는 모험을 감행했습니다. 호스트가 올린 사진을 보면 밝고 깨끗하게 찍은 사진도 있는 반면, 흐릿하거나 야간에 찍어 그 집에 머물고 싶은 느낌이 들지 않는 사진도 있었습니다. 그래서 이 문제를 해결하기로 마음먹었습니다. 30개의 방이 등록된 뉴욕으로 가서 무료로 호스트 공간의 사진을 멋지게 촬영해 주기로 했습니다. 촬영비는 일절 받지 않았어요. 우리는 직접 뉴욕으로 가서 호스트를 만났고, 해당 공간의 사진 촬영을 멋지게 해주었습니다. 그렇게 사진을 바꾼 일주일 만에 수익이 두 배로 늘었습니다. 물론 금액으로 따지면 200달러에서 400달러로 늘어난 것이었지만, 그것만 해도 엄청난 성공이었죠! 몇 개월 동안 200달러를 넘긴 적이 없었거든요. 사업을 그만둬야 하나 생각했던 차였어요. 기술의 시대에 단계별로 확장하는 방식으로 일을 해야 한다는 생각을 일찌감치 접은 것이 얼마나 다행이었는지 몰라요.

초창기에 그런 방식을 적용했다가 처참하게 실패한 경험이 있었거든요. 제품–시장 적합성을 추구하는 경우 단계별 확장 방식은 적합하지 않습니다. 어떤 것을 시작하는 단계에서는 문제를 해결할 규모라는 것조차 없습니다. 그런데 왜 존재하지도 않는 규모를 최적화해야 합니까? 숙박 공간의 사진을 찍어주기 시작하면서 에어비앤비의 사업이 크게 호전되기 시작했습니다. 사진을 찍기 위해 직접 호스트 공간을 방문했고, 그러면서 호스트와 소통할 기회도 많아졌습니다. 대화를 통해 '진짜' 이해할 수 있게 된 것이죠. 호스트로부터 에어비앤비 서비스를 이용하면서 겪는 문제가 무엇인지를 들을 수 있었고, 이를 통해 개선점을 찾아나가며 많은 교훈을 얻었습니다. 이 교훈을 바탕으로 호스트에게 개선된 서비스를 제공하는 과정을 반복하자 더 많은 호스트가 에어비앤비를 이용하기 시작했습니다. 그것이 수익이 두 배로 증가한 원인이 되었습니다. 그 다음 주에 다시 찾아가서 더 많은 사진을 찍었더니 수익이 또 두 배로 뛰었어요. 이것을 5주 연속으로 했더니 매주 수익이 두 배씩 증가했습니다. 돌아보면 말도 안 되게 성장했어요.

이것이 큰 전환점이 되었습니다. 확장성이 없는 것을 시도함으로써 회사를 살린 겁니다. 더욱 멋진 일은, 지금은 에어비앤비에 전문 사진 촬영 부서를 만들었다는 겁니다. 샌프란시스코San Francisco에 있는 촬영 팀이 전 세계 주요 도시에 3,000여 명의 계약직 사진사를 관리합니다. 클릭만 하면 무료로 전문 촬영 서비스를 편리하게 받는 방법도 구축했습

니다. 호스트가 쓰는 비용은 하나도 없이 말이죠.

Q: 조, 당신이 한 것처럼 제품 개발을 시작해서 인적 서비스를 중심으로 사업을 구축하려는 사람에게 해주고 싶은 조언이 있을까요?

A: 우선 만들기부터 시작하라고 말하고 싶네요. 지금처럼 뭔가를 만들기 쉬운 때도 없는 것 같습니다. 앱이나 웹사이트를 만들기가 너무 쉬워졌어요. 활용할 수 있는 리소스도 무궁무진하고, 가격도 매우 저렴합니다. 그러니까 일단 생각한 것이 있다면 무엇이든 만들어보세요. 그리고 가능한 모든 것을 직접 경험해 보십시오. 무언가를 만드는 경험에 푹 빠져보는 겁니다. 코딩이든 디자인이든, 무엇이든 간에 배워서 만드세요. 당장 시작해 보세요. 그렇게 만든 제품을 꼭 천만 명이 사용해야 하는 것도 아닙니다. 자신이나 친구들만 사용할 수도 있습니다. 무언가를 만들어서 출하했다는 것이 중요합니다.

2장

시장을 말하다

조는 리브웰에 입사한 지 2주밖에 지나지 않았지만, 2년은 보낸 것 같았다. 경영진들은 사업 방향을 전환하는 데 진심이었다. 처음부터 다시 시작하기로 마음먹은 그들은 기존에 잡아두었던 시장 진출 전략go-to-market, GTM을 접고, 이미 작업한 수천 줄의 코딩을 폐기했다. 그리고 하루라도 빨리 조가 신제품에 생명을 불어넣을 프로세스를 밝혀내기를 기대했다. 조는 전에 없던 압박감을 느꼈지만, 동시에 지금처럼 살아 있다고 느낀 적도 없었다.

조는 신제품 개발을 목적으로 한 새로운 영역을 찾기 위해 건강과 웰니스에 집중했다. 이 시장을 이해하기 위해 여러 번 퍼실리테이션(집단의 문제 해결이나 의사 결정이 체계적이고 쉽게 이루어질 수 있도록 하는 촉진 활동)을 시행하기도 했다. 조와 팀원들은 특별 회의실에서 거의 살다시피 했다. 조가 그림을 그릴 공간을 확보하기 위해 무심결에 밀어낸 것이 피자 박스였을 정도로

말이다. 조는 사용자의 생체 데이터를 기록하는 데 도움이 되는 모든 웨어러블 기기의 시장을 지도로 그렸다. 팀은 잠재적인 기회의 영역으로 개인용 측정 기기를 꼽았는데, 좋은 아이디어였지만 실제 제품을 개발하는 것에는 회의적이었다. 물리적인 제품을 제작하고 판매하는 데 큰 비용을 들이지 않으면서도 소프트웨어를 해법으로 활용할 수 있는 방법은 없는 것일까?

조의 목표는 시장을 충분히 파악하여 기회는 풍부하지만 경쟁자가 많지 않은 신제품 개발 영역을 발굴하는 것이었다. 조금 더 구체적으로는 사무실 밖에서 진짜 소비자들과 이야기를 나눌 수 있을 만큼 개발 방향성에 확신을 갖는 것이다. 조는 연구 계획을 수립하려면 앞으로 시장에 대한 이야기를 몇 조각만 더 모으면 된다고 생각했다. 그러나 실제 제품도 없는 상황에서 제품-시장의 적합성을 이해하려고 하니 어려움이 많았다.

1장에서는 디자인 프로세스를 사람들에게 어떻게 초점 맞추는지, 그들의 이해와 요구를 어떻게 지켜가는지 살펴보았다. 사람에게 초점을 맞추는 방법 중 하나로는 크게 공동체 또는 인구 단위로 보는 것이다. 소비재 세계에서는 인구를 시장으로 표현할 수 있는데, 조의 목표는 제품-시장 '적합성'의 확보라고 볼 수 있다. 여기서 제품과 시장이라는 모호한 개념 사이의 관계가 설명된다. 또 이런 복잡한 개념 안에는 어떤 제품이든 서비스의 다양한 경쟁자, 이해당사자, 공급업자, 유통업자 등도 포함된다. 그리고 이론만이 아닌 실용적인 측면의 경제를 포함하며, 투자자, 소비자, 광고주, 판매점 등을 함께 설명한다. 제품-시장의 적합성을 달성할 수 있다면 제품은 금전적인 성공을 거둘 것이며, 대게 이런 성공을 측정하는 기준은 상대적이다. 신제품의 경우

단순히 얼리 어답터 사이에서 주목을 받는 것만으로도 적합성을 확보할 수 있기 때문이다. 기존 시장이 존재하는 제품이라면 막대한 이익을 취하거나 경쟁 구도를 뒤흔들어야만 적합성을 달성하는 경우도 있다.

여기서 '매출'이나 '실적'이 아닌 '적합성'이라는 단어를 사용한 것에 주목하자. 분명 이익과 매출이 중요한 부분이긴 하지만 제품과 시장의 관계는 제품의 판매 수치보다 훨씬 더 복잡하기 때문이다. 적합성은 경쟁적인 포지셔닝, 협업 관계, 심지어는 기술 도입 등 제품이 제공하는 것에 시장이 전반적으로 어떻게 반응하는지를 설명한다.

시장이 특정한 제품을 아직 수용할 준비가 되지 않았을 수도 있다. 또는 제품의 콘셉트는 상당히 가치 있지만, 사회적으로 보았을 때 이 제품을 지원할 문화적, 기술적 인프라가 부족할 수 있다. 예를 들어보자. GPS는 1973년부터 이미 존재한 기술이었지만 2000년대 초에야 개별 소비자 GPS 기기로 판매되었다. 하지만 애플이 2007년에 출시한 아이폰iPhone에 지도 기능을 탑재하기 전까지 대부분의 소비자들은 이 기술을 이해하지 못했고, 이 기술을 사용할 수 있는 간단한 범용 기기조차 없었다.[1] 전자레인지 기술도 1930년대에 개발되었지만 1940년대 후반에야 상용화되었다. 그리고 이 기술을 안전한 요리 방법으로 여기는 문화가 생기기까지 50년이라는 시간이 걸렸으며 그때까지 전자레인지는 생각보다 많이 팔리지도, 많이 사용되지도 않았다.[2] 역사에서 이런 패턴이 반복되는 것을 볼 수 있다. 어떤 새로운 기술이 만들어지면 정교해지는 과정을 거치지만, 이를 수용

할 문화라는 '그릇'이 마련되지 않아 소비자는 그 기술을 이해하지 못하고, 결국 이를 무시하게 되는 것이다.

이와 반대되는 패턴도 있다. 소비자 대부분이 이미 해당 기술을 알고 있지만, 소비자가 원하는 만큼의 원활한 사용 환경이 지원되지 않는 것이다. 가정용 디지털 케이블을 제공하는 AT&T(미국 통신회사)의 유-버스U-verse가 대표적이다. 이 제품을 사용하려면 가정에서 특정 광섬유 케이블을 사용할 수 있어야 한다. 가정용 케이블에 활용되는 기존의 구리선은 대부분의 소비자가 사용하고 있었지만, 광섬유 케이블은 그리 흔한 것이 아니었다. 따라서 광섬유 케이블 서비스 범위에서 벗어나는 지역에 살고 있는 소비자는 유-버스를 사용할 수 없었다. 이 소비자가 AT&T에서 청구하는 대로 요금을 낼 의사가 있다고 하더라도, 임계 경로(작업의 개시부터 종료까지 가장 시간이 오래 걸리는 경로)가 단축되기 전까지는 제품을 사용하기 힘들 것이다. 이런 문제를 '최종 단계' 문제라고도 부른다. AT&T가 자본 집약적인 인프라를 제공하여 광섬유 노드(네트워크 연결 포인트)를 각 가정에 설치하는 대규모의 최종 단계 케이블 연결을 제공하지 않고도, 시장 선도력을 획득할 수 있는 방법은 없을까?

유-버스와 다른 케이블 사업자는 이 문제에 대해 우회적인 해결책을 고안했다. 소비자 가정에서 반경 약 1.5킬로미터 내에 있는 노드까지는 광섬유를 사용하여 고속 서비스를 제공하고, 최종 단계에서는 속도가 훨씬 느린 저가의 구리를 사용하는 것이었다. 극소수의 소비자에게만 안 좋은 서비스를 제공한다면 AT&T가 이 고객들의 불편을 무시하는 것도 쉽다. 그러나 실제 시장 진출 전략에서 이런 방식의 제품 출시가 필수적으로 이루

어진다면, 이를 인지한 소비자들은 불만을 제기할 것이다. 수년에 걸쳐 각 가정에 광섬유 케이블을 설치하는 자본 집약적인 투자로 서비스 제공 인프라가 마련되기 전까지는 해당 제품의 제품-시장에 대한 적합성은 낮게 나타날 것이 분명하다.[3]

시장은 멈추지 않는다

제품-시장의 적합성을 확립하려면 '시장'이라는 모호한 개념부터 이해해야 한다. 시장은 고객, 사용자, 경쟁자, 정책, 법률, 트렌드가 모여 있는 곳이다. 당신이 아이폰용 앱을 새로 개발했다고 가정해 보자. 그러면 이 앱을 애플의 앱스토어에 출시하게 될 것이다. 앱을 스토어에 올리기만 하면 되므로 출시는 상당히 쉬워 보인다. 하지만 다시 생각해 보자. 다음처럼 고려해야 할 사항이 생각보다 많기 때문이다.

- **제품을 구매했거나 아직 구매하지 않은 사람으로 구성된 커뮤니티:** 사람들은 이 제품에 관한 기사를 읽어보거나 평가판을 사용할 수 있다. 또는 앱 자체가 무료로 배포되어 많은 사용자가 이용할 수도 있다. 어느 경우든 각 커뮤니티에는 돈을 주고 제품을 구매하지 않은 사람들의 규모가 훨씬 크기에 이들이 회사의 평판에 미치는 영향을 크게 좌우한다. 회사의 제품이 '소셜social 제품'이 아니더라도 사용자 커뮤니티가 생기기 마련이다. 인터넷 안에서 제품에 대해 대화하고 토론하며 교육할 수 있는 소셜 플랫폼이 생겼기 때문이다.
- **고객:** 커뮤니티는 회사의 제품을 사용할 가능성이 있는 사람

들의 최대치 숫자를 나타낸다. 이 고객들은 회사가 출시한 앱의 가치를 충분히 인정하고 기꺼이 돈을 지불할 의사가 있는 사람들이다. 따라서 제품의 가격이 아무리 낮더라도 이들이 제품에 거는 기대치는 높다. 언제든 무료 앱을 구할 수 있는 이 시대에 앱 사용을 위해 단돈 몇천 원이라도 들인다는 것은 품질, 서비스, 빠른 대응, 그리고 가장 중요하게는 가치를 기대한다는 것이기 때문이다. 고객은 약속된 가치가 실현되는 것, 한 마디로 광고에 나온 대로 작동할 것을 기대한다.

- **경쟁사 또는 유사제품 판매 기업:** 이들은 당신의 제품을 낱낱이 뜯어보며 이 제품이 자사의 시장 점유율에 얼마나 많은 영향을 미칠지를 분석한다. 그에 따라 당신의 제품을 그냥 무시할지, 제품에서 보이는 혁신을 자사의 제품에도 적용할지, 또는 최악의 경우 당신이 제품을 출시하지 못하게 만들지를 결정할 것이다.

- **트랜드 또는 장기간에 걸쳐 나타나는 시장의 경향성:** 제품이 새로운 법률의 제정이나 인수 경쟁 등 더 큰 이벤트를 추동하는 흐름에 일조하는 하나의 작은 기준점이 될 수도 있다.

- **제품 관련 정책 또는 시장 주도의 인위적인 제한:** 애플 앱스토어에는 제품의 출시 여부를 좌우하는 자체적인 규정이 있다. 음란성이나 선정성을 규제하는 규정은 예상 범위 안에 있지만, 일부 규정은 모호함을 넘어 놀라울 정도이다. 예를 들어 어떤 규정에는 '전혀 유용하지 않거나 즐거움이라는 가치를 지속해서 제공하지 못하는 앱은 등록이 거부될 수 있습니다'[4]라고 쓰여 있다. 이는 애플이 제품 출시 능력을 매우 주관적인 정책으로 통제하고 있음을 보여준다.

- **제품 관련 법률이나 정부 주도의 인위적인 제한:** 제품이 정부

기관의 평가와 승인을 받아야 할 수도 있다. 이러한 제약으로 인해 시장에 신속하게 대응할 수 있는 능력이 제한될 수 있으며, 나아가서는 제품 출시 자체를 못 하게 될 수도 있다.

제품-시장의 적합성을 달성한다는 것은 이 모든 상황이 딱 맞물리는 제품을 출시한다는 것을 말한다. 2002년 텍사스Texas주 오스틴Austin시에서 승차 공유 앱인 헤이라이드Heyride가 처음 출시되었을 때 시장 상황이 어떠했는지 살펴보자.

헤이라이드는 여러 문제를 앓고 있던 기존의 택시 업계를 뒤흔들 목적으로 처음 만들어졌다. 마지막으로 택시를 탔던 경험을 생각해 보자. 담배 냄새에 전 불친절한 택시가 아찔한 속도로 도심을 달린다. 목적지에 다다라서는 결제할 테니 카드나 내놓으라는 식의 태도를 보이는 택시기사를 보며 '왜 이 돈을 주고 택시를 타야 하나' 싶은 생각이 들었을 것이다. 당시의 택시 업계에는 변화가 필요해 보였고, 헤이라이드는 그 변화를 일으키고 싶었다. 이 기업은 간단한 모바일 앱을 개발해 누구든지 자신의 차를 택시로 만들어 활용할 수 있도록 했다. 앱에서 자신이 받을 요금과 서비스 이용 가능 시간을 설정하기만 하면 누구나 택시기사가 될 수 있었다. 앱을 이용하는 사람들은 운전기사와 승객 커뮤니티에 가입할 수 있었고, 운전기사로 자원하거나 연결된 앱을 다운로드하여 차량 이용 여부를 검색할 수 있었다. 또 해당 기사의 리뷰를 찾아보는 것도 가능했다. 앱을 이용하여 차를 부르면 그 순간 사용자는 고객이 되었고, 결제 역시 신용카드로 가능했다.

헤이라이드는 협력적인 소비, 공유 경제(고가의 제품을 개별 소비자가 구입하는 것이 아닌, 다수가 함께 소비하는 방식)라는 더 큰 트랜드의 일환이었다.[5] 유명한 단기 공유 숙박 사이트 에어비앤비는 사람들이 자신의 집을 타인과 공유할 수 있는 서비스를 만들었다. 네이버굿즈NeighborGoods를 통해서는 전기 공구 등을 서로 나눠 쓰는 것도 가능하다.

차량 공유 부문 등 일부 영역에서는 경쟁자가 넘쳐나기 시작했다. 카투고Car2Go, 집카Zipcar, 우버Uber 등의 기업은 고객의 우려가 커지는 것을 방지하기 위해 다양한 정책을 시행했다. 우버는 상업용 면허에 기반한 리무진 서비스를 제공하다가 헤이라이드와 비슷한 모델로 전환하여 시장을 확대하기도 했다. 그러면서 200만 달러짜리 보험과 모든 운전기사의 신원 조사 등 다양한 정책 기반을 바탕으로 안전성을 추가했다.[6]

그러나 헤이라이드의 경우 다른 기업들처럼 영역을 넓혀가기는커녕 법률이라는 장벽에 가로막히고 말았다. 오스틴시로부터 정지 명령을 받게 된 것이다. 이유는 헤이라이드가 택시에 적용되는 각종 시 규정을 위반했다는 것이었다. 헤이라이드의 CEO는 이를 대수롭지 않게 여겼다. 이것은 "(시가) 어떻게 이것을 시행할지 모르겠다. 내가 보기에는 서로 차를 태워주는 사람들의 마음에 공포를 심어주려고 하는 것으로밖에 보이지 않는다"[7]라고 말한 것에서도 잘 나타난다. 그렇게 정지 명령을 받은 지 3개월이 채 되지 않아 헤이라이드는 또 다른 승차 공유 기업인 사이드카SideCar에 인수되었다. 이 책을 집필하는 현재에도 사이트카는 오스틴시에서 영업을 하지 못하고 있다.[8]

브라이언 로만코Brian Romanko 전 헤이라이드 CTOChief

Technology Officer(최고기술책임자)와 이야기를 나눈 적이 있었다. 그는 열정적인 사용자로 구성된 커뮤니티와 법제도 간의 관계가 변화하고 있다고 설명했다. 그는 "정책은 보통 대중을 위한 최선의 목적으로 시행됩니다. 그러나 법률을 만드는 사람들은 미래를 예견하지는 못합니다. GPS가 내장된 스마트폰 같은 신기술과 공유 경제가 성장함에 따라 소유에 대한 소비자의 관점이 변화했기 때문에 헤이라이드가 탄생할 수 있었습니다. 이런 조건은 교통 정책이 만들어질 당시에는 상상하지 못했던 일이죠. 하지만 이런 정책이 기존 플레이어를 보호하는 방패로 작용하기도 합니다. 변화로부터 자신을 지키기 위해 기존 플레이어가 어디까지 갈 수 있을지를 절대 과소평가해서는 안 됩니다"라고 말했다.

헤이라이드, 사이드카를 비롯한 여러 분야의 시장에서는 지금도 엄청난 변화가 일어나고 있다. 핸드폰에 새로운 기술이 도입되는 속도는 지방 정부의 법률이 제정되는 속도를 눈 깜빡하는 사이에 추월했고, 매일같이 규제산업에서는 새로운 혁신이 일어나고 있다. 이러한 서비스가 확대될 때마다 오스틴시가 헤이라이드에 대응했던 것처럼 법률이라는 장벽에 가로막힐 가능성이 크다. 지방 정부의 규제와 간극을 만회하기 위해서는 제품을 개발하는 기업은 새로운 시장 구성원, 규정, 규제에 빠르게 대응해야 한다. 다른 도시의 선례를 계속 주시하는 동시에 자신만의 파괴적인 혁신을 추진할 수 있어야 한다.

이러한 상황에 직면한 창업자에게 로만코가 해주는 조언은 이렇다. 바로 직접 정책을 변화시키려 하지 말고 사용자 수를 늘리는 데 집중하여 제품의 열정적인 지지 기반을 만들라는 것이다. "어떤 제품이 현행 공공 정책에 부딪힌다면, 그 제품이 성공

할 수 있는 가장 빠르고 좋은 방법은 소비자 지지를 강력하게 구축하는 것입니다. 선출직 공무원은 주민의 대변자이므로 정책 변경을 고민해야 할 의무가 있습니다. 여러분의 파괴를 지지하는 열렬한 사용자가 많을수록(그리고 반복적인 제품 사용을 통해 현행 정책이 과도하거나 잘못되었다고 증명할 수 있다면) 현 상황을 바꿀 가능성도 커집니다"라고 로만코는 말했다.

시장 생태계는 매우 다양하며 복잡하다. 제품-시장의 적합성을 분명하게 파악하고 제품이 시장에서 살아남을 수 있게 만들려면 시장의 신호를 적극적으로 파악해야 한다.

정확한 시장 파악하기

신호는 작은 데이터 조각이며 그 자체로는 큰 효과를 발휘하지 않는다. 그러나 이 신호가 하나의 그룹을 형성하고, 여기에 신중한 해석이 곁들여지면 시장 전략을 견인하는 역할을 수행할 수 있다. 헤이라이드 사례 안에서도 여러 신호를 발견할 수 있다. 어떤 정치인과 새로운 관계를 맺었다거나 새로운 시장 포지셔닝을 발표하는 보도자료의 인용문도 시장이 보내는 신호에 해당한다. 제품의 사용자 인터페이스에 관한 결정도 제품의 향후 변화 방향을 보여주므로 신호라고 할 수 있다. 경쟁사의 블로그 글도 해당 기업이 어떤 경쟁 의도를 가지고 있는지, 시장을 어떻게 바라보는지 알 수 있으므로 신호에 속한다.

주관적이며 위험성까지 갖추고 있으므로 이를 정확하게 해석하기 위해서는 많은 시간과 경험이 필요하다. 신호 자체는 객관적이고 중립적이지만 해석은 편향되기 때문이다. 이 해석상의 위험은 제품의 성패를 가르는 열쇠가 될 수 있지만, 그렇다고 너

무 걱정할 필요는 없다. 제품-시장의 적합성을 이해하는 첫 단계는 신호를 수집하고 이를 체계적으로 해석하여 흐름을 수립하는 데 있다. 너무 압도적이거나 어떤 활동도 하지 못하게 만드는 신호는 빼고 제품 비전과 관련된 통찰력을 기를 수 있는 신호만 골라내는 것이다.

경쟁사에 집착하지 않기

경쟁사의 제품을 기준점으로 잡고 이 제품을 신호의 주요 원천으로 삼아야겠다고 생각할 수도 있다. 제품이야말로 그 회사가 어떤 시장 기회를 노리고 있는지 그대로 보여주기 때문이다. 경쟁 분석은 경쟁사가 이미 시행한 것이 무엇인지 파악하고, 포지셔닝을 어떻게 잡았는지 분석할 때 사용되는 방법이다. 그러나 제품 개발을 위한 가이드로 경쟁 분석을 활용한다면 잘못된 결과가 도출될 수도 있다. '경쟁사가 이런 기능을 탑재했으니 우리도 똑같이 만들어야 시장 대열에서 이탈하지 않을 수 있다'라는 일종의 군중심리를 자극하기 때문이다. 물론 경쟁사 제품의 기능을 파악하는 일은 흥미롭지만, 이를 그대로 따라 하는 것은 그리 유쾌하지 않다. 그 이유는 세 가지이다.

1. 제품의 기능을 개발하기 위해서는 그만큼의 시간과 자원이 들기 마련이다. 개발을 위한 노력은 제로섬 게임과도 같다. 경쟁사가 개발한 것을 모두 따라 개발하려면 정작 경쟁사가 개발하지 않은 것은 개발할 수 없게 된다. 그저 따라잡기 위해 발만 동동거리게 될 뿐이다. 마이크로소프트와 넷스케이프Netscape가 수십 년 전에 벌인 브라우저 전쟁에서 이런 모습을 보였다. 한쪽이 새로운 버전의 브라우저를 선보이면 다른 쪽에서는 서둘러 해당 브라우저의 기능을 따

라 만들었고 상대 회사보다 조금 더 나아 보이게 하는 식이었다. 두 기업에게 사용자가 정말 필요로 하거나 원하는 것이 무엇인지에 대한 고려는 찾아볼 수 없었다. 두 회사는 근시안적으로 그저 상대 회사가 무엇을 하고 있는지에만 촉각을 곤두세웠다. 이는 가전제품 기업이 차별화할 수 있는 수단이 경쟁사보다 판매가를 낮추는 것밖에 없는 가격 '출혈 경쟁'과 유사하다. 적어도 가격 출혈 경쟁에서는 낮아진 가격으로 인해 소비자가 득을 보지만, 제품 기능에서의 출혈 경쟁은 그 누구도 이익을 얻지 못한다.

2. 제품에 기능이 추가되어 복잡성이 증가하면 사용자가 느끼는 만족도는 필연적으로 낮아진다. 내부에서 사용할 목적으로 기능을 계량화하고 분류하는 것은 도움이 될 수 있지만, 보여지기 위한 기능 추가는 목표를 잃어버리기 쉽기 때문이다. 이것을 산술적으로 나타내는 방법도 있다. 힉의 법칙Hick's Law은 어떤 제품이 제시하는 선택지의 개수에 따라 의사 결정에 걸리는 시간을 설명한다. 따라서 힉의 법칙은 대수적logarithmic이다. 즉 기능이 많아질수록 사용자가 어떤 결정을 내리는 데 걸리는 시간 또한 길어진다는 것이다.

3. 마지막으로 가장 중요한 요인은 바로 각각의 회사가 가지고 있는 고유한 가치와 문화가 반영된 제품은 완벽하게 따라 만들 수 없다는 것이다. 기업 문화가 제품을 만드는 데 미치는 영향은 상당하며(마이크로소프트 제품과 애플 제품이 주는 느낌을 생각해 보자), 재생산 또한 거의 불가능하다. 제품을 만드는 사람까지 복제할 수는 없기 때문이다. 시장 선도 기업의 기능을 이해하고 그대로 차용한다고 해서 그 기업의 직원, 업무 환경, 업무 윤리 등이 저절로 따라오는 것은 아니다. 무엇보다 제품이 주는 정서적인 영향도 기업마다 다르다. 자포스Zappos(미국 인터넷 신발 판매업체) 같은 기능과 품목을 갖춘 온라인 신발 쇼핑몰을 만드는 것은 쉬울지 모르지만, 자포스 특유의 고객 서비스와 신뢰를 완벽하게 따라가는 것은 어려운 일이다. 자포스의 팀원이 그랬던 것처럼 고객과 열 시간 가까이 라스베이거

스Las Vegas 거주 경험에 관해 수다를 떨 수 있겠는가? 이 직원은 주제에서 벗어난 이야기를 했다거나 업무 시간을 낭비했다는 이유로 징계를 받지 않았다. 자신이 해야 할 일, 즉 고객이 하고 싶어 하는 이야기를 함께 나누었기 때문이다. 자포스에게는 신발 품목도 중요하지만, 기업의 특성과 이념이 더욱 중요한 것이었다.[9]

이 외에도 경쟁사의 시장 행동(인수/합병, 대외 마케팅 등)과 관련한 신호에 집중하고 싶을 수 있다. 이런 신호는 하루하루 쌓이기 마련이다. 제품을 출시할 땐 전체적인 트랜드를 살펴보고 시장의 움직임을 관찰하며 인재의 움직임 또한 함께 인지해야 한다. 야후Yahoo가 머리사 메이어Marissa Mayer를 구글에서 스카우트해 왔을 때, 야후는 이메일, 검색, 광고, 지도, 기타 야후의 사업 범위에 속하는 모든 분야의 기업에 있는 프로덕트 매니저에게 여러 신호를 보냈다. 이런 신호를 독립적으로 해석해서는 안 된다. 프로덕트 매니저는 이런 신호를 시장을 바라보는 관점, 자신의 제품이나 커리어를 다루는 기준틀에 통합한다. 메이어의 이직을 놓고 페이스북과 트위터Twitter의 프로덕트 매니저가 내리는 해석은 서로 다를 것이다. 그러나 그들이 모두 이 사건을 인지하고 그로 인해 자신들의 제품이 경쟁하는 구도에 어떠한 영향을 미칠지 시간을 들여 고민한다는 것은 분명하다.

이런 신호들은 핵심 업무와 비교하면 오히려 소음이며 집중을 방해하는 요소로 작용한다. 경쟁사가 무엇을 말하고 어떤 행동을 하고 있는지 지나치게 집중하지 말고, 시장에 관한 제품 데이터를 다른 곳에서 더 효과적으로 수집할 수 있음을 명심하자. 바로 경쟁사의 커뮤니티가 보이는 반응과 경쟁사가 기술 발전을

대하는 자세이다.

커뮤니티의 변화에 주목하기

여러 사람이 모여 있는 커뮤니티를 통해 가장 많은 시장 신호를 얻을 수 있다. 커뮤니티의 특성상 구성원들은 서로의 생각과 가치를 공유하기 때문이다. 커뮤니티에서 가장 눈여겨보아야 할 신호는 태도, 규칙, 관습의 변화이다. 이 모두가 가치의 변화를 의미하고 있기 때문이다. 이런 변화가 패턴화되는 것을 감지할 수 있다면, 매우 중요한 무언가를 발견한 것이다.

오바마Obama 대통령이 처음 당선되었을 때, 진보적인 젊은 유권자들이 대거 투표에 나섰다는 것을 생각해 보자. 대통령 선거가 있기 12개월 전부터, 그동안 정치에는 관심이 없던 젊은 세대들이 정치에 관심을 가지고 참여하며 목소리를 내기 시작하는 등 태도의 변화가 눈에 띄게 나타났다. 이는 커뮤니티의 변화로 입증된 문화의 변화이다. 다양한 특성(나이, 사회경제적 지위 등)을 공유하는 사람들이 서로의 가치도 함께 공유하기 시작한 것이다. 이 커뮤니티에 속하지 않은 사람(나이 든 세대, 오바마의 정치에 관심이 없는 젊은 유권자)에게 이런 변화는 매우 혼란스럽고, 마치 보이지 않는 힘에 이끌려 갑자기 생긴 것처럼 보일 수도 있다. 그러나 커뮤니티에 속해 있는 사람들이 볼땐, 자신의 기준틀이 집단적인 행동으로 진화하고 강화되었으므로 이런 변화가 자신의 사고방식에 따른 자연스러운 진화로 느껴질 것이다.

레딧 같은 광범위한 온라인 커뮤니티는 물론이고 플라이어토크FlyerTalk(항공 및 호텔 관련 정보 사이트)나 메타필터 MetaFilter(인터넷의 유용한 링크를 사용자가 올려 공유하는 커뮤니티

블로그) 같은 틈새 사용자를 위한 온라인 커뮤니티에서도 이와 유사한 가치의 변화를 관찰할 수 있다. 야후가 텀블러Tumblr 인수를 발표했을 때, 일부 텀블러 커뮤니티에서는 부정적인 반응이 나타났다. 한 시간 만에 72,000여 개의 블로그가 플랫폼을 워드프레스WordPress로 전환했을 정도였다.[10] 이런 변화를 인지하기 위해서는 해당 커뮤니티와 적극적으로 소통하고 있어야 한다. 72,000명이 많은 수치인가? 극히 일부만 그렇게 느끼는 것인가, 아니면 사용자 대부분을 대변하는 것인가? 이야기의 주된 프레임과 어조는 어떠하며 커뮤니티의 규범과 관습은 무엇인가? 이런 질문을 통해 커뮤니티를 이해하고자 한다면 변화하기 시작하는 지점을 파악할 수 있게 될 것이다. 프레임, 어조, 규범의 변화야말로 제품에 대한 통찰을 가져다줄 수 있다. 이는 가치의 변화를 광범위하게 보여주는 지표로써 시장에서 포착할 수 있는 가장 유용한 신호이다. 야후의 텀블러 인수는 벤처 투자자에게는 성장의 신호를, 야후에게는 전략의 변화가 있으리라는 신호를 보낸 것이다. 또한 막대한 자본의 주인이 바뀐다는 신호가 된다. 그러나 무엇보다도 커뮤니티 구성원들이 자신의 표현 수단이었던 텀블러를 저버릴지도 모른다는 신호만큼 제품과 관련하여 흥미로운 신호를 주는 것은 없을 것이다.

십 년 전, 어떤 사람이 유명한 미디어 형식인 HD DVD의 디지털 저작권 관리를 푸는 코드를 개발했다. 이 코드는 디그Digg라는 온라인 커뮤니티에 처음 게시되었고, 수십만 명이 사람이 이 글에 '좋아요'를 누르면서 인기 게시글이 되었다. 그러나 디그 측에서는 대형 미디어 기업과의 법적 분쟁을 염려한 나머지 강

압적인 조치를 취했다. 원 게시글을 삭제하고 해당 게시자의 사이트 활동을 막았으며, 해당 주제와 관련된 그 어떤 소통도 모두 금지시킨 것이다. 그러자 이 주제를 중요하게 생각했던 커뮤니티 구성원들이 반발하기 시작했다. 결국 반발이 커지자 창립자인 케빈 로즈Kevin Rose가 논란 진화에 나섰다. 그는 "수백 건의 글과 수천 건의 댓글을 읽고 나니 여러분이 무엇을 원하는지 분명히 알게 되었습니다. 여러분은 디그가 대기업에 굴복하는 대신 대기업과 싸우기를 원합니다. 여러분의 목소리를 수용하여 지금, 이 순간부터 디그는 코드와 관련된 그 어떤 글이나 댓글도 삭제하지 않을 것입니다. 그리고 어떤 결과가 닥치더라도 감수하겠습니다"[11]라고 말했다. 이런 신호는 제품 의사 결정에 매우 중요하게 작용한다. 커뮤니티가 어떻게 변화하고 있는지 인식하는 것이야말로 제품의 철학을 수립하는데 도움이 되기 때문이다. 그리고 무엇보다도 커뮤니티의 변화를 예민하게 인지하기 위해서는 그 커뮤니티의 일원이 되어야 한다.

기술이 녹아드는 속도에 집중하기

디자인을 통해 기술을 사회 안으로 진입시킬 수 있다. 이 과정은 표적 시장의 구성원이 기술에 대한 믿음을 가지고 있을 때 더 쉬워진다. 시장이 보내는 신호를 연구하다 보면 이런 태도의 변화가 얼마나 일반적이며 폭넓게 일어나는지 알게 된다.

광범위하고 개념적인 차원에서 보았을 때, 공공장소에서 블루투스 이어폰을 끼고 통화하는 사람이 처음에는 이상하게 여겨졌고, 그다음에는 무례하게 받아들여지기도 했다. 그러나 지금은 어디에서든 귀에 작은 기기를 꽂은 채 혼잣말을 하는 것처

럼 통화하는 사람들을 흔히 볼 수 있다. 또한 버스, 공항, 식당 같은 공공장소에서 전화 통화를 하는 것도 평범한 일이 되어버렸다. 이는 웨어러블 기술을 문화적으로 수용했으며 '공공장소에서 사적인 이야기를 하는' 사람들에게 익숙해지고 있음을 나타낸다. 이 두 가지 변화로 인해 구글 글라스Google Glass를 비롯한 웨어러블 카메라 기술이 혁신적인 도입을 보다 수월하게 할 수 있게 됐다. 이 변화가 발전된 기술과 관련된 디자인 패턴(웨어러블 컴퓨터로 공공장소에서 사적인 활동이라고 여겨지던 일을 수행하는 것이 사회적으로 용인됨)을 나타내기 때문이다.

조금 더 다양한 사례를 들어보겠다. 컴퓨터의 마우스를 생각해 보자. 지금이야 테이블이나 의자처럼 당연하게 여겨지는 물건이지만, 초기 마우스의 인터페이스 패턴은 문화적으로 이질감이 있었다. 화면에 나오는 디지털 상에서 위치 이동을 제어하기 위해 책상에 물리적인 컨트롤러를 놓는다는 것은 자연스럽지도 않고 당연하지도 않았다. 1980년대 중반에 애플이 마우스의 대중화를 성공시켰기에 지금은 다른 회사에서도 이 모델에 기초한 제품을 개발할 수 있게 되었다. 이런 배경에는 그래픽 사용자 인터페이스GUI의 기본 패러다임이 녹아들어 있다.

마우스나 구글 글라스의 사례는 기술이 문화에 어떻게 스며드는지, 수십 년간 존재했던 기술을 어떻게 제품화하는지 보여준다. 조금만 주의를 기울이면 이런 신호가 발생하는 순간을 포착할 수 있다. 그것이 어떻게 하면 가능한지 살펴보자.

대학이나 공기업의 주요 연구소는 끊임없이 새롭고 참신한 발명을 주도하고 있다. 그리고 그 연구 결과는 잘 알려지지 않은

저널이나 학술 콘퍼런스에 발표된다. 이렇게 연구 논문을 게시하는 것은 해당 연구의 지원금을 받기 위한 필수 과정인 경우가 많다. 돌아보면 이런 논문들은 오늘날 현대인이 누리고 있는 거의 모든 혁신이 남긴 역사적인 흔적이라고 할 수 있다. 마우스나 웨어러블 카메라의 개발로 이어진 각종 연구 결과는 예전에 출판된 다양한 엔지니어링과 컴퓨터 저널에서 찾아볼 수 있다. 그리고 이런 자료는 온라인을 통해서 무료 열람도 가능하다. 더그 엥겔바트Doug Engelbart가 1968년에 처음 컴퓨터 마우스를 시연하는 동영상이라던가 스티브 만Steve Mann이 1981년에 구글 글라스의 초기 모델을 착용하고 있는 사진 등을 찾아볼 수 있다.[12] 이를 통해 제품의 상용화, 그리고 상용화된 제품에서 문화적인 배경으로 이어지는 연결된 하나의 선이 보인다.

그러나 이 선을 포착하기 위해서는 능동적으로 찾아 나서야 한다. 마이크로소프트의 미래학자 빌 벅스톤Bill Buxton은 이를 가리켜 "일반적으로는 잘 알려지지 않았지만, 수면 아래에서 찾으려고 하는 사람 사이에는 알려진 기술"을 연구하는 것이라고 말한다. 그러면서 "10년 후에 10억 달러 규모의 시장이 될 기술은 이미 10년이나 묵은 것이다. 역사를 살펴보면 거의 아무도 발명하지 않았다"[13]라고 한다. 이렇게 기술이 사회에 느리게 진입하는 과정 역시 하나의 신호이며, 이를 포착하기 위해서는 다양한 기술 저널을 읽고 전문적인 기술 콘퍼런스에 참여해야 한다.

이런 제품의 혁신은 하루아침에 이루어지지 않는다. 플렉서블 디스플레이, 공동 작업 터치스크린, 3D 프린팅으로 만든 가전제품, 많은 연구자가 이미 발표한 다른 다양한 기술들 역시 마찬가지다. 기술의 비용이 낮아지고 있으며, 더 중요하게는 사

회에 진입해야 사람들이 알고, 사용하며 극찬하는 제품이 될 수 있다. 프로덕트 매니저에게 해당하는 팁이라면 기술의 발전을 일상적으로 인지하며 실제 사용할 수 있는 진입 지점까지 얼마나 가까워졌는지를 꾸준히 추적하는 것이다. 그런 신호들은 전혀 생소한 기술 저널이나 매우 구체적인 기술 관련 콘퍼런스 자료를 살펴보면 충분히 파악할 수 있다. 바로 여기서 주목할 만한 기술의 신호를 찾을 수 있는 것이다. 대중 매체에서 어떤 기술적인 발전을 보도했다면 이미 그 신호는 다른 곳에서 사용되고 있다는 뜻이다.

시장은 신호를 보낸다

오후 11시. 지금까지 팀은 엄청난 진전을 이루었다. 모두가 퇴근한 시간이었지만 조는 여전히 흥분된 상태여서 퇴근할 기분이 아니었다. 그는 의자에 기대어 팀의 작업 공간을 둘러보았다. 오늘은 정신없기는 했어도 생산적인 날이었다.

조의 팀은 화이트보드에 그림을 그려 넣으며 제품의 방향성에 제약이 되는 사항들을 표시하는 틀을 만들었다. 대화의 내용이 광범위하면서도 구체적이어서 혼란스럽기는 했지만 보람 있는 과정이었다. 화이트보드에는 200개가 넘는 제품 기회를 나열했고, 다른 화이트보드에는 2×2 표로 시장을 나타냈다. 팀원들은 사용자가 자신의 건강과 웰니스를 시각적으로 살펴볼 수 있는 소프트웨어 기반 도구로 범위를 좁혀나갔고, 이 비전을 중심으로 정렬했다. 조는 CTO가 "사용자가 자신의 건강과 웰니스

를 이해하도록 돕는다"라는 문구를 화이트보드 상단에 큰 글씨로 적어 놓았을 때 희열을 느꼈다.

이렇게 함축적인 비전을 정해놓자 팀 구성원들이 다양한 디자인 아이디어를 확인하는 것이 보다 수월해졌다. 조는 경찰관역할을 자처하면서 이미 제시된 아이디어를 선택하지 않도록 했는데, 이 작업은 매우 어려웠다. 조의 목표는 시장에서의 공간, 즉 특정 기능에 얽매이지 않고 움직이면서 탐색할 수 있는 영역에 대한 감을 기르는 것이었다. 조는 원하던 목표를 달성했기에 기분이 날아갈 듯했다. 팀은 목표를 공유하고 이를 중심으로 정렬하는 감각을 키워나갔고, 벽에 있는 다양한 도구는 모색해야 할 개념적인 영역을 구체화했다.

1장에서는 제품-시장의 적합성을 구현하기 위해 시장이 보내는 신호에 초점을 맞추었다. 그러나 이런 신호는 무엇을 개발해야 하는지 알려주지는 않는다. 그랬다면 일이 훨씬 쉬웠을 것이다. 당신이 수행하고 있는 연구는 완벽하지 않으며 성장을 보장하지도 않는다. 대신, 시장의 신호는 끊임없는 자극을 준다. 시장을 탐색하고 커뮤니티, 기술, 제품이 보내오는 신호를 잘 관찰한다면 이런 자극을 해석하는데 도움이 되는 사고 도구를 개발할 수 있을 것이다. 이런 도구를 만드는 목적은 대체로 지식을 획득하고 통찰력을 기르며 전략과 계획을 더욱 수월하게 수립하는 데 있다.

이런 도구를 훌륭한 자원으로 삼아 여러 신호들을 걸러낼수 있다. 어떤 도표는 프레젠테이션 도구로써 다른 사람에게 자신의 아이디어를 설명할 때 사용된다. 여기서 이 도구를 작업용

이라고 생각해 보면, 만드는 목적은 전략의 고안과 수립을 돕는 것이 된다. 통상적인 생각과는 다르게 이런 도구는 만들어짐과 동시에 그 가치를 잃게 되는데, 개괄적인 영역을 보여준다는 소기의 목적을 이미 달성했기 때문이다.

가치에 집중하기

실제로 담당하는 제품이 있더라도 가치를 책임진다는 방향으로 사고를 전환해 보자. 시장이 보내오는 여러 신호들을 종합할 때, 자신의 제품으로 전달하려는 가치를 파악하는 것이 무엇보다 중요하다. 이런 가치는 사랑, 유대, 존중, 자부심 등 인간의 특성을 표현한다. 기능이 아닌 이런 가치야말로 시장에서 확실한 차별점을 만들기에 시장 주도 기업의 관점에서는 가치를 표현하는 것이 좋다. (표 2-1 참조)

표 2-1에 마지막 항목은 농담으로 넣은 것이지만, 이런 예도 있다는 것을 보여주기 위한 것이다. '제품'에서 '사용자에게 제공하려는 가치'로 초점을 바꾸면 고루한 브랜드 약속에만 의지하려는 경향을 재빠르게 점검할 수 있게 된다. 즉 가치에 집중하다 보면 마케팅 메시지나 구호 뒤에 숨을 수 없다는 것이다.

표 2-1 가치를 표현하는 방법

기존 사고방식	가치를 반영한 역할 정의
나는 구글 맵Google Maps의 프로덕트 매니저이다.	나는 사용자가 빠르고 효과적으로 길을 찾게 해 자신감을 갖도록 돕는다. 빙 맵Bing Maps과는 달리 우리 제품은 사용자의 구글 플러스Google+ 프로필을 기반으로 검색을 예측한다.
나는 에어비앤비 프로덕트 매니저이다.	나는 사용자가 새로운 도시에서 독특한 문화 경험을 하면서 편하게 쉴 수 있도록 돕는다. 하얏트Hyatt 호텔과는 달리 우리 제품은 독특한 문화, 라이프스타일, 새로운 친구를 소개한다.
나는 유나이티드 항공United Airlines의 프로덕트 매니저이다.	나는 승객이 장시간 비행에 신체적, 감정적으로 힘들게 만든다. 버진 애틀랜틱Virgin Atlantic과는 달리 우리 제품은 승객이 오래된 정책과 절차를 따르도록 강제한다.

이런 유형의 연습은 사내에서 정치적인 사안으로 작용할 수도 있다. 브랜드에 포함되기를 바라는 특성을 발굴하면서 동시에 그 특성이 자신보다 높은 지위의 누군가가 수립한 회사의 지침과 충돌한다는 것을 발견하게 될 수도 있다. 그런 지침은 취지가 좋을지는 몰라도 사람에 초점을 맞추지는 않고 있다. 유나이티드 항공의 악명 높은 서비스는 주주들을 만족시키기 위해 의도적으로 취한 비용 절감 조처일 가능성이 크다.[14] 버진 애틀랜틱 같은 항공사가 추구하는 가치는 "우리는 여행객이 장시간 비행을 편안하게 즐길 수 있게 하여 그들이 외국에서 좋은 추억을 쌓을 수 있도록 돕는다. 유나이티드 항공과는 달리 우리 제품은 편안한 비행을 통해 문화적인 경험을 쌓고 지상에서 독특한 문

화를 경험하도록 한다"라는 내용이 될 수도 있다.

여기에 공학적인 특성을 추가한다고 해서 항공사를 차별화할 수 있는 것은 아니다. 이는 기본이기 때문이다. 비행기는 하늘을 날아야 하고, 좌석은 승객의 무게를 견딜 수 있어야 한다. 항공사의 차별성은 정서와 경험, 즉 비행 전, 비행 중, 비행 후에 어떻게 느끼는지를 인지하고 고객을 만족시키는 것에서 시작한다. 시장 주도 기업의 관점에서 가치와 목표를 담은 선언문을 작성하고 기존 브랜드 가치에 정직하게 접근한다면 제품의 차별화를 끌어낼 수 있는 핵심적인 요인을 파악할 수 있을 것이다.

커뮤니티 이해하기

가치와 목표를 담은 선언문은 제공하려는 가치의 유형을 파악하고 수집한 신호를 이해하는 데 도움이 된다. 마찬가지로 표를 만드는 일은 이런 신호를 이해하는 또 다른 방법이다. 간단하게 도표를 그려서 두 가지 관점에서 데이터를 분석해 보자. 그러면 두 관점에 숨어 있는 연관성을 보다 쉽게 이해할 수 있다. 표를 활용하면 제품-시장 신호를 종합하고 이해할 수 있으며 모색 중인 영역에 존재하는 커뮤니티를 파악할 수 있다.

우선, 연구를 통해 파악한 커뮤니티를 구분하여 나열한다. 잠재적인 사용자 커뮤니티를 구성하는 사람들의 유형을 나누는 것이다. 브레인스토밍 과정에서 조의 팀은 건강 및 웰니스 영역의 16개 커뮤니티를 파악했다. (표 2-2 참조)

다음으로 각 커뮤니티를 정의하고 다른 커뮤니티와 차별화하는 다양한 특성을 생각해 본다. 사실적인 특성과 정서적인 특성을 모두 나열한다. 조는 '매일 운동하는 사람과 최근에 은퇴

한 사람의 차이는 무엇일까'라는 질문으로 시작했다. 이 질문에 '은퇴한 사람은 시간이 더 많다'라거나 '매일 운동하는 사람이 더 젊다' 혹은 '은퇴한 사람이 돈에 대해 더 불안함을 느낀다'라는 답을 찾을 수 있을 것이다. 다양한 그룹에게 똑같은 질문을 던지고 나면 각 커뮤니티를 설명하는 특성을 더욱 분명하게 나열할 수 있다. (표 2-3 참조)

이제 2×2 도표를 그린다. 하나의 사실적인 또는 정서적인 특성을 선정하여 가로축으로, 또 다른 특성을 선정하여 세로축으로 삼는다. 그리고 각 커뮤니티를 도표 안에 배치해 본다. 커뮤니티 간의 상대적인 위치를 대략적으로 잡는다. 어디에 배치해야 할지 모를 때에는 추가 연구를 통해 해당 커뮤니티를 다시 파악하고 이해하도록 해야 한다. 그런 연구를 어떻게 진행하는지는 다음 장에서 다루겠다.

표 2-2 건강과 웰니스를 위한 16개 커뮤니티

지구력 트라이애슬론 선수(철인)	요가 수강생	암 생존자	채식
지구력 달리기 선수 (마라톤)	필라테스 수강생	약초 재배자	팔레오 다이어트
매일 운동하는 사람 (예: 골드짐Gold's Gym)	보디빌더	아동(팀 스포츠)	주말 클럽 운동 (성인 팀 스포츠)
건물 지하 헬스장 (예: 크로스핏CrossFit)	최근 은퇴자	여성, 출산 후	글루텐 프리 다이어트

표 2-3 16개 커뮤니티의 특징

사실적 특징	정서적 특징
인원수	가입 시 사회적 낙인
참여 비용	가입 시 체감 난이도
참여에 필요한 장비	성찰 수반
참여에 드는 시간	불안감 수반
신체적 조건	금전 소요에 대한 불안감
나이	신체 이미지 문제

이 예에서 조는 '인원수'와 '성찰 수반'이라는 특성을 선택했다. 이를 2×2 표로 나타낸 것은 그림 2-1과 같다. 선택한 특성과 커뮤니티의 관계를 보여주기 위해 어떻게 각 커뮤니티를 배치했는지는 이 그림을 통해 확인할 수 있다. 조의 도표에는 왼쪽 상단(제2사분면)과 오른쪽 하단(제4사분면)에 공백이 있다. 이 공백은 시장의 기회, 즉 조의 제품이 지향해야 하는 곳을 의미할 수도 있고, 시장 가치의 성장이 전혀 없는 곳으로, 제품을 포지셔닝하면 안 되는 곳일 수도 있다.

또 다른 2×2 표를 그려 계속해서 영역을 탐색하고 각각의 특징을 비교하며 무슨 일이 생기는지 살펴본다. 이때 가져야 할 목표는 가능한 한 빠르게 모든 조합을 살펴보는 것이 아니다. 이 도표로 결정적인 답을 찾을 수 있는 것도 아니다. 목표로 삼아야 할 것은 시장 영역에 대한 감을 기르고, 다양한 커뮤니티가 어떻게 교차하고 있는지 이해하고 모색하며 이리저리 사색하는 시간에 몰입하는 것이다. 이런 도표는 사고를 위한 도구로써, 잠

재적인 혁신을 누리게 될 다양한 관점에서 이를 분석하는 데 유용하다. 도표를 바탕으로 토론하며 각각이 자신과 회사에 어떤 의미인지 정의하려고 해 보자.

'만약'을 상상하기

철학적인 관점의 엔지니어링은 '빼기 활동'이다. 하나의 결과를 도출하고 최적화하기 위해 끊임없이 불확실성을 제거하고 잠재적인 결과를 줄이기 때문이다. 소프트웨어의 개발자는 기능을 디자인할 때, 어떤 전략과 단계에 집중하면서 다른 전략이나 단계의 가능성을 하나씩 제거해 나간다. 특정 제품의 개발을 반복적으로 실시하는 것도 코드를 더 효율적으로 만들기 위한 목

그림 2-1 건강과 웰니스를 위한 2x2 도표

적이며, 그런 최적화 과정은 효과적인 제거를 위한 연습이기도 하다. 리팩토링refactoring(기존 소스 코드의 가독성, 활용성, 구조 등을 개선하는 것)은 효율성과 단순성을 높이고 복잡성을 줄이는 것이 핵심이다.

그러나 디자인은 보통 생성 활동을 한다. 디자이너는 여러 가지 미래를 상상하며 세상이 어떤 모습으로 변할지 다방면으로 사고한다. 즉 어떤 아이디어를 떠올리면 이리저리 뜯어보고 그것에 기반하여 더 많은 것을 만들어낸다는 말이다. 더 축소하거나 생략하지 않는다. 특히 혁신 단계에서는 디자이너가 묻고 답하는 주요 질문이 있다. 바로 '만약에'이다.

새로운 커피메이커를 디자인하고 있는 산업 디자이너라면 약간의 변형을 준 디자인 스케치를 수백, 혹은 수천 장 그리면서 형태를 잡아나갈 것이다. 각 스케치에는 상상력을 자극하는 요소가 포함되어 있어서 디자이너는 새로운 가능성을 탐구하게 된다. 이 '만약에'라는 질문은 보통 제품을 대상으로 하지만, 시장 전략에도 적용할 수 있다. 시장 전략의 스케치가 성찰로 이어지고, 성찰의 결과가 다른 스케치로 시각화되는 것이다. 보통 이런 시장 전략 스케치의 결과물은 향후 시장의 움직임에 관한 시나리오로 활용된다.

앞서 이야기했던 소규모 스타트업 헤이라이드에서 일하고 있다고 가정해 보자. 협력적인 차량 공유 프로그램을 만들어 기존 택시 서비스를 뒤흔드는 데 집중하자. 제품은 개발 단계에 있으며 몇 개월 후면 초기 모델이 본격적으로 시장에 출시될 것이다. 통제 범위 내에 있는 제품 의사 결정에는 이미 집중하고 있다. 하지만 통제할 수 없는 수많은 시장 의사 결정 요소가 남아 있

다. 이때 만약의 상황을 끊임없이 생각하면서 경쟁사가 어떤 제품 행동을 취할지를 상상해 본다면, 이를 활용할 수 있는 방안을 도출할 수 있을 것이다.

- 옐로캡Yellow Cab(미국 택시회사 이름)이 비슷한 시기에 유사한 앱을 출시한다면?
- 제품 사용자가 앱 사용 중 위험한 상황에 노출된다면?
- 사용자가 제품을 신뢰하지 않는다면?
- 언론이 제품에 부정적인 리뷰를 보도한다면?
- 시에서 이 사업이 합법적이라고 인정하지 않고 법적인 조처를 강행한다면?

이런 질문을 던지면서 미래에 벌어질 수 있는 상황들을 미리 짐작해 볼 수 있다. 그러면서 새로운 시나리오를 상상하여 이에 대응하는 계획들을 미리 세우는 것이다. 어떤 질문은 위험을 줄이는 행동을 취하게 할 수 있고, 어떤 질문은 마케팅 활동을 도입하거나 변경하여 무산시킬 수도 있다. 어떤 경우에는 제품의 기능 자체를 변경하는 결과로 이어질지도 모른다. 경쟁자가 미래에 어떤 행동을 취할 것인지 상상하는 것은 여태까지 그들이 무엇을 했는지를 보는 것과는 전혀 다르다. 만약의 상황을 가정하면 기능 대 기능이라는 단순한 대응적인 차원을 넘어 보다 전략적으로 행동할 수 있게 된다.

실패의 시나리오 만들기

제품의 혁신을 일구는 과정에서 경쟁사의 기존 제품들과 서

비스에 눈을 돌리기 쉽다. 그러나 그러는 순간 경쟁에서 뒤처진다는 것을 잊지 말자. 경쟁사의 제품은 이미 존재하고 있는 것이므로 할 수 있는 일은 대응하는 것 밖에 없다는 말이다. 이때 경쟁사를 앞서는 방법이 있다. 경쟁사가 새로운 제품을 시장에 출시한다고 가정해 보는 것이다. 이 시나리오에서 자사 제품이 그 신제품과의 경쟁에 밀려 망해가고 있다고 생각해 보자. 경쟁사의 제품이나 서비스가 시장에 어떻게 진입했는지를 상상해 보면 경쟁사의 시장 진출 전략을 파악할 수 있게 된다.

먼저 제품이 진열대에 놓여 있는 모습을 그려본다(박스 포장된 소프트웨어를 가게에서 팔던 시절을 기억하는가? 가게 이름을 앱스토어라고 하고 거대한 매장이 아이폰처럼 생겼다고 가정하면 상상하기 쉬울 수도 있겠다). 자사 제품 옆에 새로 출시된 경쟁사 제품이 놓여 있다. 이제 두 명의 쇼핑객이 다가온다. 두 명 모두 표적 고객에 해당한다. 이들은 구매하려는 제품에 대해 큰 소리로 떠든다. 이들이 제품 진열대에 가까워지면서 하는 이야기에 귀를 기울여보자. 어떤 이야기를 하고 있는가? 두 제품을 어떻게 비교 분석하고 있는가? 각 제품에서 매력을 느끼는 요소는 무엇이며 이들의 대화에 반영된 의사 결정 요인은 무엇인가?

전략을 연습하는 것이니, 이 쇼핑객들이 경쟁사의 제품을 구매했다고 가정하자. 그렇다면 왜 그들은 당신의 제품이 아닌 경쟁사의 제품을 선택했을까? 제품의 메시지 때문인가? 특성과 기능 때문인가? 가격? 경쟁사의 브랜드 명성? 아니면 패키지의 아름다움 때문인가? 자사 제품이 왜 가상의 경쟁에서 패배했는지 설명해 보자. 진 이유는 무엇인가?

이 단계에서는 종이에 차별화 요소를 그려보는 것이 좋다.

경쟁사 제품의 가격 전략이 자사보다 우월하다면 제품과 기능에 가격이 어떻게 책정되었는지 그려보는 것이다. 고유한 기능이 강점이라면 그 기능이 어떻게 구현되고 있는지 와이어 프레임wireframe(사이트나 앱의 레이아웃/상황을 개괄적으로 그리는 것)을 그려본다. 경쟁사의 조직 구조가 더 낫다면 조직 구조를 그려서 더 나은 점이 무엇인지 찾아본다. 경쟁사의 제품 출시 보도자료를 작성해 보고, 우월한 시장 지위를 가지고 있던 자사 제품이 새로운 제품의 등장에 압도되었다는 내용으로 가상의 〈와이어드Wired〉(미국의 IT, 기술, 과학 관련 잡지) 기사를 써 보자. 이를 통해 가상의 시나리오에서 자사 제품을 누르고 경쟁사가 승승장구할 수 있었던 원인이 되는 전략상의 약점을 파악할 수 있다. 이 작업이 완료된다면 방어적인 제품 전략의 토대가 완성된 것이다.

조시 엘먼Josh Elman 인터뷰
"제품 관리를 위한 프로세스에 주목하라!"

조시 엘먼은 벤처 투자 기업인 그레이록 파트너스Greylock Partners에 주요 파트너로 합류했다. 그는 지난 수십 년간 사회, 상업, 언론 분야의 다양한 선도 기업에서 제품과 엔지니어링을 담당했다. 그레이록으로 이직하기 전에는 트위터에서 성장 및 연관성 제품 리드로 일했고, 재직 당시 트위터의 실사용자를 10배 가까이 높이는 데 일조하기도 했다. 트위터에서 일하기 전에는 페이스북 플랫폼 사업에 참여하여 페이스북 커넥트Facebook Connect

의 출시를 이끌었다. 커리어 초기에는 재즐Zazzle(온라인 오픈마켓)에서 제품의 관리를 맡았고, 링크드인LinkedIn에서는 초기의 성장과 일자리에 초점을 맞춘 팀에 몸담았다. 또 리얼네트웍스RealNetworks(인터넷 스트리밍 미디어 전송 소프트웨어, 서비스 제공 기업)에서 리얼주크박스RealJukebox(리얼네트웍스에서 출시한 디지털 음악 플레이어로 나중에 리얼플레이어로 통합됨)와 리얼플레이어RealPlaye(다양한 형식의 멀티미디어 파일 재생 프로그램)의 제품 및 엔지니어링을 담당했다. 엘먼은 스탠퍼드 대학Stanford University에서 상징 시스템Symbolic Systems(컴퓨터 과학, 심리학, 언어학, 철학을 융합하여 인간과 컴퓨터의 관계를 연구하는 스탠퍼드 대학 과정)을 전공하였고, 인간과 컴퓨터의 상호작용을 특히 집중적으로 공부했다.

Q: 자기소개와 함께 어떻게 지금처럼 영향력 있는 지위까지 올라갔는지 이야기해 주시면 좋겠습니다.

A: 대학 시절 처음 작성했던 이력서에는 사람들의 삶을 바꿀 수 있는 대단한 제품을 만들겠다는 목표를 적어 넣었습니다. 갓 졸업한 사회 초년생의 이력서에 넣기에는 거창한 포부처럼 보였겠지만, 미래에 크게 성공할 가능성이 있는 회사와 능력 있는 사람들 속에서 함께 일해야겠다고 생각했습니다. 내 회사를 차리겠다거나 하는 생각은 하지 않았죠. 그냥 이 세상에 엄청난 영향력을 미칠 만한 일을 찾아서 한몫 거들고 싶었어요. 이를 위해 쭉 노력하며 커리어를 쌓았고요. 그러면서 영향을 미치기 위해서는 코딩을 통해 실제로 뭔가를 만들어야 한다는 생각에 이르기 시작했습니

다. 이전에는 사람들이 만드는 것을 돕기만 했지, 스스로 만들지는 않았거든요. 그래서 대학 졸업 후 시애틀Seattle에 있는 리얼네트웍스에 엔지니어로 입사했습니다. 그곳에서 인터넷으로 비디오와 오디오를 재생할 수 있는 최초의 플레이어인 리얼플레이어 개발에 참여했어요. 몇 년 지나지 않아서 저는 15명의 엔지니어와 제품 개발 인력으로 구성된 팀을 이끌며 리얼플레이어 클라이언트를 수억 명의 사용자에게 제공하게 되었습니다. 정말 놀라운 경험이었죠.

지금까지 제가 해온 모든 일들은 초심으로 돌아가는 일이었습니다. 바로 수억 명의 사용자에게 영향력을 미치는 제품을 제공하고 기술 사용 방식을 바꾸는 것이었죠. 리얼네트웍스 다음에는 링크드인으로 이직했습니다. 전문직에 종사하는 사람들이 어떻게 하면 서로 관계를 맺어 취업 기회를 증대할 수 있을까를 고민했습니다. 링크드인을 통해 구직자에게 더 다양한 기회를 안겨주고 싶었어요.

그다음에는 재즐이라는 회사에 가슴이 설렜습니다. 재즐은 기업들이 서로 관계를 쌓으며 필요 시 제품을 개발하여 제공하는 마켓이었습니다. 디자인이 있으면 이를 사이트에 바로 업로드 할 수 있었고 수많은 재고를 쌓아두고 있을 필요 없이 다음날 바로 출시할 수 있는 곳이었죠. 이곳에서 몇 년간 일했습니다.

2008년에는 페이스북에 입사했습니다. 당시에 저는 페이스북이 전 세계 사람들을 연결하게 될 것이며 지금은 그 여정의 초기 단계에 있다고 생각했습니다. 이 플랫폼을 기반으로 다른 모든 서비스가 소셜 미디어화되리라 확신했습니다.

웹과 인터넷, 애플리케이션과 전화가 모두 소셜 미디어화될 것이라고 보았어요. 그리고 페이스북 커넥트라는 플랫폼을 개발했습니다.

2009년 가을에는 트위터로 이직했어요. 전 직원이 80명을 조금 넘기고 있었죠. 당시만 하더라도 트위터는 사람들 사이에서 앱으로 조금씩 알려지기 시작했지만 앱의 특징이 명확하지 않았습니다. 우리는 트위터를 어떻게 성공시킬지 머리를 맞댔습니다. 거기서 저는 온보딩Onboarding이라는 팀을 만들었고, 이것은 이후 사용자 증가User Growth 팀으로 발전했습니다. 이 팀은 사용자 수를 수백만 명으로 늘리고 트위터가 그들의 삶에서 얼마나 유용한지를 깨닫도록 만드는 방법을 터득했죠.

이 일이 일정 궤도에 오른 뒤에, 저는 2011년에 트위터에서 나왔습니다. 풀타임으로 일할 회사에 정착하기보다는 제가 그동안 경험했던 것처럼 보다 많은 회사가 성공을 거둘 수 있도록 한 번에 여러 회사를 도울 수 있는 역할을 찾고자 했습니다. 그래서 벤처 기업에서 일하는 것이 딱 맞겠다는 생각이 들었죠. 링크드인에서 일한 지 얼마 되지 않았을 때 그레이록과 협업한 경험으로, 그레이록에 합류하게 되었습니다. 이제는 전업 투자자로 활동하며 정말 강력한 네트워크와 시장을 형성하는 초기 단계에 있는 기업들을 찾고 있죠. 저는 그런 회사에 투자하는 것이 그레이록을 고용하라고 설득하는 과정이라고 생각합니다. 기업이 그레이록을 고용하면 그때부터 그레이록의 임무는 그 기업이 더 크게 성공하도록 돕는 것이 됩니다.

Q: 그동안 몸담았던 기업들이 성공을 거두었고, 다양한 제품을 만들며 많은 사람에게 영향력을 미치는 일을 하셨는데요. 그 비결 혹은 전략은 무엇일까요?

A: 만병통치약 같은 전략은 없습니다. 지름길도 없고요. 보통은 앞으로 영향력을 미칠 수 있겠다 싶은 것에서부터 출발합니다. 어떤 사람이 엄청난 아이디어를 가지고 있다고 생각해 보죠. 이런 아이디어를 하나의 기업으로 만드는 일은 기반과 함께 진짜로 고유한 자산이 무엇인지를 찾는 과정이라고 생각합니다. 그러니까 아이디어를 가지고 개발을 하기 시작하면 거기서부터 영향력이 생겨나고 점점 대체 불가능한 것으로 인정받게 되는 거죠. 보통은 이를 '네트워크 효과'라고 말합니다. 어떤 서비스에 새로 가입했거나, 이제 막 사용하기 시작하는 사람들이 이미 서비스를 사용하고 있는 사람보다 더 가치가 있다는 말입니다.

그렇다고 해서 이런 모든 과정이 성공으로 이어지는 네트워크 효과를 갖지는 않아요. 어떤 경우에는 서비스를 사용하고 있는 사람들이 데이터를 더 많이 저장한 덕분에 성공하기도 합니다. 이걸 점진적인 헌신progressive commitment이라고 합니다. 시스템에 데이터를 많이 저장할수록 시간이 지나면서 그 시스템에 더욱 충실하게 된다는 것입니다. 그러면 점점 서비스를 끊기가 힘들어져요. 에버노트Evernote(스마트폰용 메모 앱)나 드롭박스Dropbox(클라우드 서비스)가 대표적인 사례입니다. 사용자가 이 서비스에 많은 정보를 저장하면 할수록 다른 서비스로 옮겨가기가 쉽지 않거든요. 구글은 더 많은 사람이 사용할수록 개선되죠. 뚜렷한 네트워크 효

과가 없는데도 말이에요. 검색을 많이 하면 구글의 검색 결과는 더 정확해지고, 그러면 더 많은 사람이 검색하게 되어 검색 결과가 이전보다 더더욱 개선되는 거예요. 결국 모두가 이기는 결과를 낳습니다.

앞으로 개발할 제품의 기반이 될 수 있는 고유한 자산을 찾는 것을 목표로 삼아야 합니다. 그다음은 얼마나 빠르게 최대한 많은 사용자를 확보할 것인지, 얼마나 효과적인 방식으로 사용자를 늘려나갈 것인지를 생각해야 해요. 사용자가 서비스를 정말 효과적인 방법으로 사용한다면 네트워크 효과 혹은 점진적인 헌신을 통해 오래 지속되는 시스템을 만들 수 있게 될 겁니다.

Q: 유지할 만한 가치가 있는 자산인지 어떻게 알아보나요?
A: 소비자 기업의 경우 두 가지를 중요하게 봅니다. 하나는 주목도입니다. 사람들의 에너지를 끌어모으는 것이죠. 이런 사람은 다른 곳에서는 얻을 수 없는 정보를 얻기 위해 접근합니다. 이들에게 주된 관심의 대상이 되는 것이 아주 중요합니다. 또 하나는 근본적인 가치입니다. 예를 들면 '데이터든 아이디어든 내가 기록한 모든 것이 안전하게 보호된다' 또는 '가족을 부양할 수 있는 새로운 일자리를 찾을 기회' 같은 가치를 말합니다.

Q: 그런 근본적인 가치는 '해야 할 일 목록 개선하기'나 '더 쉽게 검색하게 만들기' 같이 진부한 것이 아니라 더 심층적인 인간의 특성을 반영하는 듯 보입니다. 이렇게 사고하는

능력은 어떻게 길렀나요? 학교에서 배운 것인가요?

A: 어느 정도는 그래요. 보통은 컴퓨터 과학 전공보다는 심리학과 사회학에서 공부하죠. 저 같은 경우에는 스탠퍼드 대학에서 상징 시스템을 전공했던 영향이 컸어요. 이 전공으로 졸업한 사람 중에는 링크드인 이사장인 리드 호프만Reid Hoffman과 구글(지금은 야후)의 머리사 메이어가 있습니다. 인스타그램Instagram 창업자인 마이크 크리거Mike Krieger도 마찬가지예요. 이 전공은 컴퓨터 과학, 철학, 언어학, 심리학을 공부합니다. 인간이 컴퓨터를 어떻게 생각하고 있는지, 그리고 이 둘이 어떻게 상호작용하는지 관련하여 둘 사이의 계층, 인터페이스, 혹은 멤브레인을 연구하는 분야예요.

그러면서도 직감으로 귀결됩니다. 개발의 가장 어려운 부분은 이것이에요. 자신을 위해 개발하는가, 아니면 대다수 사람이 제품에 반응하고 제품과 상호작용하리라고 생각해서 개발하는가? 이 질문은 굉장히 강력하면서도 중요한 역할을 합니다. 자신만의 세계에서 나와 다른 사람들은 시스템이나 제품과 어떻게 상호작용하고 있는지 생각해 볼 수 있고, 사용자에게 유용한 선택을 하게 되거든요. 제대로 된 질문을 하는 데 충분히 시간을 할애할 수 있다면, 그런 직감을 키울 수 있을 겁니다.

Q: 개발에서는 전략적인 능력이지만 대인 관계에서는 공감 능력이라고 볼 수 있겠네요.

A: 맞습니다. 불과 십 년 사이 정말 많은 것이 바뀌었습니다. 컴퓨터 시스템이 개발할 수 있는가, 어떻게 실제로 작동

하게 만드는가에서 인간의 행동을 변화시키기 위해 무엇을 개발해야 하는가로 초점이 옮겨졌다는 거예요. 즉 현재는 어떻게 만드는가보다 무엇을 만드는가에 더 중점을 두고 있다는 말입니다. 단순히 컴퓨터가 무언가를 하게 만들어서 컴퓨터 기술 산업에서 성공한 기업은 구글이 마지막입니다. 그 이후에 생긴 페이스북, 트위터, 징가Zynga(미국 소셜 네트워크 게임 개발 기업), 그루폰Groupon(글로벌 소셜 커머스 기업) 같은 기업들은 사람들이 어떻게 상호작용하는가에 더욱 단순한 원리 기반을 두고 있습니다. 기술은 그다음이죠.

Q: '개발 가능한가'라는 질문에 답을 하는 것이 아니라면, 제품 관리란 무엇입니까?

A: 제품 관리에서 할 일은 팀이 사용자에게 올바른 제품을 제공하도록 돕는 것입니다. 많은 사람이 제품 관리를 떠올리면 제품의 CEO가 되거나 의사 결정을 내리고 로드맵을 제시하는 일이라고 생각합니다. 그런 생각은 틀렸습니다. 프로덕트 매니저는 CEO나 의사 결정권자처럼 제품 의사 결정을 내리는 사람이 아니에요. 훌륭한 프로덕트 매니저는 팀이 그런 일을 할 수 있도록 돕는 역할을 합니다. 로드맵을 혼자 책임지는 게 아니라, 디자인, 엔지니어링, 경영 담당자와 함께 도출한 내용을 기반으로 로드맵을 수립한다는 말입니다. 마찬가지로 제품의 사양을 혼자 책임지는 것이 아니라, 제품 개발에 관여하는 모든 사람과 소통한 내용을 기반으로 사양을 도출합니다. 프로덕트 매니저는 이러한 내용을 문서로 만들 책임이 있죠.

따라서 프로덕트 매니저는 팀이 사용자에게 올바른 제품을 제공할 수 있게 도와야 합니다. 제품의 사용자가 어떤 사람이며 무엇을 하고 싶은지, 그 일을 달성하도록 도와주는 제품은 무엇인지를 파악할 줄 알아야 합니다. 그리고 팀 전체가 그런 제품을 만들수 있게 해야 하죠. 팀을 움직이는 방법은 비전을 세우고 모두를 모아 이 비전을 함께 결정하는 것입니다. 창업주가 비전을 정하고 팀이 그 비전을 따르게 하는 방법도 있습니다. 냅킨에 끄적인 아이디어가 모두의 가슴을 설레게 할 수도 있고요. 그렇지만 뭐든 억지로 하게 해서는 안 됩니다. 팀원을 설득하고, 그들과 소통하며 그로부터 배우고 의견을 수렴하면서 팀 전체가 비전이 실현된 모습을 상상하며 가슴이 뛰게 만들어야 합니다.

그러려면 무엇보다 스토리텔링을 잘해야 합니다. 훌륭한 프로덕트 매니저는 사용자의 이야기를 풀어낼 줄 압니다. 사용자가 요즘은 무엇을 하며 살고 있는지, 자신에게 맞는 제품만 있다면 미래에 무엇을 할 수 있을지를 이야기해 보는 거죠. 이때 '가로 3인치, 세로 4인치인 핸드폰'이라고 하면서 구체적으로 어떤 제품인지 설명할 필요는 없어요. "어떤 사람이 길을 가다가 주머니에서 진동을 느껴 디바이스를 꺼냈는데, 이런 정보까지 볼 수 있다고 상상해 보십시오" 같은 이야기면 충분합니다. 그런 이야기를 하는 데 구체적으로 기능이 어떤지까지 나열할 필요는 없습니다.

동시에 경청도 잘해야 합니다. 모두의 의견을 듣고 그들의 이해와 요구, 아이디어를 흡수해서 더 나은 이야기로 풀어낼 수 있어야 합니다. 그리고 무엇보다 겸손을 잃으면 안 됩

니다. 제품 개발 과정 내내 수많은 시행착오와 실수가 발생할 수 있으니 팀원들의 원활한 참여를 위해서라도 겸손함을 잃지 말아야 합니다. 좀 모순적이기는 하지만, 자신감과 겸손을 모두 갖추어야 해요. 하고자 하는 일에는 자신감을 가져야 하지만, 그 과정에서 배우고 경청할 때는 받아들일 줄 알아야 한다는 말입니다. 상당히 까다로운 일이죠. 스티브 잡스가 되고자 하면 자신이 옳다고 확신할 수 있겠지만, 세상에 스티브 잡스는 한 명뿐입니다. 모두가 마크 저커버그Mark Zuckerberg가 되고 싶겠지만 그가 둘일 순 없습니다. 저는 그런 수많은 스티브나 저커버그와 함께 일하면서 그들에게 그런 새로운 현실을 깨닫게 해줍니다.

경청이란 단순히 사람들의 말을 잘 듣는 것만이 아닙니다. 데이터가 무슨 말을 하고 있는지 귀 기울이는 것이기도 합니다. 사람들의 이야기와 아이디어를 경청할 뿐만 아니라 데이터와 질문도 잘 살펴보면서 그들의 행동을 관찰하고 그들이 무엇을 하고 있는지 파악해야 합니다. '데이터가 이렇게 나왔으니 이런 과정을 추가해야 한다'라고 말하면서 결정을 회피하라는 게 아닙니다. 그보다는 데이터를 정보로 활용하라는 것이죠.

또 창의적인 실용주의자가 되어야 합니다. 무엇을 달성할 것인지를 이해하고, 팀과 함께 이를 달성할 수 있는 창의적인 방법을 수립하는 능력이 있어야 해요. 그러면서도 이 작업이 얼마나 걸리며, 실제로 영향받는 것은 무엇인지 등을 실용적으로 파악해야 합니다. 무언가를 실제로 만들고 출

시하기 위해서는 현실을 중심으로 창의성을 발휘해야 한
다는 겁니다.

Q: 그런 능력은 어떻게 기를 수 있을까요?

A: 제품 관리에서 한 가지 재미있는 사실은 바로 정해진 길
이 없다는 점입니다. 제가 말한 모든 것들을 두루 갖추고
있으면 됩니다. 최근에 어떤 제품 콘퍼런스에 연사로 참여
했는데, 다른 연사 중에도 기술 분야에 배경이 있는 사람은
아무도 없었습니다. 대부분 연극, 영화, TV 작가 경력이 있
는 분들이었어요. 분야와는 관계없이 스토리텔링을 잘하고,
창의적이면서도 실용적일 수 있으며, 겸손하면서도 자신감
있는 분들이었습니다. 진짜 문제는 이런 자질을 활용해 어
려운 엔지니어링의 기본을 잘 접목할 수 있는가입니다.

Q: 프로덕트 매니저는 무슨 일을 합니까?

A: 무슨 일을 하느냐 보다는 어떤 도구를 만드느냐가 더
중요합니다. 엔지니어의 도구는 코드입니다. 마케터의 도구
는 지면과 TV 광고, 영상, 콘텐츠겠죠. 프로덕트 매니저의
도구는 모두가 합의한 로드맵과 사양, 그리고 이 두 가지를
잘 이끌어내기 위해 모두가 사용할 토론 자료입니다.

프로덕트 매니저가 만드는 도구는 4개입니다. 하나는 제품
개발을 추진하면서 달성하려는 주요 이니셔티브를 개괄적
으로 표시한 전체 로드맵입니다. 여기에는 고차원적인 여
러 가지 목표를 함께 서술합니다. 두 번째 도구는 사양으

로, 로드맵의 항목을 달성하기 위한 제품의 기능이나 변경 사항을 상세하게 정의합니다. 세 번째 도구는 사용자에게 제품을 설명할 때 활용할 포지셔닝 구호입니다. 아마존은 제품을 개발하기 전부터 보도자료를 작성하는데요. 단 몇 개의 항목으로만 구성되더라도 기능을 개발하는 이유를 그 안에 설명합니다. 그리고 이 기능의 성공을 측정할 수 있는 기준도 같이 제시하죠. 마지막 도구는 프로젝트의 세부 계획입니다. 여기에는 엔지니어가 개발하려면 거쳐야 할 단계가 자세히 담겨 있습니다.

Q: 이런 도구가 제품 개발 세계에서 유행하는 린, 애자일, 기타 개발 방법론에 어떻게 적용되나요?

A: 전술과 문제의 해법에 다양한 접근 방법을 고안하는 것은 좋은 자세입니다. 그러나 이런 방법론에서 놓치는 것이 있어요. 바로 북극성과 같은 비전, 또는 해결하려는 핵심 문제가 있어야 한다는 겁니다. 그게 있어야 여러 도구 중에 하나를 사용하여 문제의 해결책을 찾을 수 있습니다. 어떤 사람은 린과 애자일 방법론이 고객 개발에서 발생하는 문제들을 찾는 방법이라고 주장합니다. 그러나 그 방법이 소비재의 혁신을 가져온다는 생각에는 동의하지 않습니다. B2B 시장이라면 또 모르죠. B2B 고객이 필요로 하고, 기꺼이 구매할 의사가 있는 것을 개발하기 위해 여러 번 반복적인 시도를 하기 때문입니다. 그러나 소비자를 대상으로 한다면 "세상이 이렇게 움직인다면 얼마나 좋을까요?"라는 식의 비전을 더 보여줘야 합니다.

Q: 도구와 비전의 조화가 잘 된 사례를 하나 말씀해 주시 겠어요?

A: 트위터에 있었을 때, 큰 문제에 봉착한 적이 있습니다. 사람들이 트위터에 가입만 하고 다시 이용하지 않는다는 것이었어요. 트위터를 잘 이해하지 못하고 있던 거죠. 부차적인 문제도 있었습니다. 당시에는 새로운 사람이 가입하면 임의로 천 명의 사용자를 제시하여 신규 가입자가 그들을 팔로우할 수 있게 했습니다. 천 명에 포함된 사람들은 계속해서 새로운 팔로워가 생겼기에 트위터 네트워크 안에서 부정적인 분위기가 높아졌습니다. 선택받지 못했다는 것을 이유로 자신이 불리하다고 느끼는 사용자가 생긴 겁니다.

정리하자면 일부만 혜택을 받는다고 생각하는 기존 사용자들의 부정적인 반응과, 신규 가입자가 잘 모르는 사람을 팔로우해야 한다는 문제로 두 가지 장애물에 부딪혔습니다. 그래서 가장 먼저 착수한 프로젝트가 사용자의 제어 가능성을 높이는 방향으로 전체 흐름을 재정립하는 것이었습니다. 그러면서 신규 가입자에게 트위터 사용법을 교육하여 시간이 지날수록 제품이 그들의 삶에 더 유용하게 자리 잡을 수 있게 만들었어요.

우리는 기존의 2단계 프로세스(친구 찾기, 트위터에서 제시하는 임의의 20명 살펴보기)에서 3단계 프로세스로 전환했습니다. 1단계에서 사용자는 여러 주제 중에 관심 있는 카테고리를 고르고 이 카테고리에서 팔로우할 사람을 찾습니다. 2단계로 넘어가면 친구를 찾죠. 친구 찾기를 2단계로 둔

것은 친구를 찾는 일보다 새로운 카테고리가 더 중요하다고 생각했기 때문입니다. 3단계는 "놓친 사람은 없나요? 트위터를 시작하기 전에 이름을 들어본 사람을 바로 여기서 찾아보세요"라고 하면서 더 많은 사람을 팔로우할 수 있게 하는 포괄적인 단계를 마련했습니다. 신규 가입자의 절반 이상이 이 마지막 단계를 활용했어요. 설정 단계를 마치고 트위터를 실행하면 설정 과정에서 팔로우를 완료했기 때문에 더 편안하게 이용할 수 있게 되는 겁니다.

이 프로젝트는 놀라울 정도로 성공적이었습니다. 많은 사용자가 가입 프로세스를 완료했습니다. 2단계에서 3단계로 단계가 하나 더 늘었는데도 말이에요. 이 흐름을 도입하고 한 달이 지나자 사람들이 더 적극적으로 트위터를 사용하기 시작했고, 일부만 상위 천 명에 들어서 혜택을 받는다는 식의 불만을 담은 이야기는 사라졌습니다.

Q: 이 사례에서 제품에 문제가 있다는 것을 인식하고 어떻게 해결책을 찾았습니까?

A: 트위터가 무엇을 하는 앱인지 사람들에게 물어봤어요. 그때마다 한결같은 답이 돌아왔습니다. 대부분이 "트위터에 친구가 많다. 친구들의 이야기를 들으려고 한다"라는 반응이었습니다.

그렇지만 저는 트위터가 그 이상이라고 봤습니다. 사람들에게 트위터가 어떤 역할을 하는지 물었을 때 "좋은 콘텐츠를 찾거나 친구를 팔로우하고, 주변에서 벌어지는 일이나 물건

을 검색하는 것"이라는 답을 듣기를 바랐습니다. 그래서 우리는 그 흐름을 만들기 시작했고, "이렇게 되도록 흐름을 만들 것"이라고 말했습니다. 시제품을 만들어 사람들에게 선보이면서 "이제 트위터가 무엇을 하는 앱이라고 생각합니까"라고 물었어요. 그러자 콘텐츠, 친구, 새로운 것을 찾기 위한 앱이라는 답이 돌아왔습니다.

제품 자체를 통해 스토리를 전달했고, 그 스토리가 사람들에게 제대로 전달이 되었다고 확신한 뒤에야 제품을 출시했습니다. 그리고 성공했죠.

Q: 당신에게 스토리텔링은 다른 무엇보다 중요한 것 같습니다.

A: 원래도 말하는 걸 좋아합니다. 그리고 컴퓨터가 사람을 위해 작동하는 것만큼 제 가슴을 뛰게 한 것도 없었습니다. 엔지니어링은 필요하지만, 그것만으로는 부족합니다. 그동안 수많은 제품이 개발될 수 있었고, 또 개발되었지만, 사용자가 쓰기에 적합한 제품은 아니었습니다.

Q: 시장이 준비되지 않았기 때문일까요?

A: 시장 준비가 부족했다거나 하는 문제가 아닙니다. 제품을 개발하는 팀이 현재의 트랜드를 제대로 읽지 못한 것입니다. 제품 관리에는 제품을 개발할 때 옳은 방향으로 나아가는 방법을 이해하는 것이 포함됩니다. 다음 단계로 넘어가기 전에 제품을 쪼개서 개별적인 조각으로 만드는 방법을 모든 사람이 다 알고 있는 것은 아닙니다. 시기가 맞지

않았다거나 시장이 없었다는 이야기를 들으면 '이 제품을 지금의 시장과 세상에 어떻게 내놓을지를 모르는 것'이라고 생각하는 편입니다.

구글 글라스가 그 대표적입니다. 구글 글라스를 장기적으로 보면 분명 성공하겠지만, 단기적으로 보면 시기상조입니다. 2년 안에 구글 글라스로 큰돈을 벌겠다고 하면 원하는 만큼 성공하기는 힘들 겁니다. 몇 년의 기간을 잡고 반복적으로 개발하며 "가격을 높게 책정해서 지금은 '골수팬'만 구매하게 하자"고 계획을 세운 움직임이라면 그건 똑똑한 판단일 수도 있습니다.

이전과는 다른 어떤 강력한 제품에서 미래(예: 원하는 업무의 방식)가 느껴지면, 그 제품은 당연히 좋아 보이고 자연스럽게 느껴질 것입니다. 구글 글라스는 경이롭죠. 그렇지만 사회 규범, 변화, 그 외에 이것이 정상적인 행위로 여겨지기 위해 바뀌어야 할 다른 모든 것들을 함께 생각해 보세요. 그러면 들불이 번지듯 지금부터 1년 안에 확산될 것 같다는 생각이 들 겁니다. 구글은 초기에 나온 제품은 얼마 못 팔겠지만, 시간이 조금 지나면 그것보다는 많이 팔게 될 것이고, 그런 반복을 거치면서 제품은 꾸준히 개선될 것입니다. 세 번째나 네 번째 버전의 제품이 나오면 사람들이 "아직도 안 샀단 말야? 유행에 뒤처지는 거야"라는 말을 하게 될지도 모릅니다.

Q: 보통 제품 의사 결정을 내릴 때 방금 말씀하신 행동, 미

래, 도입이라는 요소를 고려하시나요?

A: 그렇습니다. 페이스북만 봐도 그래요. 처음에는 대부분의 대학생이 사용했고, 어느 시점에는 성인 대다수가 사용하기 시작했습니다. 그러면서 사용자 수가 점점 증가했고, 어느 순간 사람들은 페이스북을 하지 않으면 자기만 동떨어지는 것 같은 느낌을 받게 되었죠. 트위터도 마찬가지입니다. 저는 2009년부터 트위터를 시작했지만 오늘 처음 가입한 사람도 있을 테니까요.

Q: 제품 관리 분야에서 커리어를 쌓으려고 시작하는 사람에게 해줄 조언이 있다면 무엇일까요?

A: 규모가 빠르게 성장하고 있지만, 아직은 초기 단계에 있는 분야에 가서 일해 보라고 말하고 싶네요. 대신 의사 결정의 배경을 충분히 이해하고 규모가 적당히 커지기 시작하는 곳이어야 합니다. 성공할 가능성부터 타진해야 할 정도로 초기 단계에 있는 분야는 피하는게 좋아요. 예를 찾아보면 핀터레스트Pinterest(이미지 기반의 소셜 네트워크 서비스), 드롭박스, 에어비앤비, 스퀘어, 우버 정도가 되겠네요. 이런 기업들에는 명확한 사업 성공 모델이 없습니다. 그러나 제품-시장의 적합성이 없을 정도로 너무 새롭지는 않아요.

이런 기업에서 일하면 제가 말하는 규모가 무엇인지 알게 될 겁니다. 어떤 결정을 하면 그 결정으로 많은 사람이 영향을 받는 경험을 하는 거죠. 규모가 너무 큰 곳에서 일하게 되면 제품을 개발할 수 있는 기회 자체가 적어집니다. 그

리고 제품의 성장과 여정에 의사 결정이 어떤 영향을 주는지 제대로 파악하기 어렵습니다. 그렇다고 아주 초기 단계에 있는 기업에서 일한다면 제품을 개발하는 일에만 매달려야 할 수도 있습니다. 개발에 실패하면 제품을 성장시키는 경험을 할 수 없죠.

그러니 빠르게 성장하는 회사에 가서 배우세요. 그리고 커리어 전반에 걸쳐 이런 회사들을 계속 찾아다니며 더 다양한 경험을 쌓아가는 겁니다. 저는 리얼네트웍스에서 정말 값진 경험을 많이 했고 그만큼 배울 수 있었습니다. 그 덕에 링크드인의 문을 두드릴 수 있었어요. 그때 저는 "리드, 에릭(링크드인 창업자), 저도 스탠퍼드에서 같은 전공으로 졸업했습니다. 시애틀에서 6년간 일하며 리얼플레이어를 수천만 명의 사용자에게 제공했죠. 저는 제가 하는 일을 사랑합니다. 제가 링크드인에서 도울 일은 없을까요?"라는 편지를 링크드인에 보냈습니다. 저는 규모를 확장하는 방법을 배웠고, 그걸로 지금의 자리에 이를 수 있었습니다.

3장

행동으로 말하다

조는 최고 마케팅 책임자Chief Marketing Officer, CMO 메리의 이야기를 반쯤은 흘려듣고 있었다. 아까부터 계속 같은 소리만 반복하고 있었기 때문이다. 두 사람은 첫 조사를 마치고 사무실로 복귀하는 길이다. 둘은 2시간 동안 요가 강사가 수업을 어떻게 준비하고 진행하는지 관찰했다. 이는 건강과 웰니스 분야의 생태계를 이해하기 위해 조가 만든 조사 프로그램 중 하나였다. 조사를 시작하면서 조는 개인의 신체 지표 기록과 건강 관리에 집중했다. 그리고 요가 강사야말로 요가가 신체에 미치는 영향을 어떻게 추적해야 할지를 알려줄 적임자라고 생각했다.

그러나 실제 조사를 통해 둘이 알게 된 사실은 대부분 정신건강에 관한 내용뿐이었다. 두 사람은 요가 수업 직전에 어떤 수강생이 거의 패닉에 빠질 지경이 되자 이를 진정시키는 요가 강사의 모습을 지켜볼 수 있었다. 그리고 대부분의 요가 수강생들이 앞다퉈 이야기하는 주제는 불안감 완화와 정신적인 안정의 추구라는 것을 알게 되었다. 조사는 조가 생각했던 대로 흘러가

지 않았다. 조는 어안이 벙벙해졌다.

2장에서는 제품-시장 적합성의 핵심은 폭넓은 커뮤니티 트렌드와 시장 세력이라는 것을 배웠다. 이번 장에서는 행동, 특히 개인의 행동을 이해하는 데 초점을 맞출 것이다. 대기업이 어떻게 변화하고 있으며, 대대적인 시장 변화가 왜 일어나고 있는지 분석하거나 전체 사용자 커뮤니티에 관해 사고하는 시간이 아니다. 이번에는 카메라로 줌인하듯 다가가서, 사람들의 행동을 관찰하여 개인이 자신의 목표나 열망을 달성하기 위해 제품과 어떻게 상호작용하고 있는지(또는 어떻게 상호작용하고 싶은지)를 살펴볼 것이다.

이 상호작용을 대화라고 생각해 보자. 제품이 살아나서 실제 사용자와 대화하는 것처럼 말이다. 어떤 면에서 제품은 추상적이기는 하지만 정말로 사용자와 대화라는 것을 나누고 있다. 제품을 사용할 때 사용자는 인터페이스 디자인, 외관, 제품의 스토리에 총체적으로 반응한다. 이런 반응으로 사용자와 제품 사이의 주기적인 상호작용이 이루어지고 있다고 볼 수 있으며, 이런 추상적인 대화가 이루어지는 곳이 바로 인간의 행동이다.

행동에 관한 통찰을 얻는 방법은 생각보다 간단하다. 제품을 사용할 사람과 함께 시간을 보내며 그들의 일상과 행동을 관찰하는 것이다. 목표는 그들을 이해하고 그들에게 완벽하게 공감하는 것이다. 그러려면 행동에서 보이는 신호를 이해하고 올바르게 해석할 수 있어야 한다. 이런 신호는 광범위하고, 공유되는 시장 신호와는 달리 지엽적이고 독립적이며 구체적이라는 특징이 있다.

행동 안에 진실이 숨어 있다

사람을 이해하기 위한 과정 중에서 가장 어려운 부분은 바로 어떤 사람을 이해할지 결정하는 것이다. 조는 개인의 건강 정보를 기록할 수 있는 라이프스타일 제품을 만들고자 한다. 조가 한정된 자원과 한정된 시간 안에서 최소의 노력으로 최대의 효과를 얻을 수 있는 방법은 무엇일까?

여기서 핵심은 세분화이다. 조가 원하는 세분화는 인구 구성이나 멋진 마케팅 사이코그래픽스(수요 조사 목적으로 소비자의 행동 양식, 가치관 등을 심리학적으로 측정하는 기술)에 기반한 것이 아니다. 조는 자신의 실제 행동 관찰 능력을 바탕으로 잠재적인 사용자를 구분하려고 한다. 어떻게 보면 사람 그 자체보다 사람들의 행동에 더 관심을 갖고 있는 것이다. 그리고 이 책을 읽고 있는 당신 역시 이런 렌즈를 업무에 활용할 줄 알아야 한다. 사용자의 참여를 끌어낼 제품 혁신에 도달하는 중요한 열쇠는 바로 인간의 행동을 실시간으로 관찰하는 것에 있다. 이는 사람들의 행동을 짐작하고 가정하거나 되돌아보는 것으로 관찰하고 조사하는 것과는 전혀 다르다. 사람들이 무엇을 할지, 무엇을 해야 하는지, 또는 일반적으로 무엇을 하고 있는지 그들의 행동을 이야기하는 인터뷰나 포커스 그룹(선별된 집단에 특정 주제의 질문으로 인터뷰하는 조사 방식)은 실시하지 않는다. 대신 사람들이 실제로 하고 있는 행동을 관찰한다.

관찰하고자 하는 행동을 결정하기 위해서는 기존의 행동을 가정하여 나열한 프로필을 만든다. 자신의 제품 영역 내에서 다음 질문에 답해 보자.

- 사람들이 지금 어떤 행동을 한다고 생각하는가?
- 그렇게 생각하는 이유는 무엇인가?
- 이 행동이 이루어지는 공간은 어디라고 생각하는가?
- 이 행동을 얼마나 자주 한다고 생각하는가?
- 언제 이 행동을 한다고 생각하는가?

이를 조의 관점에서 생각해 보겠다. (표 3-1 참조)

앞의 프로필 질문에 당신이 내놓은 대답은 틀렸을 가능성이 높다. 그러나 답이 맞고 틀리고는 중요하지 않다. 이는 조사 프로그램 계획을 수립할 수 있는 행동 프로필을 만든 것이고, 이것은 출발점이 될 것이기 때문이다. 이를 통해 아무나 관찰하는 것이 아니라, 점심시간이나 퇴근 후 요가 수업을 듣는 사람처럼 매우 구체적인 조건으로 관찰할 사람을 찾을 수 있게 된다. 그리고 이런 사람을 섭외하기 위해 찾아보면서, 점심시간에 운영되는 요가 수업이 없다는 사실에 놀라거나 조가 그랬던 것처럼 요가나 규칙적인 운동은 하고 있지만 자신의 건강 지표를 기록하지 않는 사람이 많다는 사실을 알게 될 것이다. 그렇지만 그래도 괜찮다. 이것은 행동 신호를 추적하는 출발점이기 때문이다.

표 3-1 사람들의 행동 프로필

사람들이 지금 어떤 행동을 한다고 생각하는가?	사람들이 운동을 많이 하고 체계적인 방식(공책, 일기장)으로 건강 지표를 기록한다고 생각한다.
그렇게 생각하는 이유는 무엇인가?	헬스장에서 운동할 때 공책에 끄적이는 사람을 본 적이 있다.
이 행동이 이루어지는 공간은 어디라고 생각하는가?	헬스장이나 정해진 수업을 하는 요가나 필라테스 교실에서 기록을 할 것이다.
이 행동을 얼마나 자주 한다고 생각하는가?	일주일에 2~3회 운동하고 그때마다 기록할 것이다.
언제 이 행동을 한다고 생각하는가?	점심시간이나 퇴근 후 운동할 것이다.

사람들이 보내는 신호에 집중하다

행동 연구는 행동에 대한 통찰을 파악할 목적으로 특정한 맥락에서 진행된다. 이 맥락은 물리적이거나, 지리적이거나, 개념적일 수 있다. 예를 들어 프로세스나 업무 흐름을 최적화할 목적으로 특정 비즈니스에서는 업무를 어떻게 진행하고 있는지 알고 싶을 수 있다. 또는 개발도상국 내 핸드폰 사용과 같이 특정 기술의 진보와 다양한 문화가 어떻게 상호작용하고 있는지 궁금할 수도 있다. 또 연구 목적이 이해 증진이나 공감일 수 있다. 그리고 이 목적들은 전혀 같지 않다.

이해하기와 공감하기

이해하기는 '지식을 습득하는 것'이다. 예를 들면 남아프리카 공화국의 마이크로 파이낸스(저소득층에게 소액으로 금융서비스

를 제공하는 것)와 같은 특정한 맥락에 관한 지식이 없을 수도 있다. 일상에서 겪어보지 못했기 때문이다. 이 주제로 쓰인 글을 찾아 읽거나 직접 경험해 보거나, 혹은 관련된 이야기를 해 보지 않았다면 이를 지원할 만한 제품을 디자인할 수 있다고 말할 수 없다. 그러니 이 경우에는 무엇보다 정확한 주제를 파악하는 것이 행동 연구의 주된 목적이 된다. 목표가 배우는 것이라면, 연구 결과는 대개 사실적인 문장으로 정리된다(예: 현재 시스템이 작동하는 방식은 이렇다. 시스템을 구성하는 사람은 이렇다. 사용된 도구는 이런 것이 있다). 이런 사실로부터 디자인 기회(예: 이런 부분을 디자인으로 개선할 수 있다)를 발굴할 수 있으며, 이런 기회는 보통 '달성하기 쉬운 목표'라고 한다.

공감하기는 '감정을 습득하는 것'이다. 이는 다른 사람이 되어 보는 것이 주된 목표이다. 이 목표가 이상하게 느껴질 수도 있다. 현실에서는 불가능한 일이기 때문이다. 다른 사람은 어떻게 느끼고 있는지 알기 위해서는 실제로 그 사람의 입장이 되어 보아야 한다. 그리고 상대가 느끼는 감정을 최대한 유추할 수 있어야 한다. 따라서 공감을 형성하기 위한 제품 연구의 핵심은 다른 사람의 감정을 이해하려고 노력하는 것에 있다. 당신이 현재 85세의 여성이 아니라고 하더라도, 85세 여성이 되면 어떨지를 상상해 보는 것이다. 85세 여성이 경험하고 있는 것과 같은 감정에 최대한 다가갈 필요가 있다. 그러려면 85세 여성이 실제 경험하고 있는 상황에 자신을 대입할 수 있어야 한다.

나이 들어가면서 인간의 신체가 다양한 변화를 겪는 것을 감안했을 때, 운전하는 것은 어떻게 느껴지겠는가? 배우가 된 것처럼 역할극을 해 보면 노년의 운전자가 경험하는 감정에 더 가

까워질 수 있을 것이다. 또는 실제 85세의 여성 운전자와 드라이브를 하면서 이 운전자가 어떤 감정을 겪고 있는지 가까이서 지켜보는 방법도 있다. 더 나아가 (바세린을 바른 안경을 착용하는 등) 시야를 흐리게 하고 (손가락 관절 부위에 테이프를 감아 관절염 증상을 재현하며) 신체를 85세 노인과 유사하게 만들어 공감을 형성할 수도 있다. 이러한 연습을 할수록 이 85세 여성의 감정에 더 가깝게 다가갈 수 있을 것이고, 자신의 관점을 벗어나 일시적으로나마 그 사람의 관점을 가져볼 수 있다.

나이가 들면 신문 읽기는 어떻게 달라질까? 이메일을 사용한다는 것은 어떤 느낌일까? 병원에 갈 때마다 어떤 감정이 들까? 신문을 읽거나 이메일을 쓰거나 병원에 가는 노인의 실제 행동에 가까이 다가갈수록 이런 질문에 대한 답을 찾을 수 있을 것이다. 이렇게 얻은 결과는 다른 사람에게 설명하기 어려울 수도 있다. 감정은 주관적이며 복잡하기 때문이다. 내가 이해하는 것의 요건과 활용 사례를 자세하게 글로 쓸 수는 있어도 지금 느끼고 있는 감정을 다른 사람에게 온전히 전달하여 이해시키기란 특히나 어려운 일이기 때문이다.

여기서는 이해하기와 공감하기의 차이를 설명할 목적으로 매우 단순한 차원에서 둘을 구분했다. 그러나 현실에서 일어나는 대부분의 제품 연구는 이해하기와 공감하기가 동시에 이루어진다. 그리고 배움의 맥락에서 체험은 이해하기와 공감하기 모두에게 도움이 된다. 따라서 사람들의 행동을 통해 신호를 포착하기 위해서는 사람들이 어떤 행동을 하는지와 어떻게 느끼는지를 모두 살필 수 있어야 한다.

이런 유형의 행동 신호를 수집하는 일은 크게 어렵지 않다. 해당 행동이 실제로 일어나는 곳에 있으면 된다. 그리고 그 행동이 일어나는 순간이나 장면을 관찰하는 것이다. 이때 행위자와 대화를 나누는 것도 잊지 말아야 한다. 설문 조사나 준비된 포커스 그룹은 필요 없다. 어떤 활동이나 행동을 하고 있는 사람과 직접 대화를 나누는 것만으로도 충분하다.

모르는 사람과 대화를 나누는 것이 어렵게 느껴질 수도 있는데, 이런 어색함을 완화할 수 있는 몇 가지 방법을 설명할 것이다. 이를 활용하여 대화를 시도한다면 대부분의 사람이 지금 자신이 무엇을 하고 있으며, 어떻게 느끼고 있는지를 기꺼이 말해줄 것이다. 평소에는 그런 질문을 하는 사람이 없었기 때문에 흔쾌히 마음을 열 것이다. 그들의 사소한 행동을 관찰하며 흥미를 보이는 것은 그들의 삶에 스포트라이트를 비추는 것과 같고, 그들 자신이 특별하다고 느끼게 만들어준다.

사람들이 하는 행동을 관찰하고, 행위자와 나누는 대화를 통해 행동 신호를 수집하는 방법은 다음과 같다.

초점을 명확하게 한다

행동의 맥락으로 들어가기에 앞서 초점을 명확하게 한다. 초점은 행동 연구의 범위를 간단명료하게 설명하는 것이다. 사람들이 뱅킹 서비스를 어떻게 사용하고 있으며 그 서비스에 어떤 생각을 가지고 있는지 알아보는 것이 초점일 수 있다. 또는 어떤 특정 비즈니스에서 주문이 어떻게 이루어지고 있는지 지켜보거나, 가족들이 영화관에 가는 모습은 어떤지 관찰하는 것이 될

수도 있다. 이런 초점은 연구에 적합한 맥락이 무엇인지 파악하는 데 유용하다. 앞서 설명한 행동 프로필 작성에 도움을 주며 적절한 대상을 선정하는데 효과적이다. 그리고 실제 연구 세션에서 대화를 이끌어나가는 데 큰 도움이 된다.

정확한 질문을 준비한다

제약이 없는 폭넓은 질문을 10개 준비한다. 질문의 내용은 행동, 업무 흐름, 프로세스에 관한 것이어야 하며 통계나 의견에 관한 내용은 되도록 피하는 것이 좋다. 가능하면 3가지 질문은 실제로 행동을 유도할 수 있는 것으로 한다. 표 3-2와 3-3에는 좋은 질문과 나쁜 질문에 대한 예시를 담았다.

이렇게 질문을 준비하는 것에는 몇 가지 목적이 있다. 첫째, 질문을 만들어두면 머릿속으로 실제 연구 진행 과정을 미리 시뮬레이션해 볼 수 있고, 관찰할 행동을 상상할 수 있다. 둘째, 연구 세션에서 기회가 있을 때 준비한 질문을 자연스럽게 사용할 수 있다. 셋째, 참여자가 관찰하려는 행동을 취하지 않을 때 대안으로 활용할 수 있다. 이런 질문을 던지고 대답을 듣는 것만으로도 언제든지 행동 연구를 인터뷰로 전환할 수 있기 때문이다. 물론 이상적이지는 않지만, 시간과 자원을 낭비하는 것보다는 질문을 통해 변수를 극복하는 것이 낫다.

표 3-2 초점을 명확하게 하는 좋은 질문들

좋은 질문	이 질문이 좋은 이유
이 주문을 처리하기 위해 소프트웨어를 사용하는 방법을 보여주시겠습니까?	질문으로 행동을 유도하고, 가상의 상황이 아니라 실제 상황과 관련된 대화를 이끈다.
이 스토어에서 쇼핑하면서 가장 마음에 들지 않는 부분은 무엇입니까? 왜 그런지 보여주실 수 있습니까?	보통은 부정적인 감정을 자세히 설명한다. 그리고 참여자가 문제를 재현하게 할 수 있다.
자동차가 고장 났을 때를 떠올려보시겠습니까? 어느 부위가 고장 났는지 보여주시겠습니까?	특정한 나쁜 경험은 대개 기억에 잘 남는다. 참여자는 실제 자동차를 활용하여 행동과 함께 이야기를 재현할 수 있다.

표 3-3 초점을 흐리는 나쁜 질문들

나쁜 질문	이 질문이 나쁜 이유
제품이 마음에 듭니까?	행동 신호라는 특정한 목표에 부합하지 않으며 대화를 시작하는 데 부적절하다. 이런 질문은 단답형으로 끝나기 쉬우므로 자세한 내용을 끌어내기 어렵다.
가장 많이 사용하는 기능 3가지는 무엇입니까? 이 기능을 사용하는 데 드는 시간은 얼마나 됩니까?	사용자가 자신의 사용 패턴을 모니터링하는 경우는 거의 없으며, 어떤 일의 빈도를 스스로 측정하지도 않는다. 또한 이 질문은 어떤 행동을 실제로 하지 않게 만들기도 쉽다. 사용자가 행동하도록 유도하지 않기 때문이다.
이 문제를 해결하기 위해 제품을 디자인한다면 살 의향이 있으십니까?	구매 상황을 가정하는 질문은 신뢰성이 떨어진다. 실제 구매 행위는 수많은 관련 요소(가격, 외관, 시기 등)에 영향을 받기 때문이다. 이런 추측성 질문은 행동 관찰 근처에도 이르지 못한다.

맥락 속의 모든 것을 기록한다

관찰하려는 행동이 일어나는 실제 환경 안에서 행동 연구를 하는 것은 매우 중요한 과정이다. 연구 참여자를 사무실이나 커피숍 같은 중립적인 공간에 모아 놓고, 과거의 경험을 떠올리며

특정 행동을 했던 당시를 떠올리며 요약해 달라고 하고 싶을 수도 있다. 그러나 이 기록은 과거 회상을 원하는 것이 아니며, 요약을 원하는 것은 더더욱 아니다. 개인의 일상이나 직장에서 나타나는 풍부하고 일관된 행동들을 현실 안에서 자세하게 관찰해야 한다. 즉 특정한 맥락을 직접 경험해야 하는데, 이는 생각보다 어려운 일이 될 수도 있다. 공항 관제탑에 갑자기 쳐들어가서 종일 그곳에 있을 수는 없지 않은가. 맥락적인 연구를 하려면 방문 전에 일정 조정과 네트워킹이 필수이다. 또 무엇보다 중요한 것은 사람들을 향한 존중을 보여야 한다는 점이다. 특히 누군가의 집이나 사업장을 방문할 때는 더욱 그렇다. 그곳이 개인적인 공간이라면 더더욱 배려와 존중이 필요할 것이다.

맥락 안으로 직접 들어가면 그 속에서 일어나는 다양한 경험들을 포착할 수 있다. 참여자의 동의를 받고 최대한 모든 것을 기록한다. 무슨 말을 하는지 녹음기로 녹음하거나 사진이나 동영상을 통해 촬영하기도 한다. 나중에 데이터를 종합할 수 있도록 가능한 한 많이 기록하는 것이 중요하다.

예시를 요청한다

참여자가 어떤 제품, 프로세스, 업무 흐름, 소프트웨어, 기타 명사나 동사를 언급하면 직접 예시를 보여달라고 요청한다. 그런 요청을 통해 행위 중에 충분한 대화가 이루어질 것이다. 소프트웨어를 설명하는 대신 어떻게 사용하는지 보여달라고 말하고, 매일 거쳐야 하는 프로세스를 설명하는 대신 어떤 프로세스인지 직접 보여줄 것을 부탁한다. "예시를 볼 수 있을까요?"라고 묻는 것만으로도 더 많은 통찰과 명확성을 얻게 될 것이다.

직접 해 봐도 되는지 물어본다

새로운 상황을 관찰하게 되면 그 행동을 직접 해 봐도 되는지 물어본다. 예를 들어 정육점 주인이 고기를 준비하는 모습을 관찰하는 경우 실제로 몇 조각 잘라봐도 되겠냐고 물어보는 것이다. 대학 강사가 리포트를 채점하는 모습을 관찰하고 있다면 같이 채점해 볼 수 있냐고 물어본다. 밑져야 본전이다. 함께 해도 되는지 물어보고, 긍정적인 답이 되돌아오면 귀중한 경험을 습득하는 것으로 더욱 잘 공감할 수 있게 된다. 그리고 연구 참여자는 이 과정에서 선생님이 된다. 좋은 선생님은 학생이 잘 배울 수 있게 도와주기 마련이다.

극단적인 행동을 관찰한다

극단적이거나 독특한 행동을 관찰한다. 이는 동시에 여러 명을 관찰할 때, 극단적으로 다른 유형의 참여자를 다양한 맥락에서 섭외해야 할 수 있음을 의미한다. 먼저 실패했거나 잘 안 된 사례를 찾아본다. 남다른 관점이나 유독 특이한 태도를 보이는 사람, 유난히 튀거나 기준 범위에서 벗어난 사람을 찾아본다. 이런 이례적인 사례는 참신하고 자극적인 틀을 제공하며, 세상을 새로운 관점으로 바라보는 데 도움이 된다.

사용자를 이해하기

기존 제품이 있는 경우에는 사람들이 이를 사용하는 방법 안에서 신호를 파악할 수 있다. 구체적으로(한 사람이 제품을 사용하는 모습) 혹은 전체적으로 관찰하여 모든 사용자 집단이 제품과 어떻게 상호작용하고 있는지 확인할 수 있다.

분석 데이터를 검토하면 제품의 사용 패턴을 폭넓게 알아볼

수 있다. 이 데이터는 다양한 개별 사건(어떤 화면이 나오면 클릭하거나 버튼을 누르는 행동) 또는 사건의 흐름(이 화면이 나오면 사용자가 대체로 특정한 곳으로 이동함) 안에서 생겨난다. 이런 유형의 데이터는 변화해야 할 부분이 무엇인지 보여주므로 주목할 만하다. 때에 따라 다수의 마음을 돌릴 수도 있으므로 어떤 특정한 순서에 주목해야 할 수도 있다. 또는 사용자가 다른 버튼보다 특정 버튼을 클릭할 가능성이 크다는 것을 알려주기도 한다.

그러나 이러한 종합적인 데이터가 보여주지 않는 정보도 있다. 바로 '이유'이다. 무엇이 잘 작동하고 무엇이 잘 작동하지 않는지 알 수는 있지만, 관찰되는 행동 패턴과 구체적인 제품 의사결정 간의 인과 관계를 추론하는 것은 당신의 몫이다.

그 이유를 밝히기 위해 구체적인 일대일 평가 데이터를 활용하여 광범위한 제품 활용 데이터를 보완할 수 있다. 가장 쉽게 이해하는 방법 중 하나는 사용자의 생각을 말하게 하는 편의성 테스트를 공식적으로 수행하는 것이다. 이때는 그동안 관찰한 광범위한 패턴을 중심으로 테스트를 구성한다. 사용자는 이런 편의성 테스트를 통해 생각을 말로 표현하며 목표를 달성하기 위한 작업을 수행하게 된다. 즉 사용자는 행동할 때마다 자신이 무엇을 하는지 말로 내뱉는다. 퍼실리테이터는 사용자에게 개입하지 않는다. 또 다른 평가 기법에서와 마찬가지로 사용자의 기분이 어떻게 변하고 있는지 물어보지 않는다. 대신에 사용자가 계속 말을 하도록 할 뿐이다.

이 테스트를 통해 퍼실리테이터는 사용자가 결정을 내리는 순간에 왜 그런 행동을 했는지 이해할 수 있게 된다. 제품 데이터 안에서 이상한 사용 패턴이 관찰된다면 이 사용 패턴을 중심

으로 편의성 테스트를 구성하는 것이다. 이를 통해 사용자가 다양한 결정을 하는 이유를 파악할 수 있다. 소규모 샘플 편의성 테스트는 통계적으로 유의미하지는 않지만, 관찰하고 있는 대규모 패턴을 더욱 잘 해석할 수 있도록 도와준다. 또한 다양한 제품 사용 신호를 제공해 준다.

지금까지 설명한 행동 신호를 발견하는 방법에는 공통점이 있다. 바로 제품을 실생활에서 밀접하게 사용할 사람과 직접 소통해야 한다는 점이다. 온라인 설문 조사 뒤에 숨어서는 제대로 공감대를 형성할 수 없다. 실제 사용자와 시간을 보내며 웃고 떠들면서 그들의 좋을 때와 나쁠 때를 함께 경험하고, 이들을 알아가야 한다. 이런 방법이 두렵게 느껴질 수도 있겠지만, 그렇다고 그렇게 겁먹을 필요는 없다. 두려움은 이 방법이 생소한 데서 기인한다. 직업상 컴퓨터 화면 앞에 앉아서 세상을 얼굴 없는 데이터로 추상화하는 것이 일상이었기 때문이다. 이 프로세스는 사무실을 벗어나 혼란스럽고 입체적이며 흥미로운 현실 세계로 나가도록 강제한다. 연구에 대한 두려움이 사라지기 시작하면 다른 사람들은 어떤 모습으로 살아가는지 알아가는 일에서 재미를 찾게 될 것이다.

행동에 관한 통찰을 기르다

조는 벽에 남은 공간이 없음을 확인하고 미소를 짓는다. 그간의 경험에 의하면 이는 좋은 징조였다.

벽면에는 인용문이 가득했다. 팀 연구 중에 나온 말들을 그

대로 옮겨 적은 것들이었고, 조는 연구 내용을 쪼개서 개별 발언 카드로 만드는 방법을 설명했다. 이제 12명의 연구 참가자는 연구데이터라는 바다에 스며들어 더 이상 개인으로는 존재하지 않는다. 벽에는 발언 카테고리가 크게 붙어 있고, 각 카테고리에는 각각의 이름이 적혀 있다. "사람들은 시간이 지남에 따라 자신의 감정이 어떻게 변하는지 이해하고 싶어 한다. 감정을 시각화할 방법을 제공하자"라는 문구가 블록체로 쓰여 있다. "건강은 시간이 지나면서 펼쳐지는 이야기이다. 사람들이 자신의 이야기를 할 수 있도록 하자"라는 문구도 있다.

이 자리에 있는 모든 팀 구성원이 주위를 둘러봤다. 조는 이들이 지금까지 작업한 일들을 천천히 이해하는 중이라는 것을 감지하고 있었다. 조용한 분위기가 이어졌다.

이전에는 시장이라는 공동체 차원과 개인이라는 지엽적 차원에서 세상을 관찰하는 것에 대해 이야기했다. 자기 주변의 세계를 관찰하는 것은 인간 행동의 신호를 파악하는 가장 빠른 방법일 것이다. 그러나 관찰은 전체 이야기의 일부만 전달할 뿐이다. 어떤 행동을 했는지 알려주지만, 그 행동을 한 이유까지는 알려주지 않기 때문이다. 관찰을 통해 많은 데이터를 수집할 수는 있지만, 그 데이터에는 맥락이라는 깊이가 없다. 따라서 정보나 지식을 전달하는 것에 그치고 만다. 그리고 가장 어려운 질문인 '무엇을 개발해야 하는가'에 대한 답은 주지도 않는다. 이 답을 찾는 데 필요한 맥락적인 깊이를 얻기 위해서는 철저한 해석이 필요하다.

정확하게 해석하기

　해석은 현재의 제품이나 서비스로는 충족되지 않는 요구나 분야를 파악하는 데 중요하게 작용한다. 그 요구를 충족하기 위해 무엇을 만들어야 하는지 명확하게 보여주기 때문이다. 지하철 승객을 관찰한다고 가정해 보자. 디자인으로 개선할 수 있는 티켓 구매 과정의 몇 가지 결함을 발견할 수 있을 것이다. 이 과정을 이해하기 어려워하는 관광객이 있다면, 생각보다 많은 시간을 티켓 키오스크에서 허비할 수도 있다. 이는 티켓을 처음 사보는 사람에게 과정이 지나치게 어렵다는 것을 뜻한다. 어떤 사람은 커피, 핸드폰, 지갑을 손에 들고 있을 수도 있다. 이는 티켓 키오스크에 물건을 올려놓을 만한 공간이 필요하다는 것을 의미한다. 관찰 결과와 해석 간에 추론은 거의 없으므로 이 해석을 타당하다고 볼 수 있겠다. 다른 말로 하면 관찰 결과는 문제와 해결책을 동시에 보여준다. 문제와 해결책 사이의 간극이 좁을수록 혁신에 따르는 위험도는 낮아진다.

통찰을 활용하기

　해석은 생활 방식의 선택, 열망, 욕구에 영향을 미치는 사람에 관한 도발적인 사실이라는 통찰을 도출하기도 한다. 지하철 승객을 관찰하고 있다고 가정해 보자. 지하철 안에서 노트북으로 일을 하고 있거나 책 또는 신문을 읽고 있는 사람을 종종 볼 수 있을 것이다. 이런 행동은 여러 가지 해석이 가능하다. 우선 방해받고 싶지 않은 심리를 대변하는 것으로 볼 수 있다. 지하철 차량 안이라는 좁은 공간에서는 공공 영역과 사적 영역의 경계가 모호하므로 책이나 헤드폰 같은 인위적인 물건으로 가공의

벽을 만들어 영역을 구분하는 것이다. 또는 좁은 열차 안이 더 집중하기 수월해 기뻐할 수도 있다. 때로 공간적인 제약은 더 생산적으로 활동하도록 강제하는 요소가 되기 때문이다. 두 해석 모두 일리가 있으며, 각 해석은 서로 다른 방향을 가리킨다. 그러나 관찰 결과와 해석 간에는 많은 추론이 동원되었다. 관찰 결과에서 특별한 해결책이 거론되지 않았으므로 이 해석에 기반한 혁신은 위험이 따른다.

제품 데이터 취합하기

제품 데이터 취합 벽은 머리와 컴퓨터 속에 있는 '연구를 밖으로 꺼내는' 데 매우 유용하게 활용된다. 진행 중인 모든 연구를 표면화하고 실체가 있으며 협력적이고 시각적인 형태로 생산하는 것이 목표이기 때문이다. 데이터를 외부화하는 것이 중요한 이유는 단순하다. 컴퓨터에 데이터를 저장하면 소프트웨어를 개발한 사람이 이해하는 방식으로 데이터를 정리하게 된다. 데이터를 파일로 저장하여 폴더에 넣으면서 매우 계층적이고 분석적으로 데이터를 정리하게 되는 것이다. 이때 연구의 폭을 제대로 이해하지 못했다면 데이터 간의 연결성을 찾지 못하게 될 가능성이 크다.

바로 이 점이 데이터 취합 벽을 만드는 일차적인 목표이다. 개별 발언이나 행동 사이에 숨어 있는 연결성을 발견하고 대량의 데이터에서 특이점이나 이례적인 점을 찾는 일 말이다. 이 벽을 만들면 데이터를 새로운 시각에서 바라볼 수 있고 기존에 알고 있던 위계, 관계, 인과성에 질문을 제기할 수 있다.

존 프리치Jon Freach 프로그 디자인frog design의 디자인 연구 디

렉터는 혁신을 위해 데이터 외부화가 중요한 이유를 다음의 3가지로 들었다. "첫째, 물리적인 전용 공간을 만들어두면 프로젝트 팀이 함께 일할 수 있는 공간으로 활용할 수 있다. 둘째, '이 일이 중요하다'는 것을 조직에 상기시킬 수 있고 공간의 구조는 현재 팀이 무엇을 배우고 있으며 무엇을 만들고 있는지 전체적으로 살펴볼 수 있게 보여준다. 언제든 '이 방에 있는 내용을 이해'할 수 있고 더 많은 정보와 영감을 얻고 나올 수 있다. 셋째, 외부화된 데이터로 가득한 공간의 가장 유용한 기능이라고도 할 수 있는데, 정보를 효율적으로 비교하고 팀이 더욱 다양한 대화를 나눌 수 있도록 돕는다. 비교와 대화는 디자이너가 가지고 있는 도구 중에서 매우 중요한 요소이지만, 종종 간과되기 때문이다. 그러나 이 둘은 센스메이킹(집단적인 경험에 의미를 부여하는 프로세스)에 필수적이다."

이 데이터 취합 벽을 만들기 위해 일차로 투입하는 내용은 행동 연구, 즉 일하거나 노는 행동을 관찰한 연구 결과이다. 각 연구 세션의 내용을 있는 그대로 옮기는 것부터 시작한다. 이 작업은 매우 지루하기 때문에 인턴을 시키고 싶은 충동이 일어날 수도 있다. 하지만 그런 마음을 다잡고 반드시 스스로 해야 한다. 이 옮겨 적는 작업이 배움과 통찰의 과정에서 매우 중요하게 작용하기 때문이다. 단어 하나하나를 옮기는 과정과 보고 들은 내용을 통해 사람들이 경험한 것을 간접적으로 체험할 수 있고, 그들이 말한 것을 메타 분석할 수 있게 된다. 그리고 끊임없이 왜라는 질문을 던지게 될 것이다. 왜 이런 말을 했을까, 정말로 말하려고 했던 것은 무엇일까. 연구 세션을 옮기는 작업에 드는 시간은 실제 연구를 진행했던 시간보다 몇 배는 더 걸릴지도

모른다. 자료를 계속 반복해서 되돌리거나 멈춰야하기 때문이다. 그러나 그렇게 천천히 연구 내용을 그대로 옮겨 적어나가다 보면 그동안 대화를 나눴던 다양한 사람들이 보내온 신호를 포착할 수 있게 된다. 이 작업을 계속하다 보면 연구 참여자의 목소리가 머릿속에서 자동 재생되는 경지에 이르며 그들의 의견을 대변하는 것처럼 참여자의 관점에서 디자인 아이디어를 바라볼 수 있게 된다. 가장 중요하게는 자신의 관점과 인터뷰 내용을 결합하여 문제 영역을 다른 방향에서 사고할 수 있게 된다는 것이다. 이렇게 옮겨 적는 과정과 이후의 종합 과정은 데이터를 이해하는 하나의 방법이 된다.

연구를 옮기는 작업은 한 명의 연구 참여자를 선형적으로 나타내는 일이다. 그러나 모든 참여자의 결과를 뒤섞으려면 연구 결과를 비선형적인, 모듈 형식으로 분해할 수 있어야 한다. 이 방법으로 각각의 인용문이나 발언을 개별적으로 움직일 수 있고, 패턴과 특이점을 찾을 수 있다.

자유롭게 움직이는 형태로 만들기

줄글로 이루어져 있던 평범한 기록을 6.35센티미터×10.8센티미터 크기의 노트로 만드는 효과적이면서도 기술적인 방법을 소개한다. 노트에는 각각의 연구 참여자가 했던 말들이 적혀 있으며, 이는 자유롭게 움직일 수 있다.

1. 한 참여자의 기록을 전체 복사하여 스프레드시트에 붙여 넣는다. 한 칸에 한 문단이 들어가도록 한다. 이 한 칸을 '발언'이라고 부른다.
2. 스프레드시트에 열을 추가하고 참여자 이름의 이니셜(예: JK)을

넣는다. 다른 열을 추가하여 고유한 식별자(예: 1, 2, 3)를 넣는다. 이는 연구가 비선형적인 형태가 되었을 때 원래 연구의 어느 부분이었는지 추적하기 위함이다.

3. 마이크로소프트 워드와 같은 프로그램을 실행하여 메일머지(전자우편에서 동일한 편지 내용을 여러 사람에게 보낼 수 있는 기능) 또는 메일링 라벨 기능을 찾는다. 이것으로 스프레드시트를 일련의 라벨로 병합한다. 다양한 콘텐츠 블록(발언 자체, 참여자 이름의 이니셜, 고유한 식별자)을 라벨에 추가한다. 병합을 완료하면 8개의 발언이 한 페이지에 나오도록 기록을 출력할 수 있다.

4. 병합된 노트를 출력하고 각 발언이 개별적인 노트가 되도록 페이지를 절단한다.

5. 압정이나 테이프를 이용해 노트를 벽에 부착한다. 노트는 자유롭게 움직일 수 있으므로 연구는 비선형적인 형태로 변환되었다. 같은 과정을 모든 참여자의 연구 기록에 적용한다. 이렇게 하면 몇천 개의 고유한 노트가 벽에 부착될 것이다. 시간이 꽤 걸리는 작업이므로 이쯤 되면 휴식을 취하도록 한다.

패턴과 특이점을 찾는다

이제 데이터 안에서 패턴을 찾아낼 수 있다. 각 노트를 읽으며 형광펜으로 흥미로운 부분을 표시한다. 표시한 부분을 합리화하거나 그것을 기준으로 기준을 만들 필요도 없다. 또한 '흥미롭다'고 생각하는 부분이 주관적이어도 좋고 일관성이 없어도 좋다. 감정, 재정, 실행 계획에 특정한 영향을 주었거나 놀라운 부분에 표시할 수 있다. 지금까지 관찰한 시장 신호를 바탕으로 기준틀을 연마했으니 머릿속에는 강조해야 할 흥미로운 점을 걸러내는 필터가 장착되었을 것이다. 달리 말하면 틀린 답은 존재하지 않는다. 많은 정답이 있을 뿐이다.

노트를 이리저리 움직이면서 주의를 끄는 것에 표시하거나 동시에 비슷한 유형의 노트를 한곳으로 모은다. 이런 유사성은 인터뷰 참여자 전체에 걸쳐서 나타나므로 시간이 지날수록 개별 연구 참여자에 관한 이해를 상실하게 된다. 노트를 흩뜨려놓고 비슷한 것을 모으는 과정에서 연구 참여자 전체에 나타나는 특정한 패턴을 발견할 수 있다. 색깔이 있는 포스트잇에 해당 노트 모음의 행동 의도를 나타내는 이름을 적는다. '업무 흐름'이나 '거버넌스'처럼 기능적이거나 지나치게 추상적인 이름은 되도록 피하는 것이 좋다. 대신 '모든 이해관계가 사용하는 엄청나게 비효율적인 프로세스가 있는 것 같다' 또는 '참여자가 자신의 감정을 상하게 만드는 방법이다'처럼 문화, 행동, 규범에 많은 의문을 제기할 수 있게 이름을 붙이는 것이 좋다.

조는 조사를 나갔던 요가 스튜디오에서 돌아와 다음의 인용문을 그룹으로 묶었다.

"언제나 긴장 상태입니다. 요가는 긴장을 풀 수 있게 도와줍니다. 사실 요가만이 아니라 여기 있는 친구들도 도움이 됩니다."

"보통은 이렇게 먹지 않아요. 마침 냉장고를 열었는데 먹을 게 하나도 없고 유독 회사에서 너무 힘들었던 날 밤의 제 모습을 보시고 말았네요. 나쁘게 생각하지 않으실 거죠? (웃음)"

"집에 오면 아무것도 없어요. 여기 현관에 앉아서 위스키를 마시는 게 접니다. 위스키만 있죠."

"오후에는 헬스장에 가려고 했는데요. 운동하러 갈 에너지가 남아 있질 않았습니다. 요즘 회사에서 짜증나는 일이 많으니까 운동은 그냥 걸렀죠. 그러면 운동을 안 한 것에 대한 죄책감을 느끼고 기분이 더 나빠져요. 악순환이죠. 그나마 오전이 조금 나아요."

조가 위의 노트들을 하나의 그룹으로 묶은 이유는 모두 부정적인 감정을 설명하고 있기 때문이다. 그가 바라 본 참여자들은 정신적인 상태가 바닥을 친 것으로 보였다. 이들은 직장 이야기는 하나도 하지 않았지만, 모두 일을 하고 있었으므로 조는 다음과 같이 노트 그룹에 이름을 붙였다.

"사람들은 직장에서 받는 스트레스를 걱정하지만, 자신의 상황을 해결하려는 노력은 하지 않는 것 같다."

데이터에 몰입하면 할수록 제품에 대한 아이디어가 자연스럽게 떠오를 것이다. (그런 아이디어를 기록하기 위해 단색 포스트잇을 사용하여) 이를 메모해 두는 것은 중요한 일이지만 아이디어 짜내기에만 지나치게 집중하지는 않도록 한다. 아이디어를 떠올리거나 내는 일이 아무리 재미있어도 이 단계에서 달성하려는 목표는 행동에 관한 통찰력을 기르고 정보를 도출하는 것이다. 기본적으로 사람들이 어떤 특정 행동을 하는 이유에 대한 감각을 키우는 것이라는 말이다.

이 프로세스를 진행하려면 보통 1~2주 정도가 필요하다. 연구 참여자가 8~10명이라면 데이터를 살펴보는 데 20~30시간을 할애해야 한다. 날 잡아서 한 번에 몰아서 할 수 있는 과정이

아니므로 이 활동을 할 수 있도록 미리 벽면에 여백이 많은 공간을 확보해 두는 것이 좋다.

행동을 시각화한다

오랜 시간 데이터를 살펴보다 보면 그간의 관찰과 활동을 비롯한 사람들의 폭넓은 경험을 설명할 수 있는 디테일이 눈에 보일 것이다. 이런 구조는 보통 업무 흐름이나 생활 방식의 선택과 연관된다. 이 활동은 수 초(어떤 목표를 달성하려는 사람의 경우)간 지속될 수 있고, 삶이나 커리어의 어느 특정한 단계에서 나타날 수 있다.

장시간에 걸쳐 일어나는 사건을 인지하고 이를 시각화하여 그려본다. 화이트보드나 큰 종이에 시간에 따라 나타나는 데이터, 감정, 결정 사항의 흐름을 간단한 도표로 나타내는 것이다. 이때 원은 단계를, 화살표 선은 단계와 단계 사이의 연관성을 나타낸다. 이 도표는 포괄적이지 않으며 그릴 때 어떤 법칙이 필요한 것도 아니다. 도표를 그리는 목표는 수집한 데이터에서 나타나는 시간에 따른 행동을 표현하는 것일 뿐이다.

간결한 문장으로 나타낸다

그룹별 발언 모음과 시간별 흐름에 바탕을 둔 시각화 자료가 준비되었다면 관찰한 내용을 간결한 문장으로 다듬는다. 이를 통해 통찰을 이끌어내기 위한 위한 과정을 시작할 수 있다. 조가 연구에서 도출한 관찰 내용을 어떻게 문장으로 표현했는지 다시 살펴보자.

"사람들은 직장에서 받는 스트레스를 걱정하지만, 자

신의 상황을 해결하려는 노력은 하지 않는 것 같다."

우선, 이 문장을 통해 조가 대화했던 사람들을 일반화하고 있다는 것에 주목하자. 그렇다고 이 문장이 편향되었다고 판단하지는 말자. 이 시점에서는 편향된 내용이 나와도 괜찮으며 오히려 이런 편향성은 바람직하다. 신중하게 깊이 사고하여 해석했음을 보여주기 때문이다. 이런 해석 과정에서 데이터에 의미를 부여하게 되는데, 이렇게 의미를 부여하는 것은 주관적인 과정이다. 하지만 동시에 객관성을 잃어서도 안 된다. 지금 하려는 일은 새로운 것을 자극하는 것이지 부족한 데이터를 가지고 앞으로 어떻게 될지 예측을 하려는 것이 아니기 때문이다. 이 과정은 통계 연습이 아니다.

다음으로 이 문장이 해결책이 아닌 관찰이라는 점에 주목하자. 조는 아직 이 사람들을 도울 방법을 제시하지도 않았고, 내용을 재단하지도 않았다. 그저 서술하고 있을 뿐이다.

마지막으로 이 문장 안에서 행동과 시간 모두를 미묘하게 연결하고 있음에 주목하자. 시간에 따라 연결되는 마음 상태(걱정하는 상태)는 느슨한 고리(걱정하는 상태에서 이를 해결하려는 것으로 이어짐)를 보여준다. 이런 관찰 결과를 담은 문장은 통찰로 나아가는 가교 역할을 하게 된다. 지금까지 파악한 각각의 발언 그룹의 관찰 결과를 문장으로 만들어보자. 그러면 8~10개의 문장을 손에 쥘 수 있을 것이다.

통찰을 이끌어내다

이제 이 문장을 활용하여 통찰을 이끌어낼 수 있다. 디자인과 혁신 분야에서 통찰은 인간 행동에 관한 진실을 담은 도발적

인 문장이라고 할 수 있다. 각 문장은 사실로써 제시되지만, 실제로는 추론이다. 각 문장의 사실관계가 다를 수도 있기에 통찰을 활용한다는 것은 프로세스에 위험을 불러들이는 일과도 같다. 그러나 위험에는 반드시 보상이 따르는 법이다. 통찰은 혁신의 원천이고 금광이다. 어떤 통찰이 '적중'하면 자신의 행동을 바꿀 수 있게 하는 강력한 동기 요인으로 활용할 수 있게 된다. 그리고 이런 동기 요인을 제품에 담을 수 있다.

일련의 신호에서 통찰로 나아가는 방법은 생각보다 쉽다. 문장에서 시작하면 된다. 이 문장은 그동안 관찰한 사람과 수집한 데이터에 한해서는 진실이며, 더 많은 사람에게도 적용되고 있는 사실을 바탕으로 작성되었다. 이런 문장은 통찰이 형성되는 기반이 되어준다. 이제 '왜?'라는 질문을 하고 이에 답할 차례다. 이 질문에 답을 할 때는 추론을 하게 되는데, 이는 수집한 데이터에 의미를 부여한 것이다. 하지만 이 추론은 틀릴 수도 있다. 짐작이기 때문이다.

조는 앞서 이런 관찰 결과 문장을 작성했다.

> "사람들은 직장에서 받는 스트레스를 걱정하지만, 자신의 상황을 해결하려는 노력은 하지 않는 것 같다."

조가 '왜?'라는 질문을 하고 이에 답할 때, 다음과 같이 추론할 수도 있다.

● 사람들은 스트레스를 받는 생활 방식 안에 갇혀 있다. 저마다의 이유로 돈을 벌어야 하기에 직장을 그만둘 수가 없다.

- 사실 사람들은 스트레스로 부담감을 느끼지 않는다. 스트레스를 걱정하고 있기는 하지만, 그 걱정이 삶에 큰 영향을 미치지는 않고 있다.
- 사람들은 직장에서 받는 스트레스는 인지하고 있지만, 하루 중 언제 스트레스를 받고 있는지는 잘 인지하지 못한다. 어떻게 하기 어려운 지경에 이르러서야 스트레스로 인해 누적된 감정적인 부담을 느낀다.

위의 추론은 각기 그럴듯해 보이지만, 완전히 틀릴 수도 있다. 그러나 각 문장은 절대적 진리처럼 작성되었다. 사람들이 왜 이런 행동을 하는지를 폭넓게 설명하기 위해 일부 데이터를 일반화하기도 했다. 조(그리고 이 책의 독자)는 설사 인과 관계를 밝히지 못했다 하더라도 원래 그런 것처럼 단계를 진행한다.

또 각 문장의 귀납적인 주장이 정당하지 않더라도 의도적으로 권위적인 어조로 문장을 작성한다. 통찰을 표현하는 문장이므로 어조에 힘을 실어 작성하게 되면 제품의 한계 지점을 파악하는 출발점으로 삼을 수 있기 때문이다. 이런 통찰은 인간 행동에 관한 것이다. 의도, 행위, 감정, 기타 동기 부여 요인을 설명하기 때문이다. 그리고 논리적인 문지기 역할을 하고 있기에 도발적이기까지 하다. 통찰이 담긴 문장에서 논리적인 사고의 흐름이 형성된다.

조는 맨 마지막 문장을 선정했다.

- 사람들은 직장에서 받는 스트레스는 인지하고 있지만, 하루 중 언제 스트레스를 받고 있는지는 잘 인지하지 못한다. 어떻

게 하기 어려운 지경에 이르러서야 스트레스로 인해 누적된 감정적인 부담을 느낀다.

이제 조는 제품의 한계를 이끌어내기 위해 서술적인 문장을 작성한다. 제품의 한계로 제품이나 서비스가 무엇을 제공하며, 어떻게 움직여야 하고 느껴져야 하는지를 알 수 있다.

- 사람들은 직장에서 받는 스트레스는 인지하고 있지만, 하루 중 언제 스트레스를 받고 있는지는 잘 인지하지 못한다. 어떻게 하기 어려운 지경에 이르러서야 스트레스로 인해 누적된 감정적인 부담을 느낀다. **사람들이 계속해서 자신의 행동을 바꿀 수 있도록 매일 스트레스가 어떻게 변하는지 확인할 수 있어야 한다.**

이 부분이 바로 포괄적인 수준에서 제품이 가지고 있는 한계이며, 조가 무엇을 개발해야 할지 알려주는 포인트다. 이렇듯 통찰을 이끌어내면 자연스럽게 일이 줄어든다. 좋은 제품을 디자인하기 위해서는 좋은 아이디어를 내는 것이 핵심이 아니다. 기존의 행동을 바탕으로 통찰을 끌어내고 그런 행동을 더 나은 방향으로 개선할 수 있게 바꾸는 것이 중요하다.

이 과정을 다시 한번 돌아보자. 처음에는 지엽적인 사실에서 출발한다. 적은 양의 데이터를 바탕으로 개별적인 사실을 관찰하는 것이다. 다음으로 이러한 관찰 결과를 유사한 것끼리 묶고 이 사실에 기반하여 가정과 추론으로 좀 더 일반적인 행동을 도

출한다. 이런 비약은 확신할 수 있는 정확한 사실과는 거리가 있을 수 있으므로 위험이 따른다. 하지만 이는 혁신에 따르는 위험이다. 혁신에는 인간의 행동을 추론하고 그에 기반하여 개발하는 과정이 필요하다. 비약이 심할수록 틀릴 가능성도 많지만, 그럴수록 예상치 못했던 혁신, 기상천외하고 차별성이 있는 고유한 아이디어로 탄생할 가능성도 크다.

초기 데이터를 해석하여 통찰로 나아가는 동안 조가 새로운 지식과 가정을 도입했음을 눈치챘을 것이다. 이런 추가적인 내용은 조에게서 나온 것이며, 앞으로는 이 책을 읽고 있는 독자들에게서 나올 것이다. 즉 경험치가 역할을 한다는 것이다. 경험이 많고 가지고 있는 배경 지식이 다양할수록 데이터를 더욱 효과적으로 해석하고 이를 정제하여 결과적으로 고유하면서도 유용한 통찰을 끌어낼 수 있다.

통찰을 담은 문구는 간단해야 한다. 실제로 그 내용이 간단하기 때문이다. 이 문장을 도출하기 위한 과정을 거치지 않은 상태에서 해당 문장만 읽으면 "그게 다야?"라는 반응을 보일 수도 있다. 그러나 행동, 연결성, 패턴, 사람의 복잡성을 이해하려고 노력하지 않으면 그와 같은 통찰은 얻기 힘들 것이다. 데이터 취합 벽은 복잡하고 만들기도 어렵다. 또 힘들고 지루하며 소모적인 시간으로 느껴질 수도 있다. 그러나 그 과정 끝에 나오는 결과물은 인간성에 바탕을 둔다. 단순함의 미학이 빛나는 혁신에 관한 명쾌한 진실일 것이다.

결과를 전달한다

여러 이유로 자신이 이해하고 공감한 내용을 다른 사람과 나누고 싶을 수 있다. 팀에 소속되어 이끌어낸 결과를 중심으로 정

렬하는 것이 목표일 수도 있고, 컨설턴트로 일하며 고객의 눈에
띄는 변화를 끌어내기 위한 수단일 수도 있다. 아니면 취업 시장
에서 자신이 새로운 제품 비전을 주도할 자격이 있음을 증명하
기 위해 활용하는 방법이 될 수도 있다. 이때는 실제로 일어났거
나 실제 목격한 일을 전달해야 한다.

보통은 스프레드시트나 슬라이드에 항목으로 나열하는 방
법이 있지만, 더 효과적인 것은 실제 사용자의 후기와 함께 사진
을 사용하는 것이다. 이는 어떤 행동이나 행위의 맥락과 함께 의
도를 보여준다. 사람들이 하는 말과 행동은 그들이 무엇을 하고
싶고 어떻게 되고 싶어 하는지에 관한 중요 힌트가 된다. 자신이
본 것을 있는 그대로 모두 전달하는 방법은 (시간이 너무 많이 걸
려서) 실용적이지 않으므로 '저것' 대신 '이것'을 선택하고 그런
선택을 한 이유를 설명하는 것이 좋다. 두 시간 동안 현장에 나
가 두 시간 동안의 데이터를 보았다고 하자. 이 중에서 5장의 사
진을 선택한 이유는 무엇인가? 다른 사진보다 특별히 흥미로운
점은 무엇이었는가? 비효율성을 제대로 보여주는 사진인가? 강
조하고 싶은 문화적인 규범을 보여주고 있는가?

또한 실제로 어떤 느낌이 들었는지 전달해야 한다. 느낀 감정
을 정확하게 설명하기는 어렵지만 그렇다고 그것이 아예 불가능
한 일도 아니다. 말로 설명만 해서는 다른 팀원에게 이것이 어떤
느낌인지 제대로 이해시키기 어려울 것이다. 가령 슬픈 느낌이
들었다고만 말하면 다른 팀원은 어떤 종류의 슬픔인지 짐작할
수도 없거니와 제대로 공감하기도 힘들다. 하지만 시각에 기반
한 매개체를 활용한다면 감정을 가장 효과적으로 전달할 수 있

다. 대상에게 비교 기준이나 지점이 전달되기 때문이다. 이 매개체는 동영상, 만화, 타임라인, 일련의 사진이나 시간에 따른 이야기를 보여주는 다양한 형태일 수 있다.

그것을 설명할 때는 일어난 일과 함께 자신이 어떤 감정을 느꼈는지에 대한 해석을 같이 전달해야 한다. 이는 데이터에 의미를 부여하는 일이며, 왜 그 일이 일어났는가에 대한 자신의 고찰 결과이다. 데이터를 해석할 때는 새로운 방식으로 데이터를 종합하고, 외부 자원을 도입하여 수집한 데이터를 비교, 대조한 후 결론을 내릴 것이다. 보통 이런 해석에는 일종의 시각적인 도표(지도나 도표)를 그려서 강제적이고 도발적인 연결성을 표현하는 것이 필요하다.

또 일어난 일과 느낀 감정에 대한 해석이 함의하는 바를 함께 전달해야 한다. 이런 함의는 디자인의 한계를 지적하고 새로운 디자인 아이디어를 끌어낼 수 있도록 돕는다. 이를 가장 효과적으로 설명하는 방법은 스케치를 활용하는 것이다. "사용할 수 있는 디자인 내용과 관련하여 현장에서 수집한 데이터를 해석한 결과는 이렇습니다"라고 보여주듯이 말이다. 실제 디자이너가 아니더라도 이는 여전히 업무 범위에 속한다. 보통 사람들은 슬라이드에 여러 항목이 나열되어 있으면 대체로 이를 주의 깊게 보지 않거나 무시하고 넘어가기 쉽다. 그러나 스케치는 시선을 사로 잡고, 미래에 대한 불완전한 비전을 보여주므로 더 효과적으로 사용할 수 있다. 보는 사람이 자신의 마음속에서 이야기를 완성함으로써 참여할 수 있기 때문이다.

이번 장에서는 대상과 공감대를 형성하고 수많은 행동 데이

터 안에서 유의미한 통찰을 이끌어내는 다양한 방법들을 살펴보았다. 이 단계는 제품 관리에서 디자인 주도 방식이 엔지니어링이나 마케팅 주도 방식과 다른 점을 보여준다. 이렇게 이끌어낸 통찰들은 제품 비전을 쌓아 올릴 든든한 기반이 되며, 이 과정은 그 자체가 자연스럽고 당연하게 느껴진다. 정서적인 관계를 형성하는 제품의 뿌리에는 기술이 아닌 사람이 있다. 여기서 다룬 과정은 사람들과 이야기하고 그들을 알아가는 방법이다. 그리고 사람들의 숨어 있는 욕구, 요구, 욕망을 발견하기 위해 심리학과 인류학을 접목한다. 이 단계를 마치고 나면 비로소 제품 전략을 세울 준비가 된 것이다. 그 방법은 다음 장에서 이야기하도록 하겠다.

게리 초우Gary Chou 인터뷰
"제품 개발의 핵심을 파악하라!"

뉴욕시 브루클린Brooklyn을 주 무대로 활동하는 게리 초우는 재미있는 사람이다. 가장 최근에 일했던 곳은 뉴욕에 있는 벤처 투자 기업 유니온 스퀘어 벤처스Union Square Ventures로, 유니온 스퀘어 벤처스 네트워크Union Square Ventures Network라고 하는 기업 포트폴리오를 만들어 관리했다. 그곳에서 일하기 전에는 여러 기술 기업과 스타트업에서 제품 관련 역할을 담당했다.

그는 현재 스쿨 오브 비쥬얼 아트School of Visual Arts(뉴욕에 있는 예술 대학)의 인터랙션 디자인 프로그램Interaction Design Program

석사 과정에서 기업 디자인을 지도하고 있으며, 디자인과 디자인 교육으로 사회를 바꾸려는 오스틴 센터 포 디자인Austin Center for Design(텍사스 오스틴에 있는 교육 기관)과 기업가 정신으로 미국 내 도시와 지역 사회를 재건하려는 벤처 포 아메리카Venture For America(뉴욕에 있는 비영리 단체)에 자문을 제공하고 있다.

또한 개별 창작자와 협업하면서 데이브 보일Dave Boyle과 함께 영화 〈서로게이트 발렌타인Surrogate Valentine, 2011〉과 〈데이라이트 세이빙스Daylight Savings, 2012〉를 제작했다. 그리고 뮤지션인 나카무라 고Goh Nakamura와 함께 다수의 웹 관련 프로젝트를 진행하기도 했다.

초우는 킥스타터Kickstarter(미국 크라우드 펀딩 서비스) 프로젝트를 다양하게 지원했을 뿐만 아니라 유니버설 라이프 교회 Universal Life Church에서 안수를 받은 목사이기도 하다. 지금은 앞으로 무엇을 할지 탐색 중이다.

Q: 게리, 제품 관리 경험을 말씀해 주세요.

A: 제가 제품 관리를 처음 시작했던 때는 인터넷 도입 초창기와 첫 번째 닷컴 붐이 일었을 때예요. 당시는 웹 기반 소프트웨어를 어떻게 만들고 어떻게 제작해야 하는지, 웹의 이점을 어떻게 활용해야 하는지 명확하게 이해하지 못하던 시기였습니다. 대부분의 제품이 매장 판매용 소프트웨어 방식을 그대로 따르고 있었습니다. 그렇게 만드는 방법밖에 몰랐거든요. 저는 트릴로지Trilogy라는 기업 소프트웨어 회사에서 처음 일을 시작했습니다. 트릴로지의 다양한 닷컴 자회사 중에는 웹을 통해 주요 기기를 파는 곳이 있었습니다. 저는 우리가 할 일이 무엇인지 규정하고 제품의 한계를

바탕으로 의사 결정을 돕는 역할을 맡았습니다. 당시에는 그것을 뭐라고 불러야 할지 몰랐지만, 지금 생각해 보면 사실상의 제품 관리였습니다. 그 일은 마치 고양이 무리를 한쪽으로 모는 일 같았습니다. 4~5명으로 구성된 소규모 팀이었는데, 그 회사는 2년 후에 문을 닫았습니다.

저는 다시 트릴로지로 복귀해서 제품 개발 업무를 수행했지만 실제 출시로 이어지지는 못했습니다. 그리고 캘리포니아California로 무대를 옮겨서 내가 낸 아이디어를 실험하며 1~2년이라는 시간을 더 보냈습니다. 지역 공동체를 조성할 때 웹을 어떻게 사용할 것인가에 관한 아이디어였어요. 밖으로 나가서 공동체 구성원을 이해하고, 기술이 이들에게 어떤 도움이 될 수 있을지 고민했는데, 당시에는 그것도 제품 관리에 포함된다는 사실을 알지 못했습니다. 저는 베이 에리어Bay Area의 예술가 공동체에 주목했습니다. 이때는 아직 프렌드스터Friendster나 마이스페이스MySpace처럼 웹의 소셜 기능이 활성화되기 전이었습니다. 사람을 이해하는 일, 그리고 기술이 여기에 어떻게 적용될 수 있을지에 늘 관심이 많았습니다. 지금에 와서 돌아보니 이것이야말로 제품 관리의 핵심이었죠.

트라이브닷넷Tribe.net이라는 스타트업에 프로덕트 매니저로 들어가고 나서야 모든 조각이 하나로 맞춰지기 시작했습니다. 운 좋게도 트릴로지에서 알게 된 크리스 로Chris Law 밑에서 일하게 되었습니다. 엘리엇 로Elliot Loh 역시 트릴로지

에서 일했던 사람으로 트라이브에서 프로덕트 매니저 겸 디자이너로 함께 근무했습니다. 그때서야 비로소 제품 관리를 정식으로 이해할 수 있었어요. 크리스는 마이크로소프트에서 일한 경력 덕분에 제품 분야의 배경 지식을 많이 알고 있었고, 제품 출시까지 프로세스와 프로덕트 매니저를 어떻게 관리해야 하는지 알고 있었습니다. 그만의 원칙이 있었죠. 엘리엇은 탁월한 디자인 감각으로 우리가 만들려고 하는 제품을 위한 언어를 개발하는 방법을 알려주었습니다. 이 모두가 제품 제작에 관한 수준 높은 교육이 되었습니다. 트라이브에서는 2년 반이라는 시간을 보냈습니다. 제 커리어의 특징 같은 것이 있다면 바로 망한 회사에서 일한 경험이 있다는 겁니다. 실패는 프로세스와 자신의 가정에 여러 문제가 있다는 것을 의미합니다. 그러니 더 나은 해결책을 강구하고, 성공한 것과 그렇지 못한 것이 무엇인지 파악해야 합니다.

이런 과정은 좋은 경험이 되었습니다. 어떤 지위에 올랐는데, 모든 일이 순조롭게 잘 돌아가기만 했다면 그렇게 잘 된 이유를 생각해 보거나 알 수 없었을 겁니다. 저는 트라이브에서 일하는 동안 일이 잘 풀리지 않는 이유에 대해 많이 고민하고 연구했습니다. 제품 관리의 요령을 배우는 유익한 시간이었죠. 나중에 시스코Cisco가 트라이브의 자산을 사들였고, 그 팀도 같이 인수됐습니다. 그래서 저도 그해 시스코에 입사하게 되었죠.
시스코에서는 대기업에서 일하는 경험을 했습니다. 그렇게

큰 기업에서 일하면 이메일 리스트, 각종 뉴스, 대규모 조직에서 진행되는 다양한 일들에 접근할 수 있어요. 그동안 여러 곳에서 경험했던 제품 업무를 생각하면, 시스코에서 일하던 시기는 제 인생에서도 손에 꼽을 정도로 좌절을 많이 하던 때였습니다. 제품을 만드는 사람으로서 제품이 제대로 작동하기를 바라기 마련이니까요. 일은 계속 안 풀리는데 그 이유까지 모르겠으니 무력감과 좌절감에 빠질 수밖에 없었습니다. 다행히도 가장 심하게 좌절하던 시기에 뉴욕의 유니온 스퀘어 벤처스에서 연락이 왔습니다. 유니온 스퀘어 벤처스는 소규모 기업이었지만 포트폴리오가 성장하고 있었고, 당시에는 3명이었던 파트너가 포트폴리오에 필요한 사항을 자체적으로 처리할 만큼 일을 할 수 없다는 사실을 인지하고 있었습니다.

유니온 스퀘어 벤처스는 제품 관리에 대해 잘 알고 있으면서, 충분히 실패한 경험이 있는 사람이 필요하다고 생각했습니다. 그래서 저를 채용했죠. 저는 그길로 샌프란시스코를 떠나 뉴욕으로 향했어요. 이곳에서 일하며 가장 좋았던 점은 제품 관련 업무를 하면서 그동안 느꼈던 좌절들을 다시 되돌아보는 기회가 되었다는 것입니다. 같이 일하는 사람들도 매우 좋았습니다. 유니온 스퀘어 벤처스의 파트너 중에는 제가 주목해 왔던 인터넷과 네트워크 분야의 최고 인재가 있었거든요.

벤처 투자 기업에서는 품질 보증, 지원, 엔지니어링 같은 업무는 하지 않습니다. 제품에 바로 돈을 투자하죠. 제품 개발을 하는 역할에서 한 발 떨어지는 것만으로도 제가 이전

에 했던 일들을 돌아볼 수 있는 여유가 생겼습니다. 이후 만들어진 저의 새로운 포트폴리오에는 제가 일했던 그 어느 기업보다 많은 성공을 거둔 기업으로 기록되었습니다. 이는 무엇이 왜 성공하는지를 관찰하고 생각할 수 있는 최고의 기회가 되었어요. 그전까지는 체계적이지 않은 방식으로 제품 관리에 접근하고 있었으니까요. 트라이브에서는 기능적인 관점에서 수많은 디자인 의사 결정을 내렸습니다. 그러나 소셜 네트워크를 개발하고 있다면 비이성적이고 다양한 감정을 가진 사람들을 위해 디자인하는 데 주안점을 두어야 합니다.

제품 관점에서 시작된 저의 커리어는 이렇게 이어졌습니다. 실패하고 망한 기업에서 일한 경험 덕분에 벤처 투자 회사라는 전혀 다른 분야로 옮겨갈 수 있었고 전체를 되돌아볼 수 있었습니다.

Q: 그런 성찰을 바탕으로 제품 관리를 어떻게 정의하시겠습니까?

A: 제품 관리라는 말은 더 적합한 표현이 없어서 만들어진 말이 아닌가 하고 생각합니다. 기업이 마주한 환경이나 상황에 따라 의미도 다양하게 나타나거든요. 어떤 경우에는 제품 책임자가 기수를 잡고 제품의 비전이나 로드맵을 전적으로 책임져야 한다고 여겨집니다. 또 어느 곳에선 그런 제품 비전을 창립자가 책임지는 경우도 많죠. 또 다른 경우에는 모두가 비전을 주도하고 싶어 해요. 이렇게 사공은 많은데 한마음이 되지 않으면 갈등이 심해지죠.

제품 관리는 모든 것이 잘 움직이도록 만드는 기술입니다. 회사, 조직, 또는 무리가 앞으로 나아가도록 하는 연습이에 요. 전진하지 못한다면 기능에 접근하는 방식, 우선순위, 업무 프로세스 등에 문제가 있는 것이라고 생각합니다. 이런 문제가 왜 일어났는지 파악하고 재발하지 않도록 하는 것이 바로 제품 관리의 영역입니다. 조직 내 구성원들이 좋은 결과를 낼 수 있게 하는 것이 가장 중요한 역할이라고 생각합니다. 누가 비전을 제시하느냐는 정말 다양해요.

제품 관리는 실행 지향적인 역할입니다. 그렇지만 전략과 스킬에 해당하는지는 잘 모르겠어요. 저는 일종의 에티켓이자 문화라고 봅니다. 무리에서도 특히 누구하고든 잘 어울리는 사람이 있기 마련이잖아요. 그런 사람은 다양한 사람들로 복잡하게 구성된 집단 안에서도 관계 조율에 능하고, 집단 내 이질적인 개별 구성원들을 충분히 존중해 줍니다. 그래서 구성원들이 큰 문제 없이 함께 일할 수 있게 만들어 주죠. 제가 아는 한 훌륭한 프로덕트 매니저 중에는 분열적이거나 자기중심적인 사람은 단 한 사람도 없습니다.

프로덕트 매니저는 어떤 제품을 책임지기는 하지만 통제권은 없습니다. 아무도 업무 진행을 보고하지 않죠. 이런 상황을 여러 방식으로 대응할 수 있을 겁니다. 주먹을 불끈 쥐고 "통제권이 더 필요해"라고 말할 수도 있겠지만, 그런 방법은 추천하지 않습니다. 특히 복잡한 조직 안에서는 많은 일을 수행해야 하므로, 통제권 없이 계속 앞으로만 나아가는 것처럼 느껴질 수 있습니다. 그러나 잘 생각해 보면 운전대를 잡은 사람이 꼭 앞으로만 나가게 만드는 것은 아니거든요.

제품 관리 역할이 바로 이와 같다고 생각합니다. 효과적인 전략 리스트가 담긴 소책자 같은 건 상상할 수 없습니다. 제품 관리의 상당 부분이 성향에 따라 달라지니까요.

Q: 성향에 따라 제품 관리 역할이 좌우된다고 하신 말씀이 흥미롭습니다. 그러면 이 질문을 안 드릴 수가 없는데요. 프로덕트 매니저는 실제로 무슨 일을 하나요?

A: 몇 년 전만 하더라도 같은 질문에 전혀 다른 답을 했습니다. 유니온 스퀘어 벤처스에 처음 입사했을 때 포트폴리오에 있는 기업들을 보면서 각 기업은 제품 의사 결정을 어떻게 하는지, 프로세스는 어떤지, 일반적으로 제품을 어떻게 개발하는지 등을 살펴보기 시작했어요. 모든 기업이 각각 달랐습니다. 그래서 속으로 굉장히 순진하게 생각했습니다. '흠, 이 회사는 뭔가 잘못하고 있는데? 저 회사도 잘못했고, 여기도 그렇네?'라고 말이죠. 제 경험 때문에 더 비판적으로 바라보고 있었습니다. '10년 동안 쌓은 경험이라면 쓸모 있지 않겠어?'라고 생각했던 거예요.

여기서 중요한 것은 제가 선호하는 방식대로 일하는 것이 아닙니다. 각 기업은 제각기 효과적인 방법, 즉 창업주의 성향과 기업 문화에 충실한 프로세스를 찾아 일하고 있었습니다. 그리고 그 기업들은 각자의 방법을 활용해 전진할 수 있었습니다. 그래서 저는 '기업이 앞으로 나아갔는가'로 프로세스를 판단합니다. 이때 한 기업에서 성공을 거둔 프로세스라고 하더라도 다른 기업에서는 완전히 비생산적일 수 있다는 걸 잊지 말아야 합니다.

프로덕트 매니저에게서 공통으로 나타나는 특성이 있어요. 통제 권한에 대한 생각은 버리는 겁니다. 상황을 더욱 엄격하게 통제하려고 든다면 성공은 점점 멀어지거든요. 또 다른 특성은 좋은 질문을 던지는 능력입니다. 좋은 질문을 할 수 있다면 문제를 해결할 방법도 찾을 수 있습니다. 팀과 세상에 권위적인 자세로 자신의 관점을 강요하는 것이 아니라 해결하려는 문제를 깊이 사고하기 때문이죠. 이러한 특성이 있으면 분명 좋은 프로덕트 매니저가 될 수 있습니다.

Q: 특성을 말씀해 주셨는데요. 이 특성이라는 것이 여러 프로덕트 매니저에게서 일관되게 나타나는 성격이나 성향의 특성인 것 같습니다. 어떤 특성이 있는지 조금 더 자세하게 설명해 주실 수 있을까요?

A: 그렇게 간단하게 말할 수 있는 문제는 아닙니다. 창립한 지 얼마 되지 않은 신생 기업에서는 프로덕트 매니저의 역할이 확고하게 수립되지 않은 경우가 많아요. 역할 대부분은 창업주의 업무에 포함되어 있기 때문입니다. 제품 중심적인 창업주가 제품 프로세스를 관리할 수도 있고요. 엔지니어링 책임자가 제품 출시 관리 프로세스를 잘해서 그 역할까지 함께 겸하고 있기도 합니다. 그래서 업무 기능보다 특성을 이해하는 방향으로 돌아간 거죠. 회사마다 조직의 구조는 모두 다르기 때문입니다.

제품 관련 역할을 하는 사람들은 해결하려는 문제와 가장

가까운 사람입니다. 유니온 스퀘어 벤처스가 투자하는 여러 기업이 만든, 각각의 모든 제품이 꼭 실용적인 것은 아닙니다. 어떤 회사는 "이런 제품을 목표로 하고, 시장과 출시 전략은 이렇습니다"라는 내용의 제품 요구 사항 문서를 작성하지도 않습니다. 이런 회사의 창업주는 보통 직감을 따르며 일하고, 그 직감은 놀라운 제품의 탄생으로 이어지기도 합니다. 마치 과학자가 되어 두어 명의 계약 직원과 일하는 것 같죠. 그리고 "와, 반응이 있는 걸 보니 뭔가 될 모양인데. 어, 3주가 됐는데 여전히 건재하군. 그리고 3개월 후에도 반응이 여전히 좋네" 이렇게 흘러가는 거죠.

Q: 특별히 염두에 두신 사례가 있습니까?

A: 유니온 스퀘어 벤처스가 네트워크 부문에 투자하는 것을 생각했어요. 텀블러, 킥스타터, 엣시Etsy(소셜 네트워크 쇼핑몰), 트위터가 이런 방식이었습니다. 이들 제품은 창업주가 직접 내린 결정 사항에 실제 사용자들의 반응이 더해진 결과물입니다. 사용자는 제품을 만든 사람만큼이나 제품에서 중요한 부분을 차지합니다. 트위터가 대표적인 예입니다. @ 표시로 답글을 달고, 리트윗하고, 해시태그를 사용하는 것은 제품 개발자가 만든 것이 아니에요. 이런 행동은 사용자 커뮤니티가 만들어낸 일종의 관습 같은 것이었습니다. 이 관습이 강력해진 덕분에 결국 제품화된 것이죠.

프로덕트 매니저가 맺어야 하는 관계가 있습니다. 그들은 이런 관계를 이끄는 목동이지만, 그렇다고 엔지니어는 아니에요. 창업주 역시 목동입니다. 특정한 원칙을 지침으로 삼

아 제품을 만들었을 수는 있지만, 이들도 제품이 어디로 향하고 있는지 정확히 알지는 못합니다. 다만 이 목동들은 제품이 겪는 문제를 이해할 수 있는 가장 가까운 위치에 있어요. 창업주는 기능 중심적이거나 이성적이지 않습니다. 제품을 책임지는 사람이라면 자기가 믿는 원칙에 근거하여 제품을 만들어야 합니다. 원칙을 토론할 수는 있어요. 그렇지만 그 원칙에 대한 감은 갖고 있어야 합니다. 그러면 나머지는 따라오게 되죠.

텀블러는 블로그 플랫폼이 아닙니다. 자기를 표현할 수 있는 자유롭고 개인적인 공간이에요. 그저 우리가 블로그 플랫폼이라고 부르는 것과 닮아 있을 뿐입니다. 지금까지 웹과 소셜 부분에서 자기를 표현할 수 있는 모델이 주로 블로그였기 때문인데요. 텀블러를 기능적인 관점에서 바라봤다면 댓글과 팔로워 기능을 넣었을 거예요. 그러나 데이비드 카프David Karp는 텀블러를 개발하면서 사용자가 기분이 상하지 않기를 바랐습니다. 자기를 표현할 수 있는 긍정적인 공간을 만들기 원한다면, 그걸 실제로 사용하는 사람의 기분이 상하면 안 되겠죠.

블로그를 열었는데 팔로워가 한두 명에 불과하다면 그걸 뭐하러 공개하고 싶겠어요? 오히려 친구가 없는 것처럼 보여 속이 상할지도 모릅니다. 친구가 많지 않다면 텀블러를 통해 탁월한 경험을 하게 될 겁니다. 그런 정보가 전혀 공개되지 않거든요. 댓글 기능이 있었다면 유튜브YouTube처럼 혐오, 인종차별, 기타 온갖 부정적인 내용으로 쓰레기통

이 될 수도 있었을 거예요. 다른 사람이 자신의 페이지에 너무 쉽게 막말을 휘갈길 수 있다면 말이죠. 하지만 텀블러에서는 다른 사람에게 부정적인 말을 하고 싶으면 그 사람의 게시물 전체를 내 페이지로 복사해 가져와야 하고, 거기에 못된 말을 덧붙여 게시해야 합니다. 그러면 내 팔로워에게만 그 게시물이 보이고 원 게시자와 그 팔로워에게는 보이지 않아요. 불과 몇 년 전이었다면 이런 텀블러의 특징에 대해 충분히 사고하지 못해 지나치게 복잡하고 난해하며 쓸수 없는 시스템이라고 평가하고 전부 폐기했을지도 모릅니다. 하지만 지금은 그런 결정이 매우 멋지다고 생각하고 있고, 사용자의 감정에 뿌리를 두고 있다는 점이 더욱 도드라져 보입니다. 이전에는 "버리는 데이터베이스 표란 없다"라는 정신으로 무장하고 있었습니다. 데이터베이스에 어떤 필드가 있으면 그걸 중심으로 기능을 개발해야 한다고 생각했어요. 안 그러면 내 새끼가 죽는다고 생각한 거죠. (웃음) 소셜 시스템을 개발하는 데 너무 기능적으로만 생각했습니다. 그러나 이제는 감정이 어떤지를 살펴야 합니다.

그래서 문화 이야기로 돌아가게 되는데요. 제가 십 년 전에 이미 이런 깨달음을 얻었다고 가정해 보겠습니다. 그랬더라도 프로덕트 매니저로서 성공하지는 못했을 거예요. 당시 캘리포니아는 엔지니어링 중심 문화가 강했거든요. 그걸로 유명했으니까요. 소셜 시스템을 사고하는 모델 대부분이 기능 중심적인 관점을 채택했습니다. 여기서 텀블러를 만든 카프는 프로덕트 매니저가 아닌 창업주였습니다. 그러니까

그런 관점보다 조직이 가지고 있는 기본 원칙을 우선할 수 있었어요. 이런 방식으로 세상을 보지 못하면 그 회사에서 일하기 힘들겠죠.

텀블러를 블로그 플랫폼으로 볼 때 가장 많이 비교 대상으로 삼는 워드프레스WordPress에 대해 이야기해 보겠습니다. 워드프레스는 텀블러와 다르게 확실한 블로그 플랫폼이 맞습니다. 워드프레스의 디테일은 개발자의 경험을 바탕으로 합니다. 바로 여기에서 제품이 탄생하는 거예요. 플러그인이나 테마의 사용법, 패치 적용법 등은 모두 신중하게 계획되었습니다. 워드프레스 커뮤니티는 개발자의 편이지 실제 사용자의 편은 아닙니다. 그러나 텀블러의 네트워크는 실제 사용자에 기반합니다. 왜 그런지 근본적인 원인을 분석해 보면 매트 뮬렌웨그Matt Mullenweg가 워드프레스의 개발 커뮤니티에 깊게 관여하고 있음을 알 수 있습니다. 그래서 워드프레스가 그런 방향으로 진화한 것이죠. 반대로 카프는 다른 커뮤니티에 주목했고, 이것이 텀블러가 지금의 모습으로 진화한 방향의 배경이 되었습니다. 뮬렌웨그는 개발자 커뮤니티의 목동이고, 카프는 자신의 커뮤니티를 이끄는 목동인 셈입니다. 목동은 제가 제품 관리 역할을 설명할 때 주로 사용하는 단어인데요. 조직의 어느 곳에서든 자리에 앉아 그곳에 기반하여 영향력을 만들 수 있습니다.

Q: 사용하시는 언어가 감정적이고 모호하며 주관적인 편입니다. 시스코처럼 크고 보수적인 기업에서 일했던 경험과 지금의 사고방식으로 전환하게 해준 최근의 경험을 비교해

주시겠습니까?

A: 뭐라고 단정하기는 어렵습니다. "시스코에서 일한 경험이 있으니 대기업에서는 제품 관리를 이렇게 한다"라고 일반화해서 말할 수는 없으니까요. 모든 팀 구성원이 자신이 왜 이 일을 하고 있는지 알고 있는 것에서 제품의 성공이 시작된다는 이야기가 생각납니다. 아무 엔지니어나 붙잡고 이 기능이 제품의 더 큰 그림에서 어떻게 작용하는지를 물어보면 될 것 같습니다.

Q: 방금 그 이야기는 나사NASA 이야기가 아닌가요? 청소부에게 물어보면 "우리는 달에 사람을 보내려고 합니다"라고 답한다는 이야기요.

A: 네, 맞습니다. 그런데 팀에 사람이 많아지게 되면 무슨 일을 왜 하고 있는지 모두가 알고 있기 힘들어집니다. 그래서 두세 명으로 시작한 소규모의 스타트업이 쟁쟁한 대기업 사이에서도 성공할 수 있는 겁니다. 모든 사람이 똑같이 이해하고 있으니까요. 매일 모두가 의사 결정을 한다는 그 미묘한 차이가 추구하는 방향에 영향을 미치는 겁니다. 시스코에서 특히 어려웠던 점은 어떤 사업부에 팀이 있으면 그 팀 주변으로 다른 팀이 또 있고, 소속된 사업부가 다른 사업부의 영향도 함께 받는다는 것이었습니다. 작용하는 힘이 너무 많아서 집중하는 것 자체가 너무 어려웠어요. 그러니 모두가 자신이 이 일을 왜 하고 있는지 정확히 알고 있기도 힘들었죠.

그런 모델에서는 우연을 통해 성공할 가능성은 거의 없습니다. 모든 것을 이성적으로 계획하고 실행해야 합니다. 큰 조직에서는 대부분 그렇게 하고 있기 때문이죠. 이것이 제품을 대량생산하는 방식입니다. 그렇지만 대부분의 좋은 제품은 실수하고, 발견하고, 모색하는 과정에서 만들어집니다. 실패는 전에는 생각지도 못했던 것을 떠올리게 만드니까요. 그리고 이런 방식은 무엇보다 스타트업에 적합합니다. 일단 저지르고 봐요. 반면 대기업에서는 기대치도 높습니다. 그래서 어떤 일을 용감하게 저지르도록 내버려 두지 못하는 외부적인 힘이 많이 작용합니다.

Q: 감정과 직관이 위계(조직)와 기능과 상충하는 것처럼 보입니다.

A: 지금 하는 이야기는 특정 유형의 발명에만 해당됩니다. TV를 만든다고 하면 적용되지 않죠. 그게 아니면 다른 방식으로 적용될 수도 있어요. 그러나 사회적인 인간을 위해 제품을 개발한다고 하면 그것이 무슨 의미인지 깊이 생각해야 합니다. 자신을 인간답게 만드는 길이거든요.

Q: 그렇군요. 그런데 저희는 지금 소프트웨어를 말하고 있죠. 형태가 없고 비트와 바이트로 구성된 것 말이에요.

A: 그렇지만 우리는 소프트웨어의 적용을 말하고 있습니다. 라우터나 스위치용 소프트웨어를 만든다고 하면 사람을 위한 소프트웨어를 만들 때는 하지 못했던 다양한 가정을 할 수 있습니다. 그리고 해야 할 일 목록이나 기타 유틸

리티 등 자신만을 위한 소프트웨어를 만든다고 하면 두 사람을 연결하는 소프트웨어를 개발하는 것과는 또 다른 가정을 하게 될 겁니다.

소프트웨어는 주목하는 부분이 아닙니다. 그런데 계속 그 실수를 저지르죠. 소프트웨어 개발 방법이 모든 시대와 산업에 적용된다고 가정해 봅시다. 수십 년 전까지만 하더라도 콘퍼런스의 발표 주제는 사용자를 생각하는 것이 얼마나 중요한가 하는 것이었습니다. 사이트면 사이트, 앱이면 앱, 모두 경험이 형편없었기 때문이에요. 그런데 이제는 아무도 그런 이야기를 하지 않습니다. 사용자가 중요하다는 사실은 이미 모두 알고 있으니까요. 디자인이 사용자를 고려해야 한다는 것도 모두가 알고 있습니다. 사용성이라는 분야도 들어봤을 거예요. 오늘날 제품을 개발하는 전문가는 어린 시절에 형편없는 아동용 제품이 개발되는 것을 보고 자랐고, 그것을 직접 사용하면서 정말 형편없다는 것을 몸소 겪었던 사람이에요.

이제는 사용자가 중요하다는 점을 인식하는 것에서 더 나아가 "사람들이 어떻게 느끼는지를 진짜로 알아야 해"라고 말하는 단계로 넘어왔습니다. 유니온 스퀘어 벤처스의 포트폴리오에 있는 엣시는 얼마 전 엄청난 성과를 거두었어요. 바로 비콥B Corporation(제품과 서비스를 넘어 기업이 창출하는 긍정적인 사회적, 환경적 성과를 전반적으로 측정하는 인증제도) 인증을 받았습니다. 베네피트 기업Benefit Corporation(이윤을 추구하면서 동시에 기업 시민으로서 사회적 책임을 적극적으로 수행하는 기업)의 콘셉트는 정관을 개정하여 의사 결정

을 할 때 주주뿐만 아니라 이해당사자를 고려할 수 있게 하는 것입니다. 정관을 개정하지 않은 상태에서 제가 순전히 회사의 이사로서 엣시를 사라는 엄청난 제안을 한다고 생각해 봅시다. 이전이었다면 이 제안을 받아들일 것을 고려했을 것입니다. 재정과는 관계없는 이유로 제안을 거절하면 소송에 휘말릴 수 있었겠죠.

이해당사자를 고려한다는 아이디어는 네트워크의 가치가 그 네트워크를 구성하는 개인의 가치와 연동된다는 엣시의 신념에서 유래합니다. 기업으로서 엣시의 이해와 사용자의 이해를 정렬하는 거죠. 사용자만 중요하다고 했던 10년, 15년 전보다 진일보한 것입니다.

Q: 진화이면서 동시에 희귀한 일이기도 합니다. 방금 말씀하신 내용과 같은 일을 하는 기업을 많이 들어보지는 못했습니다. 이런 내용을 교육할 수 있는지 궁금합니다.

A: 돌봄을 다른 사람에게 가르칠 수 있을까요? 그건 가정교육의 영역이라고 봅니다. 어떤 가치와 신념을 가졌는가의 문제죠. 종종 프로덕트 매니저를 '사용자의 대변자'로 정의하기도 합니다. 하지만 이건 일반적인 정의예요. 이 정의는 사용자를 대변하지 않는 사람도 있다는 것을 의미하기도 합니다. 배트맨처럼요. 배트맨도 악당이 없으면 존재하지 않을 테니까요. 둘은 서로를 필요로 해요. 모든 사람이 깨달음을 얻지 못하는 이유가 무엇이겠습니까?

시간이 지날수록 조직 구조에 사람이 반영되어야 한다는

사실이 더욱 명확하게 느껴집니다. 매우 간단한 이야기인 것 같지만 구조가 모두 같은 모양이 아니라는 것을 의미합니다. 마치 눈송이처럼요.

Q: 제품 관리 구조가 눈송이 같다는 말씀이신가요?
A: 그렇습니다.

Q: 지금까지 해주신 이야기를 보면 제품 관리는 생각보다는 체계적이지 않고 직관적인 것 같습니다. 어떤 틀이나 규칙도 필요 없어 보이고, 모두가 다양한 방식으로 제품 관리를 하는 것 같아요. 그렇지만 직책, 규칙, 직무기술서 같은 것이 없다면 일은 어떻게 진행될까요?
A: 이 질문은 기본적으로 사람들은 매일 무엇을 하는가와 같은 맥락의 질문입니다. 어떤 일을 하는 데 인력을 많이 투입하게 되면 그만큼 마찰 또한 많이 생깁니다. 마찰이 많아지면 그것을 없애기 위해 해야 할 일도 많아지고요. 수백만 명이 사용할 웹 서비스를 구축한다고 가정하면 사용할 프레임워크, 데이터를 호스팅하고 로드 밸런스 요청을 처리할 클라우드 서비스 등이 필요합니다. 그런데 그런 프로세스를 관리하는데 담당자가 다섯 명씩이나 필요하지는 않아요. 한 명만 있으면 됩니다. 그러나 기술이 진화한 것만큼 인간관계 문제도 발달한 것은 아니거든요.

똑같은 인사 문제가 15년 전에도 있었습니다. 예를 들면 창업자가 직원들과 어울리지 못하고 겉돈다던가, 제품 인력과 엔지니어링 인력이 잘 어울리지 못하는 문제가 있었습니다.

또 신입 직원의 업무 적응 속도가 생각했던 것보다 느리거나, 조직에 인턴을 육성하는 구조가 없는 문제, 마케팅 인력 채용 후 직원들이 어떤 제품이 출시되고 있는지도 잘 모르는 상태에서 제품을 알리는 방식, 버그가 고쳐지지 않는 문제 등 정말 여러 문제가 있습니다. 15년 전하고 딱히 변한 것이 하나도 없어요. 이런 문제는 모두 정체된 문제입니다. 사람과 관련한 문제는 그때나 지금이나 변하지 않았습니다. 바로 이것이 제품 관리의 중심에 있어요. 즉, 사람 사이의 마찰을 줄이고 모두가 같은 방향으로 움직이는 것이죠.

Q: 제품 관리를 시작하며 관련된 구체적인 스킬을 습득하려는 22살의 청년에게 어떤 조언을 해주고 싶으십니까?

A: 저는 제품 세계에 처음 발을 들였을 때, 각종 구성 요소가 하나로 맞물리는 것에 큰 흥미를 느꼈습니다. 같이 일했던 팀원들은 개별 제품을 만드는 일에 열광했지만, 저는 이런 조각이 하나로 합쳐지는 것에 더 열광했어요. 일을 하다 보면 자기도 예상하지 못했던 일을 하게 될 때가 올 거예요. 제 경우 출시일이 코앞인데 손이 달려서 저까지 코드를 확인해야 했던 적이 있었습니다. 사람이 없어서 제가 나가서 서버를 사 오기도 했고요. 팀이 앞으로 나아갈 수 있도록 만들기 위해 수많은 빈틈을 메우는 역할을 하게 됐습니다.

22살이라면 먼저 제품 만들기부터 해봐야 합니다. 제가 일을 시작하던 때만 하더라도 그런 선택지는 생각할 수도 없었겠죠. 하지만 오늘날에는 온라인에서 무료로 코딩을 배

울 수 있습니다. 어떤 서비스든 무료로 배포할 수도 있어요. 그리고 자기가 만든 제품을 사람들에게 무료로 홍보할 수도 있습니다. 온라인으로 무료 모금 활동도 가능하죠. 그러니까 온라인에서 할 수 있는 모든 경험을 다양하게 해 보세요. 그러면 나중에 '나는 이 부분을 다른 사람만큼 잘하지는 못하니까 잘하는 사람을 데려올 방안을 생각해야겠다' 같은 계획을 세울 수 있을 겁니다. 그래서 성공하면 좋죠. 할 수 있는 사업이 생기는 거예요. 실패하면 그 경험을 자양분으로 삼아서 자신과 같은 인재가 필요한 팀에 어필하는 소재로 활용하면 됩니다.

Q: 이를테면 상향식 교육 패키지네요. 전체를 책임지고 무슨 일이 일어나는지 보는 것 말입니다.

A: 그런데 여기서 꼭 짚고 넘어가야 할 것이 있습니다. 바로 호기심이 많은 편인가 하는 점이에요. 호기심이 있어야 팀의 빈 부분도 잘 보이고 거기서 이어지는 통찰을 이끌어 낼 수 있습니다. 여기서 말하는 호기심은 데이터가 나타내는 것에 관한 호기심입니다. 트라이브에 재직할 당시, 데이터베이스 관리자가 저만의 왕국으로 들어가는 열쇠를 따로 만들어 주었습니다. 운영 데이터베이스를 실시간으로 복제한 데이터베이스를 만든 거예요. 그렇게 만들어 준 이유는 간단했습니다. 제가 기존 시스템을 헤집어 놓았기 때문입니다. 그래서 그 관리자는 제가 실험하고 싶은 코드와 기능을 실데이터를 사용해서 구현하고 연구할 수 있도록 적당한 환경을 만들어 주었습니다. 그런 호기심 덕에 새로운 아

이디어를 설득력 있게 전달할 수 있었고, 사람들이 살펴볼 수 있게 만드는 능력이 함께 길러졌죠. 오늘 인터뷰에서 프로덕트 매니저가 팀의 지원자 역할을 어떻게 해내는지 많이 이야기했는데요. 나머지 절반은 만드는 제품에 호기심을 갖고, 의욕적으로 관심을 보이는 사람이어야 한다는 것입니다. 그것도 정말 중요하거든요.

Q: 시장은 어떻습니까? 이 호기심이 회사를 넘어 제품의 잠재적인 시장으로까지 어떻게 확대될까요?

A: 제가 평범한 프로덕트 매니저였던 이유 중 하나는 제가 만드는 제품과 관련된 커뮤니티에 전혀 속해 있지 않았다는 점이었습니다. 더 훌륭하고 효과적인 프로덕트 매니저가 되기 위해서는 자신이 디자인하는 제품의 실제 사용자 커뮤니티에서 활발하게 활동하고 참여해야 한다는 것이 참 재밌는 사실이죠. 저는 제가 디자인하는 제품의 사용자와 너무 멀리 떨어져 있었습니다. 그러다 보니 고정관념에 기반한 가정을 세우게 됐어요. 그 고정관념은 여러 사람의 말과 유행에 크게 영향을 받으며 휘둘리게 되죠. 디자인하는 제품의 실제 사용자로부터 영감을 받은 진정성 있는 제품이 나올 수가 없었습니다. 먼저 시장을 이해할 방법을 찾아야 합니다. 사무실에 앉아 있기만 해서는 안 됩니다. 연구든 조사든 뭐라고 부르든 간에, 다른 사람을 위해 소프트웨어를 개발한다고 하면 그들의 삶이 어떻게 움직이며 무엇이 그들의 동기를 유발하는지 알아내기 위해 뭐든 해야 합니다. 그렇지 않으면 전혀 합리적이지 못한 제품을 만들게 될

테니까요.

이성적인 틀을 만들어 적용하는 순간 실패할 겁니다. 사람들은 그 틀에 맞춰 생각하지 않거든요. 특히 소셜 기능과 관련해서는 더욱 그렇습니다. 감정은 이성적인 생각이 아니에요. 책상 앞에만 앉아 있다 보면 이성적인 틀로만 생각하려 들고, 세상이 어떻게 돌아가고 있는지 제대로 보지 못할 겁니다. 그리고 세상은 절대 그렇게 생각한 대로만 흘러가지 않습니다.

트라이브 재직 당시 한국에는 싸이월드Cyworld라는 아주 경쟁력 있는 회사가 있었습니다. 지금이야 예전 같은 명성은 사라졌지만, 당시만 하더라도 4명 중 1명이 이 플랫폼을 사용하고 있을 만큼 압도적인 사이트였습니다. 하지만 저는 도저히 이해할 수가 없었습니다. 어떻게 그렇게 높은 시장 보급률을 달성할 수 있었는지가 의문이었죠. 이 제품은 기능 자체가 무척 생소했습니다. 사람들은 저마다 '미니홈피'라는 가상의 집을 가지고 있었습니다. 그곳에서는 다른 사람과 가상의 선물을 주고받을 수 있어요. 만약 친구가 시험을 앞두고 열심히 공부하고 있다면, 그 친구를 위해 미니홈피에 사용할 배경음악을 선물한다거나 미니홈피를 꾸밀 수 있는 가상의 가구를 선물로 줄 수 있었습니다. 한국에서 살아봤다면 알 수 있겠지만 대부분 좁은 공간에서 거주합니다. 사람들의 욕망이 개인 공간이라는 형태로 나타난 것이죠. 미니홈피를 뉴욕 스타일의 복층 공간처럼 꾸밀 수도 있

는 겁니다. 가상의 개인 공간을 통해 자신의 개성을 뽐내는 것이 당연한 거예요.

저는 텀블러를 이해하고 나서야 이 독특한 사이트를 이해할 수 있었습니다. 우리가 공유하는 매개체를 통해 자신을 표현한다는 것을요. 그때만 해도 저는 제한적인 시각으로 정체성과 자기표현을 사고하고 있었습니다. 이걸 이해하려면 직접 한국으로 가서 사람들이 싸이월드를 하는 모습을 봐야 해요. 그리고 자기 제품과 관련해서 세웠던 가정은 일단 내려놔야 합니다. 제품을 만들고 있을 때는 그러기가 정말 힘듭니다. 제품을 만드는 중에는 경주마처럼 하나에만 집중하게 되니까요.

이름은 모르더라도 호기심이 동하는 제품을 만났다면 그것을 탐색할 수 있어야 합니다. 인터넷은 너무나도 혁신적이어서 새로운 객체 유형으로 탄생했습니다. 이 새로운 객체 유형은 이전에 본 것처럼 오래된 것으로 보일 때가 있지만, 어떨 때는 전혀 새롭게 다가오기도 합니다. 이름이 없다고 해서 유효하지 않은 건 아니거든요. 인터넷 검색 엔진을 예로 들어 볼까요? 불과 20년 전만 해도 사람들은 그게 뭐냐고 물었습니다.

Q: 일단 어떤 객체가 있다고 하면, 스프레드시트를 만들어서 그 객체의 기능을 전부 나열하고, 시장의 빈 구석이 어딘지 살펴본 뒤 그곳으로 비집고 들어갈 방법을 분석하려는 마음이 들지 않겠습니까.

A: 새로운 사물을 보게 되면 기존의 어휘를 통해 그것의

특성을 표현하려고 합니다. 그 사물을 이해하는 한 가지 방법인 셈이죠. 여기서 앞서 이야기했던 검색 엔진을 더 잘 이해하는 방법은 실제로 직접 만들어보는 것입니다. 이를 통해 세부적인 사항과 직면하는 문제들을 보다 명확하게 파악할 수 있어요. 예를 들면 "이 지점에서 디자인 의사 결정을 내려야겠네. 10개의 결과를 보여줄 것인가 1개의 결과를 보여줄 것인가를 결정해야 해. 최신 결과를 표시할 것인가 2시간 전 결과를 표시할 것인가 결정해야 하고." 이런 생각을 할 수 있을 겁니다. 만들어보는 것만으로도 이런 모든 사항을 고려하게 되는 것이죠. 자신이 궁금해하는 것을 만들어보면 더 잘 이해할 수 있습니다. 실패하더라도 그 과정에서 교훈을 얻을 것이고, 그것을 바탕으로 다음 제품, 또 그다음 제품을 만들어보게 될 테니까요. 이 과정을 몇 번 반복하고 나면 전에 보지 못했고, 자신조차도 뭐라고 설명하기 어려운 새로운 것을 만들 수 있게 됩니다.

이 시대를 살면서 누릴 수 있는 사치라고나 할까요. 20년이나 30년 전에는 불가능했던 일이니까요.

Q: 기술적으로나 문화적으로 불가능했던 것 같습니다. 감정에 기반한 의사 결정은 반문화(한 사회를 지배하는 주류 문화와 대립하여 적극적으로 저항하는 성격을 지닌 문화)에서 했던 것이고, 존중받지 못했죠.

A: 20년이나 30년 전에 브랜드를 만든다고 하면 의식적으로 먼저 분야와 장르를 결정했습니다. 그렇게 어떤 브랜

드인지 먼저 알리고 관심 있는 사람들을 끌어모았죠. 그런데 오늘날은 음악만 봐도 장르에 대한 구분이 많이 사라졌습니다. 수많은 장르가 서로에게 영향을 미쳐요. 이것은 의식적인 결정으로 나오는 것이 아닙니다. 아침에 일어나서 "30%는 쿠바 펑크, 20%는 클래식으로 구성된 밴드를 만들어야지"라고 말하는 사람은 없으니까요. 우리는 자신이 만들어낸 것의 덕을 보고 있습니다.

Q: 제품 관리와 창작을 매우 예술적으로 표현해 주셨습니다.

A: 결과를 이끌어내기 위해 노력하는 액셀러레이터 accelerator(초기 벤처기업이나 스타트업을 발굴해 지원하는 투자업체나 단체)와 인큐베이터incubator(신생기업의 창업을 도와주는 회사)를 중심으로 형성된 시장을 보면 지금이 그 어느 때보다 미술학 학위의 전망이 밝다고 생각합니다. 기업뿐만 아니라 교육 기관에서도 그런 조짐이 보입니다. 사람들은 커다란 변화가 일어나고 있음을 인지하고 있고 그에 대처하기 위해, 즉 그 과정에 자신을 맞추기 위해 노력하고 있습니다. 그러나 그런 가정은 지금의 변화가 이성적인 과정이라는 생각에 기반합니다. 그렇지 않은데 말이죠.

4장

계획으로 말하다

조는 뿌듯한 기분이 들었다. 팀은 제품의 훌륭한 비전을 이끌어냈고, 조에게는 다양한 디자인이 가진 한계점과 이를 지원하기 위해 직접 손으로 그린 스케치 더미가 남았다. 아이디어 자체는 단순했다. 리브웰의 서버에서 사용자에게 하루 중 어느 시점에 어떤 기분이 드는지를 묻는 문자 메시지를 발송한다. 사용자는 1에서 5점까지 점수를 매겨 SMS로 응답한다. 이와 동시에 앱은 나이키 손목밴드나 핏빗Fitbit으로 연결된 제품에서 수신하는 데이터, 페이스북과 트위터의 사용자 상태 업데이트, 캘린더와 메일 앱이 가지고 있는 다양한 정보들을 취합한다. 그리고 이 모든 정보를 바탕으로 하루 중 해당 사용자가 취하는 행동에 따라 유발되는 감정을 해소하기 위해 알아야 할 것, 해야 할 일, 이해해야 할 것 등을 매일 알려준다. 간결하고 일리 있으며 팀의 연구로 입증이 된 아이디어들이다. 조는 이런 앱이 노릴 수 있는 시장 기회가 많다고 확신했다.

그는 회사가 성장하고 있다는 생각에 마음이 들떴다. 인터랙션 디자이너를 채용 중이며, 개발 조직에서는 추가로 개발자를 채용할 계획이다. 제품이 명확한 경로로 나아가고 있으며 형식을 갖추기 시작했다. 이제 개발하기만 하면 된다.

그러나 마음 한구석에는 작은 불안감이 남아 있다. 조는 직전 회사에서의 경험을 떠올렸다. 그의 그룹은 새로운 제품을 출시하려고 했지만, 이 제품이 가지고 있는 정확한 느낌을 개발자에게 제대로 전달하지 못했다. 개발자가 제품의 특성과 기능은 구현했지만, 최종 제품에는 감성, 즉 영혼이 담겨 있지 않았다. 그리고 결과는 명백한 실패로 돌아갔다.

디자인 전략으로 움직이다

'디자인 전략'은 장기적인 계획이다. 주로 기술을 제대로 사용할 수 있게 만드는 것에 초점을 맞춘다. 디자인에 대한 전략은 제품과 서비스의 가치를 실현하는 경로를 설명한다. 비즈니스에서 디자인 전략은 '비즈니스 전략'(시장의 역학과 경쟁 예상에 기반하여 무엇을 개발할 것인가, 어떤 지적재산을 활용할 것인가, 경쟁력을 보여주는 데 필요한 핵심 역량은 무엇인가)과 '기술 전략'(아키텍처, 보안, 플랫폼 등) 모두를 보완하며 이 둘과 교차한다. 비즈니스나 기술처럼 일종의 렌즈로 작용하는 것이다. 이 세 가지 전략은 서로 떼려야 뗄 수 없이 연결되어 있다.

피앤지P&G의 신규 비즈니스 창출 수석 디자인 매니저였던

조시 노먼Josh Norman은 피앤지의 프로세스를 이렇게 설명했다. "피앤지 같은 대기업에서 디자이너와 디자인 매니저는 책임감을 가지고 있으며, 원칙에 입각하여 전략적으로, 또 독립적으로 일하고 있습니다. 현재를 생각하지만, 장기전이라는 사실도 잊지 않고 있죠. 이들은 직관적이며 공감을 잘합니다. 명확하게 설명할 수 있는 프로세스가 있고, 정렬에 익숙합니다. 트렌드와 시장의 움직임을 적극적으로 '감지'하고 있으며, 팀과 경영진이 비즈니스 결정을 할 때 영향을 미치는 맥락적인 예시를 제시합니다." 노먼이 보기에 디자인은 비즈니스 전략에서 추가적인 것이 아니라 근본적인 부분이다. 그는 "모든 것이 잘 맞물리면 훌륭한 디자인이 탄생하여 복잡성을 줄입니다. 개별 프로젝트나 제품을 뛰어넘어서 모두가 느낄 수 있는 아름다운 결과물로 완성되죠. 디자인은 플랫폼과 제품 라인에 영향을 미치고 고객과 기술적인 요구 사항을 정의하는 데 도움을 줍니다. 브랜드가 가진 고유의 정체성 가이드라인과 디자인 언어를 수립하게 만들고 역할이나 업무보다 오래 가는 감동적인 전략을 만들 수 있게 합니다. 다른 사람이 당신의 작업 덕분에 상을 받게 되고, 그 영광을 당신에게 돌리면서 당신보다 더 설명을 잘한다면, 디자인 매니저로서 성공적으로 일을 마친 겁니다"[1]라고 덧붙였다.

많은 스타트업이 부족한 시간을 핑계 삼아 전략을 형식화하는 단계를 거치지 않고 있다. 명확한 언어로 표현된 전략이 있더라도 홍보용 자료, 웹사이트, 각종 워드 문서에 가려져 있거나 여기저기 흩어져 있는 경우도 많다. 전략이 소수의 창업주 사이에서 말로만 존재하는 경우도 허다하다. 대기업의 경우 전략은

보통 임원 수준에서나 명확하게 나타나고, 더욱 작은 목표로 나눠져 회사 전체로 퍼지게 된다. 그러나 이런 식의 대기업 방식은 디자인 전략에서는 통하지 않는다. 디자인 전략은 디테일이 무엇보다 중요하기 때문에 종합적이고 구체적으로 보여줄 수 있어야 한다.

디자인 전략은 제품과 서비스가 전달하는 가치(목표)와 함께 이 목표를 달성하기 위한 포괄적인 단계를 보여준다. 보통 이런 포괄적인 단계에서는 기술이 포함된다. 디자인 전략은 그 기술의 단계, 즉 사용자가 기술과 상호작용하면서 거치게 되는 이동 지점을 최소화하는 것에 집중한다. 디자인 전략은 일종의 스토리텔링인 셈이다. 이런 이야기는 기술이 어떻게 전면에서 사라지고, 사람들이 어떻게 궁극적인 미래를 경험하는지 보여준다.

당신을 사회적 기업가라고 생각해 보자. 빈곤 퇴치를 사명으로 하고 있으며, 불평등이 없는 세상을 비전으로 삼고 있다. 전략은 향후 12개월 후에 노숙자의 심리적, 신체적, 사회적, 영적 요구를 충족하는 신규 서비스를 출시하는 것이다. 비즈니스 렌즈는 이 사업이 재정적으로 지속 가능한지 보여준다(안타깝지만, 대부분의 비영리, NGO 단체의 비즈니스 전략은 '보조금 확보'에 있다. 이는 지속 가능하기도 어려울뿐더러 비용 또한 많이 든다). 반면 기술 렌즈는 사용하려는 SMS 전송 아키텍처 또는 사회복지사를 위한 신규 웹 기반 플랫폼의 출시 여부를 보여주며, 활용 사례를 강조한다. 예를 들면 노숙자가 이 서비스와 어떻게 상호작용할 수 있는지, 그들은 어떤 유형의 경험을 하게 될지, 시간이 지남에 따라 서비스가 어떻게 발전할지 등이다. 그리고 디자인 전략은 제품과 서비스가 잎으로 나아가면서 함께 진행되는 이야기

로, 해당 제품이나 서비스의 가치를 설명한다.

이 예시에서 설명할 수 있는 내용은 신규 P2P 학습 플랫폼이 어떻게 노숙자의 자존감을 높여주는지, 새로운 통합 이력서 시스템이 노동 시장에 다시 진입하려는 사람들에게 어떤 이점을 제공할지, 신규 SMS 기반 시스템이 노숙자에게 오늘 밤 잘 수 있는 곳을 어떻게 알려주고, 이를 사회복지사에게 어떤 방법으로 전달할지 등이다. 이렇듯 디자인 전략은 사람을 위한 가치를 강조하며 목표를 달성하기까지의 경로를 해설한다.

디자인 전략도 다른 전략과 마찬가지로 어떤 도구로 형식화되어야 한다. 즉 글로 적어놓지 않으면 아무도 기억하지 않고 믿지 않으며 행동으로 옮기지도 않는다는 말이다. 전략이란 미래의 상태를 다루는 것이므로 수단과 목적을 포함하는 것이 좋다. 그것을 달성하는 데 사용될 로드맵과 의도하고 있는 전략적인 목표를 모두 제시하는 것이다.

이때 가장 많이 활용되는 것이 바로 파워포인트PowerPoint이다. 전략 문서를 기존의 고루한 매개체로 만들기에는 비효율적이기 때문이다. 최대의 효과를 내기 위해서는 바닥에서 천장까지 닿을 정도로 큰 가치 기반 활동의 타임라인을 활용하는 것이 좋다. 크게 출력하면 할수록 그 출력물은 더욱 생생하게 다가올 것이다. 안 보고 싶어도 볼 수밖에 없다. 76센티미터×38센티미터 크기의 거대한 출력 로드맵을 건물 로비에 걸어놓으면 어떻게 될까. 분명 많은 사람이 이것을 보고 이야기를 나눌 것이다. 전체 로드맵을 이해하고 장기적인 전략으로 인내가 필요한 작업임을 충분히 인지할 것이다. 그리고 행동을 타임라인과 함께 제시하면 전략에 현실성이 가미된다. 로드맵이 비전과 현실성을

동시에 보여주는 것이다(관련 예시는 6장에서 다룬다).

디자인 전략에는 세 가지 도구(정서적인 가치 제안, 콘셉트 맵, 제품 로드맵)가 필요하며, 이것은 하나의 도구로 합쳐진다(앞으로 두 개의 장에서 이 도구를 만드는 법을 다룬다). 디자인 전략은 단순한 도구나 문서가 아니라는 사실을 명심하자. 목적을 상기시키는 강력한 역할을 할 수 있기 때문이다. 좋은 전략은 기업의 DNA에 새겨진다. 그리고 이를 실행할 사람들의 제2의 천성이 된다. 우리는 왜 특정 행동을 하게 되는가? 그 행동들은 서로 어떻게 연관되어 있는가? 왜 이런 사소한 사용자 인터페이스 의사 결정의 디테일을 놓고 전전긍긍하고 있는가? 그것은 바로 디자인 전략에 더 거대하고 분명한 의도가 담겨 있기 때문이다. 디자인 전략은 직원들에게 일해야 하는 이유를 제공한다.

정서적인 가치를 생각하다

디자인 전략의 첫 번째 단계는 정서적인 가치를 제안하는 것이다. 어떤 가치를 창출하겠다고 고객에게 약속한다. 이 약속은 가치 라인value line(마케팅으로 전달됨)으로 눈에 보이는 것과 동시에 제품을 정의하고 형성하는 디자인 의사 결정(제품 사용으로 전달됨)처럼 숨어 있는 형태로 고객에게 전달된다.

가치 제안이 무엇인지 더 정확하게 이해하기 위해 몇 가지 질문을 던지고 이에 답해 보자. 제품을 사용하거나 습득하기 전에는 하지 못했는데, 이 제품을 사용하거나 습득한 후에 할 수 있

는 일은 무엇인가?

많은 경우 경제적인 관점에서 생각하며 부를 나타내는 돈이나 시간을 예로 들어 이 가치를 설명하려고 할 것이다. 그래서 실용성의 관점으로 가치에 대한 질문에 답을 하려고 하며 사용자가 제품을 통해 무엇을 할 수 있는지 이야기하려는 경향이 있다. 구글과 경쟁하는 검색 엔진을 만들었다고 가정해 보자. 이 제품이 '정보 검색에 어떤 도움이 되는지'를 설명할 수 있을 것이다. 일리 있는 생각이다. 그런 관점은 '세상의 많은 정보를 모아 모든 사람이 유용하게 이용할 수 있도록 한다'라는 구글의 사명 선언에도 녹아 있다. 구글의 잘 알려지지 않은 가치 라인인 검색, 광고, 앱에도 이런 점들이 고루 반영되어 있다.[2]

구글의 가치 선언 핵심은 일을 완수하고 효율성을 높이는 것이다. 이는 명확하고 단순하며 추적과 측정이 용이하다. 이런 가치 선언은 제품의 새로운 특성과 기능, 심지어는 기업 내 조직을 검증하는 기준으로도 삼을 수 있다. 굉장한 아이디어를 담은 신제품이 나왔다고 생각해 보자. 이때 "새로운 아이디어가 어떤 방법으로 우리의 검색, 광고, 앱이라는 가치 라인을 뒷받침할 수 있을 것인가? 정보 검색에는 어떤 도움이 될 것인가? 세상의 정보를 모으는 데 어떻게 도움이 될 것인가?"라는 질문을 함께 던질 수 있다.

그러나 이런 실용적인 가치에 관한 내용은 전체 이야기의 한 부분일 뿐이다. 고객이 어떤 제품을 구매하거나 사용하는 이유는 제품이 무엇을 할 수 있느냐 뿐만 아니라 제품이 어떤 느낌을 주느냐에 따라서도 달라지기 때문이다. 제품과 사용자 사이의

정서적인 유대를 이해하려면 감정, 열망, 욕망, 꿈을 생각해 보고 위에서 했던 질문을 약간 변형하여 접근해 보자. 제품을 사용하거나 습득하기 전에는 느끼지 못했는데, 이 제품을 사용하거나 습득한 후에 무엇을 느끼고 있는가?

조의 가치 제안은 다음과 같다. 리브웰 제품을 사용한 후, 사용자는 하루 동안 일어나는 자신의 감정 변화를 이전보다 더욱 섬세하게 살펴볼 수 있으며 그런 감정을 생활의 여러 이벤트나 활동과 연결할 수 있다.

조의 정서적 가치 제안은 다음과 같다. 리브웰 제품을 사용한 후, 사용자는 자신의 신체 리듬과 교감한다고 느끼고 정신 건강을 이전보다 더 잘 관리하고 있다고 느낀다.

제품 스탠스 만들기

디자인 전략을 위한 두 번째 조각은 제품의 스탠스를 결정하는 데서 나온다. 디지털 제품에서 매우 흔하게 나타나는 주관적인 특성은 브랜드와 실용성 사이를 오간다는 것이다. 제품 스탠스는 제품의 태도, 즉 개성을 말한다. 이는 만들어지고 디자인되는 것이며 제품의 특징, 기능, 언어, 이미지, 기타 공식적인 디자인 특성 등에 다양한 영향을 미친다. 스탠스는 시장 적합성, 사용성, 유용성과는 비슷하면서도 다른데, 의도적으로, 또는 우연한 기회에 만들어질 수도 있기 때문이다. 기존의 브랜드 언어에서 진화할 수도 있고 처음부터 만들어질 수도 있다. 사용자나 시장에 대한 이해, 또는 개별 디자이너의 대도와 접근방식에 따라서도 진화의 방향이 달라진다. 제품 스탠스의 핵

심은 바로 감정이다.

그러나 감정은 정형화하거나 정량화하기 어렵다는 특징이 있다. 분석적인 환경(예: 비즈니스)에서 감정을 주제로 이야기하는 경우는 드물다. 그런 대화를 나누더라도 대화 자체를 어려워하거나 이해하기 힘들다. 내용이 주관적이며 논의 결과가 모호해지기 때문이다. 팀에서 사용자가 특정 제품을 사용한 후 행복한 감정을 느끼도록 하는 것을 목표로 정했어도, 이를 적용할 수 있는 명확한 기능이나 활동으로 즉시 전환하는 것은 생각보다 어렵다. 그러니 감정을 생각하는 대신 제품을 의인화하여 제품의 구체적인 스탠스를 수립해 보자. 제품이 사람이라면 어떤 사람일 것 같은가? 불안한 상황에 놓였을 때 어떤 태도를 보일까? 위협에는 어떻게 대응할 것인가? 회의에서는 어떤 모습일까? 창의적인 편인가, 분석적인 편인가? 회의를 주도할 것인가, 뒤에 앉아서 낙서만 하고 있을 것인가? 이처럼 제품에 고유한 성격이 있다고 상상하면서 생명을 불어넣어 보는 것이다.

물론 제품이 정말로 살아 있는 것은 아니지만, 사용자는 제품과 상호작용하면서 자연스럽게 의인화 과정을 거치게 된다. 명백하게 사물인 제품에 인간의 특성을 부여하는 것이다. 사용 중이던 앱이 갑자기 다운되면 사용자는 앱을 상대로 욕을 할지도 모른다. 이 의인화 과정의 결과 사용자는 시간이 지남에 따라 제품과 더 복잡한 관계를 쌓아나간다. 따라서 원하는 제품의 스탠스가 무엇인지 먼저 이해하려고 한다면 자연스럽게 시간의 흐름에 따른 상호작용을 상상할 수 있고, 사용자와 제품 사이의 관계를 혼잣말이 아닌 대화 형식으로 설정할 수 있을 것이다.

제품 스탠스라는 아이디어에 익숙해지면 이 스탠스가 어떤 모습일지 설명하는 것으로 시작한다. 우선, 세상에 선보이려는 제품이 가지고 있는 정서적인 특징이 무엇인지부터 파악해야 한다. 파악하는 방법은 매우 다양하며, 어떤 방법을 선택할지는 제품 팀의 스타일과 문화에 따라 달라진다. 팀이 분석적이고 공학적인 방식으로 디자인에 접근하고 있는가? 아니면 시장을 지침으로 삼고 있는가? 1인 팀으로 자신의 비전이 제품 개발을 주도하고 있는가? 또는 기존의 태도를 가지고 있는 브랜드를 보유하고 있는가? (기존의 태도를 파악하는 방법은 표 4-1 참조)

네다섯 가지의 특성을 파악하는 것이 좋으며, 구체적일수록 유용하다. 렉서스Lexus와 미니 쿠퍼Mini Cooper가 추구하는 정서적인 특징을 비교해 보자. 렉서스는 럭셔리 브랜드 이미지를 가지고 있지만, 이 '럭셔리'라는 단어는 모호한 느낌을 준다. 렉서스는 럭셔리하고 감각적이며 요염하고, 고고하면서도 우아하며 매끈하고 로맨틱한, 조금은 다가가기 힘든 느낌을 주고자 한다. 그에 비해 미니 쿠퍼는 어린아이 같은 호기심, 무사태평함, 경쾌함을 보여주며 활발하고 명랑하며 장난기 많고 자유로운 느낌을 주려고 한다. 이는 차량 그 자체는 물론이고 광고와 고객들의 구매 경험을 분석하면 알 수 있는 사실이다. 기존 브랜드 언어는 제품 스탠스에 많은 단서를 제공한다.

이제 추구하고자 하는 정서적인 특성을 활용하여 필요한 요건들을 수립해 보자. 기능 요건과 마찬가지로 정서적인 요건들은 개발할 제품이나 서비스의 여러 측면을 설명한다. 이런 요건들을 바탕으로 제품이 완성된 후 제대로 충족되있는지 테스트할 수 있다. 정서적인 요건은 "우리 제품은 ~할 것이다"라는 문

장의 형태를 띄고 있다. 그리고 이 요건을 이미 사용 중인 이야기, 요건, 결함 추적 시스템에 도입할 수 있다. 정서적인 요건과 기능 요건의 차이점이 있다면, 정서적인 요건은 제품의 어느 곳에나 있다는 점이다. 제품 활용 사례와 모든 측면에 존재한다. 모든 제품, 특성, 사용성, 마케팅, 그에 따른 디자인 의사 결정을 좌우하고, 규정하며, 인위적으로 제한한다. 한 마디로 정서적인 요건이 다른 모든 요소를 압도한다는 말이다.

표 4-1 기존의 태도를 파악하는 법

유명한 대기업에 근무하는 경우	브랜드 언어가 이미 존재하고 시장-브랜드 인식이 이미 존재함	기존 브랜드 언어가 납득이 가는 정서적인 특성으로 직접적으로 연결됨
공학적인 문화에서 일하는 경우	프로세스에 분석적으로 접근할 것을 기대하고 이를 준수함	데이터를 바탕으로 선망하는 정서적 요건을 합리화해야 함
마케팅 중심 문화에서 일하는 경우	경쟁과 전반적인 시장 상황을 살핌	추구하는 정서적 요건을 정당화하려면 기회 영역을 시각적으로 보여줘야 함
소규모 팀에서 일하는 경우	자신이 결정을 내릴 여지가 많음	제품이 불러일으킬 감정 유형을 강하게 주장해야 함

트위터의 디자인 리드이자 전 마이크로소프트 크리에이티브 디렉터 마이크 크루제니스키Mike Kruzeniski는 정서적인 요건이 제품의 '영혼'이 된다고 말했다. 시간, 예산, 시장 제약의 문제 등으로 제품에서 빼야 하는 것이 생기더라도 정서적인 부분만큼은 빼서는 안 된다고 주장했다. 그러면 제품에 남는 것이 없기 때문이다. 그에게 (제품의) 영혼에 대해 설명해 달라고 했을 때,

그는 최소한의 요소로 구성된 세트라고 말했다.

"(제품의) 영혼은 세 가지 요소, 즉 무엇을 하는 제품인가, 어떻게 움직이는가, 어떤 형태를 가지고 있는가, 등으로 최소한으로 결합된 것을 의미합니다. 이때 감각적인 특성이 제품의 기능적인 부분에 생명을 불어넣어 주죠. 그렇지만 단독으로는 존재할 수 없습니다.

저는 디자이너로서 스스로에게 이런 질문을 던집니다. '어떤 기능을 빼도 여전히 목표를 달성할 수 있는가? 최소한의 움직임으로 제품의 개성을 드러내는 방법은 무엇인가? 외적 요소를 적게 활용하면서도 제품을 차별화하는 방법은 무엇인가?'

최소 요건에 대한 균형이 잡히면 디자인 팀이 어떻게 일해야 할지에 대한 방향이 보입니다. 이제 제품은 단순한 제품이 아닌 하나의 이야기가 됩니다. 그 이야기 안에서 디자이너가 가장 신경 쓰는 부분이 무엇인지, 의사 결정은 어떻게 내리는지, 무엇을 중요하게 생각하는지, 디자이너의 성격은 어떤지까지 모두 나타납니다. 제품을 사용할 때 만든 사람과 일종의 유대감까지 느낄 수 있다면 영혼이 어떤 것인지를 느끼는 것이라 생각합니다."[3]

다음은 렉서스가 가지고 있는 특성에 따라 이끌어낼 수 있는 정서적인 요건의 예이다.

우리 제품은 언제나 동경의 대상이 된다. 우리 제품을 만지면 에로틱하다고 느낄 정도로 기분이 좋아진다. 우리 제품은 사용자가 약간 비이성적인 일을 할 수 있게 유혹한다. 우리 제품은 사용자가 무엇이든 할 수 있다고 느끼게

하지만, 사실은 우리 제품이 사용자를 제어한다.

이런 문장을 읽으면 제품이 진짜 살아 있는 사람처럼 느껴진다. 무생물에 정체성을 부여한 것이다. 이것이 개성을 나타내는 다양한 구조가 된다. 앞으로 이런 정서적인 요건을 바탕으로 활용하여 제품의 특징, 가격 설정, 콘텐츠 전략, 출시 우선순위 등을 정하게 될 것이다.

이를 바탕으로 제품에 부여할 다양한 특징을 정하고 선택한다. 제품의 색상을 채도가 높은 데이글로 컬러day-glo color(네온풍의 인공적인 형광색을 의미)로 할 것인가 아니면 위에서 언급한 요건들을 고려하여 더욱더 감각적이고 풍부한 느낌을 주는 은은한 컬러를 활용할 것인가? 속도계를 표준 세팅으로 둘 것인가, 아니면 상상을 초월하는 시속 354킬로미터까지 높여 표시할 것인가? 선루프를 옵션으로 둘 것인가, 기본 장착할 것인가?

이런 요건들이 제품의 상호작용과 세부적인 외관을 결정하고 선택하는데 바탕이 된다. 렉서스에 창문을 수동으로 여닫는 손잡이가 달려 있는 모습은 상상하기 힘들 것이다. 하지만 여기에 세련된 딤플링dimpling(판금 작업의 일종), 섬세하고 세부적인 질감, 부드러운 움직임과 오목하게 들어간 디테일이 합쳐진다면 수동 손잡이조차 원래 있어야 했던 것처럼 느껴질 수도 있다. 거기에 렉서스의 정서적인 특성과 요건을 생각하면 당연히 가죽을 소재로 사용했을 것이다.

정서적인 요건은 서로의 주장을 중재하는 역할을 하는 동시에 제품 팀이 전진할 수 있게 돕는다. 이제 제품에 독특한 개성

이 생겼으므로 제품은 스스로 살아 숨 쉬게 된다. 그리고 무생물에서 벗어나 어떻게 형성되어야 할지 자기주장을 펼치기 시작할 것이다. 제품에서 정서적인 불일치가 나타난다면 놀라울 뿐만 아니라 합리화하기도 어렵다. 친구에게서 이를 발견했을 때와 마찬가지로 말이다.

우리 이야기의 주인공인 조는 다음과 같이 제품이 추구하는 정서적인 특성을 만들었다.

우리 제품은 힘이 되고 명랑하며, 의지가 되면서도 따뜻하고 편안하다.

그는 이 특성을 정서적인 요건으로 다시 표현했다.

우리 제품은 수다스럽고 자연스러우며 편안한 언어로 대화한다. 우리 제품은 부정적인 감정적 반응을 예측하고 그런 반응을 완화할 수 있는 방법을 제시한다. 우리 제품은 사용자를 덜 외롭게 하고, 함께 있다고 느끼게 한다. 우리 제품은 언제나 긍정적이다.

프레임과 플레이로 말하기

강력한 제품 스탠스는 제품 개발에서 가장 중요한 두 가지인 프레임과 플레이를 활용한다. 프레임은 어떤 상황, 사람, 제품에 관한 능동적인 관점을 말한다. 사람은 언제나 자신의 경험을 바탕으로 프레임을 적용한다. 이는 인간이 삶을 살아가는 방식이기도 하다. 능동적으로 주변의 상황을 고려하고 자신

만의 렌즈나 필터를 사용하여 특정한 상황에 적용하는 것이다. 프레임을 적용하는 것은 인간이 가지고 있는 독특한 특성이라고 할 수 있다. 서구 문화권에서는 언제나 객관성이 중요시되지만, 적어도 무언가를 경험하는 중에는 객관성을 유지하기란 불가능에 가깝다.

플레이는 모색을 위한 모색을 하는 것을 말한다. 어떤 일이 일어나고 있는지를 알아보기 위해 다양한 결과를 실험하고 사고해 보는 것이다. 플레이를 많이 한다는 것은 실험적이고 호기심이 많다는 뜻이며, 시도할 의지가 있음을 의미한다.

제품 개발에서 프레임과 플레이를 생각하면 기회의 영역, 즉 무슨 일이 생길지 살펴보기 위해 새로운 관점에서 프레임을 다시 짤 수 있는 기회에 도달한다. 제품에 새로운 프레임을 적용할 때면 독립적인 특성이 있는 것처럼 바라보며, 제품이 특정한 방식으로 행동할 것을 요구하게 된다. 이런 개성이 일관적이고 스탠스에서 보이는 풍부한 감정을 신뢰할 수 있다면 사용자는 그 제품을 통해 다양한 상호작용을 경험할 수 있게 된다. 그리고 사용자가 제품의 스탠스에 공감하게 되면 제품이 추구하는 정서적인 특성이 사용자에게 전이 하게 된다. 경쾌하고 도발적이며 어디로 튈지 모르는 특성의 프레임은 경쾌하고 도발적이며 어디로 튈지 모르는 사람이 되고 싶은 사용자의 공감을 불러일으키며 그런 특성을 갖게 되는 것이다.

앞서 일부러 디지털 제품이 아닌 자동차를 예로 들어 소개했다. 자동차의 외관은 눈에 명확하게 보이는 요소이므로 특성을 결정할 때 명시적이고 분명해진다. 반면 디지털 제품의 경우에는 그것을 표현하는 것이 훨씬 미묘해지는데, 지속적이고 깊은

영향을 미칠 수 있는 기회는 디지털 제품의 규모와 범위에 따라 더욱더 증폭된다고 할 수 있다.

몇 년 전, 버거킹Burger King은 광고회사 크리스핀 포터+보구스키Crispin Porter+Bogusky와 손잡고 '와퍼의 희생양Whopper Sacrifice'이라는 캠페인을 진행했다. 페이스북 사용자가 친구 한 명을 희생시키면 무료 햄버거 쿠폰을 받을 수 있었다. 예를 들어 조를 희생시킨다고 하면, 페이스북 담벼락에 조와의 우정보다 공짜 햄버거가 더 중요한지 묻는 메시지가 게시된다. 와퍼의 희생양이라는 이름에 걸맞게 매우 불손한 제품 스탠스를 선보인 것이다. 이 불손함이 수십만 명의 사용자에게 전이되었고, 친구를 버리고 햄버거를 선택하는 인터넷상의 분위기가 고조되었다. 이는 정서적인 가치 제안과 함께 디자인 전략을 높이려는 의도적인 제품 의사 결정이었다.

이 캠페인을 담당했던 크리스핀 포터+보구스키의 매트 월쉬 Matt Walsh 부사장은 이런 불손한 긴장감을 다음과 같이 설명했다. "모든 브랜드 아이디어가 개발될 토대입니다. 고객 브랜드에 내재한 공정함과 진실성이 문화적인 인식이나 일시적인 트렌드와 반대되는 경우는 많았습니다. 대중이 진짜라고 믿는 사실이 충돌하는 거죠. 거기서 우리가 이용할 긴장감이 발생합니다. 일부러 문화 규범과 상충하는 방식으로 프레임을 구성하고 제품의 진실성에 적용하면, 이 둘 사이의 긴장과 잠재적인 에너지를 일으킬 수 있는 겁니다. 이 긴장과 에너지가 문화적인 대화, 세품, 범주, 세상을 재평가하는 형태로 표출되도록 말이죠."[4]

메일링 리스트에 대량 메일을 발송하는 툴인 메일침프 MailChimp는 유머 감각이 뛰어난 활발한 친구 역할을 한다. 메

일 미리보기를 할 때 화면을 너무 크게 키우면 원숭이의 팔이 떨어져 나가는 것이다.[5] 이는 제품 스탠스를 높이려고 의도적으로 만든 제품 의사 결정이었다. 메일침프의 CEO 벤 체스트넛 Ben Chestnut은 이런 결정을 했던 이유가 "창의적인 프로그래머와 디자이너가 일하기에 매력적인 회사라고 광고하기 위해서"였다고 말했다.[6] 메일침프의 사용자 경험 디렉터 애론 월터Aarron Walter는 체스트넛은 "사용자들에게 이메일 화면이 얼마나 큰지 재밌게 보여줄 수 있는 방법이 뭘까 고민하고 있었습니다. 그러다가 놀이기구를 탈 때 '키가 이 정도 되어야 합니다'라고 붙어 있는 표지판을 떠올렸죠. 미리보기는 팝업으로 표시되기 때문에, 크기 조정이 가능하거든요. 그래서 창이 커지는 만큼 프레디 Freddie(침팬지 캐릭터 이름)의 팔이 늘어나면 재미있을 거라고 생각했습니다. 그렇지만 어느 시점이 되면 이상해 보이는 거죠. 프레디의 팔이 그만큼 늘어날 수 없다고 보여주는 거예요."[7]

두 기업 모두 감정적인 호소를 바탕으로 제품 스탠스를 지원하고 있다. 단 하나의 목적을 위해 실용적이지 않은 기능을 추가하거나 조정한 것이다. 이런 호소는 이야기가 될 수도 있고, 애니메이션이나 농담의 형태를 취할 수도 있다.

유사한 경험을 이해하다

정서적인 가치 제안과 제품 스탠스에 이은 세 번째 디자인 전략은 유사한 정서적 경험을 이해하는 것이다.

먼저 연구로 밝혀낸 통찰과 목표를 생각해 보자. 의약 분야에서 일하고 있다면 "사람들은 최소한의 노력으로 건강을 유지하기를 바란다" 또는 "사람들은 건강에 대한 과학 용어를 이해하지 못하거나 신뢰하지 않는다"라는 통찰을 끌어낼 수 있다. 그리고 이 목표를 통해 '질병의 안전한 치료' 또는 '치료 계획의 이해'로 세울 수 있다. 작가 앨런 쿠퍼Alan Cooper(인터랙션 디자인과 소프트웨어 개발 공학 분야의 전문가)는 "기술이 변하면 작업도 변하기 마련이지만 목표는 변하지 않는다"라고 말했다. 따라서 해결책의 매개와 관계없이 이런 개괄적인 목표가 적용된다.[8]

앞서 파악한 목표를 달성하기 위해 사람들의 상호작용과 감정을 자신의 통찰을 바탕으로 서술해 본다.

'질병의 안전한 치료'를 뒷받침하는 상호작용과 사람들이 느끼는 감정은 다음과 같다.
- 매일 알약 한 알을 꼭 섭취한다.
- 상태가 나아진다고 확신한다.
- 때때로 의료진의 검진을 받는다.

'치료 계획의 이해'를 뒷받침하는 상호작용과 사람들이 느끼는 감정은 다음과 같다.
- 쉬운 언어로 쓰인 치료 계획에 관한 내용을 읽는다.
- 복잡한 사항을 다른 사람과 논의한다.
- 무엇이든 할 수 있다고 느낀다.

다음으로 의료와는 아무 관련 없지만, 비슷한 상황을 생각해 본다. 어떤 상황에서 위와 같은 특성이 나타날까?

- 매일 (행동)을 꼭 한다.

- 상태가 나아진다고 확신한다.

- 때때로 전문가의 진단을 받는다.

- 쉬운 언어로 쓰인 (상황)에 관한 내용을 읽는다.

- 복잡한 사항을 다른 사람과 논의한다.

- 무엇이든 할 수 있다고 느낀다.

정원 가꾸기, 고급 MBA 과정 등록, 마라톤 훈련까지 전혀 다른 분야 안에서도 유사성이 나타난다. 모두 매일 상호작용이 일어나고, 오랜 기간에 걸쳐 천천히 앞으로 나아가며, 자주는 아니더라도 정기적으로 전문가를 만나 이야기를 나눠야 하고, 쉬운 말로 풀어서 설명할 수 있는 전문 용어가 많이 사용되며, 할 수 있다는 자신감이 필요한 일들이다.

이 중에서 한 가지 예를 들어, 마라톤 훈련을 시작해서 이 과정이 어떻게 진행되는지 시간에 따라 설명한다고 생각해 보자. 먼저 타임라인을 그리고 훈련할 때 도움이 되는 주요 도구를 적는다. 가령 하루 동안의 훈련을 기록하는 디바이스를 착용할 수도 있다. 캘린더는 코치가 훈련 계획을 준비하고 사람들에게 훈련 계획을 상기시키는 데 도움이 된다. 격려와 도움을 받기 위해 그룹에 참여하기도 하며, 자신과 비슷한 사람이 이미 경험한 감동적인 성공 스토리가 담긴 잡지를 찾아 읽기도 한다.

이 모든 도구는 신제품의 새로운 기능이 될 가능성을 제공하

며 새로운 의료 제품 개발의 촉진제가 된다. 캘린더, 그룹, 잡지, 디바이스에 대한 아이디어를 떠올리면서 이 상황에서 이런 도구가 왜 효과적인지 생각해 보는 것이다. 그리고 자유롭게 아이디어를 가져와서 새로운 맥락에서 활용해 본다. 유사한 상황을 찾아보는 방식이 효과적인 이유는 여러 패턴에 걸쳐 유추해 내는 뇌의 능력 덕분이다. 인지과학자 더글라스 호프스태터Douglas Hofstadter에 따르면, 유추는 모든 인간 사고의 중추이며 자기 주변의 세상을 이해하는 데 도움을 주는 연결 세포 역할을 한다.[9] 다채로운 유사 사례를 활용하기 위해서는 마라톤 훈련이나 정원 가꾸기가 떠오를 정도로 세계를 다양한 관점에서 자유롭게 바라볼 수 있어야 한다. 따라서 일에 탄력을 더하는 기술뿐만 아니라 문화와 사회를 바라보는 관점을 어떻게 확대해 나갈지 생각해야 한다. 소프트웨어, 스타트업, 제품과는 전혀 관계없는 새로운 분야의 블로그 글을 찾아 읽는다던가, 편안하게 느끼는 영역에서 멀리 떨어진 낯선 분야의 콘퍼런스에 참가하는 것이 하나의 방법이 될 수 있다.

이번 장에서는 실용성이 아닌 감정에 초점을 맞춘 제품 비전을 위해 정서적인 가치 제안을 개발하고 수립하는 방법을 살펴보았다. 제품 스탠스를 개발하여 제품에 고유한 목소리를 부여하고 유사한 상황을 활용하여 경험적인 비약을 만드는 방법도 찾아봤다. 다음 장에서는 전략적인 비전에 제품의 디테일을 어떻게 접목할 수 있는지 알아볼 것이다. 그로인해 세품은 저마다 성격을 가지고 살아 움직이게 될 것이다.

마크 필립Mark Phillip 인터뷰
"제품 의사 결정을 하라! "

마크 필립은 텍사스 주 오스틴 소재 스포츠 경기 애널리틱스 기업 RUWT?!(Are You Watching This?!)의 CEO이다. RUWT?! 는 알고리즘을 활용하여 야구의 노히트 노런, 축구의 페널티킥, T20 크리켓의 슈퍼 오버(연장전) 등 재미있는 스포츠 이벤트를 실시간으로 파악한다. RUWT?!은 B2B 기업으로 활약하며 보유하고 있는 데이터를 전 세계 스포츠 및 언론 기업에 제공하고 있다. 이를 통해 모바일 애플리케이션과 디지털 광고판, 고층빌딩 꼭대기의 조명을 구동할 수 있도록 지원한다.

필립은 브루클린에서 태어나 MIT를 중퇴했다. 그는 기술을 활용하여 인간을 디바이스로부터 해방시키는 일에 지대한 관심을 보였다. RUWT?!를 설립하기 전에는 기업 소프트웨어 컨설팅과 광고 분야에서 일하며 베스트 바이Best Buy, 보잉Boeing, 체이스Chase(JP모건 은행JPMorgan Chase Bank을 의미함), 포드 유럽 Ford of Europe, 존 디어John Deere(미국 중장비 및 농기계 제조사), 랜즈엔드Lands End(미국 의류업체), 도요타Toyota 등 대기업 브랜드와 협업했다.

Q: 마크, 자신과 회사를 소개해 주세요.

A: RUWT?!는 TV 앞으로 달려가야 할 순간들을 디지털 기술을 통해 알려줍니다. 흥미진진한 스포츠 이벤트를 찾아서 사람들이 더 늦기 전에 볼 수 있도록 알림을 보내는 거죠. 폭스Fox, CBS, 텔스트라Telstra 같은 대기업을 지원하

고 있습니다. 이들의 경기가 재미있는 날이면 앱으로 푸시 알림을 보내거나 DVR 자동 녹화를 시작합니다. 도로변의 거대한 광고판에 깜짝 우승!이라는 메시지를 띄우기도 합니다.

우리 애플리케이션의 특징 중 하나는 바로 재미 점수가 있다는 것입니다. 0부터 무한대로 점수를 매길 수 있어요. 0은 가장 지루한 경기가 되겠죠. 300점 정도가 되면 상당히 특별한 경기라는 것을 의미합니다. 이런 수치와 함께 네 가지 레벨을 같이 두고 있습니다. 에픽 레벨은 275점부터 시작합니다. 야구에서 8회말 노히트 노런이면 에픽 레벨에 해당합니다. 그 정도면 다음날 출근했을 때 분명 화제에 오르죠.

이 점수는 엎치락뒤치락하며 많은 변화가 일어납니다. 그게 바로 저희가 판매하는 거예요. 이걸로 더 큰 일이 가능해지거든요. DVR 녹화, 광고판, 기타 대규모 공개 이벤트처럼 말입니다. 어느 호텔의 외벽 조명을 경기 진행 상태에 따라 바뀌도록 한 적도 있습니다. 스포츠를 좋아하는 팬이라면 하늘에 비친 커다란 배트맨 조명처럼 느껴졌을 겁니다.
주로 혼자 일하고 있으며, 벌써 7년하고도 2개월이라는 시간이 지났습니다. 이따금 계약 직원을 고용하기도 했어요. 이 일은 제 자식과도 같은 존재이고 제 비전입니다. 투즈Thuuz라는 경쟁사가 있는데요. 우리 회사와 어떤 차이점을 갖는가 살펴보면 참 흥미롭습니다. 투즈는 직원이 15명

이고 자본금은 500만 달러입니다. 반면 저는 1인 기업이고 신용카드로 재정을 충당하고 있죠. 사실, 올해는 꽤 성과가 좋았습니다. 제 신용카드 점수가 올해에만 115점이 올랐거든요. 한두 해 전만 해도 0점이었는데 말이죠. 어쩌면 10년 후에는 MBA 과정에서 RUWT?!와 투즈의 사례를 비교연구 할지도 모릅니다. 선발 주자와 후발 주자, B2B 기업과 B2C 기업의 대결 구도로 보면서 말이죠. 제가 시작하려고 계획하거나 생각했던 많은 작업이 투즈에서 재정적인 지원을 받아 이루어지고 있는데요. 저는 거기서 의도적으로 멀어지려고 합니다. 투즈는 우리 회사와 평행 우주 관계에 있는 기업이라고 생각해요. 그렇지만 제가 하고 있는 일과는 아주 다른 방식으로 일하죠. 2안으로 생각했던 의사 결정 사항들이 경쟁사인 다른 기업에서 결정되어 적용되는 것을 보면 흥미롭기도 합니다.

Q: 그러니까 고독한 창업주가 스스로 길을 개척한다는 인터넷 시대의 꿈을 실현하고 계시네요. 혼자서 일하는 것은 어떻습니까?

A: 회사의 비전을 온전히 통제한다는 것은 축복과 동시에 저주입니다. 제가 잘하고 있는지 확인해 줄 다른 사람이 없거든요. 그래서 종종 너무나 명백한 실수를 저지르기도 합니다. 지금까지 했던 실수 중에 가장 큰 실수를 꼽으라면 제품을 처음 출시했을 때 iOS를 공략하지 않은 것입니다. 당시만 하더라도 애플에 앱스토어가 없었을 때라, 웹 스토어Web Store에서 웹 앱을 게시하도록 되어 있었습니

다. RUWT?!는 최초의 스포츠 앱이었죠. 그러나 오브젝티브-CObjective-C(C 언어의 객체 지향 버전)가 나왔을 때, 네이티브 앱Native App(각 OS에 맞는 언어로 개발하는 것)을 구축할 수 있었는데도 이를 시도하려 하지 않았습니다. 작업을 하려면 맥Mac을 사야했는데 당시 저는 거의 파산 직전의 상태였고, 새로운 언어를 배우고 싶지도 않았거든요. "바보같이 굴지 말고 중요한 거니까 확인해 봐"라고 누가 한마디만 해줬어도 많이 달라졌을 것 같아요.

내 시간을 어디에 어떻게 사용할지가 의사 결정에서 가장 중요한 역할을 합니다. 저는 업무의 많은 시간을 알고리즘에 투입해요. 농구 경기에서 동점이면 손에 땀을 쥐며 볼 것이고, 2점 차이면 동점 상황보다는 덜 재미있을 겁니다. 4점 차이면 그보다 훨씬 덜 흥미롭겠죠. 이렇게 알고리즘이 선형적으로 작동하도록 짤 수도 있습니다. 그렇지만 동점 경기가 가장 흥미진진하다는 생각은 사실 정확하지 않아요. 사람에 따라 다르긴 하겠지만 대부분의 사람이 1점 차 경기를 동점 경기보다 훨씬 재미있게 보거든요.

그러니 알고리즘에 추가할 수 있는 사항들이 지천으로 널려 있습니다. 끝이 없어요. 이걸 제대로 이해하려면 경기를 보면서 '이게 정말 말이 되는가?'를 끊임없이 생각하며, 계속 곱씹어야 합니다. 어떤 것이든 숙성되려면 시간이 필요하니까요. 종일 알고리즘을 짜고 가상의 시나리오를 세울 수 있다면 좋겠지만, 여건 상 매일 그렇게 하기가 쉽지 않죠. 그러니 항상 95% 정도만 완성됐다는 느낌이 듭니다.

1인 기업이라 어려운 점은 제품의 완성도와 판매를 위해 내 시간을 얼마만큼 잘 나눠서 투입할 수 있는가 하는 것입니다. 초기 단계에 있는 많은 회사가 "판매할 수 있으려면 내 앱은 얼마나 좋아야 할까?"를 궁금해합니다. 그렇게 '충분히 좋다'고 결정할 수 있는 것과는 다릅니다. 충분히 좋은 수준을 넘으면 그때가 가장 어려워지거든요. 제품의 완성도를 갈고 닦는 데는 시간이 무한대로 걸릴 수도 있습니다. 그렇다고 그 업무 하나만 붙들고 있을 수는 없는 노릇입니다. 다른 일도 해야 하니까요.

고객사인 텔스트라는 호주의 통신 대기업으로 몇 년 전에 리브랜딩을 하고 싶다는 연락을 해왔습니다. 그리고 3월에 스포츠팬SportsFan이라는 새로운 브랜드를 론칭했죠. 현재는 RUWT?!의 데이터를 활용해 크리켓과 럭비 경기의 점수를 매기고 있어요. 텔스트라와 새로운 알고리즘으로 스포츠를 위한 새로운 앱을 만든 경험은 정말 흥미로웠습니다. 실제로 무엇을 개발하고 있는지를 이해하는 데 제품 관리가 많이 적용됐어요.

호주의 스포츠 환경은 다른 나라와 많이 다릅니다. 예를 들면 도박이 합법이라 어디서든 즐기 수 있어요. 바에 나가면 정부 운영 하에 도박이 진행되고 있습니다. 정부 보조금을 받기도 해요. 그래서 도박의 성공 확률을 알려주는 앱을 구현했습니다. 저는 도박을 즐기는 사람들의 사고방식을 이해하기 위해 공부해야 했어요.

스포츠의 속도도 다릅니다. 미국에서는 4일에 하루꼴로 100개의 스포츠 경기가 열립니다. 작년 11월 17일만 해도

하루에 580개의 경기가 열렸습니다. 하지만 호주에서는 스포츠 경기가 금요일, 토요일, 일요일, 월요일에만 열려요. 화요일부터 목요일까지는 아무 경기도 열리지 않습니다. 언제든지 TV 앞으로 달려갈 수 있도록 알림을 보내는 게 아니라 주말이면 '스포츠 모드'가 되도록 만드는 게 큰 과제였어요. 고객을 이해하는 일이 저에게는 가장 어려운 일이었습니다. 그러나 고객을 이해하게 되자 최종 사용자 집단과 텔스트라의 요구를 결합하고 RUWT?!를 통해 그들이 원하는 가치를 제공할 수 있게 되었습니다. 이게 제품 관리라고 생각합니다. 물론 그 이름으로 부르지는 않아요. 저는 그것을 '비전'이라고 부릅니다. 사용자를 기쁘게 하는 것을 찾아 계속 제품을 사용하도록 만드는 일이라는 거죠.

Q: 어떻게 그런 비전에 도달하셨나요?

A: 대부분의 사람은 분석적인 과정을 통하겠지만, 저는 직감으로 움직였어요. 제가 처음 회사를 시작했을 때 시장 조사를 얼마나 했냐는 질문을 가장 많이 받았습니다. 그런데 저는 시장 조사 같은 건 하지도 않았습니다. 그냥 늘 있으면 좋겠다고 생각한 사이트를 만들었을 뿐이었어요. 많은 사람이 시장 기회를 살펴보고 수없이 확인하며, '여기라면 돈을 벌 수 있겠다. 여기서 제품을 개발하고 사업 계획을 세울 수 있겠어. 수익성도 있겠는데'라고 고민한 뒤에 움직입니다. 물론 그런 방식으로도 당연히 성공할 수 있습니다. 그러나 한 3~4년이 지나면 더는 발전하거나 못하거나 일에 대한 의욕도가 떨어지기 쉽습니다.

저는 지금 하고 있는 일을 너무 좋아합니다. 온종일 스포츠를 보고 수학을 이야기해요. 처음 4년 반 동안은 한 푼도 벌지 못했고 고객도 없었습니다. 그럼에도 저는 회사의 방향을 내가 원치 않는 일이 아닌, 내가 즐길 수 있는 일 쪽으로 설정하면서 약점은 최소화하고 강점을 최대로 활용할 수 있었습니다. 제 비전은 직감이 주도합니다. 무엇보다도 이 일이 즐거운 이유는 제가 스포츠를 너무 좋아하고 즐기기 때문이죠. 남은 삶을 스포츠를 즐기며 이 일을 하는 것만으로도 충분히 행복하게 보낼 수 있을 것 같아요.

Q: "직감이 주도한다"는 말을 좀 더 자세히 설명해 주세요.
A: 대상을 이해하고 통역사가 되는 법을 배우는 것입니다. 제가 컨설팅을 잘하는 이유는 전에도 이 일을 했기 때문이기도 하지만, 기술적인 내용을 일상 언어로 바꿔서 사람들에게 보다 쉽게 전달할 수 있었기 때문입니다. 저는 사람들의 고충이 무엇인지 파악해서 적합한 판매 방법을 이끌어내고 적절한 문제 해결 방법을 제시하는 일을 잘합니다. 무엇보다 지금 내가 하고 있는 일을 즐기기 때문에 최고의 제품을 제공할 수 있었죠. 이건 그 사람이 이해할 수 있는 방식으로 쉽게 알려주는 방법을 이해하는 능력입니다. 사용자가 무엇을 할 수 있게 만들 수 있는가가 중요한 핵심이에요.

많은 스포츠 팬이 좋은 경기를 보지 못하고 놓칩니다. 뉴욕 양키스New York Yankees가 시카고 컵스Chicago Cubs를 상대로 인터리그 경기를 하는 중이라는 사실을 잊어버렸다고 가정

해 봅시다. 평소 잘 보지 않는 채널에서 이 경기를 중계하고 있습니다. 보통 사람들은 이런 상황과 정보를 연결해서 생각하지 못합니다. 그렇지만 이 3일 동안 양키스 팀이 리글리Wrigley(시카고 컵스 홈구장)에서 경기를 진행하고, 안 보던 채널에서 경기를 중계한다고 하면, 그때 저희는 이 사실을 사용자에게 알려주는 겁니다.

스포츠를 상품으로 비유하면 그 무엇보다 수명이 짧습니다. 언제나 라이브로 봐야하니까요. 그러면 여기서 할 수 있는 질문은 어떻게 하면 스포츠 팬들의 팬심을 더욱더 불태우며 경기를 놓치지 않고 즐길 수 있게 만드는가입니다. ESPN을 본다거나 ESPN과 ESPN2를 왔다 갔다 한다는 차원의 문제가 아니에요. NBC 스포츠 채널이 929번인 것을 기억하는 문제입니다. 그리고 보통 이런 채널은 다른 스포츠 채널 옆에 있지 않고 크레이지 티어로 분류됩니다. 이렇게 맞춤화된 모든 데이터 덕분에 사용자는 열렬한 팬이 될 수 있고, 전날 있었던 굉장한 경기를 놓쳐서 다음날 만난 사람들과의 대화에 끼지 못하는 일을 막을 수 있습니다. 스포츠를 더욱더 열정적으로 즐길 수 있도록 디지털 알림, 디지털 비서, 디지털 친구를 두는 것이죠.

캐시 시에라Kathy Sierra라는 프로그래머는 저의 영웅입니다. 그녀가 했던 말 중에 제가 항상 가슴에 품고 되새기는 말이 있어요. 그중에 가장 최고는 "어떻게 사용자가 매일 이기게 만들지 자신에게 물어봐요"입니다.

Q: "사용자가 매일 이기게 만든다"라는 목표가 정말 훌륭합니다. 그러나 너무 추상적으로 느껴지기도 하는데요. 이걸 잘할 수 있는 일반적인 스킬은 무엇일까요? 본인은 어떻게 잘하게 되셨습니까?

A: 공감입니다. 대상을 가르치고, 그들을 읽는 것이죠. 스포츠 영역의 경우 제가 좋아하니까 공감하기도 더 쉬웠습니다. 그러나 하나도 모르는 분야에서 일해야 하는 프로덕트 매니저라면 가장 먼저 해결해야 하는 어려운 문제가 바로 고객을 이해하는 일일 것입니다. 어떤 사람들이 재품을 사용하고 있으며, 현재의 제품을 싫어하는 이유는 무엇인가를 질문해야 하죠.

이것은 고객이 어떤 문제를 겪고 있는지 파악하고 고객을 이해하는 일입니다. 그다음에는 실제로 뭔가를 만들어야 하죠. 처음 두 단계를 제대로 할 수 있다면 마지막은 더 쉬워집니다. 단, 이때까지 해온 것들을 모두 버려야 하는 상황은 만들면 안 돼요. 사용자에게는 무한대의 선택지가 아닌 한정된 선택지를 주어야 합니다. 프로덕트 매니저에게 제한하는 일은 매우 중요한 영역입니다.

프로덕트 매니저는 파워 유저의 말을 따라가서는 안 됩니다. 캐시 시에라가 했던 또 다른 말은 "당신만큼 당신의 제품에 지적인 호기심을 갖는 사람은 없다"입니다. 적극적인 사용자에게 효과적인 기능을 갖춘 제품은 좋은 평가를 받을 겁니다. 그러나 인스타그램 같은 제품을 예로 본다면 시장에서 크게 성공하긴 했지만, 적극적인 사용자를 위한 제

품은 아닙니다. 3,000달러를 들여서 산 니콘Nikon의 DSLR 같은 제품이 아니라는 말이에요. 사진을 좋아하는 평균적인 사람들이 인스타그램의 버튼을 몇 번 클릭하는 것만으로 인싸('인사이더'라는 뜻으로 사람들과 잘 어울려지내는 사람을 뜻함)가 될 수 있어요. 터치 몇 번으로 세련되거나 트렌디한 사진이 완성되죠. 여기서 큰 가치가 창출됩니다. 이 회사가 B2B 기업이기는 하지만, 저희 제품은 대중을 돕는 제품입니다. 제품을 개발할 때는 무엇보다도 사용자 집단을 염두해 두어야 해요. 이 부분을 놓친다면 모든 사람을 만족시키려다 이도 저도 아니게 될 수 있거든요.

대중적인 매력을 추구한다면 벨 곡선의 가운데 부분에 초점을 맞춰야 합니다. X축은 숙련도나 스킬, 즉 사용자가 원하는 제어 권한의 정도이고, Y축은 인구를 나타는 벨 곡선이라고 생각해 보겠습니다. 양쪽 끝으로 갈수록 사람 수는 적어집니다. 하지만 평균적인 가운데 부분에 집중해서, 마치 폭이 넓은 붓으로 그 부분을 색칠하듯 그곳에 있는 사람을 대상으로 멋진 제품을 만들 수 있다면 성공할 가능성은 더 높아질 겁니다.

프로덕트 매니저는 투입에서 결과까지의 흐름을 숙지해야 합니다. 케이블 TV를 보세요. 저라면 TV를 켰을 때 천 개의 채널을 보여주는 전자 프로그램 가이드가 나오지 않게 디자인을 다시 할 겁니다. 80%의 시청자가 TV를 볼 때 겨우 8개 정도의 채널만 시청한다고 합니다. 그러니 보지도 않는 채널을 천 개까지 둘 필요가 없다는 말이죠. 좋아하는 콘텐츠가 나오는 채널 3개만 보여주는 겁니다. 저는 ABC

패밀리ABC Family, 사이파이Syfy 채널은 안 봐요. 그렇지만 ABC 패밀리에서 해리 포터Harry Potter를 틀어주면 보겠죠. 그리고 사이파이는 가끔 007시리즈를 방영하는데, 저는 그 시리즈를 좋아합니다. 이때 사용자가 콘텐츠를 찾아 헤매도록 만들면 안 됩니다. 이런 것이 바로 제품 의사 결정입니다. 보통 디자인을 그림자 효과나 둥근 모서리 효과 정도로 이해하는 경우가 많아요. 그러나 디자인은 모든 선택지 안에서 중요한 역할을 하고 있습니다. 이건 전혀 다른 패러다임, 또는 전혀 다른 상호작용을 뜻해요. 기본 상호작용이 채널을 하나씩 올리는 것이라면, 이것과는 완전히 다르게 각자의 고객에게 유의미한 선택지를 엄선해서 제시하는 새로운 제품을 만드는 것이죠.

예전에는 보고 싶은 영화나 프로그램을 보기 위해 비디오 가게를 찾아갔다면 지금은 넷플릭스Netflix를 선택하듯이 말이에요. 자동차 판매점과 트루카TrueCar 같은 사이트, 그리고 블록버스터Blockbuster와 넷플릭스를 비교해 봅시다. 블록버스터는 사라졌지만 넷플릭스는 여전히 건재하게 사업을 이어나가고 있습니다. 그리고 자동차 판매점도 사라지지 않았습니다. 소비자가 원하는 정보를 주거나 제품을 엄선하지 못하면 기술이 이길 가능성은 없습니다. 가장 말이 되는 제품을 개발하는 것이 핵심이라는 말입니다.

무엇을 개발할지 전체적인 아이디어가 수립되었다면, 사람들의 머릿속으로 들어가서 무엇이 좋고 무엇이 싫은지 이해하려는 노력이 필요합니다. 스포츠 분야의 경우 제가 이미 스포츠 팬의 심리를 잘 이해하고 있고, 또 그런 주제에 매

우 관심이 많아요. 프로덕트 매니저는 별로 관심 없던 분야에도 이런 노력을 기울일 수 있어야 합니다.

Q: 이것이 어떻게 구체적인 제품 의사 결정으로 나타나나요?

A: RUWT?!에 방문하면 가장 먼저 답해야 하는 질문이 있습니다. 어떤 케이블 회사를 이용하고 있는지, 어떤 스포츠를 좋아하는지, 알림을 받으려면 경기가 얼마나 재밌어야 한다고 생각하는지 등입니다. 그런데 여기서 눈에 띄는 부분이 발견됩니다. '내가 좋아하는 팀을 고르는 기능'이 빠져 있다는 것이죠. 이것은 제가 그런 기능을 만들지 않겠다고 제품 의사 결정을 내린 결과입니다. 이 기능은 쉽게 도입할 수 있고 아키텍처로 처리할 수도 있었지만, 굳이 도입하지 않고 있습니다. 그 결과 이 사이트의 주요 사용자층이 생겼어요. 저는 스포츠를 사랑하는 사람들이 이 사이트를 이용하기를 바랐습니다. 새벽 2시에 어린이 야구 리그 중계를 하면 자다가도 나와서 경기를 볼 사람 말이죠. 그런 사람은 자기가 좋아하는 팀만 응원하지 않습니다. 한마디로 종합 스포츠 팬을 원한 겁니다.

기능 삭제와 같은 의사 결정은 제가 경험한 것과 같은 커뮤니티를 형성하는 데 도움이 되었습니다. 그런 결정이 없었다면 알고리즘에 큰 편차가 생겼을 겁니다. 저는 이를 사업 초기에 깨달았습니다. 버팔로Buffalo의 라디오 토크쇼에 나간 적이 있는데, 그 인터뷰 후에 방문자가 폭주해 사이트가

다운된 일이 있었어요. 너무 많은 사람이 갑자기 사이트로 몰려들었는데, 저는 준비가 되지 않았던 거죠. 그 이후로 몇 개월 동안 버팔로 세이버스Buffalo Sabers(미국 뉴욕의 하키팀)와 버팔로 빌스Buffalo Bills(미국 뉴욕의 미식축구팀) 경기가 있을 때마다 방문자 수가 지붕을 뚫을 정도로 치솟았습니다. 그런 현상은 시간이 지나면서 결국 사그라들었지만 정말 두려운 경험이었습니다. 기존의 알고리즘을 깨버렸거든요. 기능에 좋아하는 팀 고르기를 뺀 결정은 제품과 알고리즘을 더욱 개선시켰습니다. 그리고 이것이 사용자 커뮤니티에 미친 영향을 매우 긍정적으로 보고 있습니다.

Q: 이상한 모순이 나타나는 것 같습니다. 사용자에게 공감한다고 말씀하시면서, 사용자가 원하는 것을 제공하지 않는다는 점이요.

A: 사용자가 원하는 것이 무엇이며 그것이 어떤 결과로 이어질지 이해한 덕분에, 사용자가 원하는 기능을 과감하게 넣지 않았습니다. '예스'라고 말하면 수많은 사용자를 기쁘게 할 것이라는 걸 알면서도 '노'라고 말할 수 있는 것이 중요합니다. 저에게는 제품을 해칠 수도 있는 비전이 많이 있거든요. 자동차 판매원을 만났다고 생각해 보세요. 판매원이 자신이 판매하는 모든 차량의 정보가 담긴 20페이지짜리 책을 주었다면, 어떤 기분이 들까요? 아마 그 판매원이 게으르다고 욕하면서 집으로 돌아갈지도 모릅니다. 그 판매원은 자신의 업무를 여러분에게 떠넘긴 겁니다. 그런데 어째서인지 웹과 앱에서는 그렇게 업무를 떠넘겨도 그냥 받

아들여집니다. 프로덕트 매니저는 "우린 그렇게 안 합니다. 사용자에게 모든 권한을 주지 않아요. 우리가 그중에서 추릴 것은 추립니다"라고 용기 있게 말합니다. 보통은 그렇게 말하는 게 쉽지 않죠. 다소 과격하게 느껴지기도 하고요.

이처럼 자신감 있게 제한하는 일은 어렵고, 엄선하는 것 역시 어렵습니다. 그러나 이 두 가지를 잘할 수 있다면 반드시 좋은 결과가 따라옵니다. 가성비가 핵심입니다. 앱을 출시하고 나면 출시된 앱에 새로운 기능을 추가하는 흥미로운 주기와 리듬이 생기게 됩니다. 어떤 기능을 언제 출시할지 결정하는 것은 예술이며 과학입니다.

Q: 당신이 하는 일과 같은 일을 하려는 사람에게 어떤 조언을 해주시겠습니까?

A: 뭔가 시작하려고 할 때 절대 혼자 하지 말라고 말해주고 싶네요. 아무도 저한테 이런 이야기를 해주지 않았거든요. 혼자 하다 보면 관점이 다양해지지 못합니다. 어떤 게 말이 되고 안 되는지 혼자서는 알 수가 없습니다. 혼자서 굴을 파고 들어간 덕분에 코딩은 예술적으로 됐을지 모르지만 아무도 사용하지 않는 제품을 만들 수도 있습니다.

그리고 사람들의 이야기를 끌어내는 연습을 하는 것이 매우 중요합니다. 저는 사람과 관계 맺기를 싫어하고 수줍음이 많은 개발자에게 이런 솔루션을 줬습니다. 고객 서비스 응대 직원에게 전화를 걸어 그의 마음을 사로잡아보라고

말했습니다. 무료로 통화하다가 언제든 원하는 순간에 전화를 끊을 수 있습니다. 통화 중에 상대방을 웃게 하거나 자신의 이야기를 하게 만들 수 있으면 그것으로 충분합니다. 상대방이 마음을 열게 만드는 능력을 기르는 것이 핵심이거든요.

그러기 위해서는 무엇보다 경청을 잘해야 합니다. 누군가 자신을 두르고 있던 껍데기를 깨고 밖으로 나오게 만드는 것은 스킬이 필요한 일입니다. 그들이 흥분할까 봐 걱정하지 말고, 되도록 많은 질문을 던지세요. 흥미를 보이되 혼자만 재미있어지면 안 됩니다. 기술 전문가가 행사에 참여하면 대개 자신이 개발하는 제품의 뛰어난 점을 이야기하고 싶어 합니다. 혼자 즐거워하는 대신, 다른 사람에게 원하는 것이 무엇인지 물어보는 겁니다. 제대로 된 질문을 잘 던질 수 있게 되면, 사람들이 가지고 있는 불만이 무엇인지 효과적으로 끌어낼 수 있게 됩니다. 예를 들면 "왜 그런 일/행동을 하나요? 해결하려는 문제가 무엇입니까?" 이런 질문을 합니다. 하지만 누군가를 만나서 그 사람의 이야기를 들어주고, 몇 가지 질문을 던진 다음, 상대방은 생각지 못했던 아이디어를 먼저 말해줄 수 있다면 어떨까요. 이렇게 사람들의 이야기를 경청하고 아무리 작은 문제라도 이끌어내는 데 숙련이 된다면 이를 바탕으로 다양한 제품을 만들 수 있습니다. 그리고 이것이야말로 프로덕트 매니저가 하는 모든 일의 핵심입니다. 최대한 빠르게 문제를 이해하고, 사람들의 불만을 파악하여 적절한 해결책을 개발하는 거죠.

5장

디테일을 말하다

조는 인터랙션 디자이너가 보낸 이메일의 첨부파일을 열었다. 이 파일은 애플리케이션 콘셉트 맵의 수정 버전으로, 한눈에 제품 전체를 볼 수 있도록 개괄적인 디테일이 표현되어 있었다. 맵을 검토하던 조의 마음은 벌써 2.0 버전을 만들 생각에 부풀었지만, 그 생각은 빠르게 털어내고 다시 현실로 돌아왔다. 아직 제품의 1.0 버전을 출시하지도 않았는데 혼자 우물가에서 숭늉을 찾는 일은 하지 않으려고 애썼다.

그는 앞으로 만들어질 신제품이 강력하다는 확신을 가지고 있다. 30여 개의 화면에 2개의 주요 흐름으로 구성되어 있어 규모가 작고 사용자들이 이해하기 쉽게 만들어졌다. 조작하기 쉬우며 엄청난 양의 복잡한 기술 인프라가 필요한 것도 아니다. 그러나 지금 버전에 유용한 기능들이 충분하게 포함되지 않은 것같아 걱정스러운 마음이 들었다. 괜찮다고 안심할 수준인지 확신이 서지 않은 것이다. 조는 개발 캘린더를 보며 추가 기능을 더 빨리 도입할 방법을 생각했다.

제품을 정의하다

디지털 제품은 뚜렷한 경계가 보이지 않으므로 전체적인 관점에서 바라보기 어렵다. 간단하게 소프트웨어 애플리케이션과 물리적인 제품인 의자를 비교해 보자. 의자는 눈으로 볼 수 있고 의자 주변을 한 바퀴 돌아볼 수 있으며 그 크기를 쉽게 가늠해 볼 수 있다. 의자 다리의 내적 표상(지식을 마음속에 재현하는 것)을 형성하여 상당히 확고하게 '의자다움'을 기억 속에 저장할 수도 있다. 직접 앉아볼 수 있고 비율과 강도를 느낄 수도 있다. 오래된 의자의 앉는 부분을 최근에 교체했다면 새것처럼 보일 것이다. 그리고 이 의자를 의자의 내적 모델로 기억할 수도 있다. 이 의자의 프로덕트 매니저라면 마음속에서 분명한 모습으로 이 의자의 모습을 떠올려 볼 수 있다. 눈을 감고 이 의자의 특징, 스타일, 차별점이 무엇인지 생각할 수 있는 것이다.

그러나 소프트웨어는 보거나 사용하는 것만으로는 그 크기가 얼마만큼인지 알기 힘들다. 크기를 가늠하기에 적당한 측정 기준 또한 없다. 코드가 몇 줄인지 세어야 할까? 아니면 화면의 수를 세어야 할까? 몇 개의 기능을 가지고 있는지 세어본다고 해도 너무 추상적이어서 합리화하기가 어렵다. 게다가 대다수 앱에는 기존 코드와 신규 코드가 섞여 있으며, 이런 디지털 '좌석'의 어디가 어떻게 바뀌었는지 확실하게 알 수 있는 방법도 없다. 기술에 능통한 사용자라면 화면을 보며 외관이 변했음을 눈치챌 수 있지만, 가장 큰 모순은 발견하지 못할 것이다. 그뿐일까. 의자를 떠올렸던 것처럼 소프트웨어를 상상하는 것은 더 어

려운 일이다. 눈을 감고 간단한 소프트웨어를 떠올려 보자. 마음속에 그림이 그려지는가? 하나의 정지된 화면을 이야기하는 것이 아니다. 의자의 주변을 살펴본다고 상상할 때처럼 마음의 눈으로 소프트웨어의 흐름을 그려볼 수 있냐는 것이다.

제품의 소유자는 제품의 정확한 내적 모델을 가지고 있어야 한다. 크기, 기능, 코드, 시각적인 모순이 무엇인지 함께 이해해야 한다. 제품과 제품의 사용에 익숙해지는 것만으로도 점점 이 내적 모델을 더 많이 구상할 수 있다. 아주 작은 제품이라도 모든 것을 기억하는 일은 어렵다. 따라서 제품 맵이 제품의 복잡성을 관리하는 중요한 도구로 사용될 것이다.

이 맵은 가장 단순한 형태로 화면, 기능, 흐름, 사람 등을 시각적으로 추상화한다. 사용자가 자신의 목적을 달성하기 위해 제품을 어떻게 사용하면 좋을지 이해하는 데 도움을 주는 것이다. 일련의 단계를 놓고 사용자가 각 단계마다 어떻게 이동하는지 구체적인 문장을 적는다. 추가로 제품의 범위, 복잡성, 일관성을 분명하게 이해할 수 있다. 어떤 일련의 단계가 일관적인지, 사용자가 한 곳에서 다른 곳으로 쉽게 이동할 수 있는지, 예상하는 방식으로 기능을 사용하고 있는지 등을 맵을 통해 한눈에 알아볼 수 있다.

제품의 콘셉트 맵 만들기

대부분의 전문가는 어느 시점이 되면 자신이 가지고 있는 미래에 관한 비전이 훌륭하며 추구할만한 가치가 있다고 주장한다. 회의적인 대상의 마음을 얻기 위해 설득하는 위치에 서게 되는 것이다. 이때 가장 이성적인 것이 최고의 주장인 것처럼 생각

하며 논리를 펼치는 경우가 많다. 그런 주장이 꼭 이성적이어야 하는지는 토론의 여지가 있다. 이해관계자가 감정으로 설득당하는 경우가 많은 대부분의 조직에는 해당되지 않는 이야기이기 때문이다.

디자이너가 자신의 제품을 선보일 때, 미래에 도달할 상태를 성공적으로 주장할 수 있는 방법은 감정과 이야기의 활용, 즉 사람의 마음과 영혼에 호소하는 것이다. 콘셉트 맵은 대상을 설득하는 동시에 교육하면서 대상이 (디자이너의) 새로운 관점으로 세상을 바라보게 하고, 이 비전을 효과적으로 이해할 수 있는 메커니즘을 제공한다.

1단계: 명사와 동사 나열하기

제품 콘셉트 맵은 제품의 개념적인 부분 사이의 관계를 보여주는 도구로 활용된다. 명사와 동사를 연결하거나, 사람이나 도구를 프로세스나 행동과 짝짓는 것이 보통이다. 콘셉트 맵을 그리는 첫 번째 단계는 그런 명사와 동사를 찾는 것이다. 앞서 제품 스탠스와 정서적인 가치를 제안할 때 사용했던 단어들을 떠올려보자. 그리고 사람, 도구, 시스템, 프로세스, 행동, 반응 등을 보다 효과적으로 설명할 수 있는 언어를 뽑아낸다. 이를 바탕으로 동사 리스트와 명사 리스트를 각각 작성한다. 조의 리스트는 표 5-1에 나온 것과 같다.

2단계: 가치를 바탕으로 리스트의 순서 정하기

명사와 동사의 목록을 비판적으로 분석하고, 사용자에게 얼마나 큰 가치를 제공하는지에 따라 우선순위를 매긴다. 명사는 사용자가 무엇을 하고, 무엇을 성취하며 어떤 것을 느끼고 어떻

게 생각하게 하는지를 바탕으로 우선순위를 정한다. 동사는 원하는 유의미한 결과를 이끌어내는 데 가장 중요한 행동을 기준으로 삼는다.

우선순위를 적용한 조의 리스트는 표 5-2와 같다.

표 5-1 제품 콘셉트 맵 개발을 위한 리스트

명사		동사
휴대폰	알림	보내다
SMS	신체 리듬	받다
서버	정신 건강	추적하다
느낌	감정	파악하다
차트	그래프	알다

표 5-2 우선순위를 적용한 리스트

명사	동사
신체 리듬	알다
정신 건강	추적하다
느낌	파악하다
감정	보내다
차트	받다
그래프	
SMS	
알림	
서버	
핸드폰	

3단계: 명사와 동사를 바탕으로 제품 콘셉트 맵 스케치하기

처음 몇 개의 명사와 동사를 연결하는 문장을 작성한다. 이

때 문장을 보강하기 위해 새로운 단어를 추가해도 좋고, 명확성을 높이기 위해 새로운 동사를 사용해도 좋다. 조가 작성한 첫 번째 문장은 "리브웰은 사람들의 감정을 추적하여 일상에서 일어나는 일과 감정의 관계를 파악할 수 있는 방법을 제공하며, 자신의 신체 리듬과 정신 건강을 알 수 있게 돕는다"이다.

4장에서 조는 "리브웰 제품을 사용하면, 사용자는 하루 동안 자신의 감정이 어떻게 변화하는지 살펴볼 수 있게 되며 그런 감정을 생활의 여러 이벤트와 활동에 연결할 수 있다"라는 정서적인 가치 제안을 만들었다. 여기서 말하는 3단계는 바로 이 활동을 위한 연장선이다. 조금 더 구체적인 방법으로 제품이 사용자를 어떻게 돕고 있는지 설명하는 것이다. 조는 시각적인 언어를 활용하여 줄글에서 도표의 형태로 전환했다. 원 안에 명사를 적어 넣고 각각의 선으로 이 명사를 연결할 수 있는 동사를 표현한 것이다. (그림 5-1 참조) 이 도식은 조의 제품 콘셉트 맵의 골격이자 시스템의 중추가 된다.

4단계: 맵에 빠진 명사와 동사 추가하기

SMS, 알림, 보내다, 받다 등 빠진 단어를 해당 그림 안에 추가한다. 기존의 도표를 바탕으로 명사를 배치하고 있기에 가장 적절한 곳을 정한 뒤 스케치에 추가한다. 다시 말하지만, 조는 원 안에 명사를 넣고 연결선을 활용하여 동사와의 관계를 표현했다. (그림 5-2 참조)

콘셉트 맵 활용하기

맵 스케치가 끝났다면 이를 내부적으로 활용하여 정렬을 구축한다. 이를 통해 다른 사람들이 제품의 비전을 이해하도록 도

그림 5-1 리브웰의 첫 번째 제품 콘셉트 맵 스케치

그림 5-2 리브웰의 두 번째 제품 콘셉트 맵 스케치

울 수 있다. 콘셉트 맵은 이것을 작성한 사람에게는 매우 효과적인 도구로 사용될 수 있지만, 이를 처음 접하고 이해해야 하는 사람에게는 부담스럽게 느껴질 수도 있다. 바로 이 단계에서 많은 제품 콘셉트 맵이 쓰레기통으로 향한다. 전문가도 미처 생각하지 못한 문제가 드러나기 때문이다. 이 맵을 그리면서 제작자 본인은 많은 것을 배웠을 것이고, 세상을 새로운 관점으로 바라보게 되었을 것이다. 그리고 이렇게 완성된 콘셉트 맵을 새로운 비전의 증거로 많은 사람 앞에 내놓고 싶을 수 있다. 그러나 대상이 콘셉트 맵의 제작 과정을 함께하지 않았으므로 제작자가 알게 된 것을 이미 알고 있을 리 없다. 그들은 제작자의 관점으로 세상을 바라보지 않는다. 이 맵은 (제작자의 배움의 과정도 그랬듯이) 시각적으로 복잡하기 때문에 아무런 설명 없이 콘셉트 맵을 마주하게 된 사람이라면 그에 압도될 수 있다.

따라서 다른 직원들이 이 맵을 좀 더 수월하게 받아들이고 이해할 수 있도록 도우며 회사의 방향성을 조정할 목적으로 활용하는 것이 좋다. 수개월에 걸친 조직의 전략적, 사회적 변화를 위해 제품 콘셉트 맵을 사용하는 것이다.

그림 5-3은 조의 제품 콘셉트 맵 최종본이다. 만들고자 하는 제품은 간단하지만, 만들어진 맵은 상당히 복잡해 보인다. 여기에는 갖가지 중요한 기술 디테일이 포함되어 있다. 조가 보기에는 완벽해 보이지만 이를 처음 접하는 다른 사람들에게는 아직 아무런 가치가 느껴지지 않을 것이다. 이 맵을 설명하는 이야기가 아직 빠져 있다. 이제 조는 말을 통해 이 맵을 설명해야 한다. 안 그러면 사람들이 이를 이해하지 못하거나 사용하지 않을 것

그림 5-3 리브웰의 최종 제품 콘셉트 맵

이 분명하기 때문이다.

조는 사람들에게 그림 5-4와 같은 간단한 형태의 맵부터 소개할 것이다. 이 맵에는 몇 가지 주요 요소만 담겨 있기 때문에 매우 단순해 보이지만, 조가 프레젠테이션을 진행할 때 이를 활용하여 자신이 세상을 바라보는 관점을 소개할 수 있다. 그는 이 맵을 팀원 전체에게 이메일로 공유하거나 출력하여 사무실 벽면에 걸어놓고 모두가 볼 수 있게 할 것이다.

그림 5-4 리브웰의 간소화된 제품 콘셉트 맵

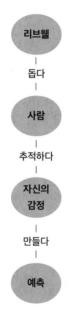

그리고 어느 정도 시간이 지나면 조는 이 맵을 그림 5-5와 같은 것으로 교체한다.

그림 5-5 리브웰의 간소화된 제품 콘셉트 맵(추가 사항 포함)

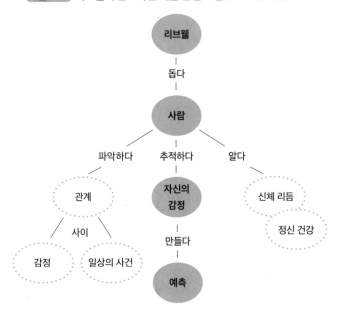

이제 추가로 복잡해진 부분들을 더 효과적으로 설명할 수 있다. 그리고 이로부터 몇 주가 더 흐른 뒤 조는 그림 5-6과 같은 맵을 제시한다.

그림 5-6 리브웰의 제품 콘셉트 맵(추가 사항 포함)

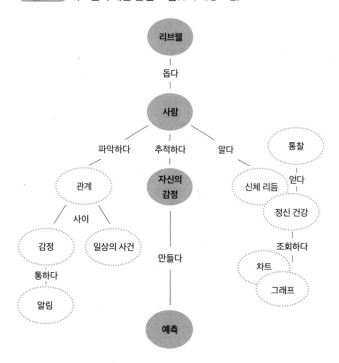

조는 이 맵을 여러 단계에 걸쳐 조직에 도입했다. 그리고 각 단계에서 이와 관련된 공지, 알림, 대대적인 홍보 등은 하지 않았다. 처음에 소개하는 맵은 완성된 디자인 도구가 아니기 때문에, 일대일 회의나 프레젠테이션, 대화를 통해 사람들 사이로 공유됐다. 그리고 시간이 지남에 따라 점점 나타내는 것이 분명해지면서 주목받기 시작했다. 이 맵은 조가 했던 대화, 그의 미래 비전, 개별 직원들과 사업부 전체의 역할과 책임에 대한 플레이스홀더(자리 표시자) 역할을 하기 시작한다.

콘셉트 맵의 다양한 활용법

큰 조직에서 조직도에 도전하기 위해 이런 방식으로 제품 콘셉트 맵을 도입하고 있다고 생각해 보자. 이는 독재적으로 밀어붙이는 것이 아니라 상향식으로 변화를 도모하는 방법이다. 이런 도구를 활용하면 같이 일해 본 적 없는 사업부에서 온 모르는 직원이 회의 중에 내가 만든 도표를 들고 와서 나에게 다시 설명하는 이색적인 경험을 하게 될 수도 있다. 실로 놀라운 경험이었다. 그동안의 제품 전략 수립 과정이 조직적 담론의 방향을 형성했다는 것을 보여주기 때문이다.

때때로 이 맵을 수주, 혹은 수개월에 걸쳐 천천히 조직 내 구성원들 모두가 공통의 언어로 받아들일 수 있게 도입해야 할 수도 있다. 시간이 지날수록 콘셉트 맵은 조직의 언어에 자연스럽게 녹아들 것이며, 구성원들이 미래를 이야기하는 또 다른 방법으로 활용될 것이다. 이렇게 새로운 디자인 언어를 전략적으로 도입하는 것은 매우 강력한 힘을 가지고 있다. 디자인이라는 대용물로 천천히, 체계적이고 의도적인 조직의 변화가 일어날 수 있기 때문이다.

샌프란시스코에서 컨설팅 회사를 운영 중인 휴 듀벌리Hugh Dubberly는 새로운 아이디어를 탐색하기 위한 방법으로 업무에서 콘셉트 맵을 자주 활용한다. 듀벌리는 "콘셉트 맵을 만들려면 아이디어가 선명해야 하고, 이를 문장으로 표현할 수 있어야 하며, 검토하고, 다른 사람과 공유해야 합니다. 이 과정에서 콘셉트 맵은 사고, 의사소통, 합의점을 이끌어내기 위한 훌륭한 도구가 되죠. 콘셉트 맵은 두 가지 분야, 혹은 두 가지 관점을 연결하는 가교 역할을 해냅니다. 디자인 프로세스에서 디자이너, 고

객, 기타 구성원이 단순한 도구 그 이상을 원할 때 유용하게 쓸 수 있습니다. 맥락, 경쟁자, 시스템, 커뮤니티, 생태계, 프로세스, 결정 트리decision tree(의사를 결정하거나 시간 복잡도를 증명하는 데 사용하는 트리)나 목적 트리goal tree(상위 목표 달성에 필요한 부분 목표를 표시하는 트리), 기타 정보 구조를 생각할 때 활용되기도 합니다. 콘셉트 맵으로 이런 것들을 더 효과적으로 설명할 수 있거든요"라고 말했다.

듀벌리가 보기에 콘셉트 맵은 아이디어를 이해하고 다른 사람과 공유하는 방식 중 하나이다. "디자이너가 해결하기 어려운 문제나 복잡하게 얽힌 이슈에 직면했을 때 콘셉트 맵을 작성하게 되면 모두가 그 상황을 이해하는 데 도움이 됩니다. 마찬가지로, 문화기술지 연구나 구성원 인터뷰를 요약하는 데에도 효과적입니다. 맥락을 설정하거나 구조를 정의하는 콘셉트 맵은 디자인 프로세스에서 향후 단계의 이정표가 되고, 이후 스케치나 시제품을 판단하는 기준이 됩니다."[1]

주요 흐름 스케치하기

이 개발 단계에서는 아직 제품의 불완전함이 느껴진다. 전체 제품에 대한 이해를 갖추었다면, 눈을 감고 완성된 제품의 모습을 떠올려 볼 수 있지만 실제 제품은 여전히 손에 잡히는 느낌이 아니다. 이때 주요 흐름을 스케치하고 사용자가 보고 느낄 인터페이스를 실제로 그려보면서 제품을 구체화하기 시작한다. 이런 경로를 '주요 흐름'이라고 부른다. 여기서 사용자가 시스템 안에서 어떻게 움직이길 원하는지 나타난다. 주요 흐름에서는 나타나지 않는 화면과 경로도 많이 있을 것이다. 그런 제품 경

험은 이상적이지 않다.

우선 사용자가 제품을 통해 할 수 있는 모든 행동을 보여주는 목적어-술어 활동 리스트를 만든다. 그리고 구매부터 폐기까지 제품이 가지고 있는 수명주기 전체를 고려한다. 예를 들어 10가지의 행동이 있다고 가정해 보자.

표 5-3 명사와 동사의 활동

명사	동사
앱	구매하다
제품	설치하다
계정	만들다
목표	세우다
문자 메시지	받다
문자 메시지	보내다
시각화된 진행 사항	보다
계정	업그레이드 하다
계정	해지하다
비밀번호	찾다

이제 가장 이상적으로 제품 사용과 관련된 활동을 설명하는 쌍을 선택한다. 그리고 그 내용을 나타내는 이름들을 주요 흐름에 붙여 넣는다. (표 5-3 참조)

조는 여기서 두 가지 주요 흐름을 파악했다. 첫 번째는 제품을 처음 사용하는 사용자를 나타낸다. 그는 이 단계에서 성공하는 것이 무엇보다 중요하다고 생각했다. 소비자의 13%가 새 전자 기기를 반품하는 이유 중 하나는 소프트웨어에 실망[2]했기 때문이라는 사실을 알고 있기 때문이다. 조는 사람들의 첫 사용

경험이 만족스럽기를 바란다. 따라서 신규 사용자도 활발하게 사용할 수 있도록 가능하다면 최대한 단순함을 유지했다.

조는 일상적인 사용을 설명하는 두 번째 주요 흐름을 파악했다. 이 제품은 사용자가 꾸준히 사용할수록 더 나은 경험을 제공한다. 따라서 문자 메시지를 주고받는 것과 목표까지의 진행 상황을 시각적으로 아름답게 보여주는 두 가지 핵심 프로세스를 성공적으로 만들고자 한다.

표 5-4 명사와 동사 활동의 흐름

명사	동사	신규 사용
앱	구매하다	신규 사용
제품	설치하다	신규 사용
계정	만들다	신규 사용
목표	세우다	신규 사용
문자 메시지	받다	신규 사용, 일상 사용
문자 메시지	보내다	일상 사용
시각화된 진행 상황	보다	일상 사용
계정	업그레이드하다	
계정	해지하다	
비밀번호	찾다	

이제 스토리텔링을 활용하여 사용자가 제품을 사용하면서 리스트에 나열한 활동들을 하나씩 완료하는 이야기를 만들어 본다. 해당 사용자가 활동하면서 거치는 단계를 설명하고, 그 과정 안에는 실패나 고장 같은 특이 사항은 없다고 가정한다. 로그인을 예로 들면 정상적으로 로그인이 되고 있다고 스토리텔링을

해야지 비밀번호를 잊어버린 사람의 이야기를 활용하는 것은 추천하지 않는다. 결제를 한다고 가정했을 때도 신용카드 한도가 초과된 상황이 아니라 카드 결제가 성공적으로 완료된 상황을 이야기해야 한다. 지금 단계에서는 극단적인 사례는 고려하지 않는다. 무엇보다 기술 사용에 있어서 실용적이되 열정적이어야 한다. 기술적으로 문제가 있는 상황을 제시하되, 아예 해결하기 어려운 문제는 피하는 것이 좋다.

신규 사용 알아보기

메리Mary는 앱스토어에서 리브웰 헬스 트래커LiveWell Health Tracker를 설치한다. 다운로드와 설치가 끝나자마자 곧바로 앱 아이콘을 터치하여 제품을 실행한다. 시작 화면이 나오면 핸드폰 OS에서 추출한 사용자의 이름이 맞는지 확인하는 메시지가 뜬다. 뒤이어 이메일 주소를 입력하라는 메시지가 표시된다. 메리는 자신의 이메일을 입력하고 다음 버튼을 누른다. 다음 화면에서는 하루 동안 자신의 건강 상태를 입력하라는 알림이 뜰 것이며 알림의 빈도를 설정할 수 있지만, 적어도 5회 이상으로 하는 것이 좋다는 메시지가 표시된다. 메리는 슬라이더를 이용해 원하는 알림 빈도를 빠르게 체크한 후 다음 버튼을 누른다. 이어서 다음의 목표 리스트 중에서 하나를 선택하라는 마지막 메시지가 나온다. 리스트에는 '불안감 완화', '불안감과 연관된 일상 활동 인지하기', '나의 신체 활동 제대로 인지하기', '나를 화나게 하는 원인 알기' 등이 있다. 메리는 '불안감과 연관된 일상 활동 인지하기'를 선택하고 '마침' 버튼을 누른다.

앱은 설정이 완료되었다는 알림을 보내고, 뒤이어 핸드폰에

진동이 울린다. 문자 메시지가 도착했고, 메리는 알림창을 연다. 거기에는 '지금 기분이 어떤가요? 1~5점 중 선택해서 회신해 주세요! 5점은 기분이 아주 좋다는 뜻입니다!'라는 메시지가 적혀 있다. 메리는 4를 입력하고 '보내기' 버튼을 누른다. 앱에는 커다란 녹색 체크 표시와 함께 '좋은 하루를 보내고 계시다니 기쁩니다'라는 메시지가 뜬다.

일상 사용 알아보기

저녁 8시. 메리는 소파에 앉아 TV를 보고 있다. 때마침 리브웰 앱에서 보내는 진동 알림이 울린다. 알림에는 '잠깐 진행 상태를 확인하시겠어요?'라는 메시지가 적혀 있다. 메리는 '예' 버튼을 누른다. 이 화면에는 그동안 체크된 메리의 월간 감정이 그래프로 표시된다. 해당 그래프는 평균보다 점수가 낮은 것으로 보이는 두 개의 기간을 체크해서 보여준다. 메리는 '나의 생활 분석'이라는 버튼을 누른다. 앱은 매주 화요일 오후 3시쯤에 감정이 좋지 않은 경향이 있다고 설명한다. 또한 iOS 캘린더 내용을 바탕으로 특정한 직장 동료와 매주 화요일 오후 2시에서 3시 사이에 회의를 진행한다는 것을 보여준다. 이 회의가 없었던 다른 주에는 기분이 나쁜 편이 아니었다. 메리는 그래프를 보며 흥미로움을 느낀다.

이 두 개의 흐름은 개념적인 제품의 비전과 전략적인 제품의 정의를 잇는 중요한 역할을 한다. 위의 이야기를 바탕으로 제품이 어떻게 작동하고, 어떤 기능이 있어야 하며, 사용자와 어떻게 상호작용하고, 그 빈도는 얼마나 되며, 이전에 정의된 제품 스탠스가 무엇인지 등을 설명한다.

이야기를 완성했으니 다음 단계는 제품을 실제로 시각화하는 것이다. 주요 흐름을 그려보는 것이 좋다. 잘 그릴 필요 없고, 시각화를 위해 소프트웨어를 사용할 필요도 없다. 대신 종이와 필기구를 이용해 간단하고 기본적인 도형과 단어를 활용하여 제품 인터페이스를 나타낸다. 주요 흐름의 단계별로 한 장의 종이를 사용한다. (조의 최초 사용 흐름은 그림 5-7과 같다)

콘셉트 맵을 바탕으로 주요 흐름을 생각하면 제품의 전체와 디테일을 보다 쉽게 정의할 수 있다. 콘셉트 맵은 여러 구성 요소가 어떻게 하나로 맞춰질지에 대한 개념적인 가이드라고 말할 수 있다. 주요 흐름은 사용자가 다양한 구성 요소와 어떻게 상호작용하며, 자신의 목표를 달성하기 위해 시스템상에서 어떻게 움직이고 있는지 보여준다. 제품 콘셉트 맵과 마찬가지로 주요 흐름 스케치 역시 반복적인 과정이 필요하다. 이것을 완성하기까지 여러 장의 그림을 그리게 될 것이다. 이때 완벽하게 완성하는 것이 결과물을 사고하는 최고의 방법은 아닐 수 있다. 이렇게 만들어진 결과물은 프로세스를 거치면서 바뀔 가능성이 크기 때문이다. 대신, 이 과정을 흐름과 흐름 스케치를 사고하기 위한 도구로 생각해 보자. 새로운 아이디어를 개념화하고, 다양한 경로를 탐색하며 대안을 찾는 데 활용하는 것이다.

그림 5-7 리브웰의 사용 방법

시각적 요소로 분위기 만들기

지금까지 사용자가 제품을 사용하면서 느끼게 될 감정에 직접적인 영향을 주는 여러 요소들을 살펴보았다. 제품 스탠스, 정서적인 가치 제안, 그리고 시스템 흐름은 모두 제품이 주는 특정한 감정을 형성하는 데 도움이 된다. 여기서 말하는 정서적인 디자인이라는 퍼즐의 가장 분명하고도 커다란 조각은 바로 실제 외관에 있다. 즉 색상, 글씨체, 구성 요소, 균형, 채도, 이미지 등 제품에서 전달되는 시각적인 분위기를 말한다. 어떤 느낌으로 구성할지 외관의 분위기를 정의하면 외관의 전략적인 방향을 더 수월하게 표현할 수 있다. 앞서 파악한 제품 스탠스와 정서적인 요건들을 다시 한번 살펴보자.

조는 다음과 같은 정서적인 요건을 수립했다.

우리 제품은 수다스럽고 자연스러우며 편안한 언어로 대화한다. 우리 제품은 부정적인 감정적 반응을 예측하고 그런 반응을 완화할 수 있는 방법을 제시한다. 우리 제품은 사용자를 덜 외롭게 하고, 함께 있다고 느끼게 한다. 우리 제품은 언제나 긍정적이다.

이런 정서적인 요건과 연관되는 상황, 장소, 사물, 사람에 대해 생각해 본다. 자연스럽고 편안하게 대화를 나눌 수 있는 곳은 어디인가? 교회나 시청은 아닐 것이다. 보통 사람들은 차 안, 소파 위, 공원 등에서 더 편안하게 이야기를 나눈다. 외로움은 어두워 보이지만 함께 한다는 말은 밝은 느낌을 준다. 긍정한다는 것은 얼굴을 찡그리는 것이 아니라 미소를 짓는 것이다. 팔짱

을 끼는 것이 아니라 하이파이브를 하는 것이다. 부정적인 감정적 반응은 우중충하게 비가 오는 날 같지만 긍정적인 감정적 반응은 맑은 날 산 정상에 오른 것처럼 기분이 좋아진다. 외로움은 동굴 같지만, 함께 한다는 것은 서로를 안아주는 느낌이다.

이런 유형의 사고는 특히 비유와 은유를 많이 사용한다. 감정의 특성이 무엇인지, 그런 특성을 어디서 보았는지, 또는 무엇을 떠올리게 하는지 등을 생각한다. 그리고 그렇게 생각한 것을 표로 도식화한다. (표 5-5 참조) 감정을 시각화한 뒤에는 이런 개념을 바탕으로 색상, 형태, 질감, 소재, 감정, 패턴으로 추상화한다. (표 5-6 참조)

이제 지금까지 파악한 색상, 형태, 질감, 소재, 감정, 패턴 등을 바탕으로 시각적인 분위기를 나타내는 시각 보드를 만든다. 인터넷에서 이런 특징과 일치하는 이미지를 찾아 출력하거나 비슷한 느낌을 주는 이미지를 잡지에서 찾아 오리는 것도 좋다. 실제로 보드를 만들어 이런 특성을 모두 모아서 통일한다.

표 5-5 감정을 시각화하기

원하는 시각적 분위기	원치 않는 시각적 분위기
차 안, 소파, 공원에서의 편안한 대화	교회나 시청에서의 딱딱한 대화
햇살처럼 함께 있음	어두운 고독함
미소	찡그림
하이파이브	팔짱 낌
맑은 날의 산 정상	우중충한 비 오는 날
포옹	동굴

표 5-6 감정을 추상화하기

원하는 시각적 분위기	떠오르는 색상, 형태, 질감, 소재, 감정, 패턴
차 안, 소파, 공원에서의 편안한 대화	은은한, 천, 단순한
햇살처럼 함께 있음	노란색, 따뜻함, 충만한, 피부 컬러, 흙빛이 도는, 부드러운
미소	따뜻한, 직접적인, 호감이 가는, 유기적인
하이파이브	피부 컬러, 연결된, 함께 하는
맑은 날의 산 정상	녹색, 확장되는, 스포트라이트, 강력한, 최고의
포옹	함께 하는, 따뜻한, 포용적인, 피부 컬러

시각 디자이너는 이 분위기 보드를 활용하여 제품의 시각적인 언어를 구체적으로 개발할 수 있을 것이다. 프로그 디자인의 시각 디자이너 조아니 우Joannie Wu는 외관과 감정에 대한 모호한 대화를 명확하게 만들기 위해 분위기 보드를 어떻게 활용할 수 있는지 설명한다. "디자이너는 자신이 시각적으로 예민하다는 사실을 당연하게 생각합니다. 대화를 하면서 무언가를 말로 설명하고 있지만 그와 동시에 머릿속으로 똑같은 이미지를 그릴 수 있죠. 하지만 대부분의 사람들은 대체로 그렇지 못해요. 분위기 보드는 이런 대화를 머릿속에서 끄집어내어 현실적이고 확고한 것으로 만들어 줍니다. 모호함을 줄여주는 힘이 있습니다. 사람들이 나누는 대화를 더 빠르게 반영하는 도구죠." 우가 보기에 분위기 보드는 주제를 정리해 향후의 대화를 정렬할 수 있게 한다. "좋은 분위기 보드는 키워드나 형용사로 시작하며 시각적으로 보이는 것을 언어로 정의합니다."[3]

반복과 변형으로 탐색하다

디자인 프로세스의 기본적인 두 가지 원칙으로는 반복과 변형있다. 이 둘은 전혀 다른 분야이지만 서로 연관되어 있다. 반복은 기존의 디자인에 의식적인 변화를 가미하는 것을 말한다. 이런 변화는 사용자 테스트나 비판으로 이어질 수 있으며, 보통은 이전에 했던 일을 다시 반복하는 것만으로도 촉발된다. 이런 반복을 통해 작업의 완성도를 추구하는 일에는 대개 끝이 없다 (프로젝트 매니저를 미치게 만드는 원인이기도 하다). 소프트웨어나 서비스를 새롭게 디자인할 때, 디자이너는 광범위한 디자인 아이디어 감각을 습득하게 되는데 그 디테일을 전부 머릿속에 담아 놓을 수는 없는 노릇이다. 하지만 이런 반복 과정을 통해 감각을 작업에 적용하고 기억력의 한계를 충분히 극복할 수 있다.

처음에는 아이디어의 중요 부분을 달성하기 위한 주요 기능을 만든다. 서비스를 예로 든다면 접점, 관련된 사람, 전달, 몇 가지 핵심 디테일 등이 여기에 해당할 것이다. 소프트웨어에서는 앞서 다루었던 주요 경로가 된다. 사용자가 자신이 원하는 목표를 달성하기 위해 인터페이스에서 거쳐 가는 주요 경로 말이다. 이렇게 주요한 기능을 만드는 데 투입되는 것은 바로 상상력이다. 그리고 디자인의 다양한 제한 사항을 기억하는 능력이 장애물로 작용한다.

주요 기능이 (그림, 와이어 프레임, 코드 등으로) 만들어지면 이후의 반복 과정에서는 이 기본 틀을 사실이라고 가정하게 된다. 초기의 반복은 제약으로 작용하며 점점 경직된다. 이때 세부적인 내용이나 극단적인 사항을 개선하고, 아이디어를 검토하거나

변경할 수 있다. 이 과정 안에서 아이디어 자체는 더욱 단단해지며, 이는 창의적인 닻으로 발전한다. 그러나 이후에는 일종의 주인 의식이 생기게 되어 더 좋은 아이디어가 나오더라도 기존 아이디어를 포기하는 것이 어렵게 된다는 단점이 있다. 계속되는 반복으로 디테일이 공고해지고, 그러면서 점점 당연하게 여겨지는 것이다. 이 반복과 가정들이 일종의 사실이 되면서 디테일이 없는 제품은 상상하기 힘들어진다.

변형은 디자인을 모색할 때 객관성을 가미하고 대안을 모색하는 방법이다. 반복이 아이디어를 앞으로 (혹은 뒤로) 움직인다면 변형은 아이디어를 좌우로 움직인다. 하지만 이들을 기존의 엔지니어링 관점에서 보면 생산적인 것과는 거리가 멀어진다. (하나를 제외한) 모든 변형이 거부될 것이기 때문이다. 그러나 이런 변형은 만약의 시나리오를 자극하는 주요 기능을 하고 있다. A-B-C-Q 접근법을 사용해 보자. 몇 가지 예상되는 변형을 만들어서 (A에서 B, B에서 C로) 사소한 디테일을 바꾸고 갑자기 비약(Q)하는 것이다. Q로 비약하면서 제한 사항, 선례, 사회 규범 등을 무시하거나 의도적으로 거부하게 된다. 이 비약으로 인해 위험하지만 흥미로운 혁신이 탄생하는 것이다.

F. 스콧 피츠제럴드F. Scott Fitzgerald는 "최고 수준의 지성을 판단하는 기준은 동시에 상반된 생각을 하면서도 소임을 다하는 능력을 유지하는 데 있다"[4]라고 말했다. 많은 사람이 동시에 상반된 생각을 하기 어려워하지만, 떠오르는 생각을 종이 위에 그리거나 혹은 코드로 시각화하거나 사실이 도출된 후에 한꺼번에 소화하는 것을 더 쉽게 받아들인다.

개발자는 애자일 방법론(웹 개발 초기에 소프트웨어 엔지니어링

에 도입된 프로세스로 '애자일 소프트웨어 개발' 또는 '애자일 개발 프로세스'라고도 함) 등으로 반복을 받아들였다. 이런 방법론은 새롭게 디자인된(그리고 개발된) 도구를 귀하게 여기지 않고 언제든 변화할 수 있다고 생각하므로 꽤 유용하게 활용된다. 또 다양한 문제 해결 방법을 모색하기 위해 개발 프로세스에 변형을 도입하는 데에도 효과적이다. 개발 주기에 반복과 변형으로 모색할 시간을 할당하는 것은 매우 중요한 일이며, 절대 시간 낭비가 아니다. 이것이야말로 디자인이 작용하는 방식이다.

제품 비전으로 설득하기

데이비드 머코스키David Merkoski는 샌프란시스코에 소재한 벤처 디자인 스튜디오인 그린스타트Greenstart의 디자인 파트너이다. 그가 프로그 디자인의 선임 크리에이티브 디자이너였을 때의 일이다. 그는 수년에 걸쳐 어느 통신 기업의 신제품과 서비스 개발 그리고 제공 방식을 바꾸는 프로젝트를 이끌었다. 필자 역시 그 팀에서 함께 일하며 프로젝트에 참여했다. 우리는 대형 포스터(가로 약 9.1미터×세로 약 4.6미터)를 만들어 포인트 솔루션Point Solution(좁은 범위의 전문 기능에 초점을 맞춰 개발된 소프트웨어 제품)과 각 솔루션에 해당하는 사내 사일로를 서비스 기반의 '함께하면 더 좋은' 아키텍처로 전환하는 상황을 표시했다. 이 포스터는 고객사 임원에게 먼저 발표한 뒤 건물 로비에 전시되었는데, 워낙 큰 사이즈라 회사에 출근하는 모두가 이 포스터를 볼 수밖에 없었다.

제품의 전략과 비전을 제시할 때 일반적으로 많이 사용되는 파워포인트나 이메일 대신 거대하고 반영구적으로 쓸 수 있는

포스터를 선택한 이유를 머코스키에게 물었다. 그는 "시각적인 모델은 형태를 줍니다. 모델은 시각 커뮤니케이션의 핵심이라고 할 수 있어요. 모든 디자인 프로세스 참여자가 모델을 가리키고 이를 중심으로 모이게 되죠. 이를 통해 모든 사람이 추상적이고 복잡한 아이디어를 구체적으로 이해할 수 있습니다."[5]라고 말했다. 그는 이 거대한 포스터가 복잡한 비즈니스 전략의 모델이라고 생각했다. 이것을 모두가 볼 수 있는 공공장소에 커다랗게 게시함으로써 굳이 지나가는 사람을 붙들고 하나하나 설명할 필요 없이 전략적인 비전을 받아들이도록 설득할 수 있었다. 이 포스터는 전략 그 자체의 개발에도 포함된 복잡한 사고를 표현하는 효과적인 대체물이었다.

머코스키가 설명한 제품 비전으로 사람들이 모이게 하는 것은 지금까지 이야기한 모든 프로세스 중에서도 가장 중요한 부분이다. 우리는 콘셉트 맵, 주요 흐름, 제품의 시각적인 분위기를 보여주는 분위기 보드를 개발하는 방법 등 다양한 적용 사례를 살펴보았다. 이렇게 보여주고자 하는 비전을 표현한 도구를 동료 및 이해관계자들과 공유하여 그들도 이 비전을 이해할 수 있도록 하는 것이다.

이런 도구를 출력해 로비나 휴게실처럼 눈에 잘 띄고 사람이 많이 모이는 핵심 공간에 배치한다. 사내 모든 구성원들이 이것을 자연스럽게 보고, 이해하고, 질문을 던질 수 있는 환경을 만든다. 그리고 공식 회의나 비공식적인 만남을 통해 사람들에게 이 비전을 차근차근 설명한다. 펜으로 빠르게 변경 사항을 적어서 동료가 제안한 새로운 아이디어를 포착하고, 그들 앞에서 변화를 만드는 모습을 보여준다.

그리고 회의, 프레젠테이션, 이메일 등에서 이 도구를 반복하여 사용하는 방법을 찾는다. 이 도구를 잘 이해할수록 사람들은 이를 제품의 의사 결정을 내리고 전달하는 기본 방식으로 생각할 것이다. 이런 도구를 바탕으로 대화를 나누고, 도구가 대화를 이끌어 나갈 수 있도록 하며 회의나 토론 자리에서 이를 다시 논의한다. 소스 파일을 제공하여 자신의 업무에 이 도구를 적용해 볼 것을 권장하기도 한다. 더 나아가 필요에 따라서는 내용을 바꿀 수 있도록 하는 것이 중요하다.

이것은 회사의 변화에 함께 발맞추어 나간다는 것을 의미한다. 제품이 가지고 있는 비전을 적극적으로 전파하고 사람들이 이를 받아들일 수 있게 설득해야 한다. 그들이 여기에 사용되는 아이디어를 옹호해야 하는데, 그러려면 사람들 스스로 이야기의 일부라고 느낄 수 있어야 한다.

프랭크 라이먼Frank Lyman 인터뷰
"제품 관리 커리어를 확대하라!"

프랭크 라이먼은 마이에듀MyEdu의 최고 제품 책임자로, 제품 관리, 디자인, 엔지니어링, 마케팅에 관한 통합적인 접근방법을 주도하고 있다. 숙련된 교육 기술 전문가이자 생각 리더 thought leader(한 분야의 방향성을 제시하는 리더)로 활동하고 있는 라이먼은 수십 년 동안 고등교육의 혁신을 이끌고 있다. 존 와일리 앤 선즈John Wiley & Sons(미국 학술 출판사)에 재직하는 동안에는 와일리플러스WileyPLUS라는 혁신적인 인터랙티브 플랫폼을

만들었으며, 이 플랫폼은 전 세계 수백만 명의 학생이 사용하고 있다. 또한 선도적인 e-교재 플랫폼인 코스스마트CourseSmart의 창립 임원이기도 하다. 와일리와 코스스마트에서의 경력 외에도 리브레디지털LibreDigital(전자책 플랫폼 회사)의 최고 마케팅 책임자로 일하며 RR 도넬리RR Donnelley(인쇄, 출판, 마케팅 회사)와의 성공적인 합병을 성사시켰다. 그리고 라이프마인더스LifeMinders(이메일 마케팅 회사)의 네 번째 직원이자 창립 부사장이었다.

프랭크 라이먼은 2014년에 별세했다. 그는 교육 분야에서 매우 긍정적인 영향력을 행사했으며, 지금도 수백만 명의 학생이 그의 제품을 사용하고 있다. 그는 훌륭한 멘토이자 자상한 친구였다.

Q: 프랭크, 마이에듀에서 어떤 역할을 하고 계신지 설명해주세요.

A: 최고 제품 책임자로서 제품 개발에 들어가는 모든 것들을 통합 관리하는 일을 하고 있습니다. 여기에는 연구, 디자인, 제품 관리, 마케팅, 엔지니어링이 포함됩니다. 기본적으로 영업, 재무, 운영을 뺀 거의 모든 일을 하고 있다고 보면 되겠네요.

Q: 제품 관리를 어떻게 생각하십니까? 뭐라고 정의하시겠어요?

A: 제품 관리는 조직 내 업무 기능 중 하나입니다. 이니셔

티브, 성공에 필요한 자원들을 하나로 모아서 실행될 수 있도록 만드는 것이죠. 모든 아이디어가 생산되거나 특별한 전문성이 모여 있는 것은 아닙니다. 하지만 회사의 목표 달성을 앞당길 책임이 있는 업무를 맡고 있죠. 프로덕트 매니저는 "전문 지식, 우리가 아는 것, 조직 차원에서 얻게 된 교훈들을 어떻게 활용하여 실제로 회사의 목표 달성을 앞당기는 제품과 서비스로 개발할 수 있을까?"를 질문할 겁니다. 이 부분은 기업마다 다를 거예요. 제가 교재 출판 분야에 있었을 때 프로덕트 매니저는 기획 편집자로 불렸어요. 피앤지에서는 ABM^{Assistant Brand Manager}이라고 말했습니다. 모두 제품 관리 담당자였죠.

피앤지에서 우리 브랜드 팀에는 4명의 ABM과 1명의 브랜드 매니저가 있었습니다. 우리는 브랜드의 전체적인 목표를 갖고 있었죠. 저는 치어^{Cheer(북미에서 판매되는 세탁 세제 브랜드)} 브랜드를 맡고 있었는데, 당시에 자사의 타이드^{Tide} 브랜드와 차별점을 갖고자 했습니다. 프리미엄 가격대를 계속 유지하는 동시에 눈에 띄게 다른 가치 제안을 만들어야 했어요. 이 가치 제안은 의류의 색상 지속력을 다른 제품보다 오래 유지시킨다는 것이었습니다. 각각의 ABM은 이 브랜드에 효과적일 것이라고 생각하는 다양한 이니셔티브를 주도했습니다. 저는 치어의 주요 SKU^{Stock Keeping Unit(재고 관리 코드)}를 대상으로 가격 수정을 관리하는 업무를 담당했어요. 그리고 고객 연구, 영업 연구, 패키징 연구 데이터를 분석해야 했습니다. 이 모든 연구를 종합하여 계획하고 통

과시키고 실행했습니다. 각 ABM이 이런 이니셔티브를 하나씩 맡아 움직였습니다.

당시 저는 뉴 타이드New Tide 일을 맡은 사람과 함께 일했습니다. 이들은 타이드 위드 블리치Tide with Bleach를 만들었고, 지금은 이 제품이 타이드보다 더 많이 팔리고 있습니다. 고객의 목소리를 듣고 시장이 어떻게 돌아가고 있는지 정확히 파악한 결과였습니다. 당시만 하더라도 많은 사람이 과산화수소로 만든 용액인 옥시크린Oxyclean을 표백제로 사용하고 있었습니다. 타이드 브랜드 매니저는 과학적 사실, 고객의 피드백, 경쟁 환경, 영업 피드백, 패키징, 브랜딩 결과를 종합해서 수십억 달러의 가치를 지닌 타이드 위드 블리치라는 이니셔티브를 만들었어요. 훌륭한 프로덕트 매니저가 하는 일은 바로 이런 겁니다. 기회를 찾고 성공에 필요한 자원을 수집하는 것이죠.

Q: 세제에서 교재 판매, 그리고 교육 소프트웨어까지, 커리어가 상당히 다양합니다. 브랜드 관리 전공을 하셨나요?

A: 아뇨. 사실 이 분야에 전공자는 거의 없습니다. 저는 영어를 전공했어요. 그런데 이 전공이 프로덕트 매니저 업무에 많은 도움이 되었습니다. 성공에 필요한 요소가 있다면 소통을 잘하는 것과 관련이 있거든요. 피앤지는 언제나 '비전으로 다른 사람을 설득할 수 있는 사람을 채용'한다고 말합니다. 이는 소통의 문제를 이야기하는 것입니다. 똑똑한 것은 물론이고 꿰뚫어 보는 눈을 가지고 있으며 유능하기

까지 한데 프로덕트 매니저로 성공하지 못하는 사람이 있어요. 아무도 그 사람을 따르고 싶어하지 않는 거죠. 가지고 있는 배경 능력은 뛰어나지만 그 사람은 소통이나 협력을 잘하는 사람이 아니기 때문입니다.

일부 MBA 과정에서는 마케팅에 초점을 맞춰 제품 관리와 함께 핵심 마케팅 원칙을 가르치고 있습니다. 이런 과정은 많은 부분이 제품 관리와 겹쳐요. 그러나 저는 실제 업무에서 제품 관리 과정을 듣는 사람이나 제품 관리 학위를 제시하는 사람은 보지 못했습니다. 학문 분야로 확고히 자리 잡으려면 아직 갈 길이 멀다는 거죠.

Q: 어떤 과정을 밟아 공부할 수 있는 것도 아니라면, 존재도 알지 못했던 제품 관리에 재능이 있다는 것은 어떻게 알 수 있을까요?

A: 이 분야의 가장 흥미로운 프로그램은 구글의 APM^{Associate Product Management} 프로그램입니다. 구글은 엔지니어링 조직의 통찰력 있는 리더를 찾아서 "당신이 구글의 APM^{Associate Product Manager}이 되기를 바랍니다. 우리는 구글에서 그것이 무엇을 의미하는지 교육할 것이며, 지메일^{Gmail} 같은 제품을 담당하게 될 겁니다"라고 말해요. 이 제품을 구글의 한 APM이 주도했다고 합니다. 이 프로그램을 통해 구글은 더 나은 제품을 만들 수 있었죠. 기업마다 방식은 다 달라요.

기획 편집자로 일했던 존 와일리 앤 선즈에서는 책을 판매

하는 것뿐만 아니라, 괜찮은 교수들을 설득해서 저가가 되도록 만들 능력이 있는 영업 담당자를 찾는 일이 매우 중요했습니다. 영업 담당자의 주요 업무 중 하나가 책을 쓸 수 있는 교수를 발굴하는 일이었거든요. 영업 담당자로 말하자면 저는 그 일에 꽤 재주가 있었습니다. 아버지가 교수였거든요. 그래서 학자들과 이야기하는 것이 어렵지 않았죠. 대부분의 학자가 가지고 있는 독특한 세계관을 이해하고 있었고, 그들 앞에서 착한 학생 역할을 하며 대화하는 것에 익숙했습니다. "책 쓰시는 걸 고려해 보십시오"라고 말하면서 저자의 마음을 설레게 하는 스토리텔링도 능숙하게 했습니다. 와일리의 제품은 '교재를 쓸 수 있는 학자'였어요. 그러니 저자가 될만한 사람을 알아보는 눈을 가진 사람이 훌륭한 프로덕트 매니저가 되는 거죠.

Q: 말씀하신 내용으로 보면 리더십, 비전, 카리스마 같은 스킬인 것 같습니다. 프로덕트 매니저에게 필요한 다른 스킬은 무엇입니까?

A: 폭넓은 신뢰성입니다. 이걸 제대로 갖추기 위해서는 상당한 기술이 필요해요. '수박 겉핥기' 식으로 대충 알고 있는 것은 전혀 도움이 되지 않습니다. 기술 전문가와 생산적인 방향으로 대화를 나눌 수 있을 정도는 되어야 합니다. 안 그러면 사람들이 찾아오지 않아요.

피앤지 같은 소비재 기업의 패키징 담당자를 생각해 봅시다. 패키징은 정말 과학입니다. 제가 일할 당시만 해도 저

는 그 사실에 완전히 매료되어 깊이 빠져 있었어요. 피앤지는 NAFTA(북대서양자유무역협정)를 기대하고 처음으로 3개 언어로 만들어진 제품을 출시하려고 했습니다. 그래서 캐나다, 멕시코, 미국에 적용되는 하나의 SKU를 만들려고 했죠. 하나의 패키지 안에 3개 언어를 어떻게 다 넣을 것인가? 이 문제가 저를 흥분시켰습니다. 아주 기술적인 문제였거든요. 저는 기꺼이 문제 해결에 참여했고, 지적 흥미도 많았습니다. 이것이 저에게 폭넓은 신뢰성을 갖추게 했습니다. 마이에듀에서도 마찬가지였어요. 어떤 데이터를 SQL에서 몽고Mongo(데이터베이스 시스템의 일종)로 옮기는 일을 엔지니어와 논의한다고 하면, 그 내용을 깊이 있게 알고 있지는 못하더라도 어느 정도 신뢰할 만한 수준으로 적극적인 이야기를 나눌 수 있었습니다. 이것이 중요합니다. 프로젝트 매니저 자신이 현재 만들고 있는 주제에 관심이 없거나 이를 따라가기 어렵다면 대상은 자동으로 떨어져 나갑니다. 그래서 모든 업무의 특성을 이어 붙이는 접착제 역할을 하기란 참 힘들어요.

Q: 이 폭넓은 신뢰성이라는 게 자신의 관점으로 세상을 바라보고, 또 다른 관점으로 바라보는 데 관심을 두는 일과 관련이 있는 것 같네요. 프로덕트 매니저의 바탕이 되기에 좋은, 혹은 나쁜 관점이라는 게 있을까요?

A: 아뇨. 저는 영업, 엔지니어링, QAQuality Assurance(품질 보증) 출신의 프로덕트 매니저를 많이 봤습니다. 인터랙션 디자인 출신도 많고요. 영업이든 마케팅이든 어느 분야에서

일했던 프로덕트 매니저가 될 수 있습니다. 소속 회사의 업무 기능에 더 가까우니까요. 예를 들어 엔지니어링 문화가 강한 구글이라면 엔지니어링 출신이 적합할 겁니다. 제가 커리어를 처음 시작했던 프렌티스홀Prentice Hall(미국 교육 출판사)은 영업 중심의 회사였습니다. 그러면 영업에서 신뢰성이 있는 사람이 알맞겠죠.

Q: 인문학은 어떻습니까? 일자리를 찾으려 애쓰는 수백만 명의 대학생에게 제품 관리는 성공적인 선택지일까요?

A: 제가 마이에듀에서 고용했던 한 소셜 미디어 전문가가 바로 이 사례에 해당합니다. 그는 훌륭한 작문 기술 덕분에 채용됐어요. 지금은 이메일 마케팅과 다이렉트 마케팅이라는 커리어 초기 단계에 적용되는 기술을 더 배우고 있습니다. 또 아이디어에서 성공적으로 수행 가능한 이니셔티브로 이어지는 데 필요한 것들을 배우고 있죠. 아이디어 자체만으로는 보잘것없을 수 있지만 그게 바로 프로덕트 매니저가 되는 일의 핵심입니다. 분명 아이디어는 별것 아니에요. 이게 R&D는 아니거든요. 그냥 D예요. 프로덕트 매니저는 항상 수행 결과로 평가받습니다. 폭넓은 인문학적 배경 지식을 가지고 있다면, 한 우물을 깊게 파고들어 전문성을 획득할 수 있는 곳은 어디든 갈 수 있습니다. 어떤 인문학 전공자는 기술 전문가가 되기도 해요. 기술문서 작성, 광고, 혹은 창의적인 광고 문안 작성 등의 업무를 다양하게 할 수 있거든요. 어떤 사람은 처음 발견한 잘하는 분야에 쭉 머물러 있기도 합니다. 그러면서 제품 관리 같은 일에 더 적합한

스킬을 폭넓게 갖추고 있다는 사실을 깨닫기도 합니다.

Q: 지금 전반적인 제품 관리에 관한 이야기를 나누고 있는데요. 조금 더 구체적으로 이야기해 주실 수 있을까요? 과거의 경험을 돌아봤을 때, 굉장히 중요하다거나 핵심적이었다고 생각하는 구체적인 제품 의사 결정 사항은 어떤 것이 있었나요?

A: 코스스마트에서 일할 때, 모바일에 어떻게 대응할 것인지가 가장 큰 제품 의사 결정 사항 중 하나였습니다. 코스스마트가 성공할 수 있었던 이유는 최소한의 기술적인 공통점을 적용한 덕분에 보유한 교재의 폭이 넓다는 것이었습니다. 모든 출판사가 서슴없이 코스스마트 플랫폼에 출판 저작물을 올릴 수 있었으니까요. 페이지 피델리티Page Fidelity라는 걸 제공했거든요. 인쇄 페이지의 이미지를 만들어서 에이잭스AJAX(비동기식 자바스크립트 XML의 약자로, HTML만으로는 작업하기 어려운 웹페이지에 구현하는 기술) 레이어를 적용했습니다. PDF 같지만, 더 역동적으로 느껴졌어요. 그리고 출판사가 납득할 만한 디지털 저작권 관리(DRM)를 적용했습니다. 이 플랫폼은 확장성이 뛰어났기에 수만 권의 교재를 보유할 수 있었습니다. 애플이 이제 막 아이폰을 출시했을 때 이에 적절하게 대응할 수 있도록 향후 비즈니스 확대를 위해 교육 콘텐츠를 더 풍부하게 만들려고 노력했습니다. 애플에서 일하는 친구가 저에게 "앱을 만들어야 한다"라고 말했어요.

그러나 제품의 기존 성공 요인이 핸드폰에서는 이렇다 할 힘을 쓰지 못했습니다. 일련의 이미지가 하나로 묶여 있는 형태였는데 핸드폰 화면 크기만큼 축소되면 제대로 읽을 수가 없었던 거예요. 그리고 킨들Kindle처럼 리플로(화면에서 텍스트가 차지하는 공간을 조정하는 것)가 가능한 텍스트로 전환하고 싶지는 않았습니다. 두 가지 이유 때문이었어요. 첫째는 교재의 경우 도식과 도표 때문에 서식이 필요했습니다. 그리고 가장 중요한 둘째는 DRM 문제였어요.

당시만 하더라도 출판사에서는 아이폰으로 뭔가를 하는 것에 주저했습니다. 기존 플랫폼에 매우 만족하고 있었기에 "지금의 제품을 변경하지 말아달라"라고 말했죠. 하지만 저는 모바일로 전환하는 것에 확신을 가지고 있었습니다. 당시 체그Chegg(미국 교재 판매 사이트)가 600만 달러를 들여서 텍스트북 렌터Textbook Renter(미국 교재 대여 사이트)에 학생을 유치했습니다. 그리고 저는 그런 텍스트북 렌터와 경쟁 관계였고요. 하지만 그에 대응할 만한 돈을 투입할 여유는 없었기에 뭔가 새로운 돌파구를 찾아야 했습니다.

아이폰으로 e-교재를 사용한다는 것은 어찌보면 효과적인 PR 기회가 될 수 있었고 브랜드 인식에 도움이 되리라는 느낌이 강하게 들었습니다. 또 이 일은 플랫폼을 혁신하는 새로운 동력이 되기도 했습니다. 합작 투자 회사 시절이라면 그런 혁신을 구현하기란 어려웠겠죠. 이런 제 아이디어로 코스스마트 구성원들을 설득했고, 다소 위험하기는 했지만 우리는 애플에서 하라는 대로 움직였습니다.

애플은 특별한 애플리케이션 프로그래밍 인터페이스API와

함께 소프트웨어 개발 키트SDK 조기 액세스 권한을 제공해 주었습니다. 그리고 우리가 많은 일을 할 수 있도록 도와주었어요. 당시는 iOS 앱 개발 초기 시절이었으므로 이런 일을 할 수 있는 개발자를 붙여준 겁니다. 우리는 예산을 쪼개서 아이폰용 e-교재를 만들었습니다.

학생들을 대상으로 연구한 결과 아이폰으로는 긴 텍스트를 읽지 않는다는 사실을 알게 되었습니다. 대신 한 페이지에 하나의 차트, 그림, 그래프가 표시되길 원했죠. 시험을 앞둔 학생들은 하나의 요약표나 차트를 보고 있었습니다. 그런 결과를 통해 학생들이 이 앱을 정말 필요로 한다는 확신이 들었습니다. 물론, "이걸 누가 쓰냐. 너무 작다. 스탠자 Stanza(당시 있었던 아이폰용 이북 앱)와 비교된다" 등의 불만이 있을 것도 어느 정도 예상했습니다. 그러나 이 앱을 원하는 학생들이 있기에 지지 기반이 있다는 것도 알고 있었습니다. 그래서 개발하게 됐습니다. 애플이 보도자료를 통해 도움을 주었고, 〈월스트리트저널Wall Street Journal〉과 협의해서 아이폰에 교재를 제공하는 출판사의 1면 광고를 싣도록 했습니다.

덕분에 이 앱은 대성공을 거둘 수 있었습니다. 코스스마트가 유명해지는 좋은 계기가 돼주었죠. 그리고 기술 분야에서 더욱 혁신을 추구하게 되었습니다. 이제 코스스마트는 HTML5를 선도하고 있습니다. 이는 아이폰에 앱을 출시하겠다고 했을 때부터 시작된 겁니다. 그러나 사내 이사진들은 이런 방향을 원하지 않았습니다. 그래서 이 일을 하려면 조직에 깊게 관여하고 있는 구성원들에게 비전을 제시하고

그들이 이를 지지하도록 만들어야 했습니다. 그러나 이후 앱이 출시되고 긍정적인 여론이 형성되자 다들 매우 협조적으로 변했습니다.

Q: 모바일에 적응한다는 크고 포괄적이며 전략적인 제품 의사 결정에 확신이 있었다고 말씀하셨습니다. 이것이 좋은 아이디어라는 것은 어떻게 아셨나요?

A: 머릿속으로 끊임없이 고민하고 생각했습니다. 저의 이성적인 부분은 "지금 경쟁사는 이렇게 하고 있고, 소비자가 원하는 것을 나타내는 데이터는 이렇다"라고 말해요. 반대로 감정적인 부분은 "이 제품은 강한 영향을 끼칠 것이다. 이걸 원한다고 한 사람은 아무도 없었고, 아무도 시도하지 않았지만, 이걸 보면 분명 사람들에게 많은 영향력을 미칠 것이라는 생각이 든다"라고 말했어요. 저는 그 사이를 바쁘게 오갔습니다.

제 경우에 보통 떠오르는 거대한 아이디어들은 제 것이 아니었어요. 누군가가 제 책상 위에 올려놓고 간 것입니다. 단지 순간적으로 앞으로는 이런 게 영향력을 끼칠 것이라는 느낌을 받는 거죠. 그 아이디어와 감정적으로 연결되는 느낌이고, 보통은 작은 규모로 일어납니다. 이 기능이 X, Y, Z를 해야 한다는 사실에 감정적으로 연결됩니다. 어떨 때는 확신에서 비롯되기도 하고요. 어떤 사람은 처음부터 확신에 차 있기도 하지만, 어떤 사람은 오랜 경험이 바탕이 되어 확신을 하는 경우도 있잖아요. 이런 결정들을 내리려면 확신이 있어야 합니다. 자신의 의사 결정 과정을 확신할 수 있

어야 해요. 이성적인 마음이든 감정적인 마음이든 선택해서 결정을 내릴 수 있어야 합니다. 그러지 못하면 나아갈 수가 없어요.

Q: '접착제 역할'을 한다는 아이디어의 핵심이 모두가 앞으로 나아가고 결정을 내리는 데 도움을 주는 것 같습니다.

A: 맞아요. 모두가 앞으로 나아갈 수 있도록 돕는 일입니다. 그리고 큰 아이디어를 폐기하는 일 없이 작은 것들을 바꿀 수 있는 문화를 만드는 것이기도 합니다. 원칙주의자는 좋은 프로덕트 매니저가 되지 못해요. 전에 같이 일했던 최고 기술 책임자가 원칙주의자였습니다. 그 사람은 "이 일은 이렇게 해야 합니다"라고 자주 말하곤 했는데, 우리가 정확하게 그 방법대로 일을 진행하지 않으면 제대로 대응하지 못했습니다. 다른 회사에서도 그런 비슷한 사람과 일한 적이 있었어요. 그는 애자일 개발 방법에 원칙론적인 태도를 보였습니다. 그가 "그건 애자일 방법론에서 하는 방식이 아닙니다. 그런데 우린 애자일을 하고 있잖아요"라고 말하면, 저는 "오늘은 그냥 이렇게 해서 내보내면 안 되나요?"라고 대답하곤 했죠.

이런 원칙주의자라면 프로덕트 매니저로 성공하기 어렵습니다. 이 일은 타협을 많이 해야 하거든요. 일이 진행될 수 있게 만들어야 하고, 현실적으로 절충적인 결정을 내려야 할 때도 많으며, 무엇보다 수많은 원칙주의자와 함께 일하게 될 테니까요. 기술 분야에서 높은 차원에 도달한 많은

사람이 자신의 방법과 자기가 하는 일에 상당한 열정을 가지고 있습니다. 프로덕트 매니저는 그런 사람들과 함께 일해야 합니다. 크리에이티브 디렉터가 이런 걸로 유명하죠. 프로덕트 매니저라면 사람 사이의 간극을 메우는 역할을 무엇보다 잘해야 합니다.

Q: 앞으로 나아가게 만들려다가 실수를 하게 되면 어떻게 되나요?

A: 제품 실수가 발생하면 자본이 들기 마련입니다. 다른 사람이 낸 길을 따라가기만 하다가 막힐 때면 이를 되돌아보며 "이 길이 아니었네"라고 말하는 것은 성공으로 가는 지름길이 아닙니다. 더구나 그럴 기회는 널리고 널렸습니다. 실수를 되돌아보며 "옳은 길이라고 생각했던 이유는 이러했다. 어떤 사람은 이 길이 잘못된 길이라고 생각하면서도 나를 따라와 주었다. 이 잘못된 길을 가면서 얻은 교훈은 이러하다. 앞으로 또 이 같은 일이 절대 없으리라는 보장은 못 하겠지만, 이번과 같은 실수는 다시 하지 않을 것이다"라고 말할 수 있어야 합니다.

좋은 프로덕트 매니저는 자신의 성공이나 실패에 지나치게 호들갑 떨지 않습니다. 그저 "이런 일을 했고, 이건 성공했지만 저건 실패했다" 정도로 덤덤하게 말하죠. 어떤 일이 실패했을 때, 실패했음을 인정하고 자신의 선택에 집착하지 않는 것과 자신의 선택을 옹호하는 것은 종이 한 장 차이입니다. 실수를 인정하는 것이 그렇게 어렵고 힘든 일은 아닙

니다. 그냥 인정하고 넘어가면 됩니다. "이번 일은 실패했다. 그리고 노력했던 90일이 헛되이 되었다. 더는 그렇게 하지 않겠다"라고 인정하면 돼요. 이건 구원 투수의 사고방식인데요. 어제 참패를 당했더라도 이를 잊고 오늘 다시 마운드에 서는 겁니다.

Q: 제품 의사 결정을 내릴 때 회사 구성원과 시장, 사용자의 데이터를 끊임없이 보시는 것 같습니다. 정량적인 데이터와 정성적인 데이터의 균형을 어떻게 맞추십니까?

A: 저는 패턴을 좋아합니다. 한 프로덕트 매니저가 마이에듀의 상위 학교와 프로필을 보여주는 시각화 자료를 만들어서 가져왔어요. 우리 기업 정보 수집 팀이 보유한 것과 똑같은 데이터를 가지고 만든 것이었죠. 이 자료를 받아보고 단 30초 만에 원래의 방대한 데이터에서 얻을 수 있는 것보다 훨씬 많은 정보를 얻을 수 있었습니다. 저는 이렇게 데이터에 패턴이 있는 것을 좋아합니다. 그리고 스스로 충분한 시간을 들여 데이터를 파악하고 패턴을 찾아내거나 그런 일을 잘하는 사람과 일하는 것을 즐기죠.

마치 시간의 종 모양 곡선과도 같습니다. 어떤 것은 절정에 이르지 못하면 이해하고 납득하거나 지지하기가 어려워요. 그런데 그 반대편으로 가면 다시 한번 단순해집니다. 복잡함을 넘고 나면 다시 단순해지는 거죠.

피앤지에서 일할 때의 일입니다. 전국의 모든 소매점에서 취

합한 가격 데이터가 컴퓨터 안에 담겨 있었어요. 이 데이터는 제가 아주 오랜 시간을 들여 회귀분석을 돌릴 수 있는, 통계적으로 중요한 샘플이었습니다. 밤새 점검을 실시하면서 타이드와 달리 치어의 주요 SKU가 다른 저가 브랜드에 밀려 시장 점유율이 낮아지는 원인을 찾으려고 했습니다. 그때 저는 데이터의 홍수에 빠지고 말았어요. 그때 처음으로 분석 마비라는 표현을 들었습니다. 당시 제 상사가 이런 말을 하면서 정성적 슈퍼마켓 가격 조사를 한 연구진을 만나볼 것을 제안했습니다. 그들과 이야기를 나누고 나서야 데이터를 분석할 한 가지 유용한 사실을 알게 되었고, 그 덕분에 패턴을 읽을 수 있게 되었습니다.

이 연구진은 슈퍼마켓에 가는 대부분의 소비자는 10달러 선에서 구매를 망설인다는 것을 보여주는 연구를 진행했습니다. 그들은 "슈퍼마켓에서는 10달러 이상인 물건을 사고 싶어하지 않는다"라는 정신적인 장애물이 있다고 봤어요. 수년이 지난 지금도 소비자가 느끼는 가격저항은 똑같다고 생각합니다. 우리의 주요 SKU는 9.99달러로 막 변동되었습니다. 타이드도 그랬고요. 그러나 타이드는 소매점 자체 할인이나 쿠폰을 통한 할인을 많이 진행하고 있었어요. 그래서 우리에게 돌아오는 순익은 같더라도 표시되는 가격이 9.99달러인 적은 많지 않았습니다. 소매점에서는 타이드를 9.99달러에서 8.99달러로 할인했지만, 치어는 그런 할인을 제공하지 않고 있었던 겁니다. 저는 가지고 있는 데이터를 통해 가격 변동을 파악할 수는 있었지만, 기준 소매 가격 문제와 관련된 소비자들의 행동은 알고 있지 못했던 겁

니다. 그전에는 유용한 정보를 주지 못했던 수많은 데이터를 한순간에 새로운 시각으로 바라보게 되었습니다.

그리고 이 문제는 생각보다 간단하게 해결됐습니다. 바로 고가의 쿠폰을 발행한 겁니다. 9.99달러라는 기준 소매 가격에서 발생하는 정서적인 효과에 다른 걸로 맞섰습니다. 피앤지는 1달러 쿠폰을 발행한 적이 한 번도 없었습니다. 그래서 "와! 1달러나 할인되네!"라는 역효과를 노릴 수 있었어요. 1달러는 쿠폰치고는 상당히 많은 금액이었으니까요. 그리고 그 방법이 제대로 통했습니다. 바로 그 분기에 매출 부진을 메꿀 수 있었고 더 많은 매출을 올리는 데 성공했습니다. 가격을 바라보는 관점을 가격을 바라보는 또다른 관점으로 해결한 거예요.

제가 말씀드리려는 것은, 복잡한 분석 데이터에서는 문제를 발견할 수 없었다는 겁니다. 데이터로 문제를 알아내기 위해 많은 애를 썼지만, 뭘 찾아야 할지조차 몰랐거든요. 연구 팀에게 정보를 얻기 전까진 말이죠.

Q: 프로덕트 매니저의 일이 탐정 일과도 비슷하네요?

A: 그렇습니다. 한 친구는 CIA 요원이 된 것 같다고도 얘기했어요. 모든 데이터를 가지고 하나씩 맞춰봐야 하죠. 무엇이 문제인가? 그 문제는 어떻게 나타나는가? 끊임없이 이런 질문을 던지면서요. 저는 시간을 내어 스스로 데이터를 분석하거나 또는 그런 일을 하는 사람과 함께 일합니다. 그들은 저에게 복잡해서 이해하기 어려울 정도의 난해한 해결책을 가지고 오지 않습니다. 며칠 동안 분석하고 나서 그

결과로 찾은 단순한 해결책을 들고 옵니다.

누구든 분석 중인 데이터를 가지고 와서 "지금까지 파악한 복잡성은 이렇습니다"하고 말할 수는 있습니다. 그렇지만 그런 분석은 쓸모가 없어요. 그 복잡함을 넘어선 곳에 무엇이 있는지를 밝히는 것이 일에 핵심입니다. 그걸 할 수 있는 사람을 찾아 함께 일하는 것이 중요합니다. 내가 모든 통찰과 정보를 가지고 있을 필요는 없어요. 함께 일하는 그들이 간단한 분석 결과를 내올 겁니다. 그렇지만 그 안에는 이를 모두 설명할 수 있는 방대한 분석이 있습니다. 이렇게 단순한 통찰을 잘 파악하는 사람이 같은 팀에 있다면 더 좋은 제품 의사 결정을 내릴 수 있습니다. 통찰이 단순하면 단순할수록 더 나은 결정을 할 수 있어요.

Q: 엔지니어 혹은 마케터와 비교했을 때 디자이너가 내리는 제품 의사 결정에는 어떤 차이점이 있나요?

A: 프로덕트 매니저로서 흥미로운 부분은 공감할 수 있는 디자인의 아이디어입니다. 사람들은 공감 디자인을 "나는 고객을 위해 디자인하고, 고객과 시간을 보내고, 고객을 진정으로 이해한다"라고 말하거든요. 경영학 교수 중에 "경영에서 사랑이라는 단어를 너무 안 쓴다. 같이 일하는 사람을 사랑하는가? 솔루션을 제공하려는 고객을 사랑하는가?"라고 말하는 괴짜 같은 분이 계셨어요. 이런 걸 잘하는 사람들은 훌륭한 비즈니스 리더로, 그런 감정을 더욱 잘 느끼는 것 같습니다.

공감 디자인은 제품을 어떻게 개발할지를 사고하는 (감정적으로) 취약한 접근 방법입니다. '고객과 깊은 관계를 맺고 진짜로 그들에게 공감할 것'이라고 이야기하는데, 이건 정신적으로 상대의 입장이 되어 보는 것을 말합니다.

피앤지에서 일할 때 창작 프레젠테이션이 있었습니다. 그들은 저에게 "지면 광고 카피를 어떻게 생각하나요?"라고 물었고, 저는 "아, 좋아요"라고 답했습니다. 그러자 어떤 사람이 "당신이 어떻게 생각하는지는 중요하지 않아요. 프랭크, 일주일에 빨래 몇 번 해요?"라고 다시 물었습니다. 그래서 "한 번 정도요?"라고 답했죠. 그랬더니 "아이가 넷인 주부는 일주일에 열 번 빨래를 돌려요. 우린 당신이 어떻게 생각하는지보다 아이 넷의 엄마가 어떻게 생각하는지가 더 중요해요. 잘 모르겠으면 다른 사람을 붙잡고 물어봐요"라고 말하더군요.

스위퍼Swiffer(피앤지에서 만든 청소 밀대)를 예로 들어볼까요. 이 제품은 제가 피앤지에서 일할 때 만들어진 신제품이었습니다. 혁신해야 한다는 생각에 만들어진 제품이죠. 혁신 팀이 가정 방문을 나갔어요. 그들은 사람들이 바운티Bounty(미국 키친타올 브랜드) 키친타올을 건조기에 살짝 돌린 후 빗자루 아래에 붙여서 바닥을 쓰는 모습을 보았습니다. 이렇게 하면 키친타올에 정전기가 생겨서 먼지가 쉽게 달라 붙었죠. 청소가 더 수월하도록 만든 아이디어였어요. 연구 참여자는 마룻바닥의 먼지를 치우는 일이 사람들에게 얼마나 중요한지 이야기했습니다. 혁신 팀은 사무실로 돌아와서 "이 사람들은 마룻바닥의 먼지를 치우는 일에 엄

청 열심인데요, 우리가 어떻게 도울 수 있을까요?"라고 말했습니다.

진정한 공감 디자인이야말로 큰 아이디어가 숨어 있는 곳이라고 말씀드리고 싶습니다. 그리고 프로덕트 매니저는 그런 큰 아이디어를 찾는 일에 함께 하고 싶어 합니다. 훌륭한 프로덕트 매니저는 주변에 머무르려고 하지 않아요. 인간성을 포용하는 것은 좋은 제품으로 이어지는 길입니다. 그냥 좋은 제품이 아니라 꼭 필요했던 돌파구를 만드는 제품으로요. 이것은 디자인 커뮤니티에서 생겨난 것이라고 생각합니다. 실천에 옮기기 쉽지 않아요. 빠르지도 않고요. 비용도 많이 듭니다. 그리고 모든 사람이 익숙한 것도 아니죠.

6장

출시를 말하다

조는 머리가 복잡해졌다. 제품 출시일이 정해졌고, 짧은 시간 안에 최대한 많은 일을 하기 위해 애쓰고 있었다. 때로 절차를 무시하고 싶은 마음도 들었지만, 자신에게(그리고 동료에게) 디테일을 확실히 하고, 정말 자랑스러워할 수 있는 제품을 만드는 것이 중요하다는 것을 다시금 이야기했다.

팀원 중 일부가 힘들어하는 것이 보였다. 며칠째 야근이 계속되고 있었기 때문이다. 조의 머릿속에는 완성된 시스템의 내적 이미지가 분명하게 떠오르고 있었지만, 그가 바라는 것과 현실의 간극은 여전히 크게 느껴졌다. 조는 눈을 감고 모든 구성원이 아직은 멀리 있는 결승선을 이해할 수 있도록 자신이 할 수 있는 일이 무엇인지 생각해 보았다.

로드맵으로 나아가다

지금까지 개발하려는 제품을 정하고, 제품의 스토리를 이해

하고 믿을 수 있게 도와줄 제품 콘셉트 맵, 주요 흐름, 분위기 보드 등 다양한 도구를 만들었다. 제품 스토리 이외에도 제품을 어떻게 개발하여 세상에 내놓을지에 대한 설득력 있는 이야기가 있어야 한다. 이때 프로덕트 매니저는 미래의 기능과 전략적인 변화를 보다 직관적으로 보여줄 수 있는 시각적 도구인 제품 로드맵을 함께 제시하게 된다. 이를 활용하여 복잡한 제품 의사결정 사항을 전달하고, 현재의 전략이 더 크고 폭넓은 목표와 어떻게 연결되는지 시각적으로 보여주는 것이다. 또 구성원들의 의견 일치를 끌어내거나 제품에 대한 논의를 하는 데 로드맵을 활용할 수 있다. 다른 사람이 미래 비전을 믿게 만드는 방법으로 쓰이는 것이다.

제품 로드맵은 가로로 된 타임라인이다. 시간의 길이는 로드맵의 대상에 따라 달라지겠지만, 보통 3~6개월 정도의 기간을 설정하는 것이 일반적이다. 6개월 이상이 되면 전달하려는 이야기의 현실성이 떨어질 수 있기 때문이다. 특히 스타트업의 경우, 그 6개월 사이에 예상치 못했던 유동적인 문제가 발생하거나 회사의 방향성이 완전히 바뀔 가능성도 있으니 각별한 주의가 필요하다. 일종의 간트차트Gantt chart(막대그래프 차트라고도 함)와 비슷해 보이지만, 제품 로드맵은 프로젝트를 관리하는 도구는 아니므로 일 단위, 시간 단위로 세분화하여 계획을 짜는 것에는 적합하지 않다. 이 로드맵으로는 그 정도로 세부적인 사항을 관리하기는 어렵다. 대신 시간의 흐름에 따라 제품이 어떻게 구현될 것인지를 대략적으로 정리할 수 있다.

로드맵의 핵심 요소는 기능 블록이다. 각 블록은 개발 노력

을 나타내며 각 개발 활동을 추상적으로 이해할 수 있도록 표시한다. 보통은 사각형으로 그리는데, 가로 축은 개발에 걸리는 시간을 뜻한다. 제품 로드맵에는 수영장 레인과 같은 구분선이 사이사이 들어간다. 그렇게 구분된 각 행은 조직 내에서 누가 어떤 개발 활동을 할 것인지를 표시한다. 몇 명의 인력이 코딩을 진행하게 됐다면, 각 개발자에게 행을 하나씩 할당할 수 있다. 애자일 스크럼 팀으로 묶인 여러 개발자 그룹이 참여한다면 각 행은 각 팀이 될 것이다. 그리고 그보다 더 큰 규모의 조직이 투입된다면 사업 부문 전체를 한 행으로 나타낼 수도 있다.

로드맵의 마지막 조각은 가장 중요하며 그만큼 시각화하기도 어렵다. 블록으로 형상화된 기능은 더 큰 비즈니스와 사용자의 목표 달성으로 이어져야 한다. 따라서 제품 로드맵에서는 각 기능의 조각이 목표와 어떻게 연결되고 있는지 보여줄 수 있어야 한다. 그리고 특정 요소를 순차적으로 개발하는 전략적인 중요도를 보여주기 위해 그것을 시각적으로 연결할 수 있어야 한다.

기능 리스트 만들기

제품 로드맵은 몇 단계에 걸쳐 만들어진다. 우선 부가적인 기능까지 모두 탑재된 가장 완성된 형태의 제품을 머릿속으로 떠올리고, 여기에 포함되어 있는 모든 기능을 하나씩 나열해 본다. 주요 흐름에서 사용했던 명사-동사의 쌍을 처음 시작점으로 잡고, 사용자가 시스템을 통해 무엇을 할지, 시스템 자체는 어떻게 움직일지 등을 포함하여 조금씩 추가적인 기능들을 확정해 나간다. 그러면 이것이 제품의 기능 리스트가 된다.

조가 만든 문구는 다음과 같았다. 사람들은 직장에서 받는

스트레스는 인지하고 있지만, 하루 중 언제 스트레스를 받고 있는지는 잘 인지하지 못하고 있다. 어떻게 하기 어려운 지경에 이르러서야 스트레스로 인해 누적된 감정의 부담을 느낀다. **사람들이 계속해서 자신의 행동을 바꿀 수 있도록 매일 스트레스가 어떻게 변화하는지 확인할 수 있어야 한다.**

조는 이를 바탕으로 여러 가지 제품 디자인 도구를 만들었다. 그리고 다음과 같은 기능 리스트가 완성되었다.

- 문자 메시지 발송
- 문자 메시지 수신
- 나이키+에서 운동 데이터 가져오기
- 핏빗에서 운동 데이터 가져오기
- 페이스북에서 소셜 데이터 가져오기
- 트위터에서 소셜 데이터 가져오기
- 정보에 기반한 통찰 시각화하기

이런 사용자 가치를 직접적으로 창출하는 기능 외에 중요하게 포함해야 할 유지 관리 기능은 다음과 같다.

- 가입
- 로그인 및 인증
- 거래 및 e-커머스(신용카드 결제)

이런 기능을 유지 관리 기능이라고 하는 이유는 특별한 혁신이나 창의적인 사고가 필요한 일은 아니기 때문이다. 그러나 개발 자원과 함께 어느 정도의 시간이 소모되므로 로드맵에 함께 표시해야 한다.

기능을 분류한다

로드맵의 초안을 작성한다. 큰 종이를 가로 방향으로 길게 펼쳐 놓고 타임라인을 그린다. 이때 시간 단위는 표시하지는 않으며, 그냥 전체 작업 시간이라고만 생각한다. 포스트잇을 사용하여 제품의 각 기능을 표시해 두고 로드맵 상에서 이리저리 움직일 수 있도록 만든다. 그리고 모든 기능이 구현되었을 때의 최종 상태를 표시할 수 있는 포스트잇 노트를 준비한다. 여기에 '버전 1.0'이라고 이름 붙이고, 그 아래에 '모든 기능 구현 완료'라고 적는다. 그리고 이것을 로드맵의 가장 오른쪽에 붙여 놓는다.

작업에 투입되는 엔지니어링 인력이 들어갈 행을 만들기 위해 가로로 된 구분선을 그린다. 개발자가 3명이라면 3개의 행이 들어가는 것이다. 개발자를 직접 관리하는 위치에 있는 것이 아니라면, 굳이 이름은 넣지 않는다. 인력 배치는 해당 담당자의 몫일 가능성이 크기 때문이다. 누가 어떤 업무를 맡을지는 나중에 엔지니어링 책임자와 결정하면 된다. 지금은 동시에 몇 명이 일할 수 있는지만 표시해 두도록 한다.

이제 각각의 포스트잇에 기능을 적어 로드맵 위에 나열한 다음 서로 연관이 있는 것들을 묶어본다. 예를 들어 문자 메시지 발송 기능을 개발하는 개발자가 있다면 문자 메시지 수신 기능을 함께 개발하는 것이 논리적이다. 그러면 이런 기능을 하나의 행에 같이 두는 것이다. 이런 기능은 제품을 이루는 주요한 사항이므로 다른 기능보다 우선시할 필요가 있다.

로드맵 관리는 각각의 기능을 독립적으로 나눌 수 있는 항목인지 파악하고, 이를 비슷한 항목끼리 묶으며, 서로 관련 있는 항목들을 우선으로 하는 기술이자 과학이다. 각 기능을 살펴보

면서 가치 제안과 비교해 보고 "이 기능 없이도 가치 제안을 실현할 수 있는가?"를 끊임없이 질문한다. 가능하다는 답이 나온다면 그 기능은 오른쪽으로 빼둔다. 불가능하다는 답이 나오면 왼쪽으로 빼둔다. 이때 왼쪽으로 분류된 기능은 우선순위가 더 높은 것들이므로 이 기능을 먼저 구현하도록 해야 한다. 조의 로드맵 초안은 그림 6-1과 같다.

시간을 추가한다

이제 어려운 일이 남았다. 다른 사람들도 이 로드맵을 보고 이해할 수 있게 만들고, 그들과 함께 로드맵에 현실성을 부여하는 일이다. 비공식 일대일 면담을 통해 '시간이 없는' 상태의 로드맵을 작업에 참여할 여러 개발자와 엔지니어에게 공유한다. 매니저나 팀장 뿐만 아니라 실제 코딩을 진행할 사람과도 직접 대화를 나눈다. 로드맵 초안을 보여주면서 피드백과 도움을 구한다. 각 기능을 설명하는 동안 그들은 궁금한 점과 설명이 필요한 부분에 대해 물어올 것이다. 앞서 만든 다른 도구들을 활용하여 그런 질문에 답한다. 주요 흐름과 와이어 프레임을 보면서 설명하거나 제품 콘셉트 맵을 보여주면서 이해를 돕는다. 개발하려는 제품이 사용자들에게 어떻게 정서적인 가치를 제공할지 스토리텔링하고, 이를 어떻게 생각하는지 의견을 듣는다.

우선순위와 개발 순서가 괜찮은지 물어보고, 그렇게 배치한 이유를 설명한다. 상대가 순서에 변화를 줄 것을 제안한다면 진심으로 받아들이고 순서 재배치도 고려할 수 있다. 실제로 작업을 수행할 사람은 프로덕트 매니저가 만든 로드맵을 이해하고 로드맵의 결정 사항을 존중해야 한다. 그러려면 이들이 직접 로드맵에 참여하여 함께 만드는 것이 좋다. 변경을 요청한 제안자

그림 6-1 로드맵 초안 만들기

				버전 1.0 모든 기능 구현 완료
인력 1	문자 메시지 발송	문자 메시지 수신		
인력 2	나이키+에서 운동 데이터 가져오기	핏빗에서 운동 데이터 가져오기	페이스북에서 소셜 데이터 가져오기	트위터에서 소셜 데이터 가져오기
인력 3	로그인 및 인증	정보에 기반한 통찰 시각화	거래 및 e-커머스 (신용카드 결제)	

앞에서 직접 수정한 것들을 적용하면 그들도 프로덕트 매니저가 자신의 의견을 존중하고 있다고 느낄 것이다.

　이제 그들에게 직접 작업의 예상 소요 시간을 로드맵에 추가해 보라고 말한다. 이들의 예상치를 전부 믿을 수는 없을 것이다. 너무 동떨어질 수 있기 때문이다. 그러나 이 단계에서의 목표는 타임라인을 할당할 기준선을 만드는 것이다. 즉 어떤 기능이 특정 마일스톤(보통 월 단위 혹은 3개월 단위)에 완성되리라고 생각하는지를 전반적으로 이해하는 과정이다. 팀원이 일하는 것을 지켜보며 그들의 작업 속도와 예상치를 비교해 본다. 그리고 작업이 진행됨에 따라 새로운 기능을 만드는 데 실제로 얼마의 시간이 소요되는지 감 잡아본다. 그렇지만 지금은 모든 사람이 좋은 아이디어(그들이 존중하고 이해하며 달성하기 위해 열심히 일할 수 있는 아이디어)라고 생각하는 계획을 이끌어내는 것을 목표로

삼는다. 엔지니어링 인력과 논의 후, 조는 그림 6-2와 같이 최종 로드맵을 만들었다.

로드맵은 살아 있는 문서이다. 절대 완성되는 일이 없다. 변화하는 비즈니스의 요구와 진화하는 제품 비전에 따라 쉬지 않고 바뀐다. 지연이나 개발 생산성에서 발생하는 예기치 못한 사건에 따라 계속 변화하게 된다. 로드맵 변경 사항을 관리하며 모든 사람이 이를 이해하고 변경 사항을 확신할 수 있도록 해야 한다. '로드맵을 소유한다'는 말은 모든 결정을 단독으로 내린다는 뜻이 아니다. 프로덕트 매니저는 사람들이 내린 결정 사항을 포착하고 이를 명확하게 제시할 때 가장 성공할 수 있다. 이렇게 작성된 로드맵은 전략적, 전술적 의사 결정을 내릴 때 계속해서 사용될 것이다.

그림 6-2 최종 로드맵 만들기

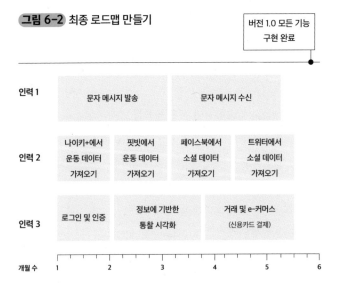

현실적인 수정 반영하기

지금까지는 이상을 그렸다. 통찰을 활용하여 감정에 어필하는 제품을 정의하고, 사용자가 이를 느낄 수 있게 도와주는 기능과 상호작용 요소를 광범위하게 설정했다. 로드맵을 바탕으로 팀의 업무 속도를 살펴보면 비전을 달성하는 데 예상보다 더 많은 시간이 소요된다는 사실을 알게 될 것이다. 앞선 예시에서는 '버전 1.0'이라고 명명된 모든 기능을 구현하는 데 6개월이라는 시간이 걸릴 것이라고 보았다. 이제는 그런 이상에서 벗어나 현실적인 눈으로 봐야 한다. 그러기 위해서는 다양한 기능을 없애거나 무시해야 하는데 이 두 가지 모두 실천하는 게 쉽지는 않을 것이다. 대신에 각 기능이 몇 개의 개발 단계를 거치고 있다고 가정한다. 하나의 기능을 반복적인 단계로 만들어 이 단계를 시간에 따라 나열한다.

조는 기능 리스트를 더욱 구체적으로 만들어 구성 요소를 나열하고 각 기능의 블록(시간)을 더 짧게 만들고자 한다.

문자 메시지 발송 기능은 이처럼 작은 기능으로 나눌 수 있다.
- 하루 중 동일한 시간에 모든 사용자에게 문자 메시지 발송
- 사용자가 설정한 시간대에 문자 메시지 발송
- 하드코딩hard-code(데이터를 바꾸지 못하게 하는 것)된 포괄적인 내용의 문자 메시지 발송
- 사용자 활동에 따른 맞춤형 메시지 발송

이제 이 네 가지 기능을 로드맵에 배치할 수 있다. 이는 조가

문자 메시지 발송이라는 기본 버전의 개발을 완료하는 데 모든 기능이 개발될 때까지 기다릴 필요가 없음을 의미한다. 반복을 활용하면 로드맵의 폭(시간)을 희생시키지 않고도 업무를 빠르게 진전시킬 수 있다. 전체의 대략적인 기능을 먼저 그리고, 나중에 다시 살펴보면서 각 기능의 디테일을 다듬는다.

스토리로 이해하기

로드맵의 포스트잇 노트는 기획, 그래픽 자원 제작, 카피 문구 작성, 코딩, 테스트 등 기타 수많은 제작 활동이 위치하는 자리이다. 다양한 소프트웨어 패키지를 활용해 모든 제작 활동을 체계화할 수 있다. 하지만 무엇보다 중요한 것은 사용하는 도구가 아니다. 모든 활동이 한데 모여 제품의 비전을 어떻게 달성할지 보여줄 유용한 구조를 제공하는 것이다. 사용자의 스토리를 작성하면 이런 구조를 보다 쉽게 만들 수 있다.

주요 흐름이 사용자가 자신의 목표 달성을 위해 제품을 어떻게 사용하고 있는지 그 방법을 설득력 있게 그린 것처럼, 사용자의 스토리 역시 실제로 제품을 사용하는 사람의 관점에서 바라보며 특정 기능이 어떻게 작동할 것인지를 설명한다. 사용자 스토리는 각 흐름을 더욱 자세하게 설명하기 위해 주요 흐름을 확대하는 것이다. 여기서 포괄적인 디자인 의사 결정 사항이 구체적인 기능 요건으로 변한다.

조의 주요 흐름 중 하나는 다음과 같이 흘러갔다.

이 화면에는 메리의 감정 변화가 월간 그래프로 표시된다. 평균보다 점수가 낮은 것으로 보이는 두 개의 기간을 보여준

다. 메리는 '나의 생활 분석'이라는 버튼을 누른다. 앱은 매주 화요일 오후 3시쯤에 감정이 좋지 않은 경향이 있다고 설명한다. iOS 캘린더 내용을 바탕으로 특정한 직장 동료와 매주 화요일 오후 2시에서 3시 사이에 회의를 진행한다는 것을 보여준다. 이 회의가 없었던 다른 주에는 기분이 나쁜 편이 아니었다. 메리는 그래프를 보며 흥미롭다고 생각한다.

조의 기능 리스트에는 '정보에 기반한 통찰 시각화'라는 기능이 있다. 조는 이를 통해 주요 흐름과 기능을 엮어 사용자 스토리를 만들 수 있다.

- **사용자는 시간에 따른 자신의 감정을 보여주는 그래프를 볼 수 있어야 한다.** 이 그래프는 X축에 시간을, Y축에 (문자 메시지로 취합한) 사용자의 감정적 반응을 표시한다.
- **사용자는 시스템에 그래프 분석을 의뢰할 수 있어야 한다.** 시스템은 데이터를 바탕으로 여러 알고리즘 분석 도구를 적용하여 추세나 이상 징후를 식별한다.
- **사용자는 감정 그래프가 특히 높거나 낮은 기간을 쉽게 파악할 수 있어야 한다.** 이 그래프는 사용자가 한눈에 보기 쉽도록 컬러를 활용하여 수치가 높거나 낮음을 표시한다.
- **사용자는 감정 그래프와 핸드폰 캘린더 앱에 있는 일상 활동을 시각적으로 비교할 수 있어야 한다.** 시스템은 캘린더에 기록된 일정을 통해 그래프의 고점, 저점, 이상 수치가 맞아떨어지는 날이 언제인지를 파악해 보여준다. 그러면 사용자는 해당일을 탭하여 캘린더에 기록된 일과와 사용자의 감정 사이에 존재하는 연결고리를 확인할 수 있다.

이런 스토리는 기능과 해당 기능의 특징을 연결하는 역할을 하고 있다는 것을 명심하자. 이제 디자이너는 구체적인 기능의 특징을 뒷받침할 수 있는 와이어 프레임이나 시각 렌더링을 만들 수 있을 것이다. 카피라이터는 모든 사용자가 받아보게 될 문자 메시지를 작성할 수 있다. 마케팅 인력은 제품의 기능을 강조하는 광고 자료를 만들 수 있고, 개발 인력은 해당 기능을 지원하려면 어떻게 코딩해야 할지 고민하며 전략을 세울 수 있다. 이런 스토리가 모든 질문에 대한 답을 주는 것은 아니지만, 어떻게 보면 더 많은 질문을 할 수 있는 자극제가 된다. 그러나 이 단계에서는 무엇보다 주요 흐름에서 기능과 사용자 스토리로 이어지는 과정에서 생기는 '어떤 기능을 개발해야 하는가?'라는 질문에 답할 수 있도록 노력한다. 이런 도구는 빈 캔버스에 경계선을 그리면서 질문에 관한 답을 제공하는 것과 같다. 그리고 그 답은 언제나 제품의 사용자에게 초점이 맞춰져 있다.

아이디어의 우선순위로 관리하기

일단 작동하는 제품이 만들어지면 이를 개선하고 확장시킬 수많은 아이디어가 떠오르기 마련이다. 디자인은 생산적인 활동이기에 프로덕트 매니저는 다 구현하기 어려울 정도로 많은 양의 아이디어를 떠올릴 것이다. 그리고 그것에 따르는 가장 큰 제약은 바로 활용할 수 있는 엔지니어링 자원의 한정적인 숫자일 것이다. 따라서 이 모든 아이디어를 관리하고, 정의하고 디자인하며, 엔지니어링 인력을 충분히 활용할 수 있을 때 비로소 개발할 수 있도록 철저히 준비해야 한다.

이 기능 리스트를 제품 재고라고 부른다. 사용자가 제품을 어떻게 사용하고 있는지에 대한 새로운 정보가 입수되면, 그것은 계속 변화하므로 살아 숨쉬는 리스트라고 할 수 있다. 이 리스트는 아이디어의 우선순위를 정하고 더는 관련이 없는 것들은 지워가면서 관리하게 된다. 이런 가지치기는 정기적으로 할 필요가 있다. 필자의 경험으로 예를 들자면 매일 재고 리스트를 확인하고, 일주일에 한 번은 시간을 내어 정리하는 것이 가장 효율적이고 유용한 관리 방법이었다.

이 제품 재고에는 또 하나의 목적이 있다. 기능 제안에 있을 정치적인 영향력을 없애는 하나의 방법이 된다는 것이다. 사내의 직원들은 저마다 제품에 대한 새로운 아이디어를 가지고 있을 것이고, 의도는 좋을지 몰라도 그 아이디어를 모두 반영할 수 있을 만큼 다 좋은 의견은 아닐 것이다. 제품의 정서적인 가치 제안과 맞지 않거나, 지금까지 파악한 더 큰 맥락의 행동 목표에 반대될 수도 있다. 프로덕트 매니저라면 구현하기 힘든 아이디어들에 하나하나 이의를 제기하며 왜 그 기능이 포함되거나 그러면 안 되는지를 토론하고 싶을지도 모른다. 하지만 그런 동떨어진 제안을 효과적으로 다루는 좋은 방법은 바로 제품 재고에 포함하되 가장 아래쪽에 추가하는 것이다. 누군가가 자신이 생각하기에 아주 좋은 아이디어를 제안했다면 그 아이디어의 구체적인 반영 여부나 평가는 미뤄둔 채 제안자에게 향후 기능의 재고 리스트에 넣었다고 말해주는 것이다. 그러면 제안자는 자신이 제품에 한몫했다는 느낌을 받을 수 있을 것이고, 프로덕트 매니저는 제안자의 아이디어도 긍정적인 고려 대상이 되었다고 보여줄 수 있게 된다.

전체적인 수준에서 재고 아이디어의 우선순위를 정하는 가장 효과적인 방법은 정서적인 가치 제안을 얼마나 뒷받침하고 있는지를 기준으로 등급을 매기는 것이다. 재고에는 구체적인 마케팅 활동, 새로운 기능이나 특징, 재작성할 필요가 있는 기존 코드 등이 포함된다. 이런 변경 사항들이 원하는 정서적인 가치와 직접적으로 연결되지 않을 수도 있지만, 그래도 괜찮다. 이런 아이디어를 걸러내는 테마 필터로 사용할 수 있는 북극성이 있다는 것이 중요하다. 모든 개발 활동이 이 북극성을 중심으로 정렬되어 있지 않다면 목표를 위한 엔지니어링 활동을 재정렬할 필요가 있다.

지표와 수치를 통해 정확한 가치 추적하기

실제 사용자가 제품을 사용하기 시작하면 수립한 목표의 달성 여부, 즉 제품이 정서적인 가치 제안을 제대로 전달하고 있는지 알 수 있게 된다. 정서적인 가치 제안의 정의는 제품을 사용하거나 습득하기 전에는 느끼지 못하고 있다가 제품을 사용하거나 습득한 후에 느끼게 되는 것이라는 점을 기억하자. 이런 정서적인 가치가 목표가 되고 있긴 하지만, 제품이 이 목표를 달성하고 있는지는 구체적으로 파악하기 어렵다. 이를 제대로 추측하기 위해 측정 기준을 세울 수 있고, 이것이 가치의 기준 지표 역할을 할 수 있다.

조가 세운 정서적인 가치 제안은 다음과 같았다.

리브웰 제품을 사용한 후, 사용자는 자신의 신체 리듬과 교감한다고 느끼고 정신 건강을 이전보다 더 잘 관리하고 있다고 느낀다.

조는 제품을 통해 많은 것을 추적할 수 있다. 예를 들면 홈페이지 방문 횟수, 로그인 횟수, 구매자 통계 등을 확인할 수 있다. 이런 기준들은 모두 비즈니스에 유용한 정보로 작용하기는 하지만, 정서적인 가치의 기준 지표 역할은 하지 못한다. 사용자가 자신의 신체 리듬과 더 교감하고 있다고 느끼는지, 아니면 정신 건강을 이전보다 더욱 잘 관리한다고 느끼는지를 알아보는데 하나도 도움이 되지 않기 때문이다.

이런 일반적인 수치를 추적하는 대신, 조는 가치를 표현하는 자신만의 지표를 만들었다. 우선, 가입 첫 달이 지난 뒤 월간 멤버십을 갱신하는 사용자의 비율이 얼마나 되는지를 살펴보았다. 그는 이것을 '만족한 고객 퍼센트'라고 이름 붙였다. 비용을 지불하고 서비스를 한 달 동안 사용해 본 사람이 (자동 청구나 반복 결제와 달리) 다음 달 서비스를 위해 다시 비용을 지불했다는 것은, 해당 서비스가 사용자에게 가치를 제공하고 있다는 사실을 짐작하게 하며, 이를 통해 만족한 고객 퍼센트는 높아지게 된다.

또한 조는 '전체적인 웰니스 수치'라고 이름 붙인 독특한 지표를 사용한다. 이 제품은 각 사용자의 전반적인 웰니스 점수를 알려주고, 작은 행동의 변화에 따라 이 점수를 높일 것을 권장한다. 조는 사용자들의 사이트 가입 기간을 고려하여 모든 사용자 점수의 평균을 구하고 전체적으로 이를 추적했다. 그리고 사용자 커뮤니티의 전체적인 웰니스를 보여주는 단일 수치를 살펴본다. 제품을 사용한 뒤에 사용자가 자신의 신체를 더욱 잘 관리하고 있다고 느낀다면, 이 수치는 시간이 지날수록 자연스럽게 높아질 것이다.

조는 성공을 가늠하기 위해 이 수치를 사용하므로 이런 수치를 더욱 잘 이해하고 있어야 한다. 제품에 변경 사항을 적용한

뒤 수치가 떨어지면 제품의 변경이 성공적이지 않다는 사실을 짐작할 수 있다. 이러한 수치는 팀원들과 적극적으로 공유해야 하는데, 그래야 같은 측정 기준과 가치를 통해 함께 울고 웃을 수 있기 때문이다. 정확한 방향이 없다면 업무 능력에 한정된 기준(엔지니어의 경우 수정한 결함의 수, 마케터의 경우 제품 판매량)을 적용하게 마련이다. 그러나 이런 기준들은 제품을 실제로 쓰고 있는 사용자와는 별로 관계가 없다. 조의 측정 기준은 사용자가 제품을 사용하면서 얻게 되는 경험의 결과를 보여준다.

제품의 지표를 작성할 땐 이런 수치가 어떻게 계산되는지 팀원과 함께 공유한다. 어떤 요소를 추적할지 파악하고, 추적하기 위한 합리적인 공식을 만들기 위해서는 그만큼의 시간이 필요하다. 팀원 모두가 이 기준을 이해했다면 이를 공개하여 잘 보이는 곳에 게시한다. 사무실에서 사람이 많이 모이는 곳에 이 기준을 표시하는 것이다. 제품의 변경으로 인해 이 기준에 따른 수치가 어떻게 변화했는지 설명하는 이메일을 매주 보낸다. 이 수치가 높아졌을 때는 성공을 공개적으로 축하하며 팀원들에게 도넛이나 음료를 제공하는 것도 잊지 않는다.

디테일을 완성하다

조는 머리가 지끈거리지 않는 척했다. 어젯밤에 열린 출시 파티는 성공적이었다. 이제 조는 실제 제품을 관리해야 한다. 1만 명이 넘는 사용자가 앱을 다운로드했고, 조에게는 분석할 데이터 노다지가 생겼다.

조는 분석 대시보드를 열어 목표를 분석하기 시작했다. 사용자가 자동 문자 메시지에 제대로 회신하고 있는지 판단하기에는 시기상조였지만, 몇 명이나 알림 한도를 맞춤 설정했는지 확인해 보고 싶은 생각이 들었다. 수치를 보니 선방하는 듯하다. 사용자의 50% 정도가 설정했으리라 예상했는데 약 65%의 얼리어답터가 자신의 목표를 설정했다. 시작이 좋았다.

순간, 조는 자세를 바로 고쳐 앉았다. 등록을 포기하는 사용자 수가 절벽처럼 뚝 떨어졌기 때문이다. 버그임이 분명했다. 등록 흐름은 너무 간단해서 이런 결과가 나올 수 없었기 때문이다. 조는 앱을 실행하고 신규 사용자처럼 진행 단계를 밟아본다. 필수 정보를 누락했을 때 시스템이 어떻게 양식 검증을 처리하는지 확인해 보려는 것이다. 말도 안 돼! 팀이 디자인했던 것 근처에도 가지 못했다.

작은 것에 집중하기

인터페이스 디테일의 개발은 막바지에 이르면 지루하게 느껴질 수도 있다. 특히 프로세스 브라우저 간의 호환성이라던가 사소한 인터페이스 특이점이 생기기 시작하면 더욱 그렇다. 이 시점에 다다르면 자연스럽게 '적당히 양호'라고 부르는 경향이 나타나게 된다. 이때부터가 집중력을 발휘해야 할 때이다.

디자인 중심의 제품 개발 접근법은 사용자가 제품을 사용할 때 경험하게 되는 모든 디테일에 신경 쓴다는 것을 의미한다. 이런 작은 디테일들이 모여서 사용자 경험에 많은 영향을 미치기 때문이다. 여기에는 외관, 사용성 문제, 언어 및 콘텐츠, 가격, 정보 계층 구조 문제 등이 함께 포함된다. 이런 디테일은 다듬는

일에는 끝이 없으며, 어느 시점에서는 디테일이 무너지도록 내버려 두기도 쉽다. 어떨 때는 사용자의 관심이 새로운 기능이나 아이디어에 쏠려 있어서 디테일이 천천히 무너지고 있는 것처럼 보이기도 한다. 또는 제품 출시 과정에서 디테일이 제대로 관리되지 않아 한꺼번에 무너질 때도 있다. 함께 일하는 팀원들이 디테일에 신경 쓰기를 바란다면, 자신부터 이를 챙겨야 한다는 사실을 잊지 말자. 여기에는 지름길이나 요행은 없다. 생각하고 관리해야 할 디테일이 너무나 많아서 계속해서 따라잡느라 안간힘을 쓸 수밖에 없기 때문이다.

리스트를 만든다

디자이너가 더미 텍스트로 채운 화면 모형을 보여주거나 개발자가 아직 시각적인 문제가 해결되지 않은 코드를 시연하는 경우, 디테일 리스트를 만들어둔다. 그리고 며칠 후에 이들을 다시 만나 텍스트나 코드 작업이 어떻게 진행되었는지 물어보는 것이다. 이렇게 하면 제품의 디테일을 보다 쉽게 다듬을 수 있고, 사람들이 프로덕트 매니저가 이런 디테일까지 기억하고 확인한다는 사실에 깜짝 놀라게 될 것이다.

결함을 추적한다

일반적인 버그 추적 시스템에서 시각적인 결함은 우선순위가 낮은 편이다. 외관 문제는 나중에 수정하면 된다고 넘겨버리기 쉽기 때문이다. 사용성 결함은 순위에도 들지 못한다. 그러나 시각적인 문제는 깨진 코드만큼이나 중요하다. 디자인에 관한 개발 팀의 인식(및 존중)을 높이려면 사용성과 시각적인 문제에서 나타나는 결함들을 공개하고 이를 기능 결함과 마찬가지로 순

위 매긴다. 결함에 대해 설명할 때는 이를 우선시하는 이유를 포함한다. 개발자에게는 제대로 작동하지 않는 코드를 고쳐야 하는 이유는 분명하지만, 시각적인 결함들을 중요하게 생각해야 할 이유는 분명하지 않기 때문이다. 특히 개발 인력이 제한적인 상황이라면 제대로 정리되지 않은 이미지를 고쳐야 하는 이유에 더욱 공감하기 어려워한다. 이럴 때 일관성, 시각적인 분명함, 세련미가 사용자들에게 어떻게 신뢰를 주고 제품 사용에 어떤 영향을 미치는지, 신뢰가 제품의 성공에 얼마나 중요하게 작용하는지 설명해야 한다.

디자인 문서를 작성한다

디자인 스펙을 작성하는 것보다 더 어려운 것은 이것을 읽는 일이다. 모든 디자인 의사 결정 사항을 기록하려고 한다면 프로덕트 매니저와 개발 팀 모두 힘들어지게 될 것이며 시간만 낭비하게 된다. 개발자 옆에 앉아서 함께 화면을 보고 대화하면서 디테일한 디자인을 직접 확인하는 것이 훨씬 빠르고 쉽기 때문이다. 그러나 일부 구체적인 디자인 디테일은 꼭 기록해야 한다. 5개의 단순하고 너무 복잡하지 않은 도구를 사용하면 전체 스펙에 의존하지 않고도 일을 진행할 수 있다.

1. 한 화면에서 다음 화면으로 이어지는 주요 경로를 표시하는 풍선 도표를 그린다. 이 단계는 개발자가 경로를 만들고, 데이터가 시스템에서 어떻게 이동해야 하는지 이해하는 데 도움이 된다. (그림 6-3 참조)

2. 일련의 대략적인 와이어 프레임을 활용하여 화면을 표시한다. 그러면 어떤 백앤드 서비스가 사용되고 있는지 쉽게 이해할 수 있

그림 6-3 풍선 도표 활용하기

으며 구현된 레이어의 복잡성을 설명할 수 있게 된다. (그림 6-4 참조)

3. 모든 페이지에서 사용되는 컨트롤(메뉴), 성공에 필수적인 요소(장바구니), 매우 복잡한 요소 등 구체적으로 중요한 상호작용 요소들을 와이어 프레임으로 그린다. (그림 6-5 참조)

4. 화면을 보여주는 시각 디자인 문서(1픽셀까지 완벽한 전체 레이아웃)를 만든다. 원하는 종류의 다양한 화면 유형을 준비하면 개발 팀의 이해를 돕는 데 효과적이다. 프런트앤드 개발에서 자세히 살펴봐야 할 데이터를 제공하려면 보통 5~10개의 화면을 만들면 된다. 이 문서에 레드라인을 표시하여 패딩, 여백, 글씨 크기, 기타 시각적인 요소들을 추가한다. 그리고 전체 레이아웃 위에 이런 사양을 함께 표시한다(빨간색으로 표시하므로 레드라인이라는 이름이 붙었다). (그림 6-6 참조)

5. 제품에서 사용될 모든 표준 플랫폼 구성 요소와 컨트롤(텍스트 박스, 체크 박스, 원형 버튼 등), 표준화되지 않는 구성 요소와 컨트롤의 시각 디자인 테어 시트tear sheet(제품의 세부 정보를 포함하는 문서)를 만든다. 전체 레이아웃에서 진행했던 것처럼 테어 시트에 레드라인을 표시한다. 그리고 개발 팀이 전체 시트를 코딩하도록 하여 개발 과정에서 참조할 수 있는 표준 컨트롤 세트를 만든다. (그림 6-7 참조)

그림 6-4 간단한 화면 와이어 프레임

그림 6-5 주요 화면의 시각적 레이아웃

그림 6-6 주요 화면의 시각적 레이아웃

그림 6-7 시각 디자인 테어 시트

디테일을 살피고 팀원 모두가 여기에 관심을 가지도록 만드는 것은 또 다른 문제이다. 프로덕트 매니저의 업무에는 교육자가 되어 팀원들이 새로운 관점(작은 사항이 모여 더 큰 전체를 구성하는 것)으로 세상을 바라볼 수 있게 가르치는 것도 포함된다.

개발자의 이해를 돕는다

개발자는 보통 기능성의 관점으로 세상을 바라보도록 훈련받아 왔다. 어떤 사물의 작동 방법은 인지하지만, 그것이 일반적으로 어떻게 보이는지까지는 보지 못할 수도 있다. 프로젝트 매니저가 일정 수준의 시각적인 세련미, 적합성, 완벽함을 추구하고 있다면 개발자의 이런 특성 때문에 좌절감을 느낄지도 모른다. 개발자는 80% 정도 완성된 레이아웃과 완벽하게 정리된 레이아웃의 차이를 구분하지 못할 수도 있다. 디자인의 레드라인 버전을 준비해서 픽셀 수와 글씨 크기 사양까지 표시해 줘도 어떤 개발자는 자신이 코딩한 것이 이 사양의 근사치밖에 되지 못한다는 사실을 깨닫지 못할 수도 있다는 말이다.

이때 프로덕트 매니저는 간단한 트릭을 활용하여 개발자가 근사치 디자인과 1픽셀까지 완벽한 디자인의 차이를 이해하도록 도와줄 수 있다. 개발자가 작업한 화면을 캡처하고 이를 완벽한 전체 레이아웃 위에 겹쳐 놓는 것이다(투명도 50%). 그러면 비전과 실제 작업 결과물 사이의 명확한 차이를 알아볼 수 있다. 그리고 개발자에게 둘의 차이점과 각 디테일의 중요성을 설명한다. 프로덕트 매니저가 보는 것을 다른 사람이 함께 보는 것만으로는 부족하다. 개발자는 프로덕트 매니저가 세상을 바라보는 관점이 왜 중요한지, 왜 이런 시각적인 디테일이 중요하게

작용하는지 이해해야 한다. 개발자가 의도적이고 체계적으로 시각적인 디자인 결정을 내렸다는 것을 이해하고, 이 사항이 더 큰 목표 달성을 뒷받침한다는 것을 이해할 수 있도록 돕는다면, 그 개발자는 프로덕트 매니저가 좀 더 효과적인 외관 비전을 구현할 수 있도록 도와줄 것이다.

모범을 보이다

다른 사람에게는 높은 기준을 요구하면서 정작 프로덕트 매니저 자신은 그 기준을 충족하지 못한다면 공평하지 않을 것이다. 사람들이 좀 더 디테일에 신경 쓸 수 있도록 끊임없이 상기시키려면 제품 개발자 스스로 더욱 디테일에 관심을 기울여야 한다. 자신의 업무(아이디어 재고, 요구 사항 정의, 사용자 스토리, 와이어 프레임, 기타 디자인 도구)를 확대해서 세세한 부분까지 꼼꼼하게 살피도록 한다.

선제적으로 일하는 방법을 찾다

일부 예외를 제외하고, 시장 활동은 절대 그냥 일어나지 않는다. 누군가가 어떤 행동을 취하거나 코멘트를 하거나 어떤 사건에 대응함으로써 행위가 일어나도록 만드는 것이다. 제품 관리를 위해서는 시장에서 제품을 받아들일 수 있도록 선제적인 태도를 취할 필요가 있다. 그렇다고 다른 사람을 조종한다거나 시장을 조종하라는 의미는 아니다. 그러나 이런 주도적인 행동을 통해 성공 확률을 높일 수 있다.

원하는 결과를 얻기 위해 취할 수 있는 행동에는 무엇이 있

는지 스스로 질문해 본다. 저명한 기술 저널에 제품 기사가 실리기를 바라는가? 그렇다면 기자가 제품을 발견해 주기를 기다리는 것이 아니라 기자에게 먼저 제품의 존재를 알릴 수도 있을 것이다. 사용자가 새로 출시한 기능을 발견하고 효율적으로 사용하기를 바라는가? 사용자가 우연히 이 기능을 발견할 때까지 기다릴 것이 아니라 제품 내에 그런 기능이 새롭게 추가되었음을 어떻게 소개할지 고민할 수 있다. 팀이 필요한 만큼 빠른 속도로 업무를 진행하지 못해 걱정인가? 더 빨리 작업할 수 있도록 장려하는 방안은 무엇이 있을지 고민해 본다. 제품 관리는 의지의 역할을 한다. 프로덕트 매니저는 외부로부터의 자극과 활동에 대응하기도 하지만, 그 역할은 놀라울 정도로 선제적이다.

똑똑한 토론 도구 활용하기

무엇을 어떻게 할지에 대한 의견은 각 개발 단계에서 서로 충돌할 수 있다. 여러 사람이 집단적인 창의성을 발휘하는 일은 매우 감정적인 과정이다. 보통의 사람들은 자신의 의견을 공개적으로 말할 때 (공격에) 노출된다는 느낌을 받는다. 미래의 비전에 대한 자신의 예측을 제시하고, 그 비전에 자신의 가치를 연결하여 생각하는 것이다. 따라서 자신의 아이디어가 받아들여지지 않으면 개인 또는 전문가로서 무시당했다는 느낌을 받을 수 있다. 그 아이디어에 주인의식을 가지게 된 것이고, 이런 주인의식은 감정적으로 매우 강력한 힘을 발휘한다.

그리고 합리적인 반대 이유가 제시되었음에도 자신의 아이디어를 고수하는 주장을 펼칠 수도 있다. 상황이 이렇게 되면 말로 진행되는 토론은 끝없이 공회전하게 된다. 그런 토론은 엄청난

시간 낭비일 수 있다. 제품 의사 결정의 뉘앙스나 특수성을 언어로 표현하는 것은 힘든 일이기 때문이다. 이를 모두 언어로 표현하기에는 부족한 부분이 많다. 종종 서로 같은 아이디어를 말하고 있으면서도 이를 인지하지 못하고 싸우는 폭력적인 상황에 빠질 수도 있기 때문이다.

프로덕트 매니저는 무언가를 만듦으로써 기능, 특징, 디자인 디테일을 두고 벌어지는 끝없는 토론을 단축시킬 수 있다. 여기에는 도식, 스케치, 높은 수준의 디자인 피델리티fidelity(디자인에서 시제품에 구현된 기능이나 디테일의 수준)가 포함된다. 이런 도구를 만들면 아이디어가 현실화한다. 그리고 이런 도구는 "내가 말하는 건 그게 아니라 이것"이라고 말하며 의도를 명확히 하고 모호함을 줄이는 역할을 한다.

토론 중에 이런 것들을 만들면 합의를 이끌어내고 논의가 공회전하는 것을 막는 데 효과적이다. 그리고 토론이 끝나면 이는 기록이나 모두가 동의한 내용을 상기시키는 메모로 남게 된다. 회의가 끝난 지 일주일이나 한 달이 지났어도 이 도구를 참조하면 전체 논의를 다시 빠르게 되짚어볼 수 있다. 토론의 대용물로 활용될 수 있는 것이다. 화이트보드를 사용하면 간단하게 말로 진행되던 토론 내용을 도구로 전환시킬 수 있다. 자신과 팀 구성원이 보드 마커를 집어 들고 시각적인 매개체를 활용하면서 토론할 수 있게 훈련한다.

사회화로 새로운 아이디어 찾기

프로덕트 매니저의 역할에는 어떤 제품 의사 결정이 내려졌는지, 그 이유는 무엇인지 조직의 모든 사람이 알 수 있도록 만

드는 일이 포함된다. 프레스턴 스몰리Preston Smalley 컴캐스트 Comcast의 제품 관리 전무는 오랫동안 이베이eBay에서 일했다. 그는 다음과 같이 말했다.

"목표는 언제나 파트너십입니다. 마케팅 부서에서 당신이 중요한 역할을 하고 있음을 이해하고, 당신도 마케팅이 중요한 역할을 하고 있음을 이해하고 있어야 합니다. 제가 경험했던 잘못된 상황은 이랬습니다. 마케팅 부서에서는 제품이 광고 가격 책정을 위해 존재한다고 생각했습니다. 또는 그 반대, 즉 제품 부서에서는 제품 출시 몇 주 전에 마케팅 부서에 던져줄 게 필요하다고 생각했죠. 마케팅 부서가 어떻게 일하고 있는지는 잘 모르면서 말이에요. 두 가지 모델 모두 성공하기 힘듭니다. 사람들은 자신의 의견이 존중받는다고 느껴지는 환경에 놓이면 기꺼이 그에 보답합니다. 저는 그걸 이베이에서 경험했어요. 제가 마케팅 부서에 가서 이야기하려고 하면 그 부서 사람들은 저를 마치 외계인을 보듯 흥미롭게 대했습니다. 전에는 제품이나 디자인 부서 사람하고 그렇게 깊은 이야기를 나눠본 적이 없었거든요. 그렇지만 그런 기회가 생기자 다들 무척 좋아했습니다."[1]

규모가 작은 기업에서도 각 팀이 하고 있는 모든 일을 다 알고 있기란 어렵다. 그리고 제품 정렬이 제대로 되지 않으면 실행 계획상의 문제나 억울한 감정이 생겨날 수도 있다. 이를 방지하고 제품 정렬을 유지하기 위해서는 제품 로드맵을 적극적으로 공유할 필요가 있다. 회사를 돌아다니며 로드맵을 보여주고, 계획된 내용이 무엇인지 설명하며, 향후 방향성과 변경 사항에 관한 피드백과 의견을 구하는 것이다. 제품 로드맵을 공유하면서

각 개인의 동기 부여 요소와 인센티브 요소가 무엇인지 파악하고 이 점에 직접 호소해야 한다. 제품의 결정 사항이 어떻게 그들의 목적과 목표 달성에 도움이 되는지 보여준다. 예를 들어 영업 팀이 커미션을 기준으로 보상을 받는다면 현재 진행 중인 제품의 변경 사항이 영업 팀의 추가 판매 목표 달성에 어떤 도움이 되는지 알고 있어야 한다. 이는 초기 단계에서부터 영업 팀과 충분한 시간을 보내며 협업했을 때 알 수 있는 것들이다.

기본적으로 프로덕트 매니저의 사회화 활동은 예정된 제품 변경 사항이 어떻게 더 큰 비즈니스 사례나 의도를 뒷받침하는지 명확하게 보여주어야 한다. 제품 의사 결정 사항을 기업의 전략 목표와 쉽게 연결할 수 있어야 하는데, 그러려면 정서적인 가치 제안과 직접 연결하는 것이 가장 좋다. 새로운 기능, 흐름, 제품 변경 사항이 어떻게 프로덕트 매니저가 의도하는 감정을 사용자가 더 잘 느끼도록 할 수 있는지를 설명한다.

출시 흐름을 주도하기

세세한 부분까지 신경 쓰기 시작하면 작업에 속도를 올리기 힘들어진다. 독특한 특징이나 새로운 제품 기능에만 집중해서 완벽하게 될 때까지 다듬고 싶은 마음도 들 것이다. 그러나 중간 릴리스의 정기적인 기동 타이밍을 활용하면(일주일에 한 번, 혹은 하루에 몇 번씩 코드를 검토하고 출시) 변경 사항을 빠르게 적용할 수 있다. 제품에서 문제를 발견하면 월별 혹인 분기별로 진행되는 점검 주기를 기다리는 대신, 이 변경 사항을 우선 수정해서 완료되는 대로 빠르게 내보낼 수 있는 것이다.

이처럼 제품을 정기적으로 출시하는 것은 제품이 언제든 수

정 가능하며, 사람들의 의견, 아이디어, 혁신에 따라 변경될 수 있다고 생각하게 만든다는 장점이 있다. 팀 구성원은 앞으로 나아가고 있음을 느껴야 하는데, 이런 정기적인 제품 출시는 그런 긍정적인 내적 동력을 낳는다. 철학적으로 말하면, 정기적이고 일상적인 릴리스는 팀이 제품에 대한 감정적인 주인 의식을 갖게 하고, 변화를 주도할 힘이 있다고 느끼게 한다.

엔지니어에게 동기부여하기

유연하고 지속적인 출시 주기를 지원하는 것 외에도, 계획한 다양한 제품 변경 사항을 구현해야 하는 이유를 명확하게 전달하여 엔지니어링 팀이 계속 의욕적으로 일할 수 있는 동기부여를 줄 수 있다. 이를 간단하게 달성하는 방법은 로드맵의 각 항목에 이유를 포함하고 이 기능이 어떻게 사용자에게 정서적이고 실용적인 가치를 제공할 수 있는지 설명하는 것이다.

또한 로드맵의 각 항목에 성공을 측정할 수 있는 지표를 제공하는 것으로 의욕을 북돋을 수 있다. 개발을 본격적으로 시작하기 전에 엔지니어링 팀이 개발의 성공을 좌우하는 요소가 무엇인지 이해하도록 한다. 어떤 행동을 추적할 것인가? 어떻게 그 행동을 추적할 것인가? 이것이 원하는 대로 작동하는지 나타내는 측정 기준과 관련하여 어떤 목표를 가지고 있는가? 이런 가치가 직관적이거나 명백하여 굳이 측정할 가치가 없다고 생각할 수 있다. 그러나 개발자는 매우 분석적으로 사고하므로 정확한 측정 기준을 제공할 수 있다면 엔지니어가 자기 업무의 연관성을 이해하고 성공을 평가하는 데 도움이 될 것이다.

사용 데이터로 행동을 파악하기

일단 사람들이 제품을 사용하기 시작하면 사용 데이터를 살펴보는 일이 얼마나 흥미로운지 깨닫게 될 것이다. 사용자가 왜 이런 행동을 하는지 이해하는 일이 얼마나 재미있고 혼란스러운지 알게 되어 놀라기도 한다. 수백 혹은 수천 개의 분석 데이터가 있을 것이고, 그중에서 가장 많이 발생하는 시나리오를 재현하여 사용자가 제품으로 무엇을 하는지 알아볼 수도 있다. 물론 실제로 이 작업을 실행하려면 수천 시간이 소요되기 때문에 시간이 없어서 못하겠지만 말이다.

사용 데이터를 활용하여 제품 변경 사항을 알릴 수 있고 이 분석을 위해 소요되는 시간을 최적화할 수 있다. 이를 위해 분석을 위한 질문들을 정서적인 가치 제안과 그에 상응하는 성공 측정 기준에 직접 연결시킨다. 조는 앞선 단계에서 분석할 측정 기준으로 만족한 고객 퍼센트와 전체적인 웰니스 수치를 정의했다. 이제 회사에서 사용하는 분석 패키지로 이 기준을 추적하는 방법을 공들여 수립하고 그 외의 모든 항목을 측정해야 한다는 압박감에 저항하기 위해 노력해야 한다. 측정이란 제로섬 게임과 같다. 관련 없는 분석을 추가하는 것은 시간 낭비로 이어지기 때문이다.

일정 시간을 자유로운 형식의 분석, 즉 '데이터 갖고 놀기'에 할애한다. 일주일에 한 시간 정도를 투자하면 예기치 못한 패턴이나 추세를 발견할 수 있고, 새로운 행동 데이터를 우연히 발견하는 시간이 되기도 한다.

수치가 변화하기 시작하거나 예상했던 것과 다르게 반응한다면 자연스럽게 그 이유를 찾고자 할 것이다. 이유는 분명(새로

운 기능 출시)할 수도 있지만, 눈에 보이지 않거나 개별적으로 파악하기 어려운 경우도 있다. 인과 관계는 아주 작은 인터페이스 디테일에 있을 수도 있고, 지극히 단순한 디자인 요소의 변화가 제품에 엄청난 변화를 가져올 수도 있다. 3,000만 개의 버튼 디자인에 관한 인터페이스 이야기에 따르면 간단한 인터페이스 변경이 온라인 매장 매출을 큰 폭으로 상승시킨다고 말했다.[2] 그렇다고 모든 디자인 의사 결정이 직접적인 영향을 미치는 것은 아니다. 그러나 작은 변화(최초 실행 시 인터페이스 구성 요소인 기본 설정 자동 선택, 마우스 커서 자동 초점 기능 등)는 영향력을 미치고, 제품 트래픽이 늘어날수록 그런 작은 변화가 어떻게 더 큰 결과로 이어지는지 알 수 있을 것이다.

고객의 지원 요청에 집중하기

로드맵에서 고객이 체계적인 형태로 지원을 요청할 수 있는 솔루션을 만드는데 전념한다. 그리고 접수되는 모든 지원 요청을 꼼꼼하게 읽는다. 그러면 고객 행동의 추세를 파악할 수 있고 제품의 변경이 제품 사용에 어떤 영향을 미치고 있는지 직관적으로 이해할 수 있다. 고객 지원 프로세스로부터 취합된 피드백을 활용하여 새로운 제품 변경 사항을 이끌어낼 수 있다. 그러나 취합되는 모든 의견에 따라 제품을 기계적으로 수정하거나 변경하는 일은 없어야 한다. 각 요청이 진짜 필요한 것들인지 확인해 보고, 더 큰 문제로 발전하지 않도록 제대로 이해하고 판단해야 한다.

결과에 자축하기

흔히 프로덕트 매니저를 제품 출시일에 도넛을 사 오는 사람으로 말하곤 한다. 진행 상황이나 목표를 놓치기 쉬운 순간에도 결국 이루어낸 팀의 성과를 축하하자. 앞서 다룬 사례들처럼 제품 개발은 고된 일이며 상당한 시간과 열정 그리고 헌신이 필요한 일이다. 이 과정은 모든 감정을 아우른다. 프로덕트 매니저와 팀은 사용자에게 약속한 정서적인 가치를 제공하기 위해 제품에 많은 관심을 기울어야 한다. 그렇게 애정을 쏟다 보면 제품이 자신의 일부처럼 느껴지게 되는 순간이 올 것이다. 자신의 존재가 확장되는 것처럼 말이다. 새로운 제품을 출시하거나 중요한 제품 사용 마일스톤을 달성하는 일은 축하와 성찰, 자부심을 느낄 명분이 된다. 제품 디자인은 분명 어렵고 힘든 일이다. 프로덕트 매니저는 자신이 이룩한 성과에 기뻐할 자격이 있고, 마찬가지로 전체 팀도 그럴 자격이 있다.

알렉스 레이너트Alex Rainert 인터뷰
"제품과 함께 성장하라!"

알렉스 레이너트는 포스퀘어Foursqure(위치 기반 지역 검색 및 추천 서비스)의 제품 책임자이다. 수십 년간 다양한 분야에서 쌓은 제품 개발 경험과 배경 지식을 업무에 적용하고, 모바일, 소셜, 신기술에 초점을 맞추고 있다. 그는 미국 최초의 모바일 소셜 서비스인 닷지볼Dodgeball의 공동 창립자이며 닷지볼은 2005년 5월에 구글에 인수되었다. 그는 디자인, 신기술, 스포

츠, 음식을 매우 좋아하며, 그의 블로그alexrainert.com에는 흥미로운 이야기들이 많이 올라와 있다. 뉴욕 토박이로 현재 브루클린에서 아내, 딸, 반려견과 함께 살고 있다. 레이너트는 뉴욕대학교New York University 인터랙티브 통신 프로그램 석사를 취득했고, 트리니티 칼리지Trinity College에서 철학을 전공했다.

Q: 알렉스, 포스퀘어에서의 역사를 말씀해 주세요.

A: 저는 포스퀘어에서 제품 책임자로 일하고 있습니다. 여기서 말하는 제품 안에는 제품 관리, 디자인 팀, 플랫폼 팀이 포함되어 있어요. 이 세 그룹은 우리 브랜드와 직접 상호작용하고 있는 모든 외부인과 밀접한 관련이 있습니다. 앱을 통해서든, 사이트나 API를 통해서든 제품은 이 모두를 하나로 연결하는 역할을 합니다.

Q: 자신의 업무를 간단히 표현해 주세요. 하고 계신 제품 관리란 무엇인가요?

A: 사람들이 최선을 다해 일할 수 있는 환경을 만드는 일입니다. 방향성과 피드백을 제공하고, 막혀 있는 문제를 해결하며, 적절한 사람과 논의할 수 있도록 만들고, 팀 전체가 창의성을 발휘하도록 돕는 거죠.

Q: 이런 일은 교육을 통해 배울 수 있는 건가요?

A: 직접 팀 프로젝트를 진행하면서 배울 수 있고, 에이전시에서 배우기도 합니다. 스타트업에서 일하려는 에이전시 출신 디자이너와 면접을 볼 때마다 이런 걸 느낍니다. 그 사람

은 엄청난 변화를 겪게 돼요. 에이전시에서는 엔지니어링을 하나의 경계로 보는 반면, 스타트업에서 엔지니어링은 모든 것을 가능하게 만드는 존재입니다. 예를 들면 "우리는 이런 것을 만들고 싶은데, 기술 파트에서는 못하겠지" 이런 생각 말이에요. 그런데 여기에 와서 보니 그야말로 뭐든 만들어 내거든요. 이때 창의적으로 사고해야 하는 쪽에 부담감이 생깁니다. "어떻게 만들지는 걱정하지 말아요. 어떻게든 만들 수 있으니까" 이렇게 말할 수 있는 건 완전히 다른 사고 방식인 거죠. 에이전시 쪽에서 오래 일한 사람들은 폭넓게 사고하는 데에 보이지 않는 경계선을 가지고 있어요.

많은 사람이 팀에서 각각의 역할을 맡아 일하면서 겪게 되는 문제들 중에 제품 관리의 가장 큰 부분인 구성원 간의 역학과 합의 도출의 어려움을 느끼게 됩니다. 어떤 프로덕트 매니저는 특히 이 부분을 특히 힘들어하기도 해요. 당신의 아이디어를 실현하는 것은 핵심이 아니에요. 최선의 아이디어가 실현될 수 있게 돕는 것이 중요합니다. 프로덕트 매니저는 문제로부터 자신을 분리할 줄 알아야 해요. 그걸 전혀 못하는 사람도 있습니다. 시간이 지남에 따라 구분하는 법을 배우고 "나라면 이렇게 하겠지만, 모두가 다른 방식으로 가자고 하니 그 방식대로 하겠다"라고 말할 수 있어야 합니다.

이때 팀은 호기롭게 받아들이는 프로덕트 매니저를 높이 사게 됩니다. 프로덕트 매니저가 이런 말을 하면 팀이 최선

을 다하고 있으며, 결과물에 자부심을 느끼도록 하는 것이 자기 일이라는 점을 깨닫게 됩니다. 그들의 의견은 절대 그 과정에서 방해물로 작용하지 않아요.

Q: 타협에 대해 말씀해 주신 것 같습니다. 제품 관리의 가장 큰 부분이 비전을 타협하는 것이라고 이해되는데요. 스티브 잡스 같은 CEO나 다른 제품 전문가가 이야기하는 것과는 정반대되는 이야기입니다. 스티브 잡스가 프로덕트 매니저라고 생각하시나요?

A: 아니요. 그는 자기가 원하는 방향으로 그저 나아갔을 뿐입니다. 중요한 것은 조직이 어떻게 운영되고 있느냐 하는 것입니다. 그런 기업에서는 함께 일하는 사람들이 그 조직 안에 익숙해져야 해요. 크리에이티브 디렉터 1명, 제작 인력이 15명이었던 디자인 팀을 본 적이 있습니다. 모든 구성원이 이런 구조에 동의한다면 많은 경우 효과적일 겁니다. 그런데 문제가 생겨서 중간에 방향을 전환해야 한다고 가정해 봅시다. 그러면 사람들이 "문제 해결이 우리의 일이라고 생각했는데, 이제는 그냥 뭘 개발할지 당신이 다 이야기하는군요"라고 반응할 수 있어요. 이때 위기에 봉착하게 되는 거죠.

Q: 성장하는 시기에는 자연스레 발생하는 일이 아닌가 합니다. 제작 마인드로 전환해야겠네요.

A: 맞아요. 그리고 자신이 하고 있는 일을 모두가 이해할 수 있어야 합니다. 이것이 조직이 성장하면서 권한과 책임

을 부여하는 시스템을 만드는 방법이에요. 모든 팀이 매주 모여서 디자인 책임자와 회의를 진행합니다. 디자인 책임자는 "지금 우리가 작업하고 있는 것은 이것이다. 당신이 중요하다고 생각하는 것과 일치하는가?"라고 질문합니다. 그러면 우리는 그걸 중심으로 적절한 수준을 정합니다. 디자인 책임자가 로드맵을 조정하지만 개발 과정에서 이 로드맵을 함께 검토하고 모두가 가장 중요한 업무를 하고 있다는 데 합의하게 됩니다.

제가 처음 입사했을 땐 직원 수가 12명이었어요. 그전에는 제품 팀 구성원이 디자이너 1명과 CEO인 데니스 크롤리 Dennis Crowley밖에 없었습니다. 처음에는 파트 타임으로 일하며 제품 관리와 와이어 프레임 등 필요한 모든 일을 도왔습니다. 모든 직원이 테이블에 앉아 이야기할 수 있었고, 다들 이해하는 식이었죠. 닷지볼(이전 소셜 네트워킹 제품)의 경우, 가장 분명한 로드맵은 텍스트 파일 또는 텍스트 파일과 화이트보드의 조합이었습니다. 이제 회사에는 더 많은 조직이 생겼고 제품은 훨씬 더 복잡해졌어요. 다양한 부분을 작업하고 있는 서로 다른 팀이 조화를 이룰 수 있도록 발을 맞춰야 합니다. 회사 구성원이 고작 12명이면 그런 문제는 없겠죠.

저는 제품 팀을 구성하기 위해 더 공식적으로 나섰습니다. 시각 디자이너, 프로덕트 매니저, UX 디자이너를 새로 채용했습니다. 무슨 문제든 해결할 수 있는 핵심 단위의 팀을 만들었습니다. 거기서부터 이 모델을 반복했어요. UX, 시

각 디자이너, 프로덕트 매니저가 함께 일하도록 한 겁니다. 회사 규모가 커지면서 팀 단위로 집중할 영역을 할당할 수 있었습니다. 어떤 곳은 거래 도구에 집중하고, 어떤 곳은 소비자 앱에 집중하는 식으로요. 각 팀의 역할도 시간에 따라 변했습니다. 회사 규모가 대충 두 배 정도 커지면 일하는 방식도 바뀌어야 하거든요. 협업하는 방식, 의사를 결정하는 방식 등은 특히 스타트업이 성장하는 속도를 고려하면 매우 변동이 큽니다. 그래서 유연성이 있어야 하고, 기존의 방식에 문제가 있다면 그 사실에도 의연할 수 있어야 합니다. 어떻게 개선할지만 알면 돼요.

이제는 140명이라는 사람이 함께 일하고 있습니다. 제가 하고 있는 일의 대부분은 이 체계를 다잡아 제품이 제대로 디자인되도록 만드는 것입니다. 엔지니어가 85명인데 그중에 15명이 제품 팀에 있어요. 이들의 30%는 엔지니어링 문화가 강한 구글에서 온 사람들입니다. 우리 회사는 처음부터 제품과 엔지니어링 부서가 함께 일하는 것을 목표로 했어요. 어떤 조직에서는 제품 부서가 엔지니어링 부서에 보고하기도 합니다. 또는 CEO가 프로덕트 매니저인 곳도 있습니다. CEO가 무엇을 어떻게 할지 결정하면 엔지니어링 부서에선 이를 따르는 식이죠. 하지만 우리는 그 둘의 균형을 찾는 것이 중요했습니다.

엔지니어링 부사장인 해리 헤이만Harry Heymann과 저는 언제나 함께 일했습니다. 어떻게 하면 양쪽 팀이 함께 협력하며 일할 수 있을까를 고민했죠. 회사의 규모가 커지면서 해

결해야 할 과제는 점차 변해갔습니다. 인원이 150명일 땐 로드맵을 어떻게 만들 것인가? 직원에게 권한을 주면서도 자신이 한 일에 책임을 지도록 만들려면 어떻게 해야 하는가? 이런 문제를 푸는 것이 가장 어려웠습니다. 사람들은 무엇을 개발해야 할지 알려주는 북극성을 원하긴 하지만, 시키는 대로만 개발하는 것은 원하지 않거든요.

이 모든 것이 제품 관리의 마법입니다. 회사 규모가 80명 정도로 커졌을 때, 우리는 여러 분야를 아우르는 소규모 팀을 만들었습니다. 각 팀은 사용자가 서비스를 통해 더 많은 콘텐츠를 작성하도록 만드는 일 등 해결해야 할 문제를 하나씩 맡았습니다. 제품을 개발하고 출시하는 데 필요한 자원과 집중할 수 있는 명확한 분야만 있으면 직원들이 주도적으로 업무를 수행하고, 다소 시간이 걸리더라도 발생한 문제에 몰입할 수 있을 거라고 생각했어요.

이는 출시하고 나면 (제품을) 잊어버리는 문제를 방지하기 위함이었습니다. 이전에는 사진과 코멘트 기능을 출시하고 나면 팀은 바로 다음 작업으로 넘어갔어요. 그다음 익스플로러Explorer 작업을 진행했거든요. 그 뒤 6개월이라는 시간 동안 아무도 사진과 코멘트 기능에 신경을 쓰지 않았습니다. 그래서 각 팀에 명확하게 집중할 분야를 나눠주어 자기가 만든 제품의 유지 관리와 개선까지 진행할 수 있게 만들려고 했습니다. 이런 구조가 반복적인 개선에 효과적이라는 것을 깨달았지만, 점진적인 개선보다 더 크게 생각할 공간과 시간을 마련해야 했습니다.

제가 있었던 3년 반이라는 시간 동안 많은 것을 배웠고, 그

시기에 크고 작은 여러 변화를 겪었습니다. 저는 어떤 일이 제대로 진행되지 않으면 이를 정확하게 파악하고 똑같은 실수를 다시 반복하지 않기 위해 노력합니다. 그러나 실수를 아예 하지 않기란 불가능하죠. 특히나 스타트업이 성장하는 시기에 있다면 더욱 그렇고요.

Q: 스타트업의 테마 중 하나는 '배우기 위해 실수한다'는 것입니다. 그러기 위해 스타트업 실패를 몇 번은 경험해야 하는 것처럼 느껴집니다. 이런 실패가 정말 필요하다고 보십니까?

A: 꼭 전체 제품의 실패를 경험해야 하는 것은 아닙니다. 그러나 일이 수월하게 진행될 때보다는 어려움을 겪었을 때 더 많은 것을 배우게 되겠죠. 제품을 출시하고 난 뒤 기술 관련 언론에서 우리 제품에 대해 나쁜 소리를 하나도 하지 않는다면 그 자체로 재미있을 수는 있지만 그게 어려운 제품 작업이었다고 말할 수는 없거든요. 어려운 제품 작업이란 스타트업을 비즈니스로 전환할 방법을 강구하고, 어떤 기능이 제대로 작동하지 않아서 고민하며 정말 깊이 파고들어야 할 때를 말해요.

데이터를 살펴보고 연구를 수행합니다. 사용자가 어떤 일을 왜 하는지 또는 하지 않는지를 심도 있게 파고들어야 해요. 이것은 초기 스타트업에서는 하기 힘든 일이죠. 그러나 하기 힘든 일을 통해서 성장하게 됩니다. 우리도 일부 인프라 때문에 어려움을 겪었는데, 시간이 지나면서 분석을 더 잘할 수 있게 되었습니다. 그리고 UX 연구자를 채용했습니

다. 이는 많은 제품을 두 갈래로 공략하는 훌륭한 방법이었습니다. 6개월짜리 회사에서는 갖추기 어려웠던 것이기도 해요. 초기 단계의 기업들은 이를 사치라고 생각하기도 합니다. 그러나 이게 필요해진 시점이 되면 이미 6개월 전에 도입했어야 한다는 걸 깨닫게 되죠.

그리고 이런 문제를 이미 겪어본 사람과 이야기하는 것도 많은 도움이 됩니다. 그러나 이 업계가 아직 성숙하지 않아 그런 경험을 이미 해 본 사람을 찾기 어렵습니다. 제품을 만들고, 이를 스타트업으로 만들어서 회사로, 그리고 큰 조직으로 발전시키는 전체 프로세스를 모두 경험한 사람이 많지 않아요. 이 네 가지 단계를 다 경험한 사람은 눈을 씻고 찾아 봐도 없었습니다. 그런 사람을 찾아 이야기를 나누거나 함께 일할 수 있다면 큰 도움이 될 겁니다. "우리만 이런 문제를 겪는 것인가 봐"라고 생각하기 정말 쉽거든요.

Q: 제품 조직은 이런 문제를 해결하는 데 어떤 역할을 하고 있나요?

A: 좋든 나쁘든 제품 조직은 바퀴의 중심부 역할을 합니다. 디자이너, 엔지니어, 마케팅, 비즈니스 개발 부서와 함께 일할 수 있는 사람이 필요하거든요. 그러나 동시에 이 모든 영역에서 일어나는 다양한 문제들을 해결해야 합니다. 그런 그룹 내에서도 사람들의 요구가 각기 다릅니다. 어떤 엔지니어는 제품 중심적으로 사고하며 해결하려는 문제의 대략적인 개요만 있으면 작업할 수 있습니다. 또 어떤 사람은 개발 전에 구체적인 사양이 모두 필요하다고 말할 수 있어요.

극단적인 사례를 맡기면 아예 망가트리는 일도 일어납니다. 문제, 사람, 함께 일하는 사람의 조합을 바탕으로 접근 방법을 조정할 줄 아는 것이 프로덕트 매니저가 하는 역할의 가장 큰 부분입니다.

우리 그룹을 만들 때 저는 다양한 디자인 방식으로 접근했습니다. 3년 반 동안 프로덕트 매니저를 채용하는 과정에서 구글 APM 경험이 없는 사람을 찾는데 어려움을 겪었습니다. 그런 강력한 분석 능력(구글은 이 부분을 정말 잘 키워주죠)을 갖춘 사람을 찾는 것도 중요했지만 디자인의 느낌과 열정을 희생할 수는 없었어요. 물론 우리가 풀고 있는 문제 중 일부는 알고리즘 중심의 문제이지만, 대부분은 소비자, 소셜 제품 문제여서 이 부분을 잘 이해할 수 있는 사람이 필요했습니다. 제품의 하이 터치high touch(하이 테크와 대척점에 있는 개념으로 인간적인 감성을 의미) 측면을 누구보다 잘 이해할 필요가 있었죠. 저는 사람을 채용할 때 디자인에 대한 열정과 직감을 얼마나 가지고 있는지를 중요하게 생각하며 봅니다. 실제로 디자인을 할 필요까지는 없지만, 어떤 방법이 다른 방법보다 사용자 문제 해결에 더 좋은 이유를 말할 수는 있어야 해요. 그리고 그 이유가 엔지니어링에만 있어서는 안 됩니다.

프로덕트 매니저는 우리가 해결하려는 사용자 문제가 무엇인지 누구보다 잘 알고 있어야 합니다. 문제를 해결하지 않아도 왜 이 제품을 개발하고 있는지 정의할 수 있어야 해요. 이런 스킬, 추구하는 것이 무엇인지 정확하게 말할 수

있는 능력은 오랜 시간 갈고 닦아야 하는 것입니다. 디자인을 보고 디자이너와 함께 작업하면서 "훌륭한 의견인데, X,Y,Z 때문에 문제가 해결될 것 같지는 않다"라는 식으로 구체적으로 이야기할 수 있어야 합니다. 이렇게 명확하게 이야기하면 디자이너는 그 피드백을 수용하고 다른 것을 만들 수 있죠. 하지만 "그 버튼은 빨간색이 아니라 파란색이어야 한다"는 식으로 말하는 것은 곤란해요. "이 방식이 문제를 해결하는가?"라는 질문으로 피드백을 전달할 수 있어야 합니다. 프로덕트 매니저는 문제를 정면으로 제시하고 모든 사람이 똑같이 이해할 수 있도록 만들어야 합니다. 문제가 무엇인지에 대한 공통된 이해가 없다면 문자 그대로 영원히 해결책만 논의하다가 끝날 수 있거든요. 틀린 사람은 아무도 없을 겁니다. 그러니 어떤 문제에 집중하기 전에 모두가 이 문제에 동의하고 있는지부터 확인해야 합니다. 그다음에 디자인 솔루션을 살펴보고 그 문제에 이를 포함합니다. 그러나 명확한 틀 없이 다양한 인터페이스만 보고 있으면 그냥 의견이 되어버립니다.

Q: 에이전시 업무도 하셨는데요. 컨설팅 경험이 제품 (관리) 능력에 도움이 되었습니까?

A: 그럼요. 많은 면에서 도움이 되었습니다. 에이전시에서 일하는 것과 스타트업에서 일하는 것은 특히 크리에이티브 측면에서 많이 닮아 있습니다. 언제나 가지고 있는 것으로 더 많은 것을 하려고 하고, 엄청나게 빠른 속도로 움직이며, 그럼에도 담 너머로 제품을 그냥 넘기지 않는다는 것

입니다. 자기가 만들고 있는 것을 더 좋게 개선하려고 하죠. 자신과 최종 사용자 사이에 그 어떤 경계도 없다는 것을 한 번 맛보면 빠져들게 될 수밖에 없습니다.

저는 에이전시에서 일을 시작해서 스타트업으로 갔다가, 다시 에이전시에서 일하다가, 지금 스타트업에서 다시 일하고 있습니다. 양쪽 모두 너무 매력적이며 저의 도전 본능을 자극하는 부분이 있어요. 그렇지만 지금으로서는 어떤 제품을 출시하면 5분 만에 사람들이 "이건 별로야"라던가 "이거 굉장한데!"라고 즉각 반응하는 점에 매료되었습니다. 디자이너에게는 마약 같은 거죠. 에이전시에서는 하나의 프로젝트를 진행하면 크리에이티브 디렉터가 있고, 회사 경영진과 클라이언트 쪽 경영진이 있어요. 제품이 사용자에게 도달할 때쯤이면 저랑은 상관없는 일이 되어 버립니다. 제품을 만들어서 넘기고 나면 그 뒤로 어떻게 진행되고 있는지 전혀 신경 쓰지 않게 되는 경우가 많거든요.

Q: 그럼 지금은 제품 출시 후 어떻게 진행되고 있는지는 어떻게 알아보나요?

A: 이런 걸 매일 연구하는 UX 연구자가 있습니다. 특정한 기능이나 특징을 연구하죠. 연구 결과에 대한 프레젠테이션을 듣는 것이 일주일 중 제일 중요한 회의입니다. 오랜 시간이 지나서야 이런 인력을 채용할 수 있었는데, 알고 보니 우리 조직은 이런 연구에 목말라 있었습니다. 연구 결과를 기대하는 사람들을 보면 정말 뿌듯합니다.

가능한 많은 곳에서 피드백을 받는 것이 좋습니다. 그러나 균형을 유지하기 위한 노력도 필요해요. 모든 피드백을 다 반영할 수 있는 것은 아니거든요. 그렇게 균형을 맞추는 것은 어려운 일일 수 있습니다. 제품이 출시되기 전에 도그 푸드dogfood(자신의 제품이나 서비스를 사용하는 것)를 많이 진행하더라도, 그 뒤에 취합된 어마어마한 양의 구글 문서 피드백에 압도될 수 있습니다. 특히 내부적으로는 모든 구성원에게 피드백 받기를 원하기 때문에 적절한 균형을 찾기가 더 어렵습니다. 그렇다고 모든 피드백에 대응한다는 것은 아니에요. 디자이너와 프로덕트 매니저가 제품의 비전을 가지고 살펴봅니다.

회사에 20명 정도가 있다면 함께 모여서 회의하고 제품의 결정 사항을 내립니다. 지금은 인원이 너무 많아져서 그렇게 하는 건 말이 되지 않죠. 회사가 성장하면서 바뀐 점이 있다면 어떤 기능을 출시한다고 했을 때, 회사의 모두가 그런 방식으로 기능을 디자인하지 않을 수 있다는 겁니다. 또는 그 기능을 제품에 담길 원하지 않는 사람이 있을 수도 있어요. 제품에 대한 결정을 내릴 때 명확한 이유를 알고 있으며, 이를 제대로 설명하는 것이 매우 중요합니다. 구성원이 여기에 동의하지 않거나 그 방법을 실천하지 않을 수 있거든요. 그렇지만 최소한 우리가 어떻게 이런 결정을 내렸고 근거는 무엇인지는 알아야 합니다. 바로 이런 것들이 소통의 기술이며 규모가 커질수록 갖춰야 하는 역량입니다.

Q: 회사의 역사를 돌아봤을 때, '큰 회사'라는 자각이 들었

던 성장 지점이 있습니까?

A: 사람들이 중구난방으로 의견을 내는 것이 아니라 때에 따라 적합한 사람이 발언하게 만드는 데 많은 시간을 들이게 되면 그렇게 느껴지기도 합니다. 이 부서에서 하는 일을 저 부서에서 알고 있는 게 당연하다고 생각해서는 안 됩니다. 그래서 이걸 내재화했어요. 매주 화요일에 전체 회의가 열립니다. 제품 팀에서 한두 명이 지난 몇 주 동안 진행했던 작업 중에서 가장 흥미로웠던 점을 발표하게 합니다.

메일을 주고 받으며 현재 회사 안에서 진행되고 있는 업무를 파악할 수도 있겠지만, 그렇게 하면 알아야 할 내용이 너무 많을 겁니다. 진행 중인 일을 소통하는 체계적인 방법이 있다면 매우 유용합니다. 구글에서 들여온 문화가 몇 가지 있어요. 매주 토막 정보를 공유하는 겁니다. 월요일마다 모든 구성원에게 메일이 발송됩니다. "지난주엔 무엇을 했고, 이번 주엔 무엇을 할 예정입니까?"라는 내용으로요. 모두가 이메일에 회신하면 그 요약본이 다시 사내 전체 구성원에게 전달됩니다. 다양한 직원과 각 그룹의 이야기를 따로 구독해서 그 팀이 어떤 일을 하고 있는지 빠르게 알아볼 수도 있습니다. 회사 규모가 커지는 상황이라면 모두가 같은 회의에 참석하지 않아도 되는 좋은 방법이에요. 여기서도 균형을 잡아야 합니다. 메일 리스트를 세 개나 만들어서 프로덕트 매니저가 하루에 세 번 나서야 하는 일은 없어야겠죠. 그러면 갑자기 커뮤니케이션을 위해 모든 시간을 쏟아야 하는 수도 있습니다. 적합한 사람이 발언할 수 있도록 만드는 데 알맞은 도구를 찾아야 합니다.

Q: 분석적인 엔지니어와 감정적이고 공감적인 디자이너 사이를 어떻게 연결하나요?

A: 기업에는 스펙트럼이 존재합니다. 한쪽 끝에선 애플이나 패스Path(IT 인프라 기업)처럼 모든 제품을 꼼꼼하게 고려한 후에 출시하죠. 모든 디자이너의 꿈이라고 보시면 됩니다. 그리고 그 반대쪽 끝에는 구글이 40가지 다양한 빛깔의 파란색 음영을 가지고 있어요. 지금은 예전과는 많이 달라지기는 했지만, 여전히 '출시하고 고치고, 출시하고 고치고' 하는 태도가 남아 있습니다. 불과 몇 년 전만 해도 디자이너에게 끔찍한 일이었죠. 그리고 이 중간에 페이스북이 있습니다. '신속히 움직이고 파괴하라'라는 슬로건을 따르면서도 '아름다운 것을 만들라'라는 슬로건도 따르고 있어요. 이렇게 조직의 유형이 어떤 것인지 정의할 수 있어야 합니다. 그렇다고 하나의 유형이 다른 유형보다 더 낫거나 부족하지 않아요. 그러나 우리 회사가 어떤 유형에 속해 있는지 구성원들이 이해하고 충분히 동의해야 합니다. 안 그러면 매우 어려운 상황에 놓일 수 있습니다. 디자인에 중심을 두는 완벽주의자인 사람을 정반대의 환경에 배치하면 정말 힘들어 질 수 있거든요.

프로젝트를 파악하는 일은 무엇보다 중요합니다. 어떤 프로젝트가 "80% 정도 완성되었는데 이대로 출시할 겁니다. 출시 후 일주일이 지나면 시간을 더 투입해야 할 필요가 있는지 판가름 나겠죠"라고 말할 수 있는 빠르게 파악하여 대응하는 능력도 때로 필요합니다. 디자인은 언제나 자원이 한정적이기 때문에 정작 필요한 것 대신 필요하지 않은 것에

소중한 시간을 낭비해서는 안 됩니다. 우리는 디자이너가 일주일 동안 포토샵 작업에 매달리게 하는 대신, 화이트보드를 가지고 엔지니어와 함께 몇 시간이고 토론하며 제품 디자인 없이도 디자인 씽킹에 적용할 수 있는 것들을 고안해 냅니다. 그리고 이 작업을 더 개선하기 위해 노력하고요.

Q: 파란색 색감을 테스트하는 구글의 예는 디자이너를 답답하게 만드는 전형적인 예시인 것 같습니다. 직관과 연구의 가치를 동료가 이해할 수 있도록 사용하는 전략에는 어떤 것이 있을까요?

A: A/B 테스트(디지털 마케팅에서 두 가지 이상의 시안 중 최적안을 선정하기 위해 시험하는 방법)를 할 수 있는 능력을 갖추면 여기에 지나치게 의존하게 됩니다. 어떤 것에는 효과적일 수 있지만, 직관을 따라야 하는 때도 있어요. 이것이 나쁜 경험이라는 걸 저절로 알게 되는 경우가 있습니다. 기능은 개선할 수 있을지 모르겠으나 정말 좋다고 느끼는가에 관한 거죠.

이 주제는 사용자 전환과 같은 성장과 관련된 활동에서 가장 많이 언급됩니다. 효과적인 제품을 만들었는데 단기적인 성과만 얻고 말게 되는 거죠. 그러면 전체적인 사용자 경험을 저해할 수 있어요. 이는 장기적인 관점에서 보면 좋은 일은 아닙니다. 그래도 단기적으로 돌아오는 부정적인 영향을 직면할 수 있어야 합니다. 그래야 무엇이 옳고 그른지 알 수 있으니까요.

디자이너에게 길을 밝힐 시간과 공간을 주어야 합니다. 예를 들면 문제를 해결할 세 가지 전혀 다른 방법을 탐색하도록 하는 거죠. 그리고 이런 아이디어와 솔루션은 생각보다 매우 빨리 만들어질 수 있어요. 사진 업로드 방법이든 뭐가 됐든 간에 빠르게 10개의 스케치를 내놓을 수도 있습니다. 그런데 이것을 엔지니어링 관점에서 보면 취하기 어려운 접근방식이 됩니다.

디자이너 출신의 창업자 친구와 이야기하고 나서 생각한 것은, 모두 조직의 가치에 달렸다는 점이었습니다. 어떤 제품을 지지할 것인가, 무엇이 중요한가, 무엇을 자랑스럽게 생각하는가 하는 것 말이죠. 이전에 훌륭하거나 사려 깊다고 평가된 디자인은 차별화 요소에 불과했지만 이제는 필수가 되었습니다. 사용자가 제품을 매일, 매주 사용하게 만들고 싶다면 제품에 사용자의 마음을 움직이는 특별한 것이 담겨 있어야 합니다.

제품 관리의 미래를 말하다

조는 해변에 앉아 마가리타를 마시고 있다. 그는 지난 3년과 자신이 거둔 성공을 돌아보는 중이다. 아주 대단한 경험이었다. 리브웰은 많은 사용자와 훌륭한 리뷰를 자랑하고 있으며, 대규모 헬스클럽 체인을 인수했다. 조는 눈을 감고 미소를 짓는다. 다음 프로젝트의 시작이 너무나 기다려진다.

당신은 이 책을 통해 디자인 프로세스를 학습했을 것이다. 이 프로세스는 사람에게 초점을 맞추고, 정서적인 가치를 중요하게 생각하며, 수평적이고 다양한 사고로 낙관을 이끈다. 사무실을 벗어나 사람들과 함께 시간을 보내는 연구 방법으로 사용자를 이해하고 그들에게 공감하는 법을 배웠다. 그리고 보고 듣는 것을 통찰로 바꾸어 어떻게 혁신의 주춧돌로 만드는지 살펴보았다. 목표를 달성하기 위해 움직이는 사용자에 대한 스토리텔링 방법과 이 스토리를 만드는 데 통찰을 활용하는 법도 학습했다. 그리고 정서적인 가치를 담은 문구를 북극성, 즉 전체 팀이 나아가야 하는 목표로 활용하는 방법도 살펴보았다.

디자인을 전략적인 역량으로 보게 되면 피상적인 아름다움이나 형태를 초월하게 된다. 문제와 사람을 사고하는 방식이 다양해지고 복잡함과 모호함을 해결할 수 있게 되어 세상을 더욱 매력적으로 만드는 또 하나의 방법이 된다. 앞으로는 더 많은 분

야에서 이런 공감 프로세스를 활용하여 모호함을 관리하고 창의력을 발휘하게 될 것이다. 이 책에서는 디지털 제품의 맥락 안에서만 해당 방법을 소개했지만, 이를 바탕으로 하면 새로운 서비스, 정책, 비즈니스 모델, 전략, 가치 전달 방식을 만드는 데 모두 효과적일 것이다. 이렇게 폭넓게 적용할 수 있다는 점이 디자인 프로세스의 강점이라고 할 수 있다. 우리 모두 프로덕트 매니저이고, 성공으로 향하는 최선의 길은 디자인 프로세스, 즉 공감에 바탕을 둔 창의적인 프로세스이다.

참고 문헌

〈들어가며〉

1. D. Zax, "A Smart, Sexy—hermostat?!" MIT Technology Review, December 6,2011, http://www.technologyreview.com/view/426289/a-smart-sexy-thermostat/;

 S. Kessler, "Nest: The Story Behind the World's Most Beautiful Thermostat,"Mashable, December 2011, http://mashable.com/2011/12/15/nest-labs-interview/; and "Second-gen Nest Zeroes in on Perfection," CNET, October 2, 2012, http://reviews.cnet.com/appliances/nest-learning-thermostat/4505-17889_7-35179222.html.

2. PCMag, May 26, 2011, http://www.pcmag.com/article2/0,2817,2380586,00.asp.

3. N. Robischon, "Square Brings Credit Card Swiping to the Mobile Masses, Starting Today," Fast Company, May 11, 2010, http://www.fastcompany.com/1643271/squarebrings-credit-card-swiping-mobile-masses-starting-today.

〈1장〉

1. R. Martin, "How Successful Leaders Think," Harvard Business Review, June 2007.

2. I. Fried, "Apple Bets Consumers are Ready for Cubist Movement," CNET, July 19,2000, http://news.cnet.com/2100-1040-243373.html.

3. L. Kahney, "Apple Cube: Alive and Selling," Wired, July 28, 2003, http://www.wired.com/gadgets/mac/news/2003/07/59764?currentPage=all.

4. I. Fried, "Apple: We Expected to Sell 3 Times More Cubes," CNET, February 1,2001, http://news.cnet.com/2100-1040-251936.html.

〈2장〉

1. S. Pace, The Global Positioning System: Assessing National Policies (Santa Monica, CA:RAND, 1995).

2. Raytheon, "Raytheon Company: History," September 27, 2013, http://www.raytheon.com/ourcompany/history/.

3. J. Timmer, "AT&T Squeezes 18Mbps U-verse DSL Out of Last-Mile Copper," ARSTechnica, November 6, 2008, http://arstechnica.com/business/2008/11/att-squeezes-18mbps-u-verse-dsl-out-of-last-mile-copper/.

4. Apple, "App Review Guidelines. Apple Developer," 2012, https://developer.apple.com/app-store/review/ for more information.

5. T. Friedman, "Welcome to the 'Sharing Economy,'" New York Times, July 20, 2013.

6. R. Lawler, "Uber Moves Deeper into Ride Sharing, Promises to Roll Out ServicesWhere Regulators Have Given 'Tacit Approval,'" TechCrunch, April 13, 2013, http://techcrunch.com/2013/04/12/uber-ride-share-almost-everywhere/.

7. D. Solomon, "City to Heyride: Not So Fast," Austin Chronicle, November 30, 2012.

8. R. Lawler, "SideCar Acquires Austin-Based Ride-Sharing Startup Heyride, WillSoon Launch in 7 New Markets," TechCrunch, February 14, 2013.

9. "Zappos' 10-Hour Long Customer Service Call Sets Record," Huffington Post,December 21, 2012, http://www.huffingtonpost.com/2012/12/21/zappos-10-hourcall_n_2345467.html.

10. D. Reisinger, "WordPress: 72K Blog Posts Exited Tumblr in 1 Hour over YahooDeal," CNET, May 20, 2013, http://news.cnet.com/8301-1023_3-57585268-93/wordpress-72k-blog-posts-exited-tumblr-in-1-hour-over-yahoo-deal/.

11. Wikipedia, http://en.wikipedia.org/wiki/AACS_encryption_key_controversy.

12. Stanford, "The Demo," http://sloan.stanford.edu/mousesite/1968Demo.html; andB. Rhodes, "A Brief History of Wearable Computing," MIT Media Laboratory,http://www.media.mit.edu/wearables/lizzy/timeline.html#1981b.

13. B. Buxton, "On Long Noses, Sampling, Synthesis, and Innovation," presentation at UX London, April 19, 2012.

14. J. Lowy, "Virgin America Ranks Best U.S. Airline, United Ranks Worst," Huffington Post, April 8, 2013, http://www.huffingtonpost.com/2013/04/08/virgin-america-bestairline_n_3038556.html.

〈3장〉
없음.

〈4장〉

1. J. Norman, interview by author, August 30, 2013.

2. D. Sullivan, "Google Gets a Tag Line: 'Search, Ads & Apps,'" May 11, 2007, http://searchengineland.com/google-gets-a-tag-line-search-ads-apps-11195.

3. M. Kruzeniski, "Poetry & Polemics in Creating Experience," http://www.ixda.org/resources/mike-kruzeniski-poetry-polemics-creating-experience.

4. M. Walsh, "Harnessing the Power of Positive Tension," Interactions magazine,2013.

5. A. Walter, "MailChimp Email Preview Easter Egg," 2010, http://vimeo.com/10981566.

6. C. Chima, "MailChimp Grants Employees 'Permission to Be Creative,'" Fast Co.Create, 2013, http://www.fastcocreate.com/1679207/mailchimp-grantsemployees-permission-to-be-creative.

7. A. Walter, interview by author, May 28, 2013.

8. A. Cooper, The Inmates Are Running the Asylum (Upper Saddle River, NJ: PearsonEducation, 2004).

9. D. Hofstadter, Surfaces and Essences: Analogy as the Fuel and Fire of Thinking (New York:Basic Books, 2013).

〈5장〉

1. H. Dubberly, interview by author, 2013.

2. N. Group, "Better Tech Support Could Help Decrease Electronic's Returns byNearly 70 Percent, According to NPD," PR Web, August 25, 2009, http://www.prweb.com/printer/2778774.htm.

3. J. Wu, interview by author, 2013.

4. F. S. Fitzgerald, "The Crack Up," Esquire, 1936, http://www.esquire.com/features/the-crack-up.

5. D. Merkoski, interview by author, 2013.

〈6장〉

1. P. Smalley, interview by author, May 2, 2013.

2. J. M. Spool, "The $300 Million Button," User Interface Engineering, January 14,2009, http://www.uie.com/articles/three_hund_million_button/.

공감의 디자인

사랑받는 제품을 만드는 공감 사용법

초판 발행	2022년 6월 14일
펴낸곳	유엑스리뷰
발행인	현호영
지은이	존 콜코
옮긴이	심태은
편 집	송희영
디자인	오미인
주 소	서울시 마포구 월드컵로 1길 14, 딜라이트스퀘어 114호
팩 스	070.8224.4322
이메일	uxreviewkorea@gmail.com

ISBN 979-11-92143-31-6

WELL-DESIGNED: How to Use Empathy to Create Products People Love
by Jon Kolko